MIMMO 迷失 JODICE

米莫·约蒂塞，30 年视觉旅程

MIMMO 迷失 JODICE

[意] 米莫·约蒂塞　摄

[意] 亚历山德拉·莫罗　编

王语微　译

北京出版集团公司
北京美术摄影出版社

图书在版编目（CIP）数据

迷失 ／（意）约蒂塞摄；（意）莫罗编；王语微译．—
北京：北京美术摄影出版社，2014.12
　　ISBN 978-7-80501-628-3

　　Ⅰ．①迷⋯ Ⅱ．①约⋯ ②莫⋯ ③王⋯ Ⅲ．①摄影集
—意大利—现代 Ⅳ．① J431

中国版本图书馆 CIP 数据核字（2014）第 110502 号

北京市版权局著作权合同登记号：01-2014-2781

责任编辑：董维东

执行编辑：马步匀

责任印制：彭军芳

封面设计：杨　峰

迷失
MISHI

［意］米莫·约蒂塞　摄　［意］亚历山德拉·莫罗　编
王语微　译

出　版　北京出版集团公司
　　　　　北京美术摄影出版社
地　址　北京北三环中路 6 号
邮　编　100120
网　址　www.bph.com.cn
总发行　北京出版集团公司
发　行　京版北美（北京）文化艺术传媒有限公司
经　销　新华书店
印　刷　Editoriale Bortolazzi Stei (S.R.L.) in Italy
版　次　2014 年 12 月第 1 版第 1 次印刷
开　本　280 毫米 ×260 毫米 1/12
印　张　23
字　数　60 千字
书　号　ISBN 978-7-80501-628-3
定　价　498.00 元
质量监督电话　010-58572393

目 录

图像的力量

弗朗辛·普鲁斯（Francine Prose）

任何试图描述一个国家或其国民的行为都非常困难，或者说几乎不可能。每一个形容词都暗含其反义，每一句叙述都会被它自己唤醒的悖论所反噬。正所谓"一花一世界，一叶一菩提"，即便世上最小的国家，也自成天下。一个国家的剪影可以同时投射在最富有和最贫穷的公民身上。文明与落后，革新与传统，都可以在同一地区甚至同一街区内共存。庄严优雅的教堂或许就立在泥泞不堪的贫民窟之中。就像一座奠基伊始的摩天大楼，发掘出古代文明的遗迹。

准确而有效地描述一个独特的风景或城市风貌，又或者是某种文化或国民特征（假设所谓国民特征真的存在），对任何人来说都是一项充满变数的挑战——因为人们的思维常常被一些陈词滥调所误导，或掉进某个刻板成见的陷阱。比方说人们都知道，牛仔帽和花格涤纶短裤几乎是所有美国人衣柜里的基本款式，就好像人们都固执地将法国人的样子与一个卡通形象联系起来——头戴贝雷帽，手臂下夹着根法棍面包，一条养尊处优的贵妇犬跟在脚后。那么意大利呢？这就更显而易见了！罗马斗兽场，歌唱的威尼斯船夫，穿着黑色长裙的妈妈和她手中那一大碗意面。此时，历史又一次地提醒我们，试图用这些简单的符号来展现了一个国家或者一种文化，不仅无益而且充满了误解的危险。当我们面对一个陌生或异域的人或事，这种刻板成见会完全掩盖其复杂的内涵、美感以及人文特质，使我们的认知盲目而无礼。

这本《迷失》，收录了许多米莫·约蒂塞所拍摄的令人难忘且不禁一再回味的照片。这些图像颠覆了现有的一切关于国家认同（national identity）表达的陈词

滥调。它们使我们认识到，我们对于某个地方或某个人想当然的认知，不过是来自于一些偷工减料的、建立在刻板成见基础上的所谓"创作"。这种人为的"创作"时常以某种虚假的、永恒的形式长久存在，同时不断地以大同小异的方式被表达和再现。

事实上，书中的照片驱使着我们重新思考"时间"与我们之间的关系，以及它的真正含义，并引申到另一个概念："永恒"。在这些图像中，废墟没有任何区别，就好像它们已经在连接着"过去"和"未来"的链条上的某一处相遇。众所周知，图像的捕捉是在一个瞬间完成的。但究竟是在哪一个瞬间，图像被捕捉和拍摄？这些图像蕴含着神秘而不可思议的力量——可以压缩或延长时间，可以凝结或延展某一个瞬间，也可以使"现在"和"过去"之间、"现代"和"历史"之间的分界线变得模糊。所有的这些，仿佛透露着某种奇迹可能会发生——有某种力量诱使了普鲁斯特（Marcel Proust，1871~1922）离开他那间软木线条的卧室，将一个镜头塞在他手中，鼓励他用数十年的时间走遍意大利的山山水水，并拍摄下他所看到的一切。

约蒂塞所拍摄的这些照片为我们长期以来对一个国家（这里特指意大利）的所有浑浑噩噩、自以为是的认知敲响了警钟。另一方面，它们迫使我们重新估量一个古老的价值关系——天平的一边是图像，另一边是文字。单单一张图像，其表现能力和价值可以与上千个字符旗鼓相当。这些图像可以视为一份旅行视觉记录，记载了一名艺术家用30年时间踏遍他家乡的各个角落。它提醒着我们图像的力量——时而传递信息，时而揭示内涵，这一切都可以轻易地直指人心。尽管这些图像中没有文字的存在，然而它们所表现的这种"真实"，本身就没有文字的立足之地。它们证实了我们隐约感受到的那层意思：在艺术领域中，题材本身仅仅不过是、且永远都是在卑微地为"视觉"服务。约蒂塞镜头中的这些场景，几乎每一个观光客都曾踏足，但是即便是视力最敏锐者或是土生土长的当地人，多半也会不以为然地擦身而过。然而，约蒂塞却用（同时也为我们提供了）一种截然不同的方式来观察它们，一种让我们感到前无古人，后无来者的方式。

去描述约蒂塞的摄影作品，就好比试图总结一首诗歌的主题或叙述方式。这再一

次让我们明白一个浅显的道理：诗歌之美在于自身，它不可被概述总结或者是用其他形式翻译诠释。从这个角度来观赏这些图像，我们就能感受其中的"形式"——充满了严肃谨慎，却也蕴含着快乐。从最简单的意义上来说，它们无疑是形式的。换句话说，它们引起了我们对和谐与结构的关注；它们提醒我们注意那些象征着荣耀的拱形，象征着倔强和顽固的矩形，愚蠢的塔尖，甚至一把折叠沙滩伞上的折痕。然而在这些照片中，一个最引人注目的地方在于，摄影师如何奇妙运用了某个不可思议的元素——可能是光线，也可能是结构，又或者，是艺术，漫不经心地将所谓"形式"中那些冷冰冰的成分融化——就好像罗伯特·梅普尔索普（Robert Mapplethorpe，1946~1989）或者爱德华·韦斯顿（Edward Weston，1886~1958）所拍摄的图像中所透露出的一种仿佛冰川石块般的美。约蒂塞所拍摄的这些图片昭示着某种关于"形式"的最原始的可能性。比方说形式主义的作品是否同时可以是有点凌乱的？就像那些超现实主义艺术家们，约蒂塞的镜头透过了围栏的网和透明的薄纱窥探着生活的真相，这些现代生活中的碎屏仿佛是人为的巧妙设计，被赋予了某种充满智慧的深意。这些图片让我们忍不住再次将目光投递过去，我们因此注意到了一些可能被一直忽视的细节：套着车罩的车辆静静地停放在那不勒斯的一个广场上，光秃秃的藤蔓蜿蜒在米兰或圣马力诺的某面墙壁窗饰上。

这些照片被熙熙攘攘的人群奇妙地充斥着，尽管人类在其中看起来更像是某种装饰品，用来点缀庞贝城的墙壁或者是某个隐蔽小教堂的柱子，而非那些我们的目光为了寻找同类而更习惯关注的地方——拥挤喧嚣的城市街道，抑或他处。约蒂塞常常引领我们走进一个房间，或者某个城市空间，然后那里的居民毫无征兆地消失或离开，当然，并非是指所有人都离开。这一切究竟发生在过去的某一个瞬间，某一个世纪，还是一整个千年？在这些图片中的每一处，我们都直面着充斥其中的无处不在的对比：华美与空白，白墙与壁画，单调的素色和富丽堂皇的装饰。在其引领下，我们不禁开始思考这些"离开"和"缺席"，以及穿插其中的"忙碌"和"喧嚣"的真正含义。这些以圣萨巴纪念馆（San Saba Memorial，位于意大利的里亚斯特）为题材的照片，可被视为向在战争中牺牲的人们致敬。图片中的人们正途经一座废弃的米厂——这个米厂在二战期间被用作收容、集中被驱逐的犹太人。约蒂塞正是通过这些看起来

漫不经心的照片，让我们逐渐认识到在艺术之中捕捉和表达"虚空"是如此之难。同时这又是多么了不起的成就——将这些光秃秃的墙壁表现为动人而充满力量的一个幽闭的空间——一个二维空间被约蒂塞手中这个可以化腐成奇的镜头巧妙地转变成了三维。

实际上，我们很难想象出还有别的图片比这些照片更能表现生机勃勃的风景和城市风光，在图中看似静止的物体下，暗藏着多么汹涌澎湃的生命力。那个位于赫库兰尼姆城（Herculaneum）的雕塑生动地刻画了一个运动员冲刺的瞬间。古代的雕塑似乎都更着重于刻画和表达某种向往和意愿。我们甚至可以从这些雕塑身上感受到这种呼之欲出的，强烈的表达欲望。而在约蒂塞的作品中，即便是植物和石块——扭曲的龙舌兰，锡拉库扎的一棵榕树的根，台伯河两岸上光秃秃的树枝，以及卡拉布里亚城中那条铺满石块的道路——都被定焦于不断运动中的某一个瞬间。这些作品看起来既浑然天成又充满了精妙的人为设计，就仿佛人类与自然之间的某种合作——共同设计出错综复杂的美丽全景。

描述一个国家或者一个民族是如此之难，而描述一个梦境更是难上加难。作家都明白，只有最伟大的天才（例如说托尔斯泰）才能够承担将梦境融入其小说之中风险，因为读者的注意力会因此而分散。这就好比一个人最亲密的朋友或者爱人在吃早餐的时候告诉我们，他在夜里害了梦魇。然而，我们却无可避免地提及米莫·约蒂塞所拍摄的作品中的这种梦幻气质。这些照片饱含奇思妙想和古灵精怪的逻辑，并具有某种不容置疑的说服力，使我们仿佛在梦境中接收到警醒或愉悦的信息。

我由此认识到，艺术最难能可贵的地方，在于它能够创造一个梦境，比我们肉眼可见的世界更为真实。众所周知，照片可以用来捕捉和渲染现实，而能够将现实取而代之的摄影作品屈指可数。就好比，无论我如何频繁地造访巴黎，对于我来说它总是显得有些模糊且缺乏说服力，我的记忆也因此变得有些似是而非并不那么深刻。相比之下，尤金·阿杰（Eugène Atget，1857~1927）所拍摄的那些以巴黎为题材的作品，却能够更为长久而清晰地在我的想象中挥之不去。

这本《迷失》中所收录的照片，让我们看到了一个无比真实的意大利，它以独一无二的方式，存在并扎根于我们的梦中。当我们看到这些精妙绝伦的艺术品的时候，我们便再也无法像过去那样肤浅而粗暴地理解一个国家的风土人情了。从米莫·约蒂塞拍摄的这一系列以意大利风光为题材的摄影作品，我们逐渐感受到其中所具备的某种隐秘的身份——一个我们过去没有意识到但又确实存在的文化身份。

梦中梦

亚历山德拉·莫罗 （Alessandra Mauro）

这本名为《迷失》的摄影作品集，将意大利摄影家米莫·约蒂塞（Mimmo Jodice）长达30年的生活和工作中所拍摄的作品集合成册。通过不断地观察和拍摄，用这些独特的图像及其中所展现出的个人视角，精妙地描绘出意大利的风土人情。

在这30年间，约蒂塞一直活跃在意大利的摄影界，是一名相当多产且成功的摄影师。他的足迹遍布意大利的山川河流：从阿尔卑斯山的巅峰到西西里岛的海角，从大都市到小村庄，从被遗忘的小角落到著名的古迹旁，从废弃的工厂到城市的广场。约蒂塞无疑将摄影视为自己的职业和专长，然而，仅仅从技术的角度来理解他的拍摄意图显然是不够的。在某种探索的欲望的驱使下，他以一个艺术家的视角锲而不舍地追寻着几乎所有人类社会中所潜藏着的真相——包括这些人类生活的痕迹、自然法则、远古的历史，乃至这个变幻莫测且矛盾百出的尘世。这就好比，当他拿起相机的时候，他就觉得有必要找到一个合适的位置和时机（这两个元素在每一次的拍摄中都是不同的）来记录和解释时空与人类二者间玄之又玄的拉锯。在永无止尽的探索欲望的驱使下，约蒂塞的思维自由而发散，充满了灵动。他的思考绝不仅仅拘泥于眼前所见的有限的客体。多年的视觉之旅和对生活的观察，为他积攒下了丰富的经验和阅历，这些内容渐渐在他的脑海中编织出一张纵横交错的记忆之网。沿着网中这些错综复杂的、有些甚至是不为大家所熟知的路径认真地追溯，我们就不难发现，这些路径已然建立起一个丰富多面的意大利的形象，而这个形象，瞬间精妙地刻画出意大利的整体意境。

约蒂塞对于摄影的兴趣始于童年，这种兴趣迅速地发展成一种接受系统专业学习的

意愿。在20世纪60年代，他专注于概念性的系统理论学习。在此之后，他开始着手寻找能够表达自我的新的语汇。从20世纪70年代起，约蒂塞为这本作品集拍摄了最早的摄影作品。由于约蒂塞在这段时间内所拍摄的作品着眼于刻画他所生活成长的城市生活以及其中所蕴含的先锋概念，因此，他将这些摄影作品定义为"社会纪实摄影"。从一开始，约蒂塞所关注的就是问题，而非答案。换言之，他试图超越单纯的纪实照片，将个人元素赋予这些作品，这样的拍摄理念在20世纪八九十年代趋于成熟。

约蒂塞最重要的摄影集《那不勒斯的风光》（*Vedute di Napoli*）于1980年出版。这些照片将那不勒斯描绘成一个人口密集、遍布名胜古迹和文化符号的城市，它被各种充满戏剧性的语言所表达和诠释。人们在这充满戏剧性的场景中井然有序地扮演着他们各自的角色，嘈杂的声音因此被掩盖了下去。这些场景在沉默中缓缓展开。而这些凝聚着约蒂塞的疑虑和畏惧之心的照片，由此成为对这些场景的某种形而上学的描述。过去的种种痕迹渐渐地渗透进眼前的一切，并将这一切带入平凡生活之中，再用一种惊人的力量慢慢地撕碎它。这是一种极具个人特色的表达方式，后来逐渐成为约蒂塞摄影作品的标签，取代了从前那种简单的类似于新闻纪录片式的叙述方式。

与其他同时期的摄影师和艺术家们创作的同体裁的作品相比，在对意大利艺术文化遗产的长期关注下，约蒂塞更专注于对于"空间"这一概念的内在涵义和价值的表达。他积极地探索和追寻着美，然而却发现最为纯净的"真实"仅仅存在于考古的碎片之中。作为一个男性艺术家，约蒂塞超越了拘泥于营造完美图像的视角，将自己匠心独具的思维灌输到他的镜头之中。光线的使用为那些似乎早已消失殆尽于时间长河之中的古典题材带来了勃勃生机。其实它们始终存在，只不过是长期陷入一种具有侵略性的混乱之中，在被遗忘的角落里以倒海移山的姿态蓄力等待着利剑出鞘的一刻。约蒂塞的摄影作品因此具备了新的力量——一种揭露现实的革新力量，证明那些确实存在的动荡。这些作品直接击中了这个城市的中枢神经——既充斥着各种机会，也渗透着困扰和创伤。这些图像的意义由此实现了一个必要的反转——重新定义了需要探索验证的"现在"和需要被质疑的"过去"之间的界限。

继这些以那不勒斯为题材的照片之后，约蒂塞陆续拍摄了许多以其他城市和愿景为素材的照片。而始终贯穿其中的，是越来越沉默的表述方式。在这种静默之中，所有喋喋不休的声音仿佛遭遇了急刹车，戛然而止，而不再像过去那样亦步亦趋地呼应着行走的脚步。这份静默不仅是对历史的理解，并且捕捉到了那些肉眼不可见的似是而非的悖论。在约蒂塞为我们拍摄的这些地方，有谁正在居住？又是谁将它们从层层叠叠的岩层和漫漫的时间长河中剥离建造出来的？他的这些作品恰恰捕捉了这一切的虚空。

然而这一切表达虚空的照片却并非约蒂塞通过记忆凭空想象出来的，恰恰相反，他所拍摄的正是眼前真实存在的。他所存在的这个时空，一部分正由此时此地组成，处处充斥着这位当代艺术家在寻找其生命的价值和探索图像中所富含的真正含义的过程中所产生的敬畏。如果我们用一个戏剧性的比喻来形容约蒂塞的摄影作品，那么它们可以被描述成一个刚刚开始上演剧目的舞台，我们可以进一步地将其延伸出一个新的形象：一个存在于15世纪的概念"剧场的记忆"——一个虚构的场景，观众和创作者的眼睛能够塑造和编排场景中的各个元素，并且将这些元素整合成人们愿意想象和记忆的样子——这种整合编排完全是通过个人选择来实现的，其目的就在于能够唤起人们对事物的名称、作用以及意义的所谓"正确"的回忆。佛像、人的面庞、花茎、树木、海滩、工厂，以及人类生活的几乎所有痕迹，都被约蒂塞不断地回想和重新排列，由此改变和重建起一个新的构造，并赋予其另一层新的含义——与我们日常所想当然的理解全然不同的含义。这是一种带有距离感和敬畏感的表达方式，它足以证明我们所感知到的现实和愿景并非经常一致。

这本《迷失》将不同的阶段汇集到一起——就好比一个井然有序的分形建构——为了寻找一种新的角度，约蒂塞沿着这个建构在意大利长途跋涉地上下求索。这也正是本书的创作初衷和来源，它所承载的图像作品饱含力量，同时具备着连贯性和统一性。就好像约蒂塞在他这个悠长的旅行中的某一个瞬间突然停下了脚步，他审视着自己，渐渐明白了这次长达多年的旅途以及作为一个摄影师的意义。他从此不再是一个行色匆匆的，平庸的观察者，他成为了一个优秀的旅行者——他的天赋被激发了出来，能够读取长期以来被世俗眼光所忽略的一个国家或民族所具备的深厚而错综复杂的诗意。当我们

的双眼驻留在某个瞬间的时候，这些照片中所蕴含的简单的色彩和锐利的图像，无一不让我们感到意外。这些看似已经超越现实的元素在历史的长河中不过是一些没有线索的代码。然而，约蒂塞的相机就仿佛一把钥匙，为我们打开了另一层含义的门。与此同时，我们也由此获取了一个新的视角，重新审视我们周遭的环境。

每一张照片都是一个二元体——既是个人的视角，也是一种观点。这种观点建立于摄影师对一个地方或者一个具象（无论是自然形成还是人为创作的）精确表现的理解之上。如果说现实和愿景并不总是一致，那么或许梦和愿景始终可以殊途同归。这是一个关于意大利的梦，它与我们的想象似乎有些不同，但这是一个我们终究会无可救药地爱上的意大利，它是如此的动人心魄，且让人刻骨铭心。

这些梦境可以视为某种贯穿此书的指引，它们为米莫·约蒂塞所拍摄的这些图像提供了最基本的排序逻辑。六个不同的岔路将所有的图像整合成一个整体。偶然的一瞥和风景交叉引用且相辅相成，就好像一个有着连续螺纹的链条，一个新的意大利的轮廓由此产生。这六个岔路并非按照自然地域来划分，在这个悠长旅途中，这六个岔路分别映射出摄影师的思维、视野和记忆的变化，它们引领着我们的视线从那不勒斯出发，沿着古罗马的艾米利亚大道到达北方的比耶拉，最后再回归到那不勒斯。

这些"梦中梦"，其中的每一个都首先由一个开放的意象所开启：这个意象就好比一扇门，引领着我们走进这个美丽而易碎的意大利愿景。在这扇门的尽头，是那个尽管已经支离破碎却仍然真实存在着的"过去"——这些碎片正是铸造我们可见的"现在"的基石。

这就是约蒂塞拔新领异的视角——古老而又抒情，也正是这种基调使他长达30年的艺术道路显得如此独树一格——全然地原创，且如水晶一般地晶莹剔透。他为他一直寻求的内容赋予了重要的形而上的价值：对"过去"的解释和证词，以及对错综复杂的"现在"和"将来"的不断质疑。这一切可被视为一名艺术家为了肯定自己的存在价值所产生的最迫切、最发自肺腑的诉求。

"那么梦是否能预示将来呢？这问题当然并不成立，倒不如说梦提供我们过去的经验。因为由每个角度来看梦都是源于过去，而古老的信念认为可以预示未来，亦并非全然毫无真理。以愿望达成来表现的梦当然预示我们期望的将来，但是这个将来（梦者梦见是现在）却被他那不可摧毁的愿望模塑成和过去的完全一样。"

<div align="right">

西格蒙德·弗洛伊德

《梦的解析》

</div>

我希望可以引用费尔南多·佩索阿（Fernando Pessoa，1888～1935）的文字作为开篇："在我迷失于视野之前，我究竟在思考些什么？"这句话似乎就是为我而写的，它十分贴切地描述了经常发生在我自己身上的事情：我常常迷失在自己的视野之中，自己的想象之中，然后不由自主地被现实以外的愿景所迷惑和引诱。

《看得见的城市》（*Visible Cities*），米兰：宪章出版社，2006 年

那不勒斯，1999 年，遗弃的皇家酒店

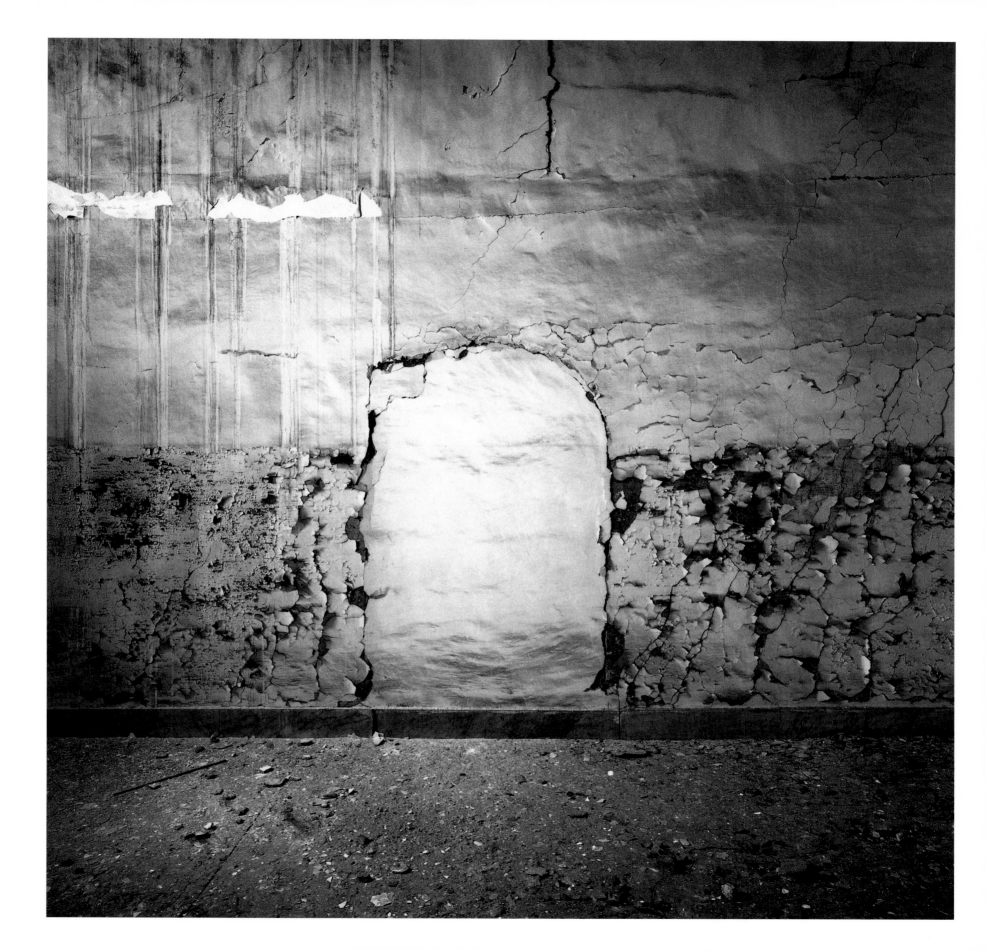

卡普阿（Capua，意大利南部古城），1993 年，古罗马露天剧场

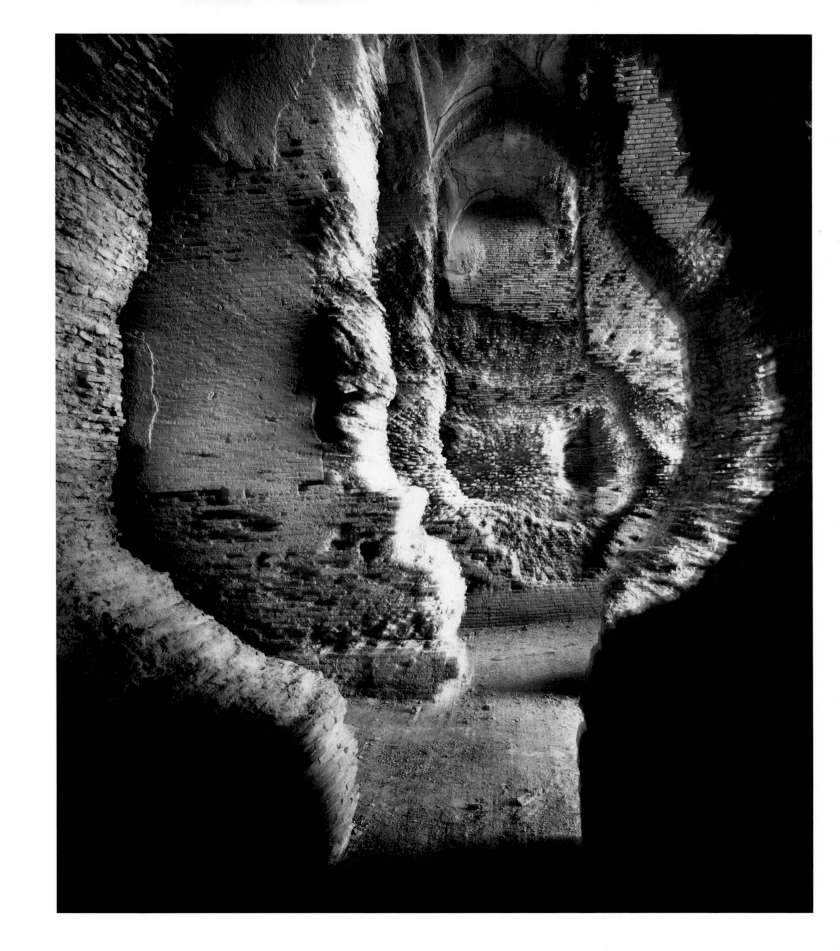

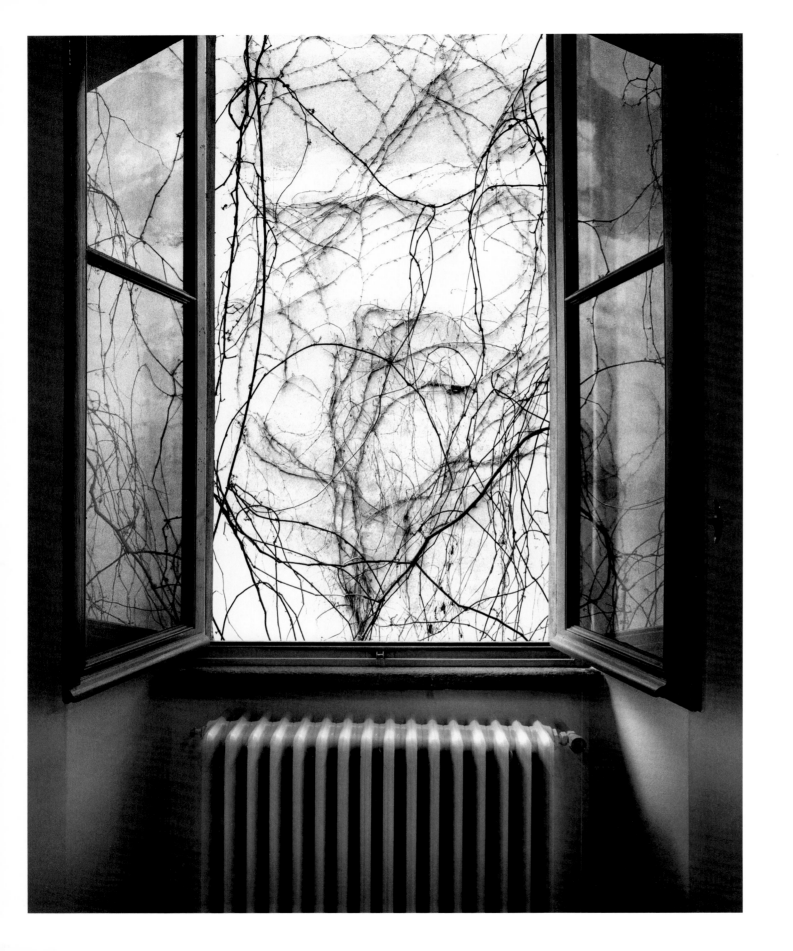

米兰，2003 年

罗马，1996 年

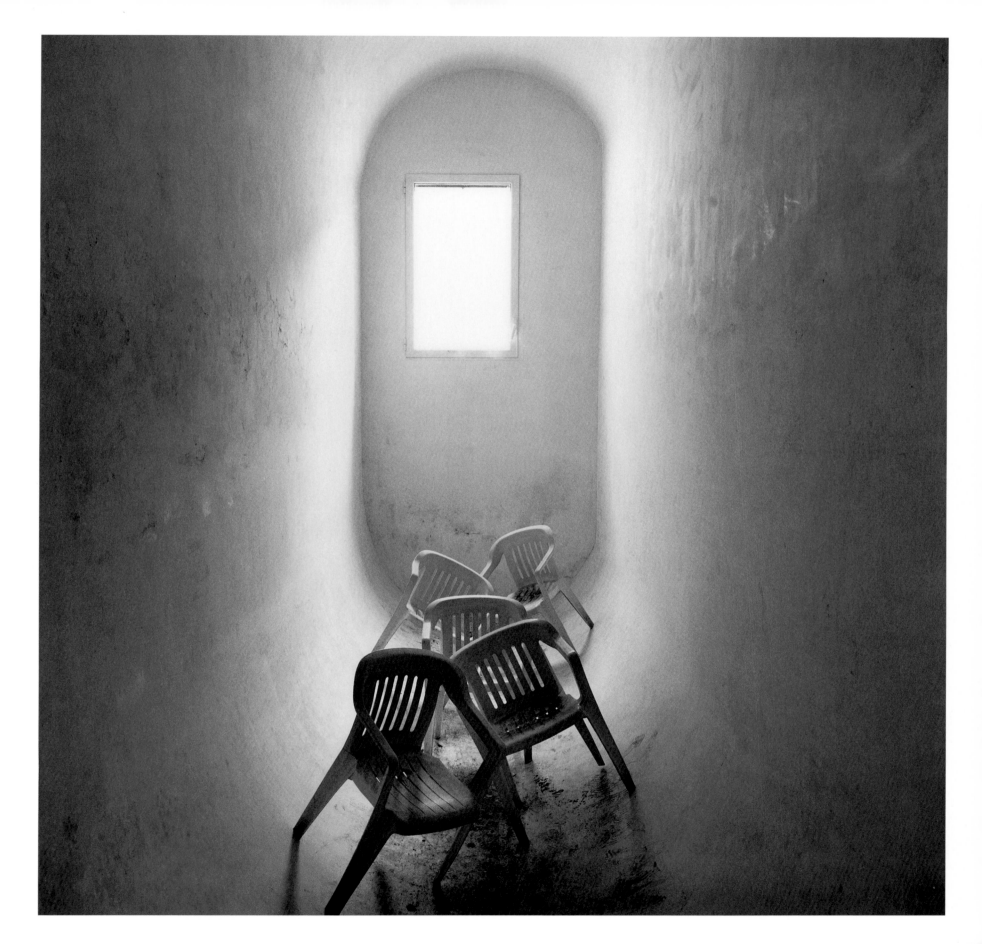

罗马，2005 年，圣卡罗教堂

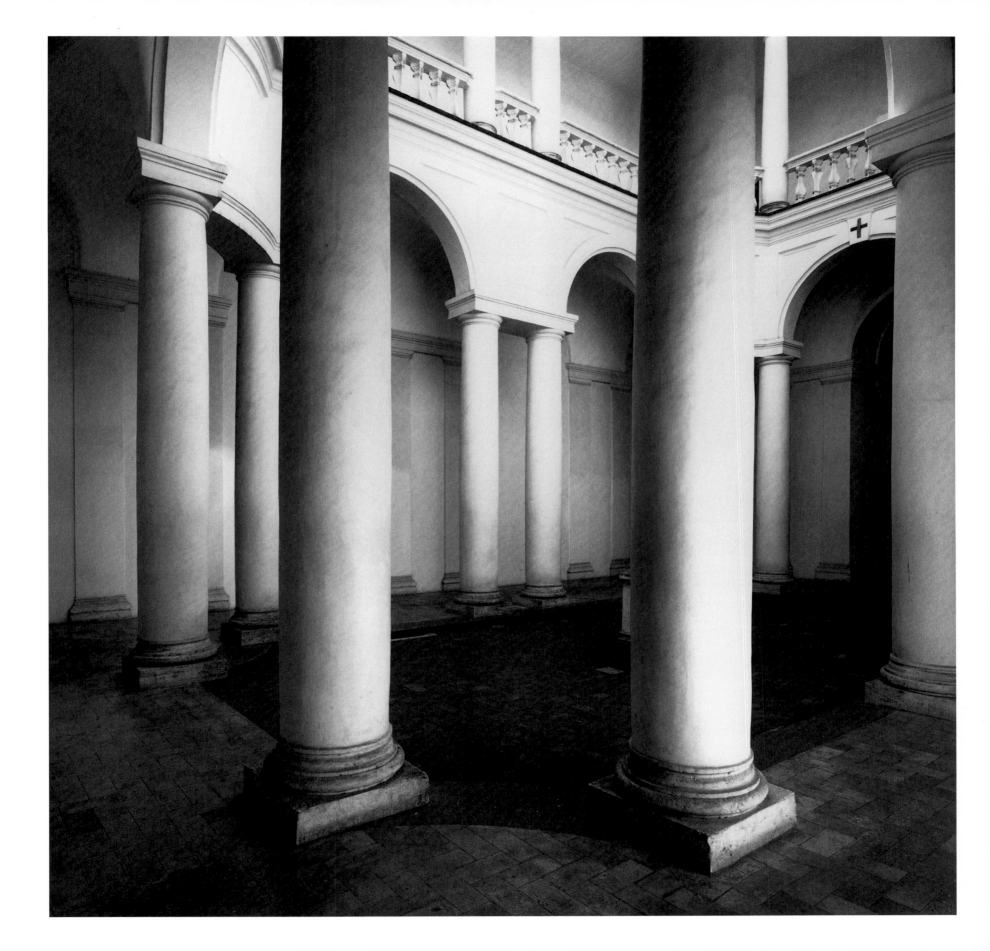

阿格里真托，1993 年，协和神殿

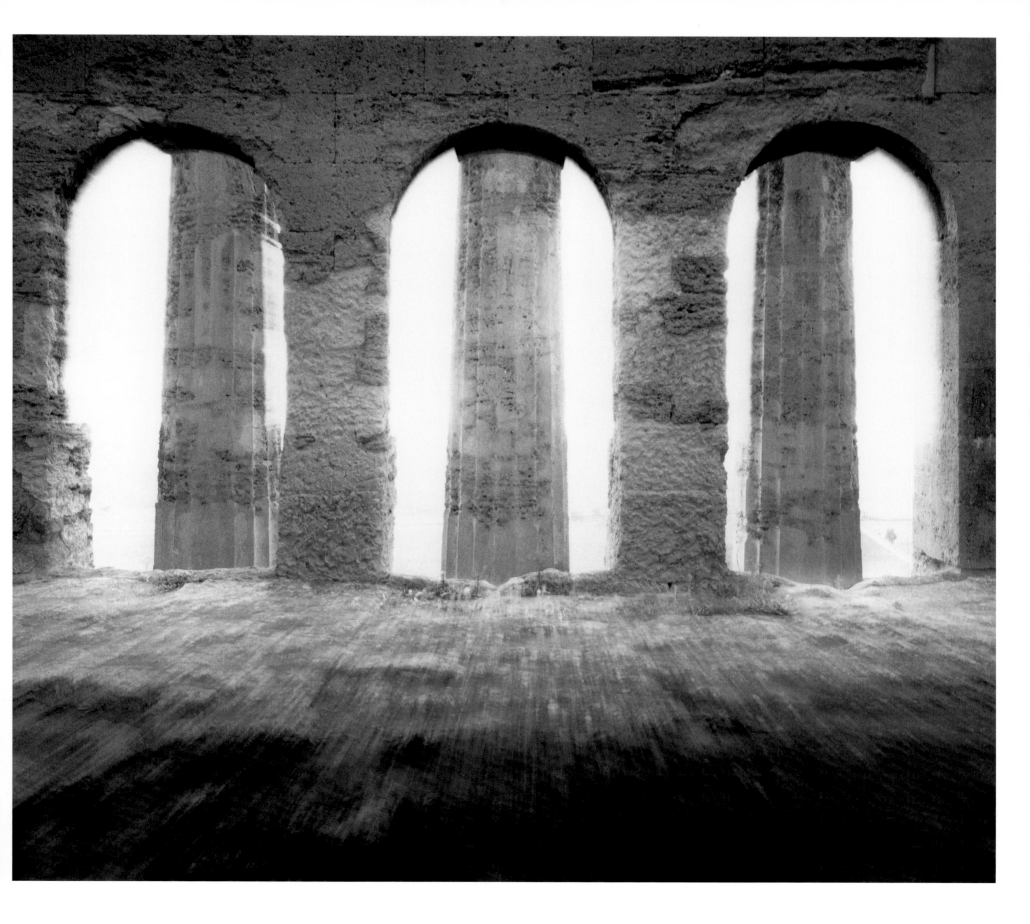

巴亚，1986 年，城堡

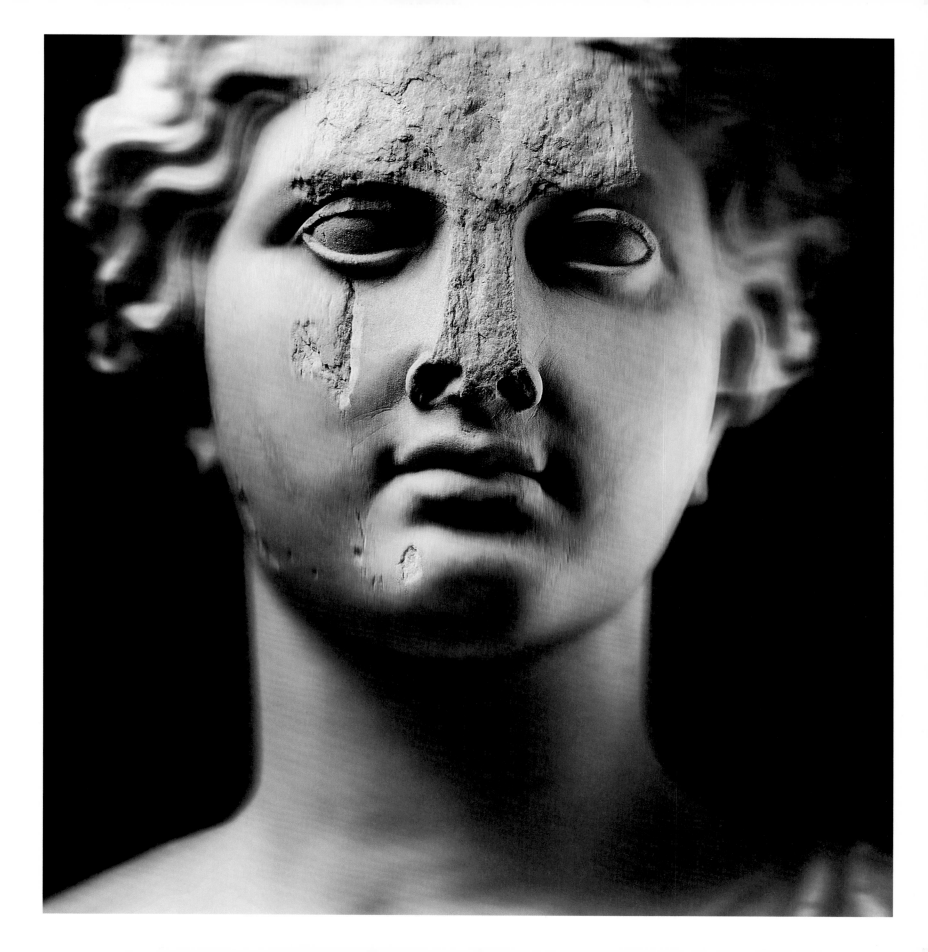

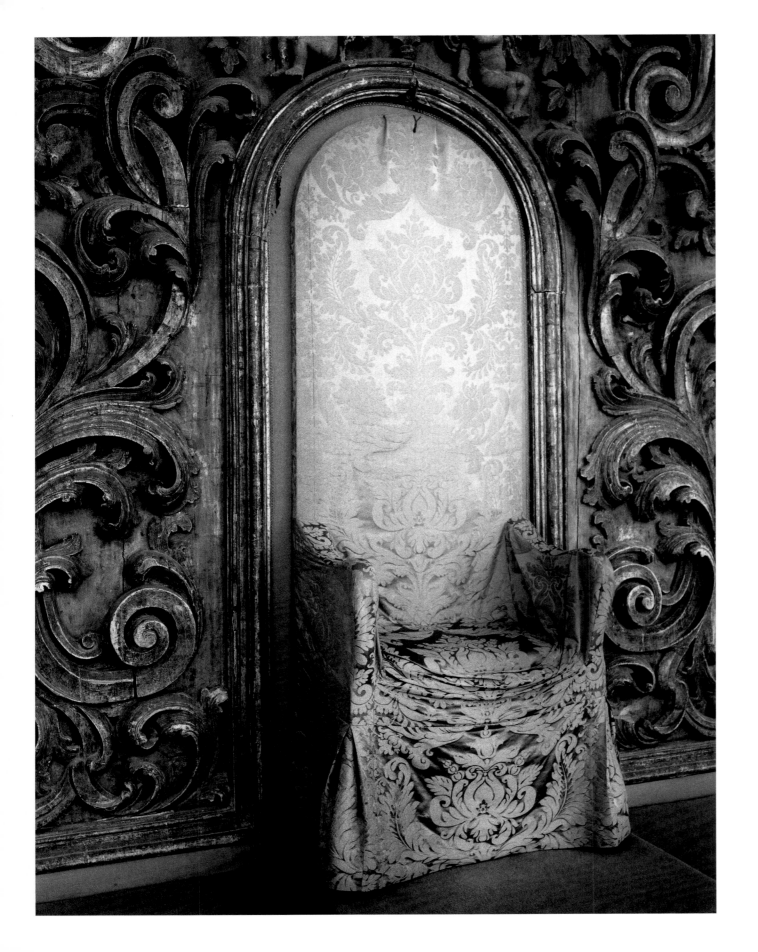

比通托，1998 年，大教堂

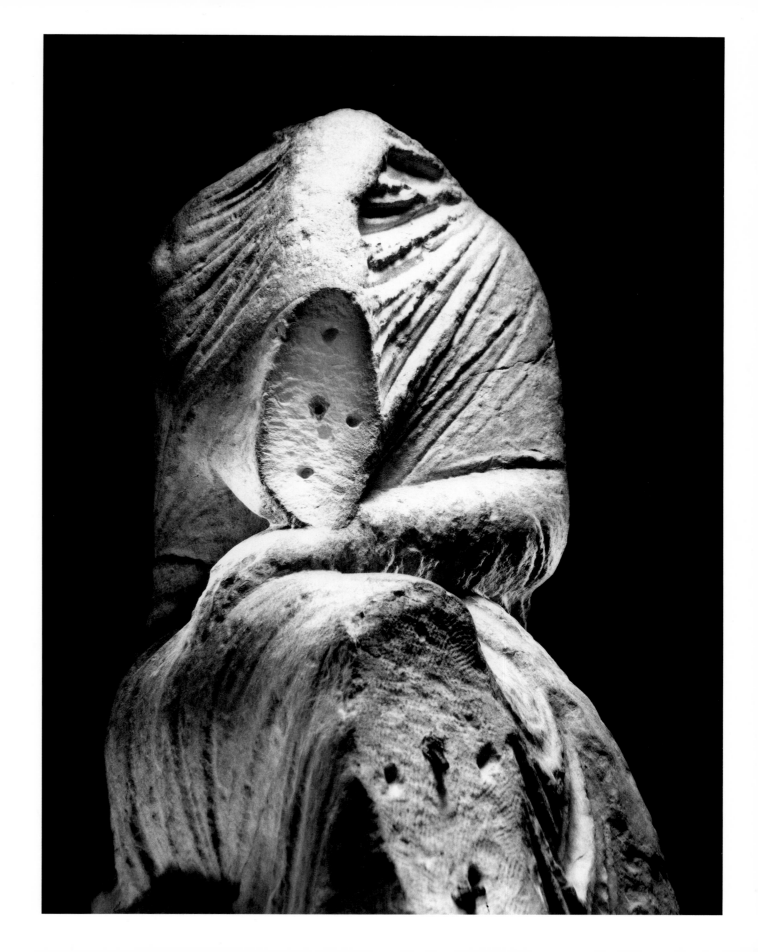

泰拉莫，2000 年，考古博物馆

那不勒斯，1980 年，老城中心

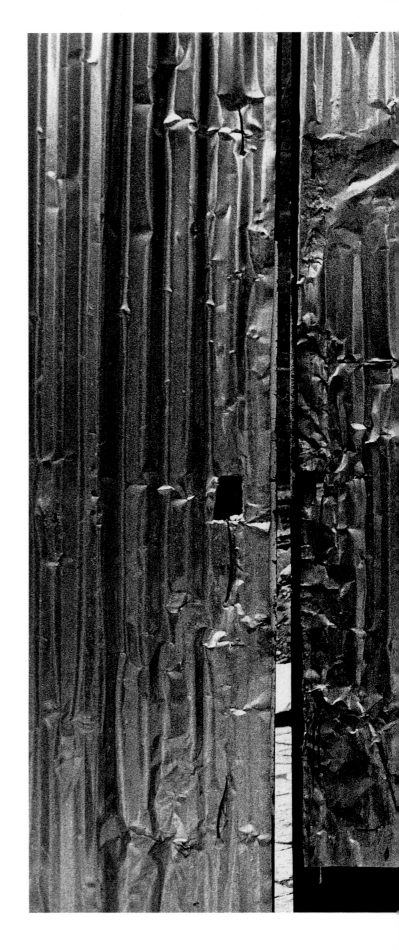

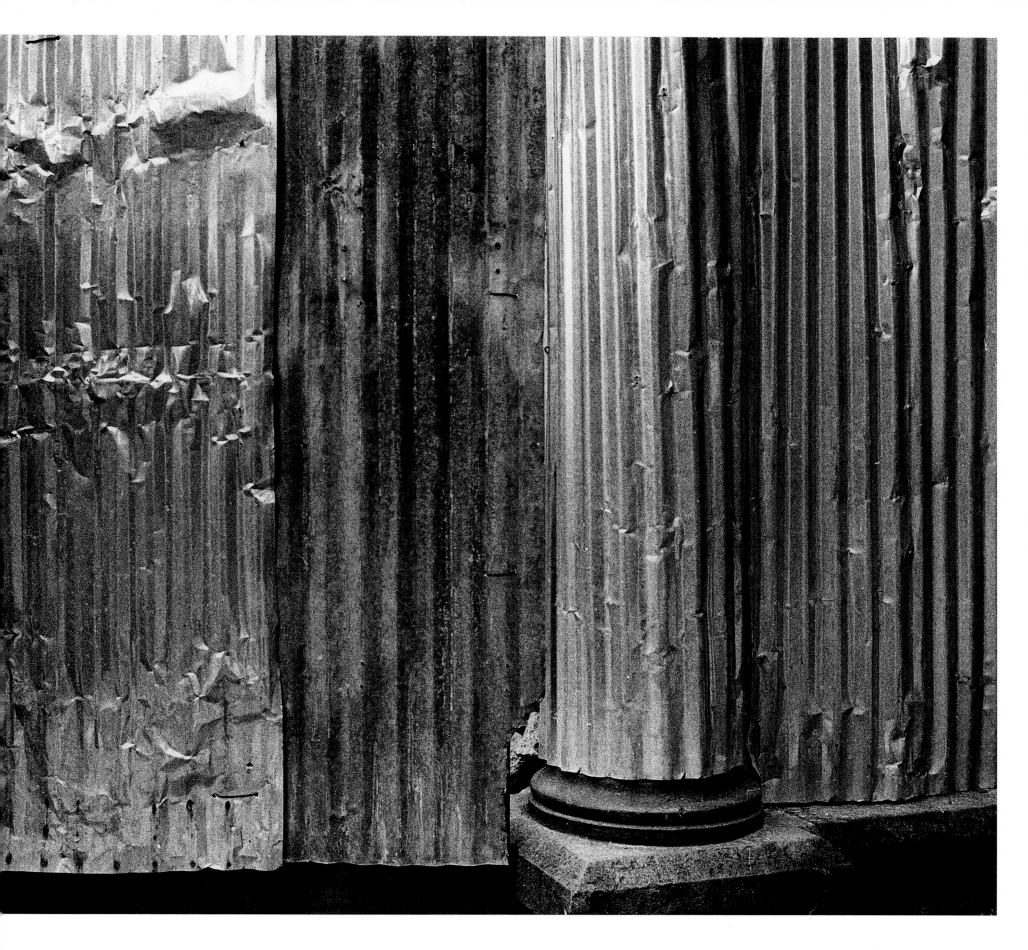

米兰，2000 年，克莱尔沃修道院

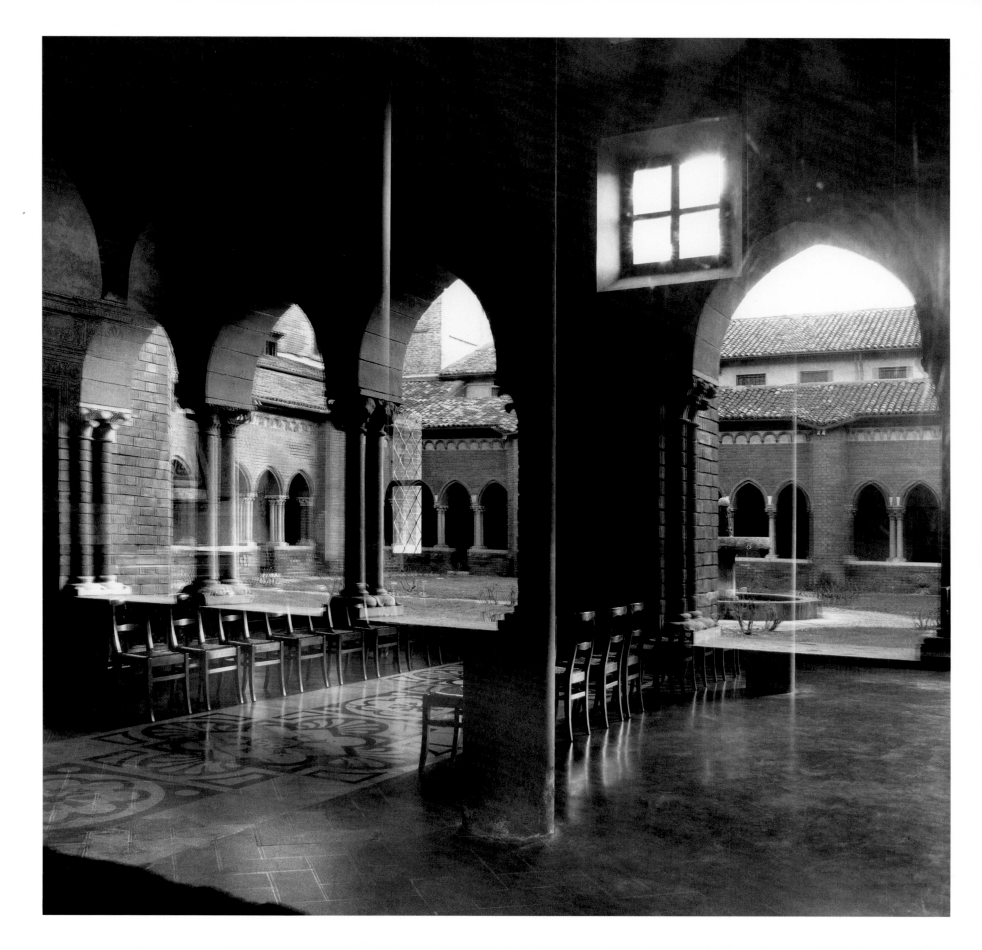

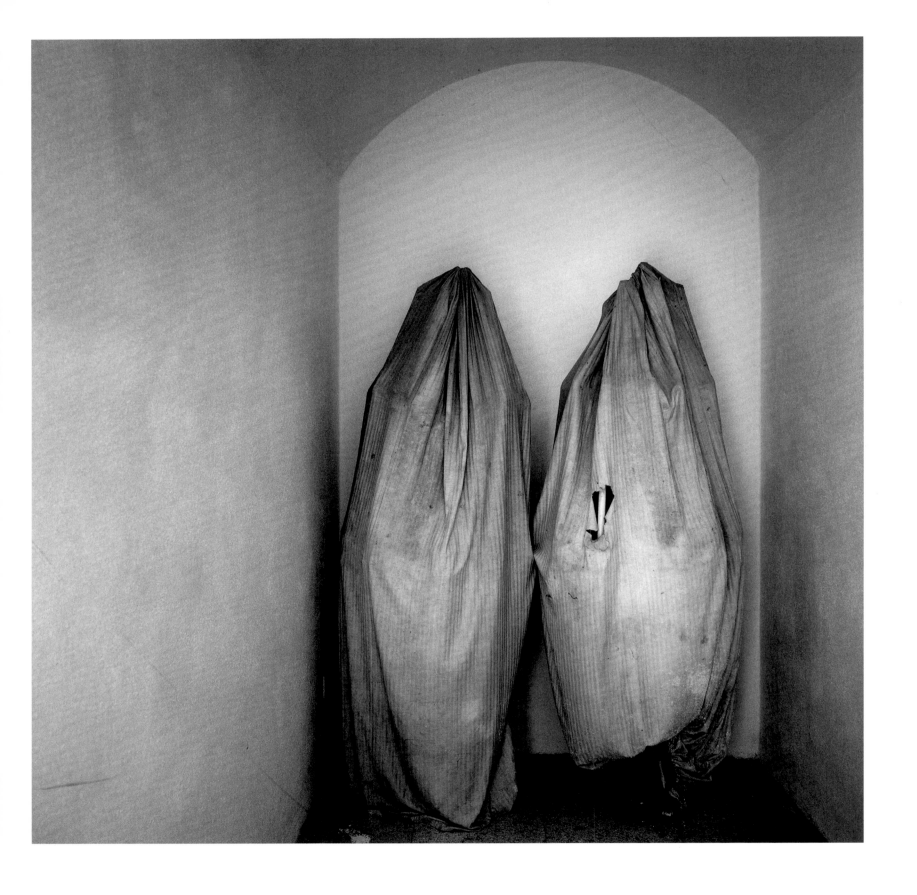

那不勒斯，1987 年，索尔·奥尔索拉（Suor Orsola）

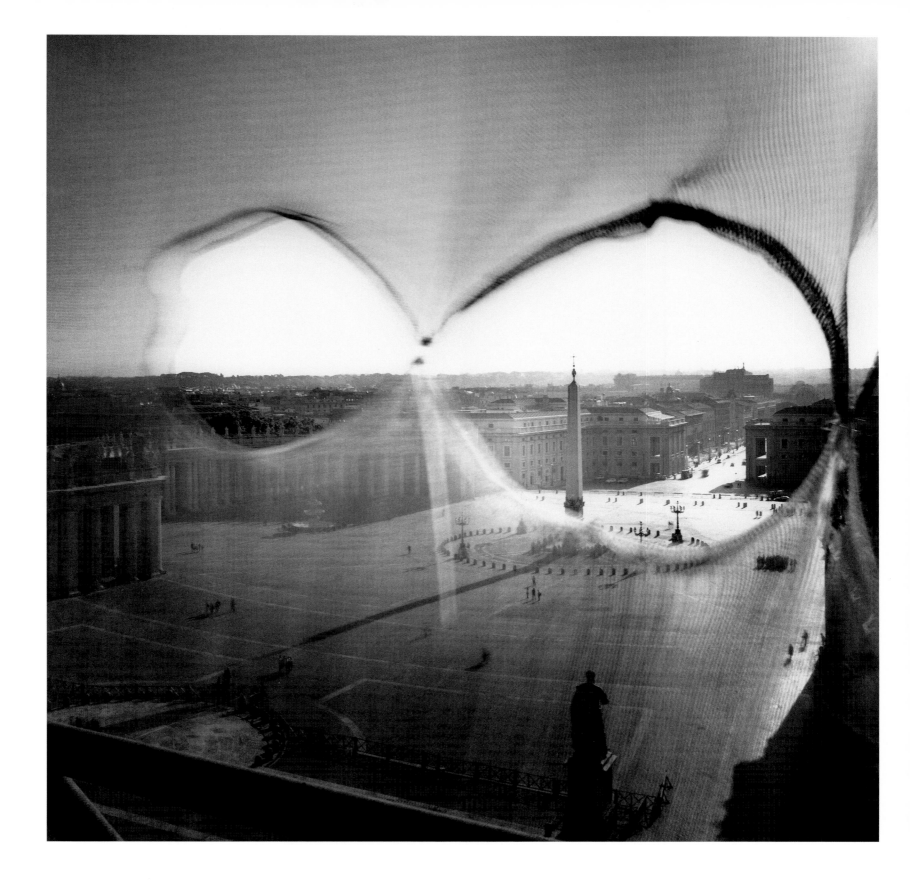

罗马，1999 年，圣彼得广场

波佐利，1993 年，弗拉维安剧场

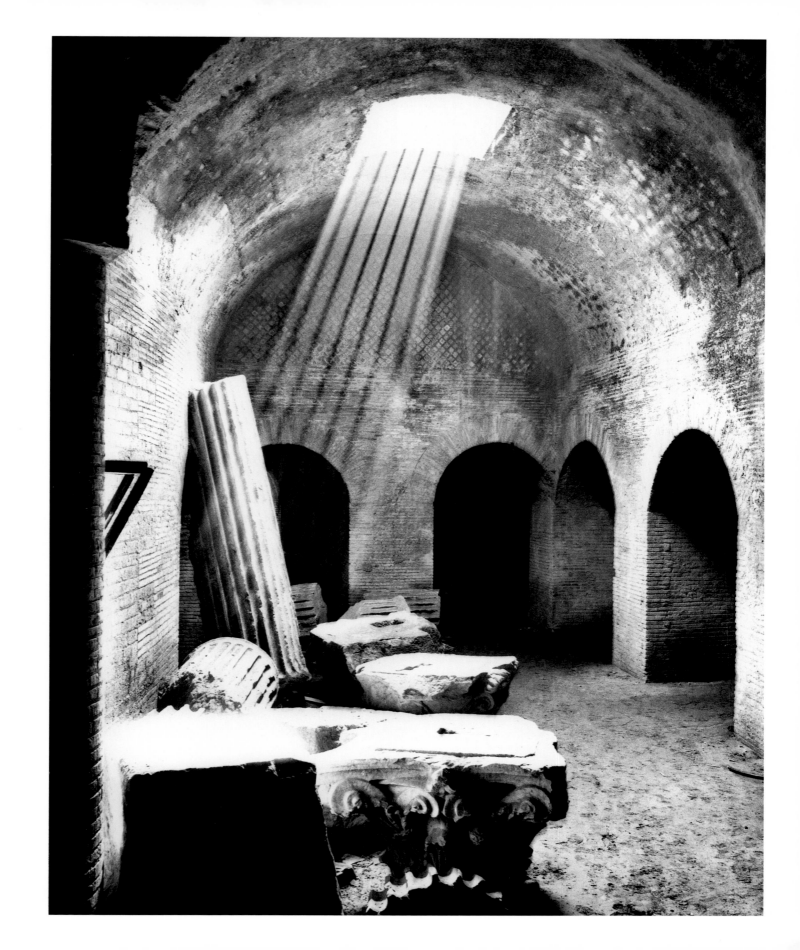

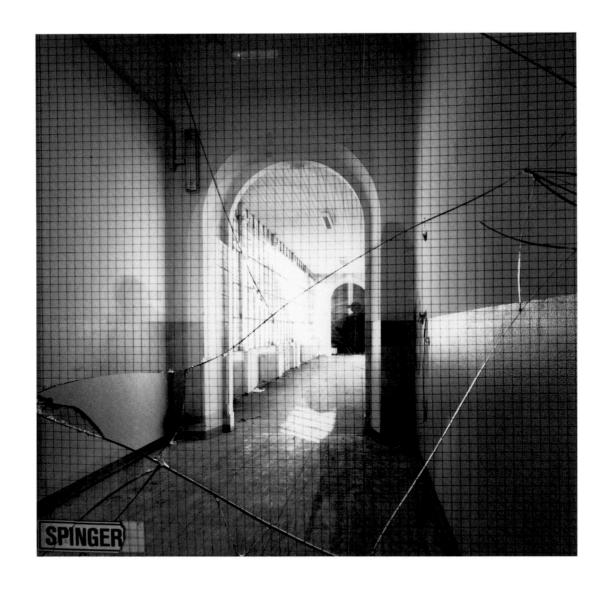

加尔达湖滨，2007 年，医院　　　　　　　　　　　　　　　　　　　都灵，2005 年，新监狱

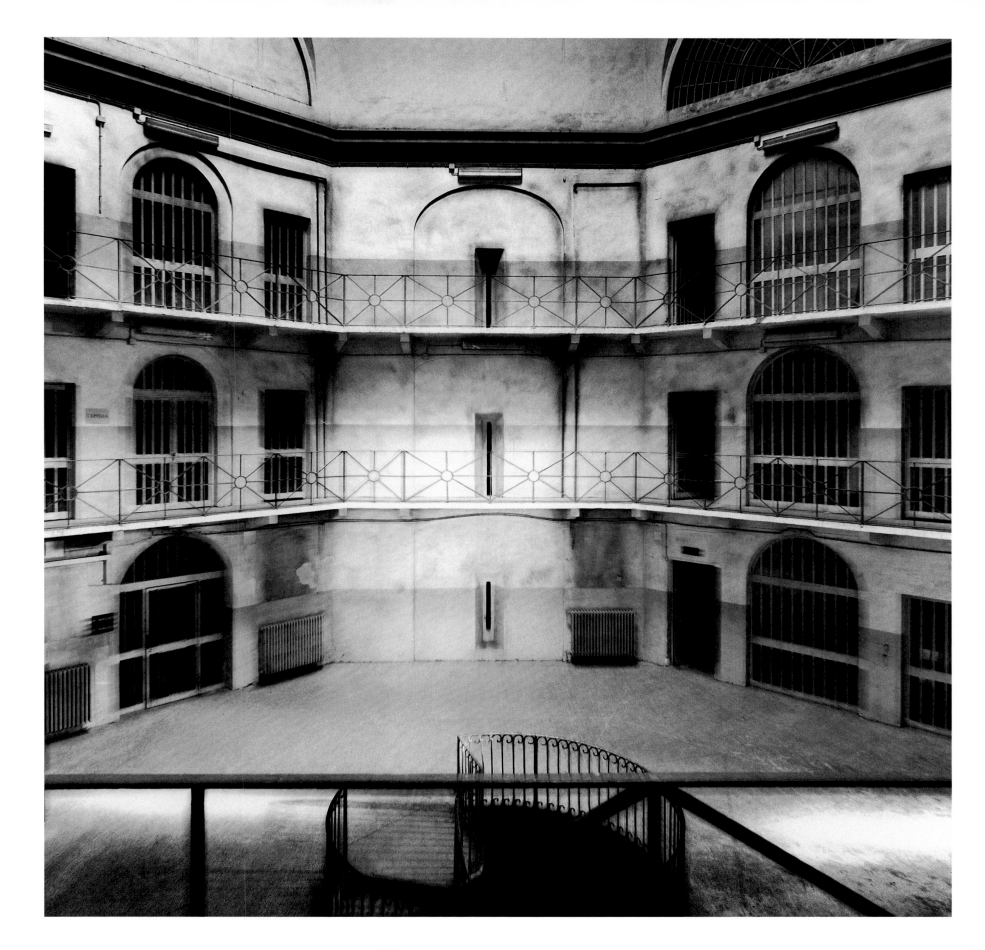

那不勒斯，1987 年，索尔·奥尔索拉

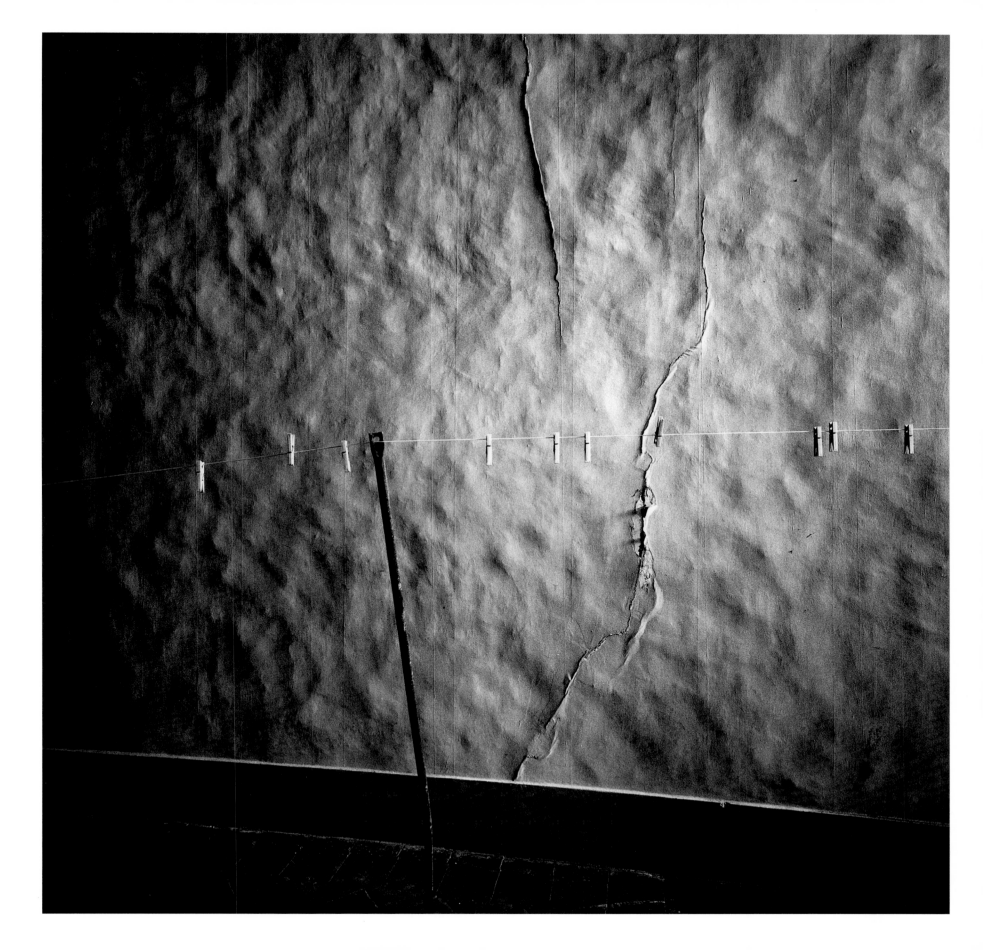

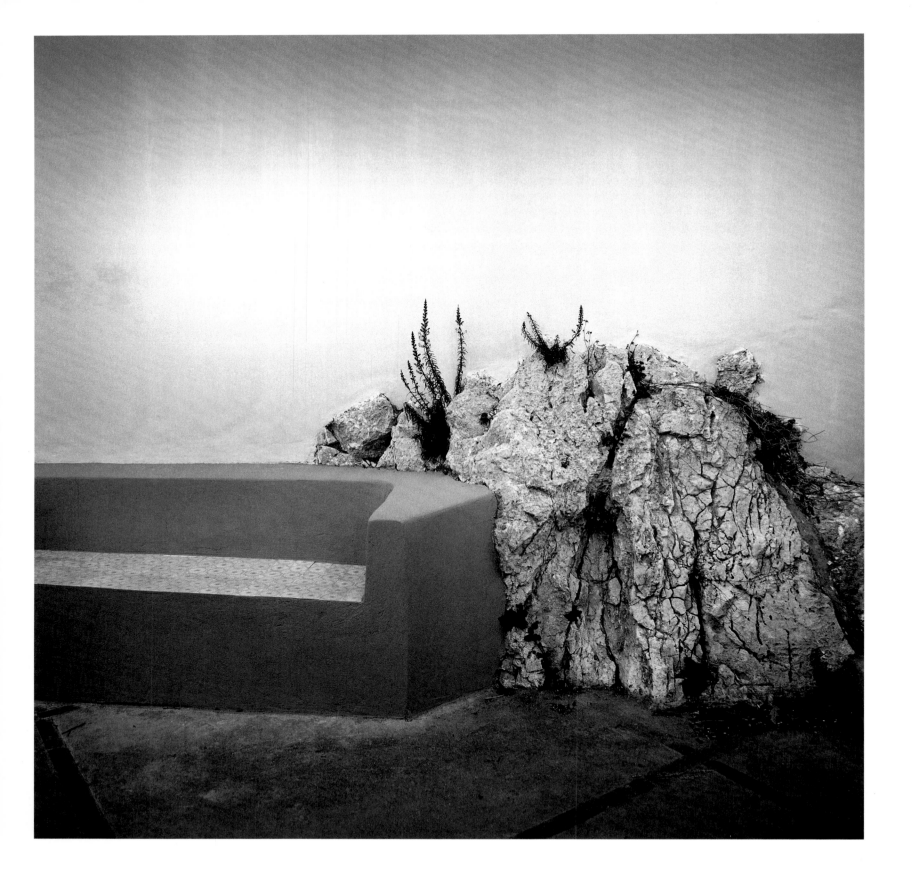

卡普里岛，1984 年，莎拉别墅

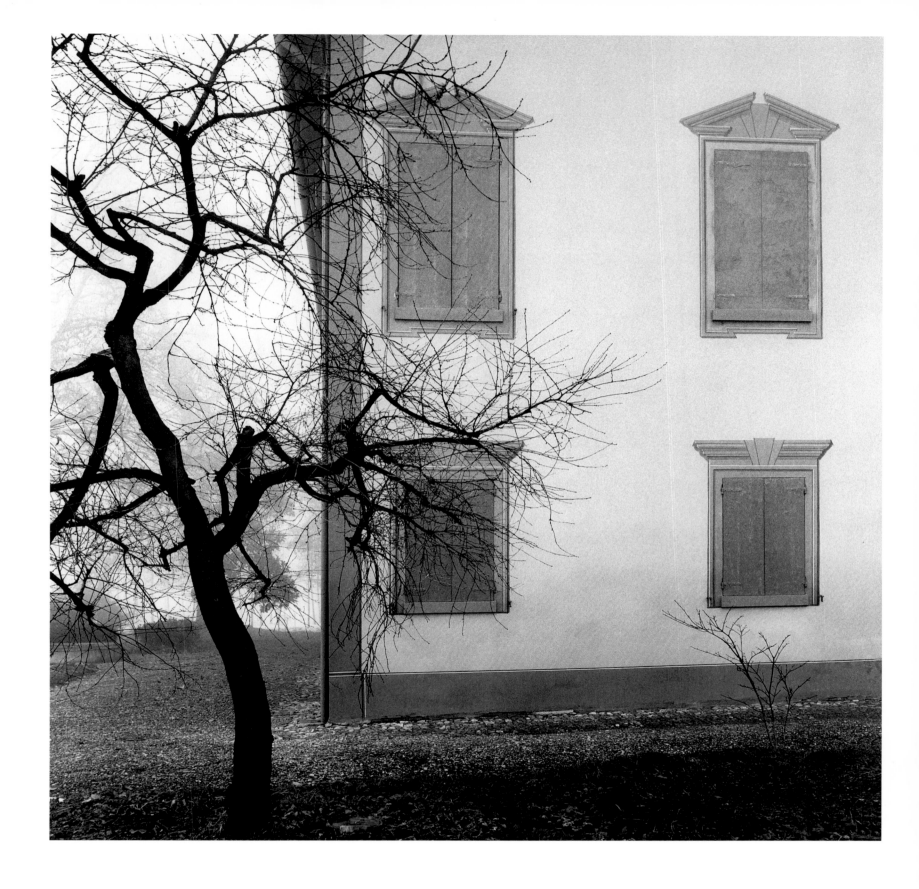

艾米利亚大道，1985 年

比耶拉，2007 年，杰尼亚绿洲公园

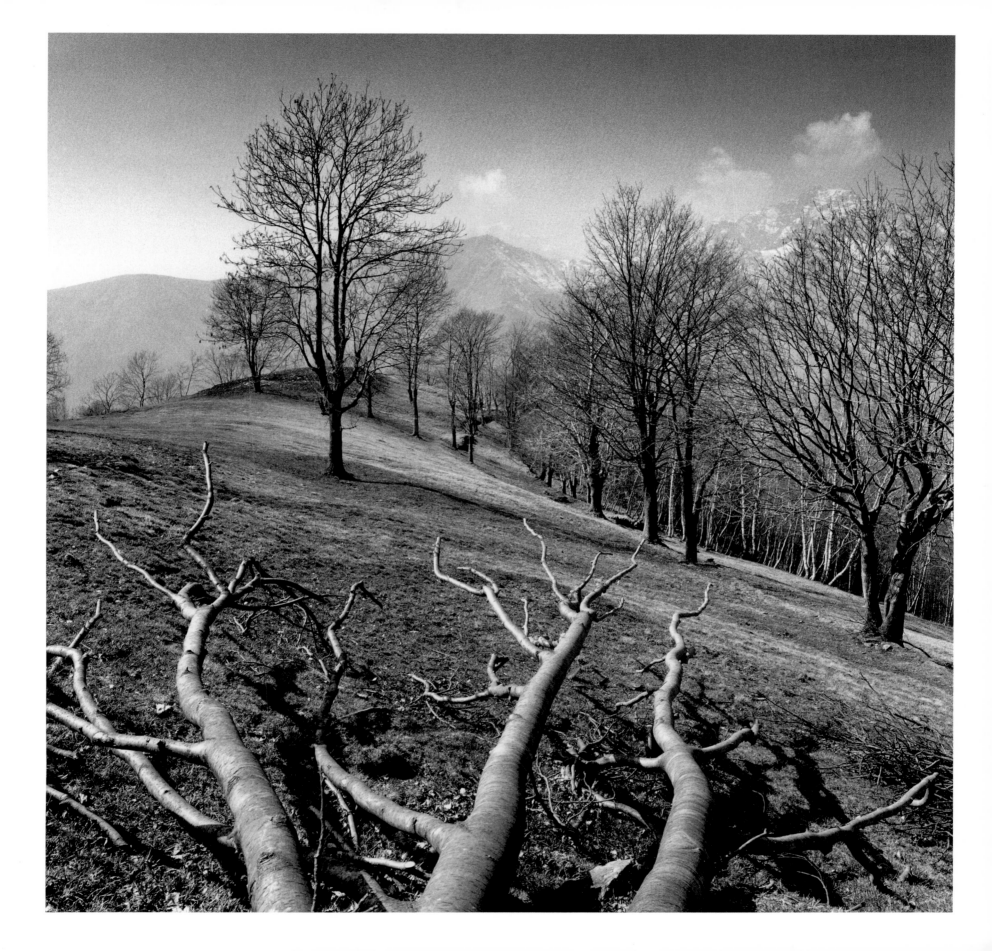

庞贝，1982 年，大殿

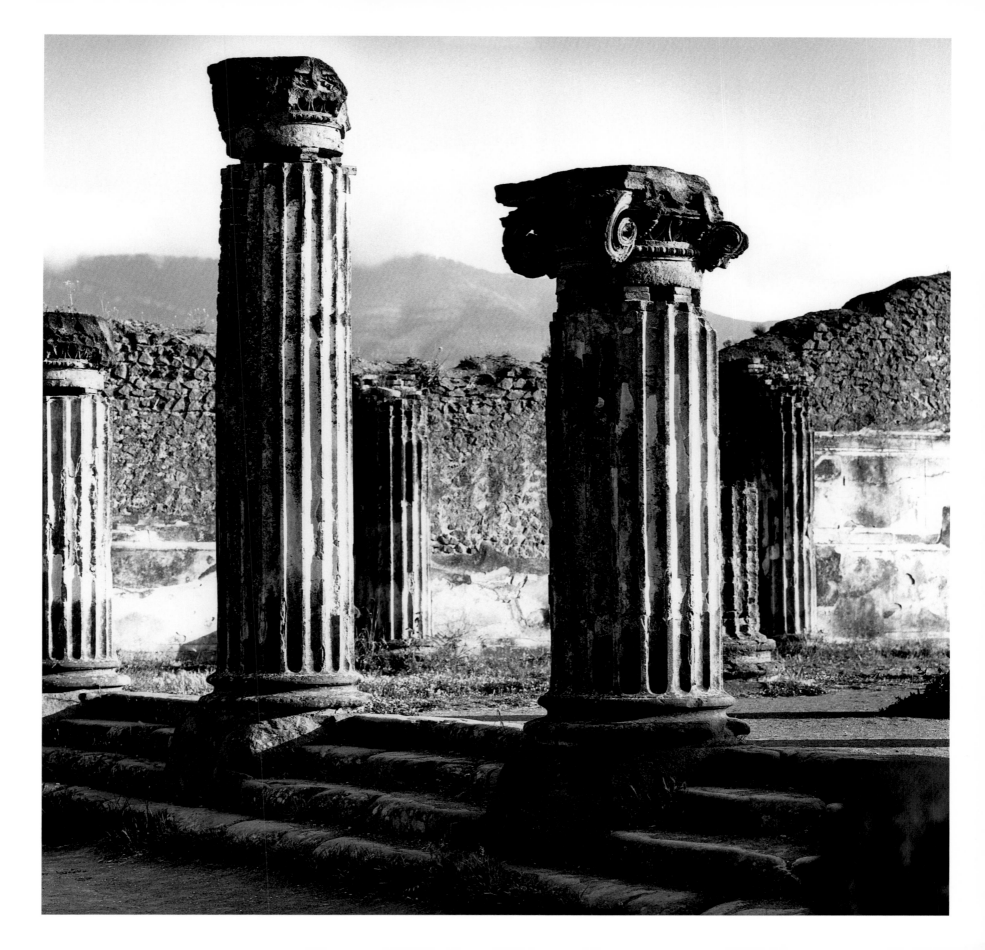

那不勒斯，1987 年，遗弃的皇家酒店

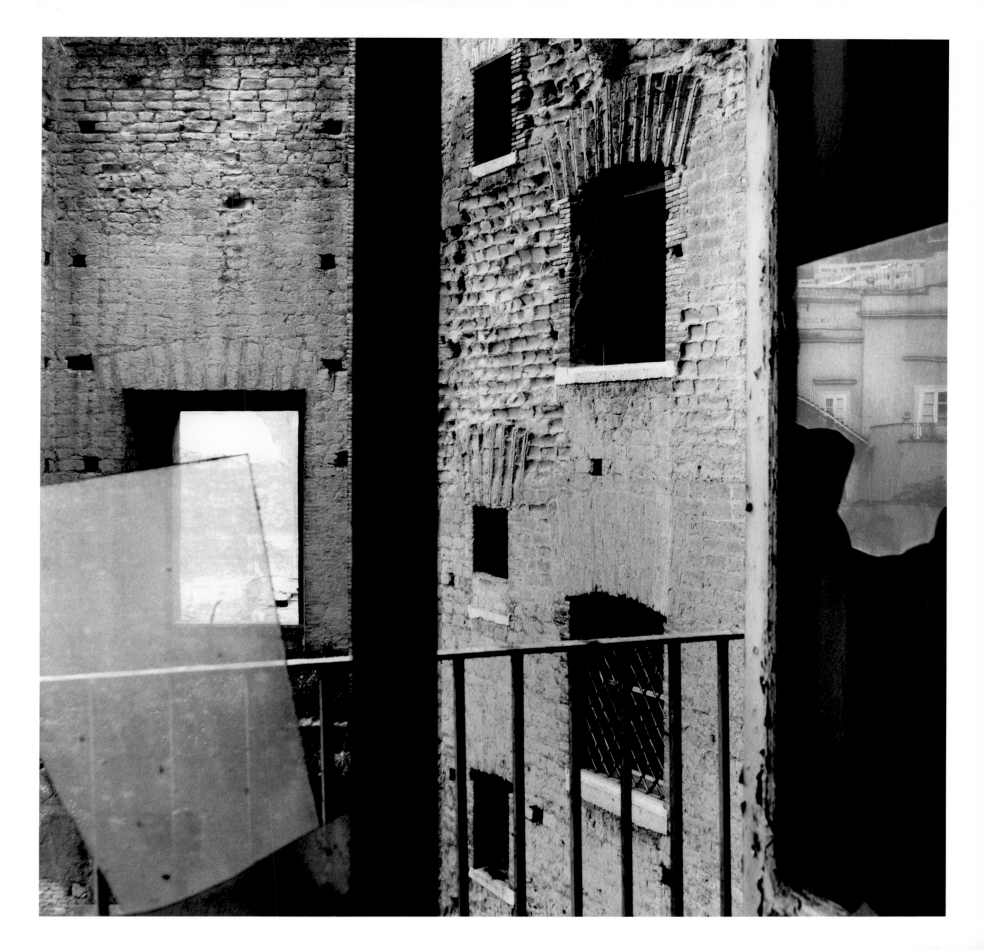

那不勒斯，1990 年，圣埃尔默城堡

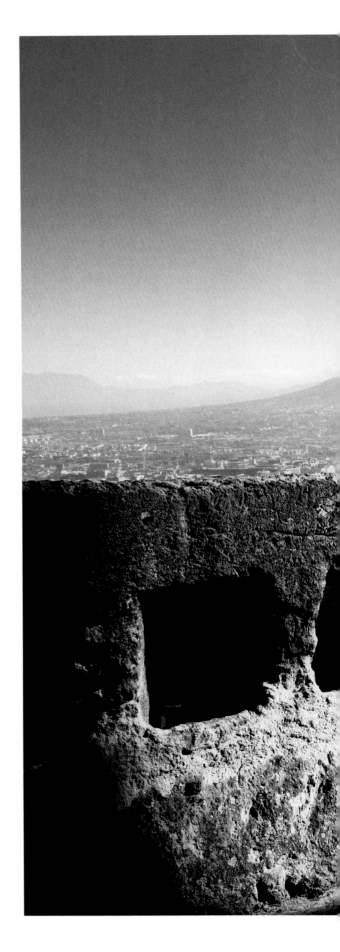

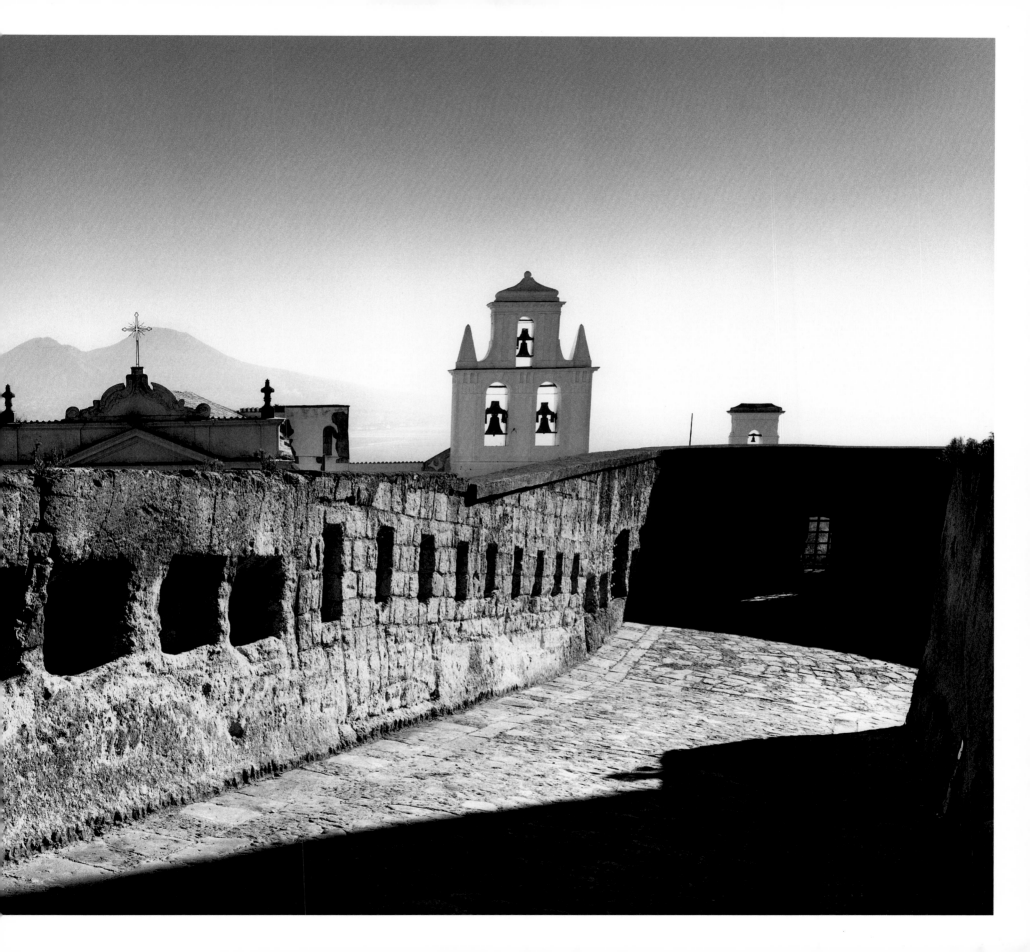

沿着这条梦的轨迹，我一次又一次地迷失，这种迷失甚至来得有些刻意。我并非在寻找某种浓墨重彩，仅仅期望眼前的空间能够用平实的语调向我叙述关于它的许多故事中的一个。这个空间的命运正以这样的方式被鲜活地表述着。它们存在于一片暗波汹涌的静默之中，能够轻易地打动你的心。

《威尼斯 / 马尔盖拉港》（*Venezia / Marghera*，威尼斯双年展），米兰：宪章出版社，1997 年

那不勒斯，1990 年，圣埃尔默城堡

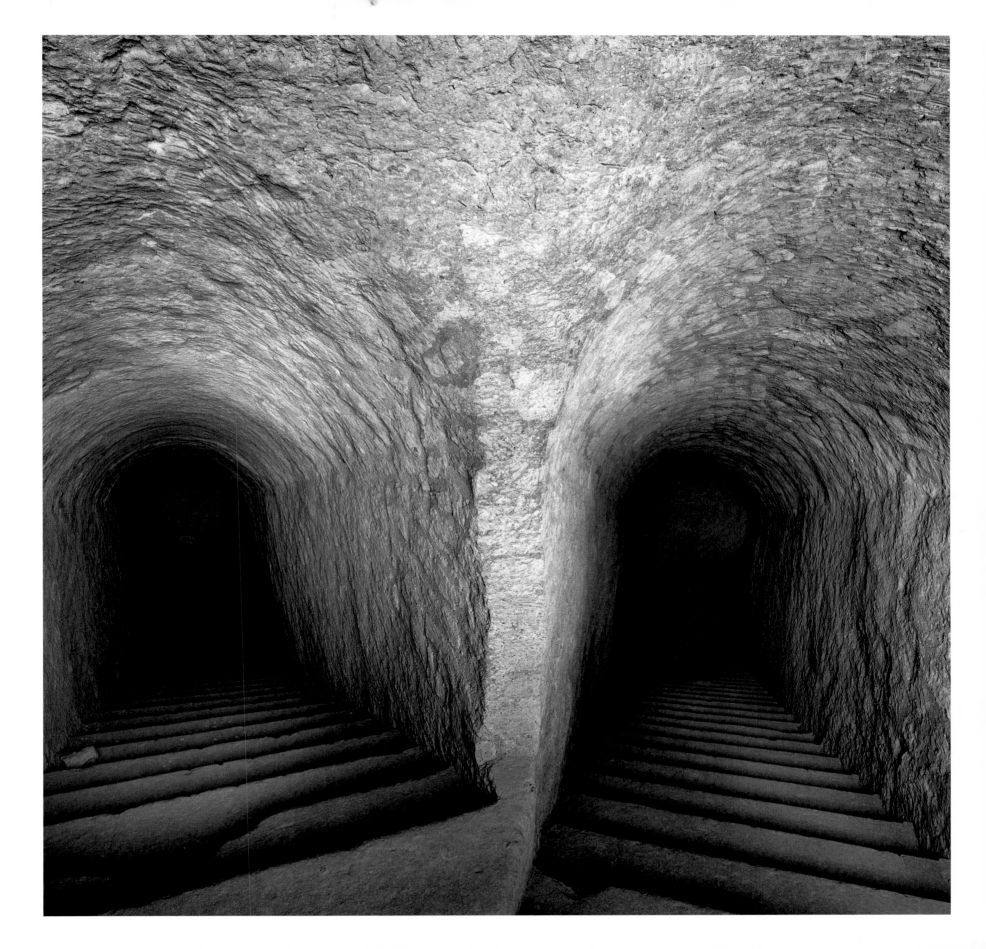

赫库兰尼姆古城，1985 年，运动员们（帕比里别墅）

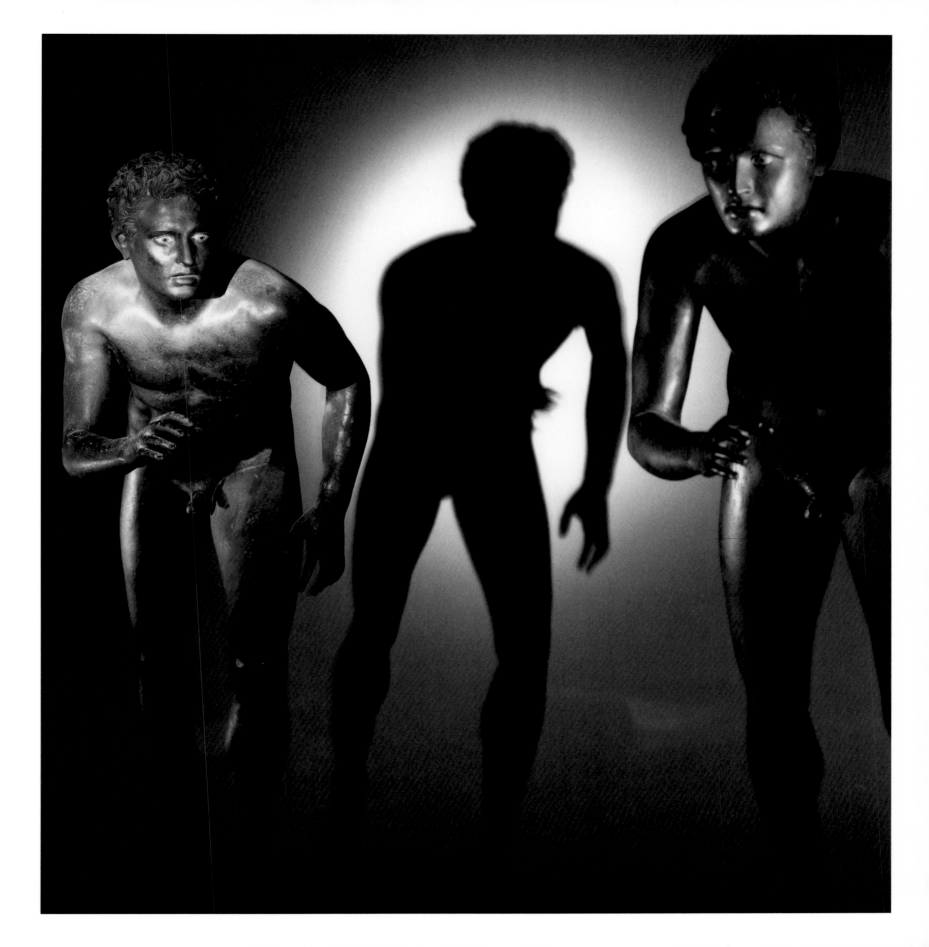

那不勒斯，1979 年，维吉尔的学校

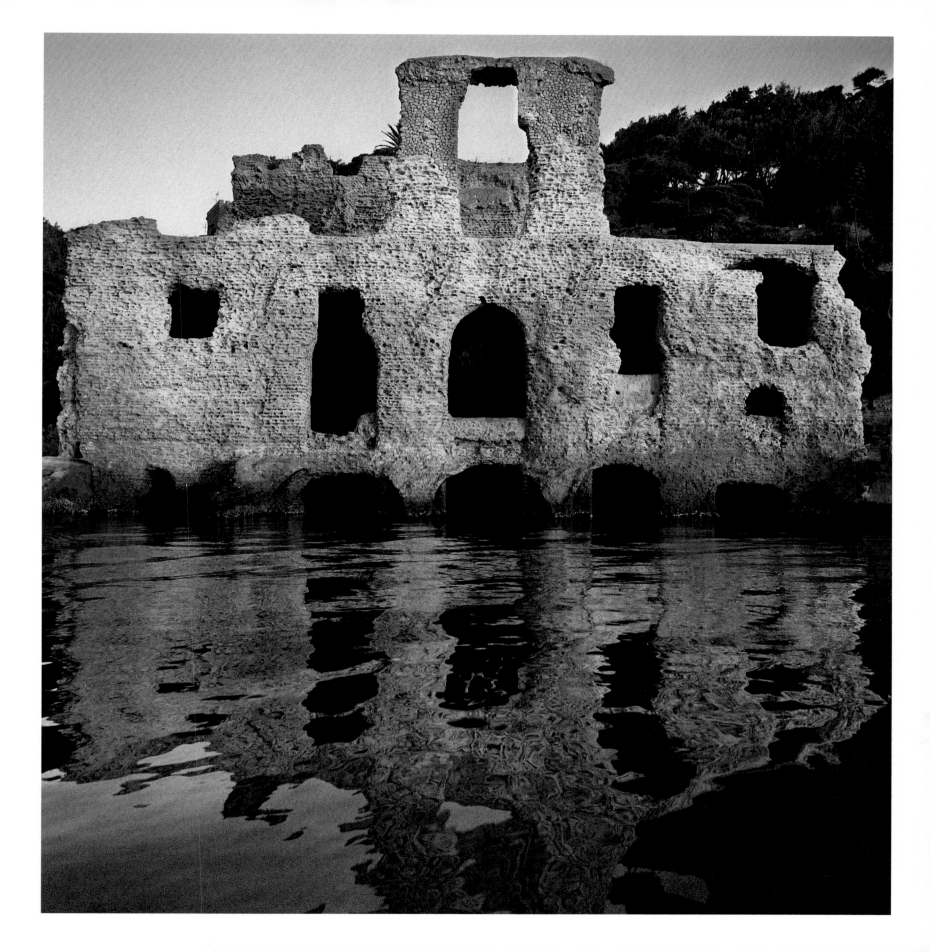

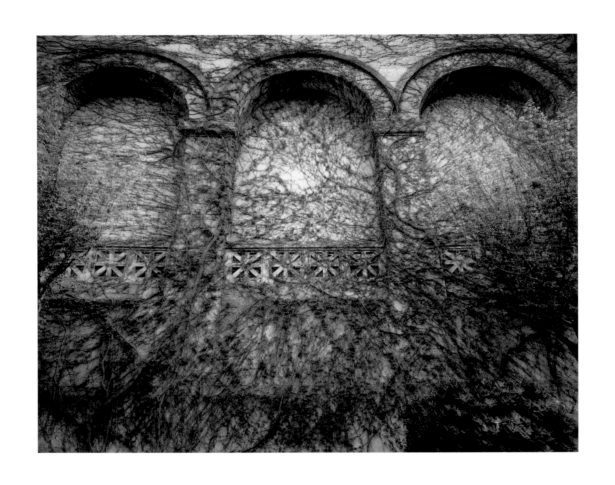

圣马力诺，1989 年 锡拉丘兹，1987 年，拉托米亚（希腊采石场）

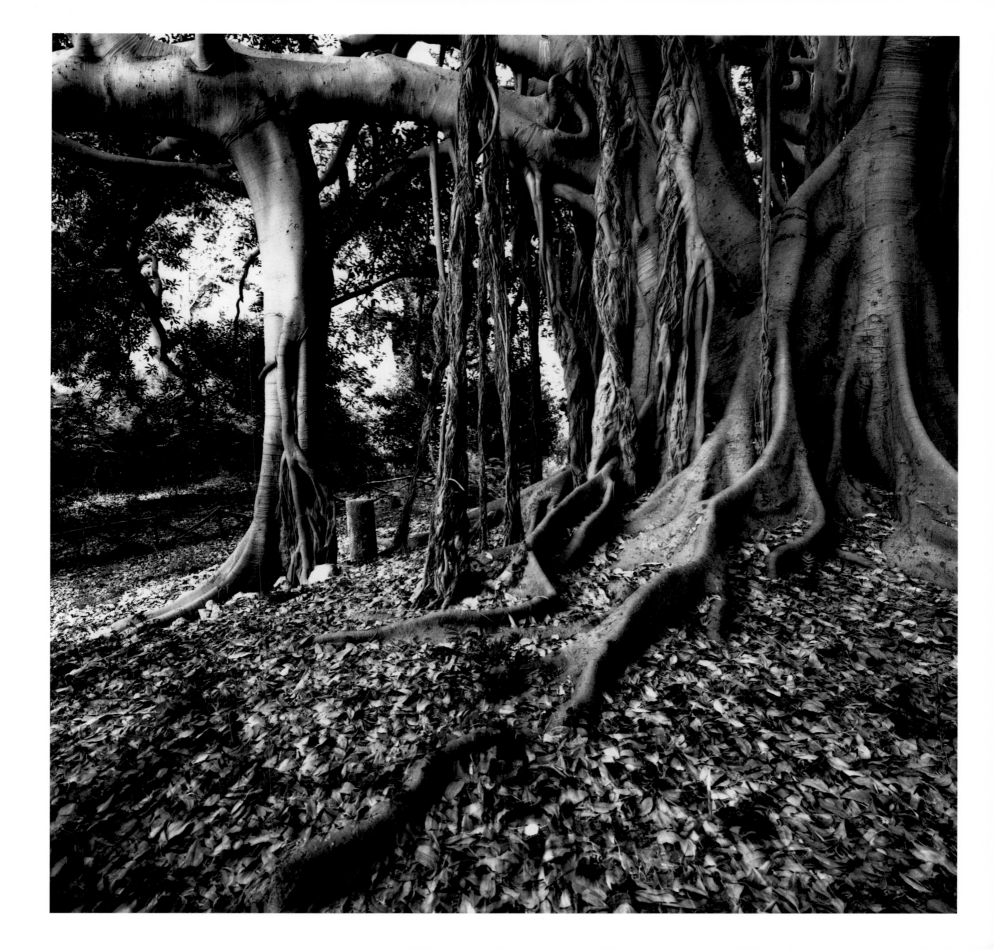

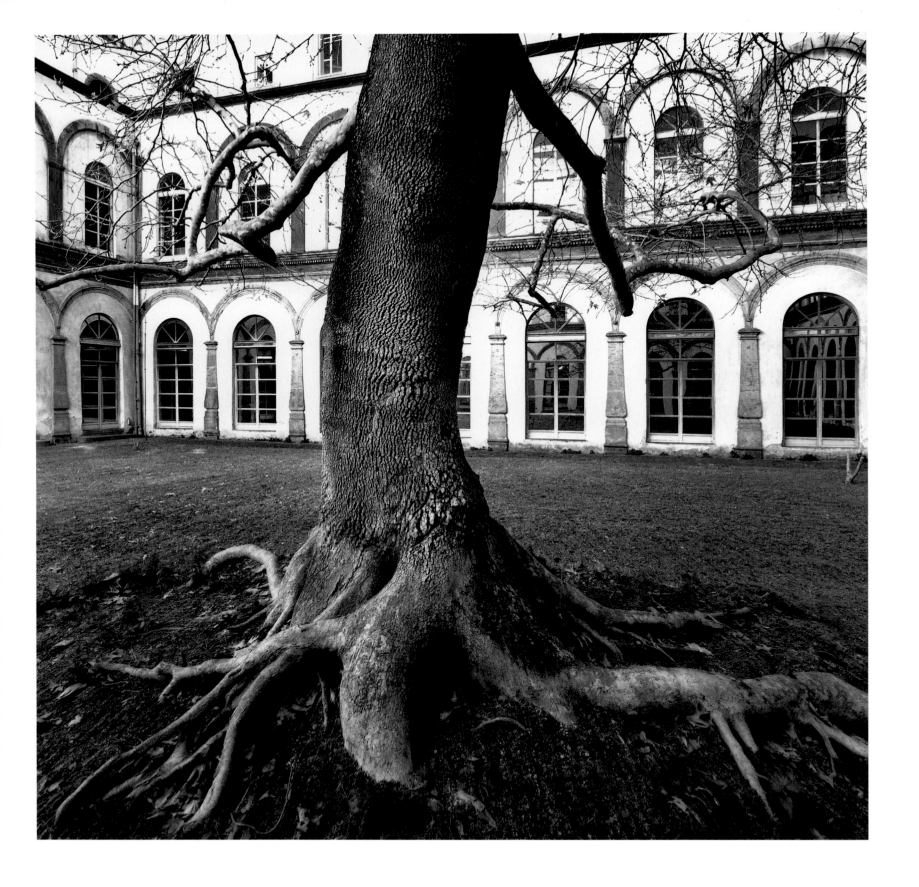

那不勒斯，2005 年，档案馆主楼

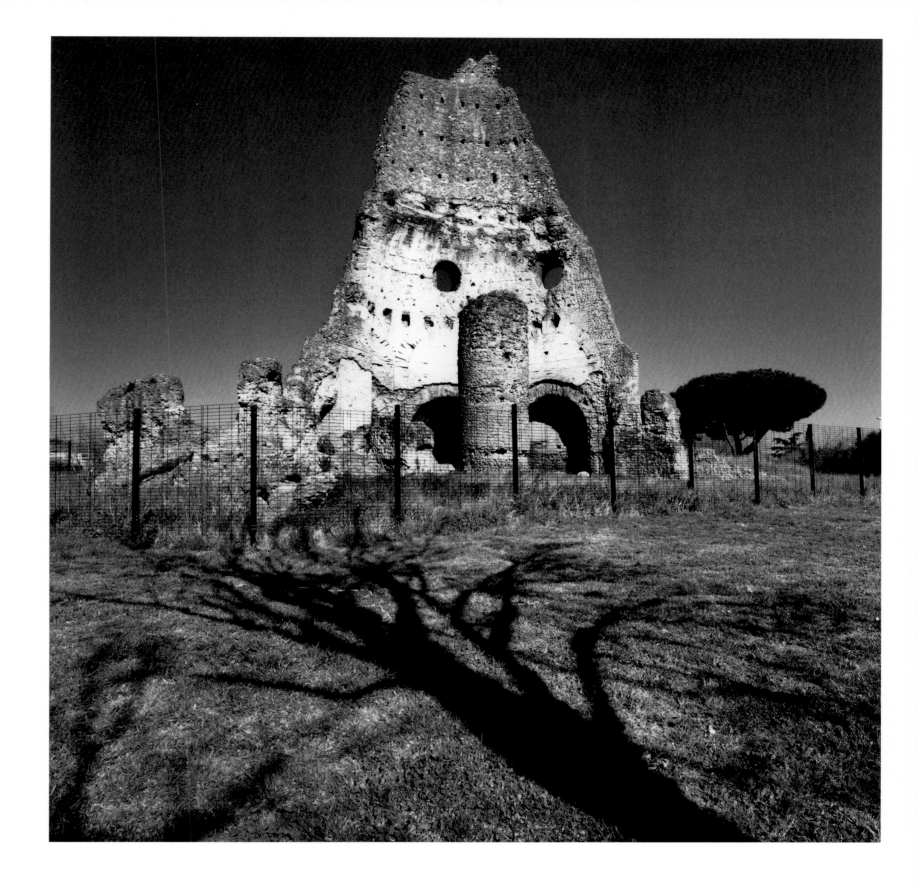

罗马，2005 年，格尔迪亚尼别墅

帕埃斯图姆，1985 年

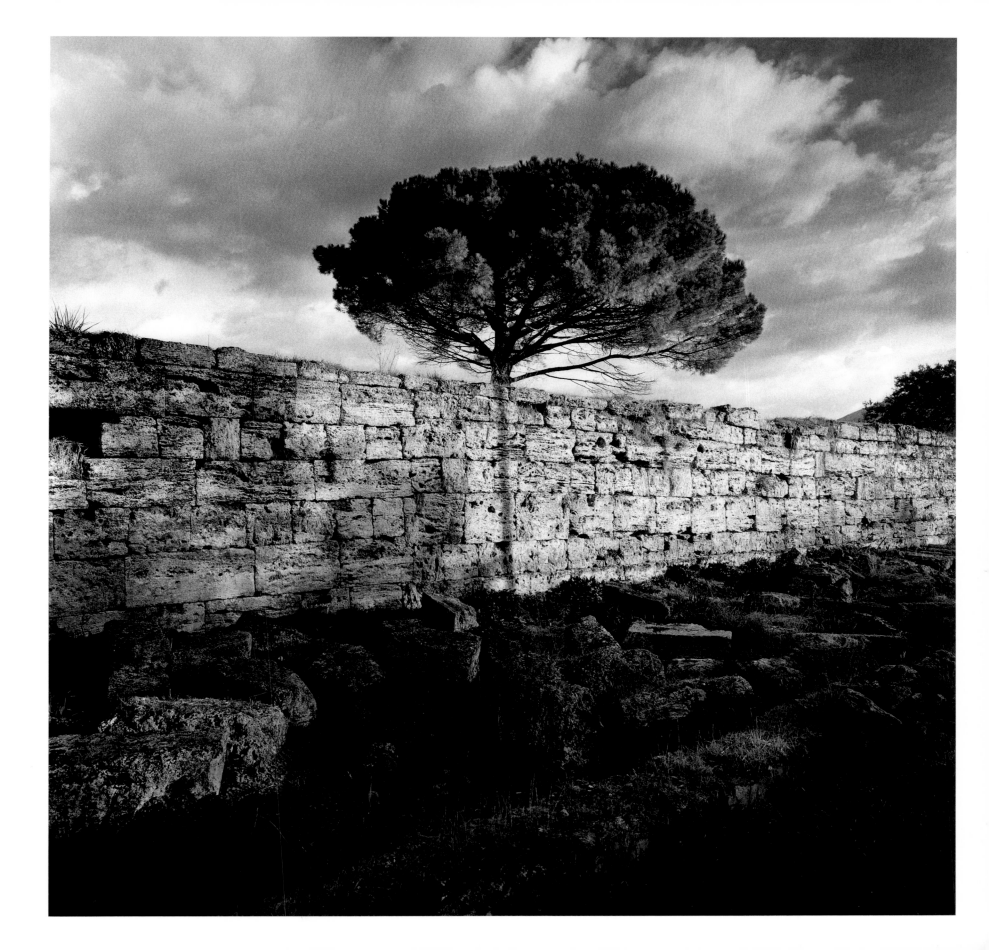

阿达，1999 年，河畔

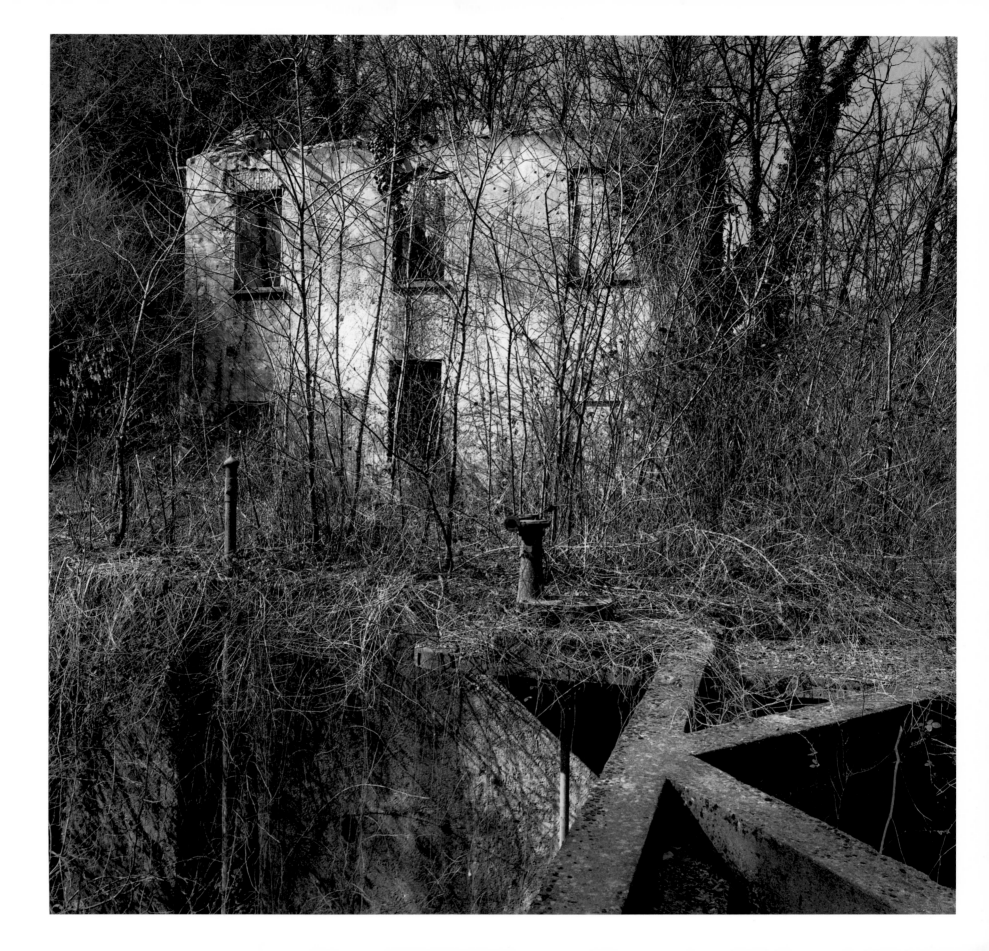

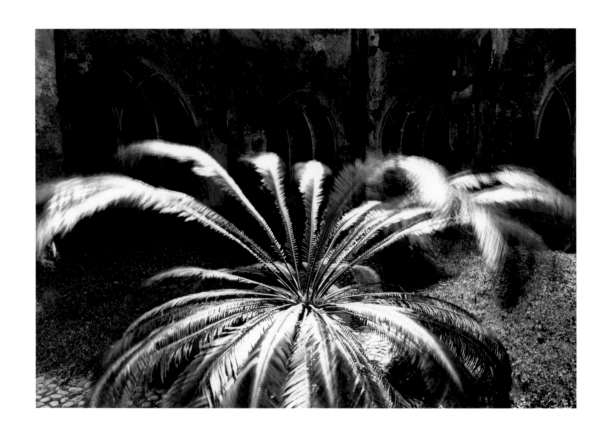

波尔查诺，1995 年，多明尼加修道院　　　　　　　　　都灵，2005 年，卡伊罗利大街

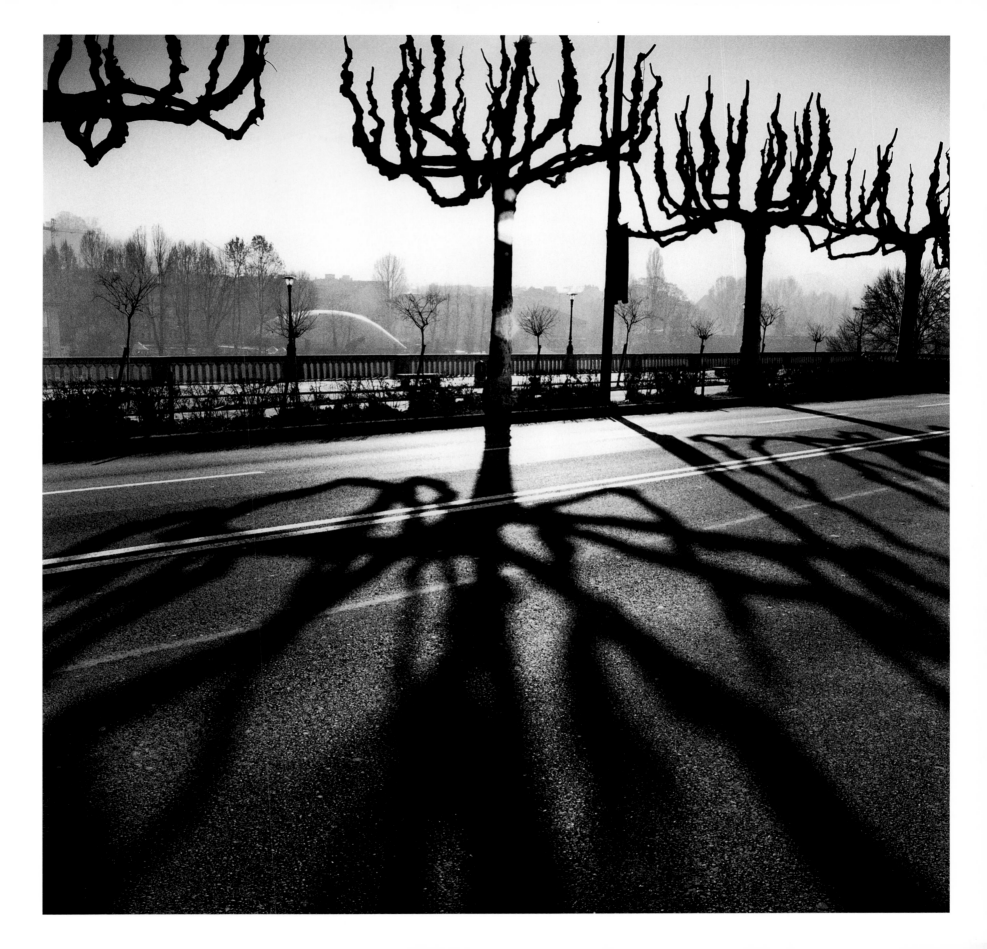

威尼斯，1986 年，莫利诺斯塔基酒店

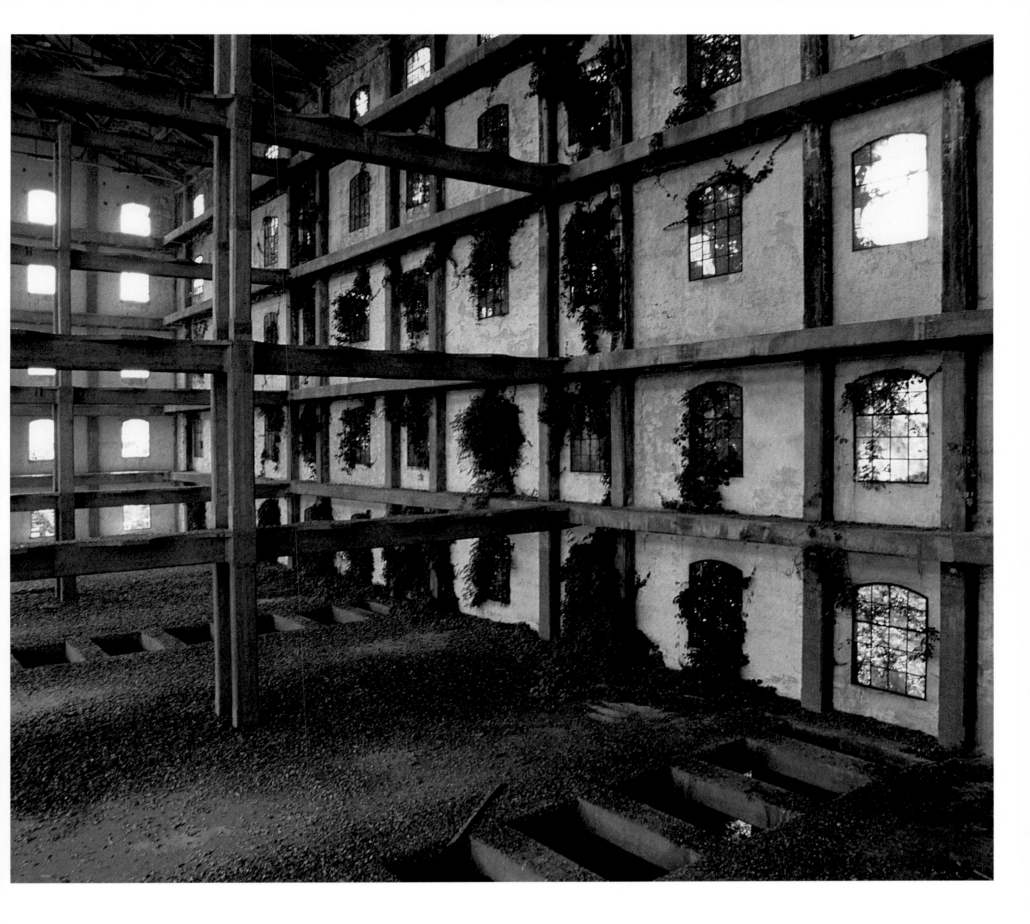

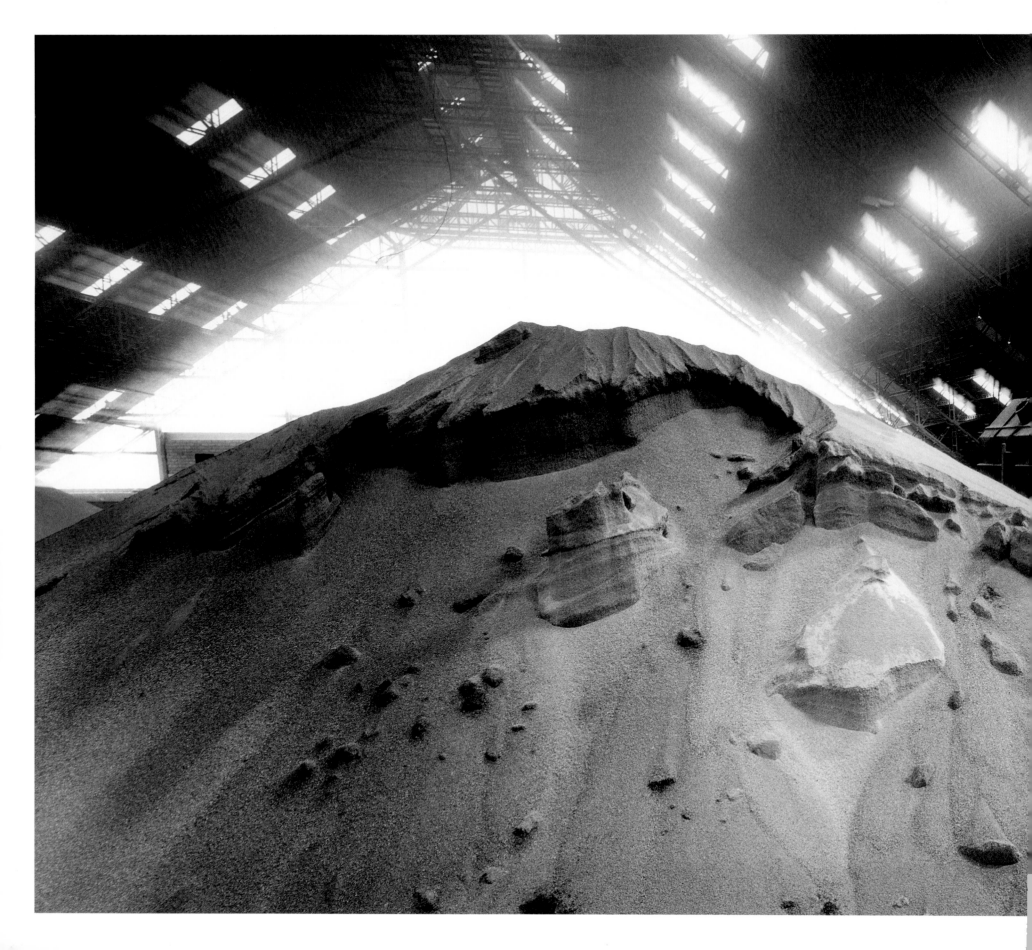

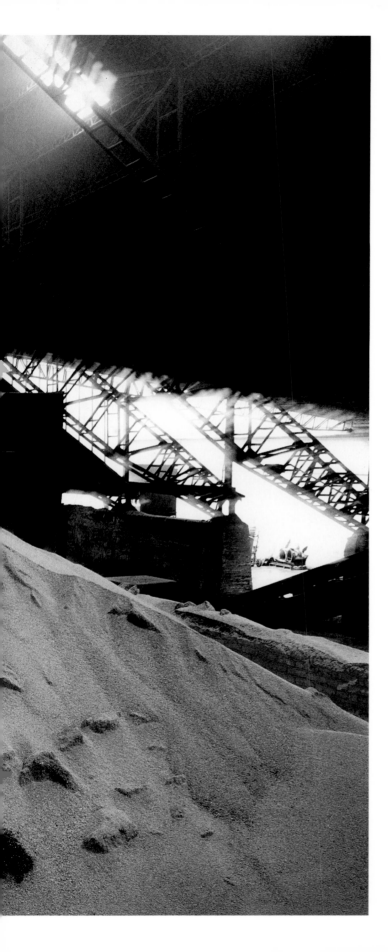

基耶蒂，1995 年，化学工厂

厄尔布斯可，2003 年

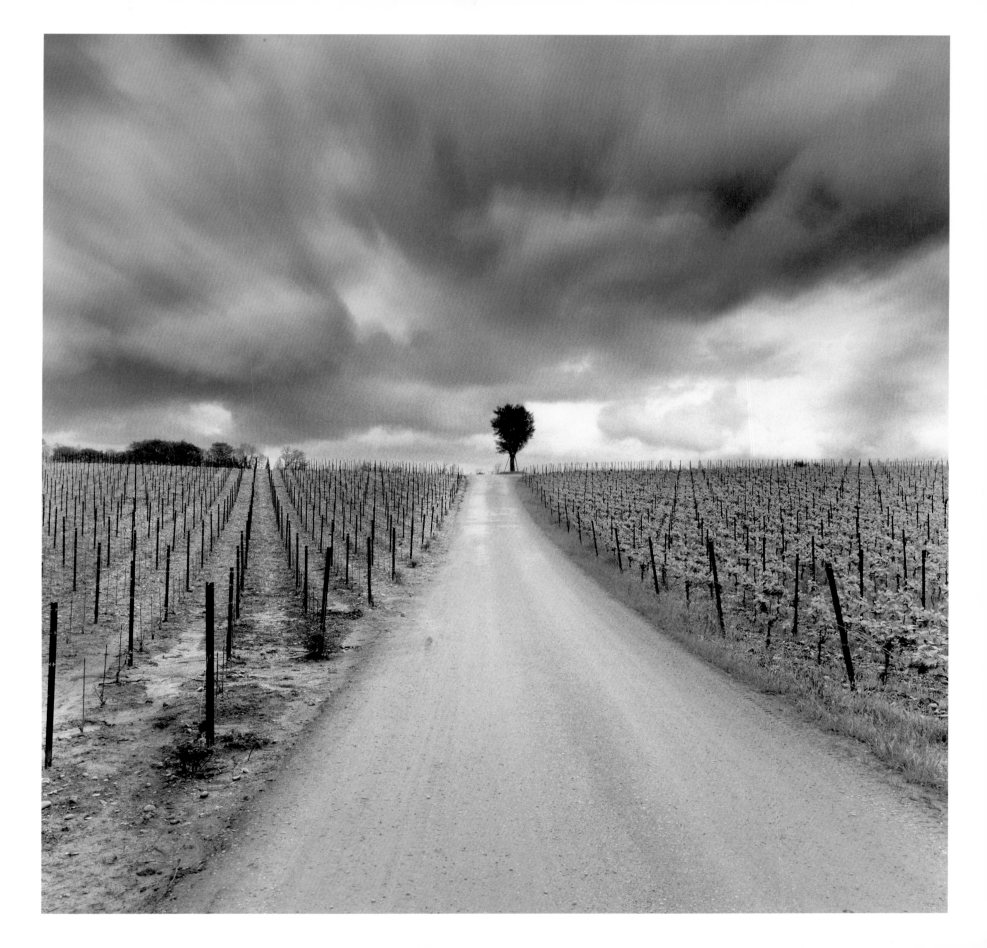

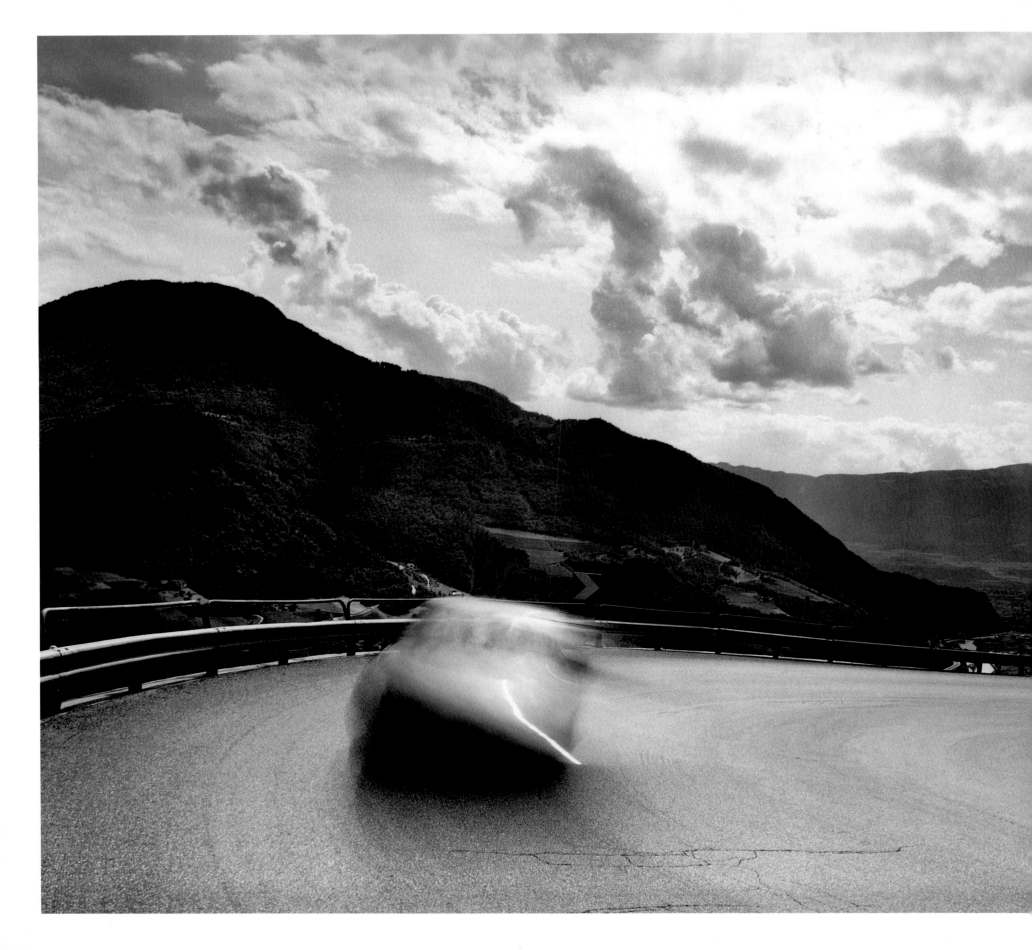

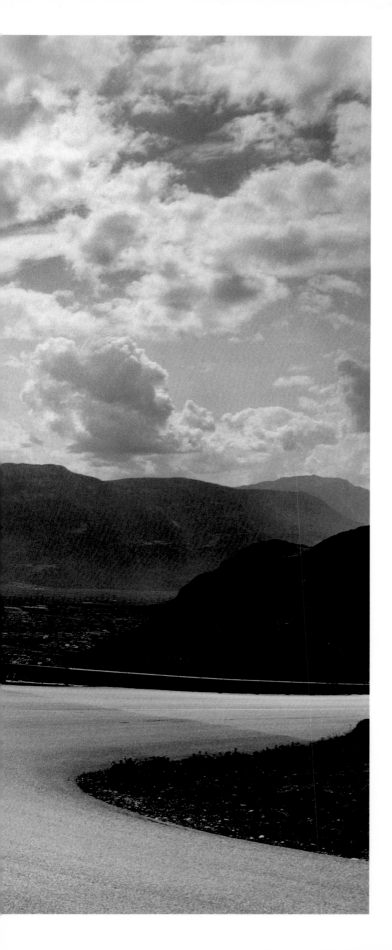

波尔查诺，1995 年，斯特拉达大道

下页
帕杜拉，1985 年，圣洛伦索教堂

波尔查诺，1995 年，圣弗朗西斯教堂

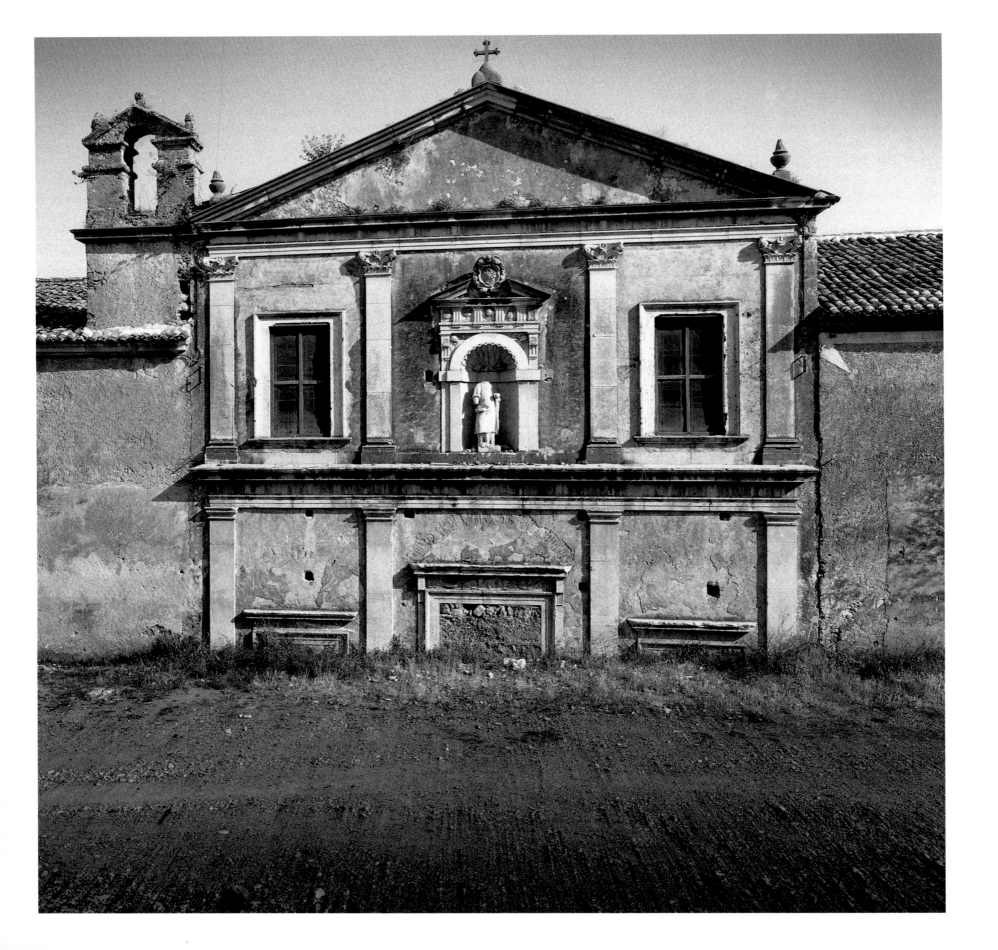

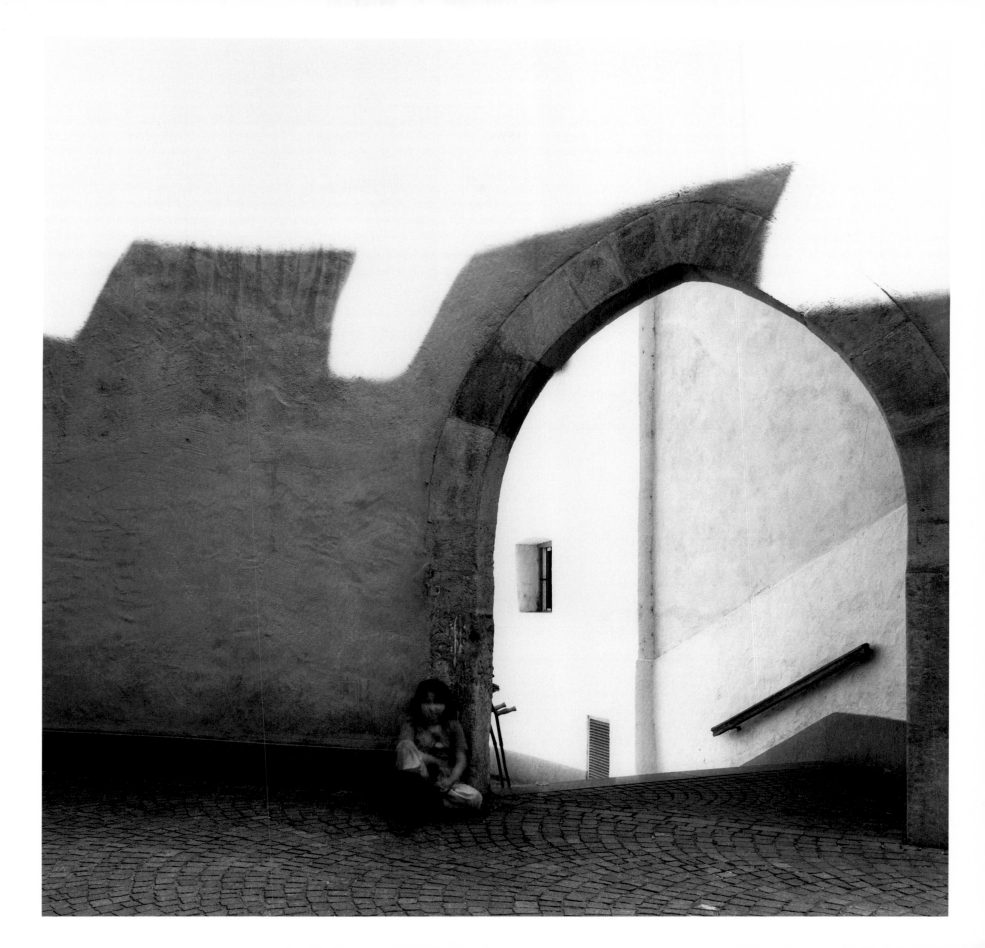

波佐利，1990 年，弗拉维安剧场

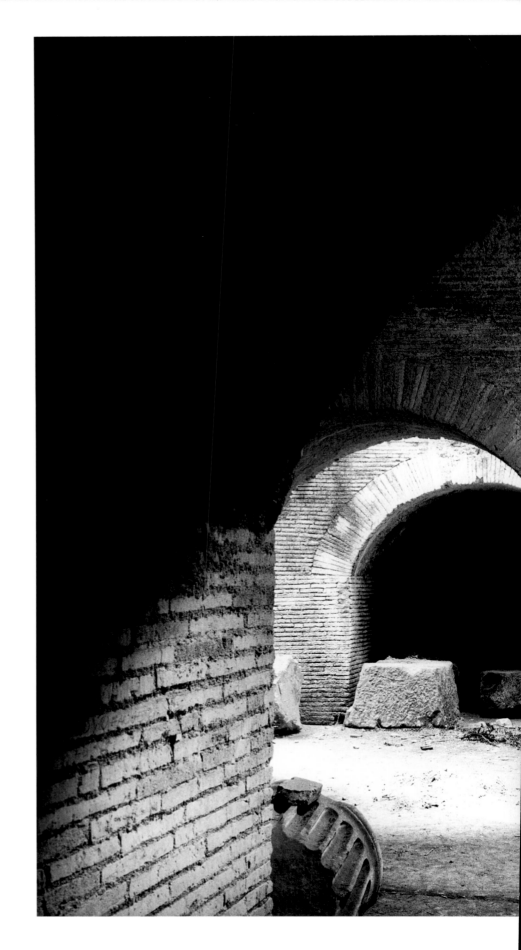

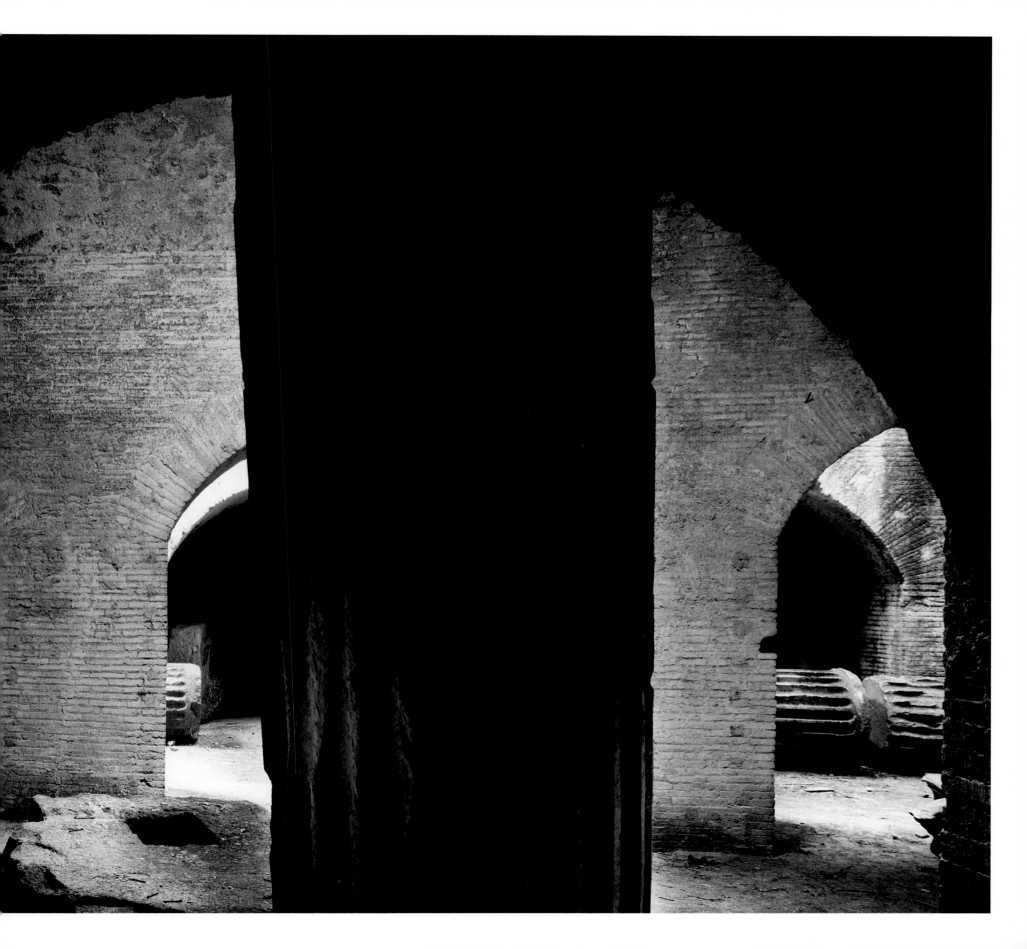

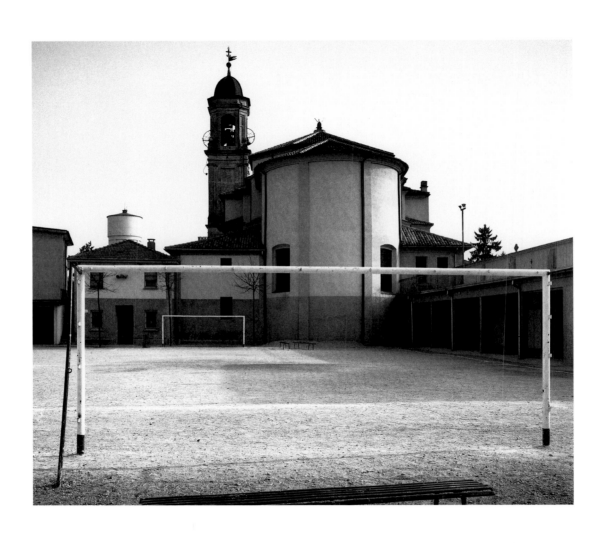

加贾诺，1992 年，圣依凡索教堂　　　　　　　　　　　　那不勒斯，1982 年，临海大道

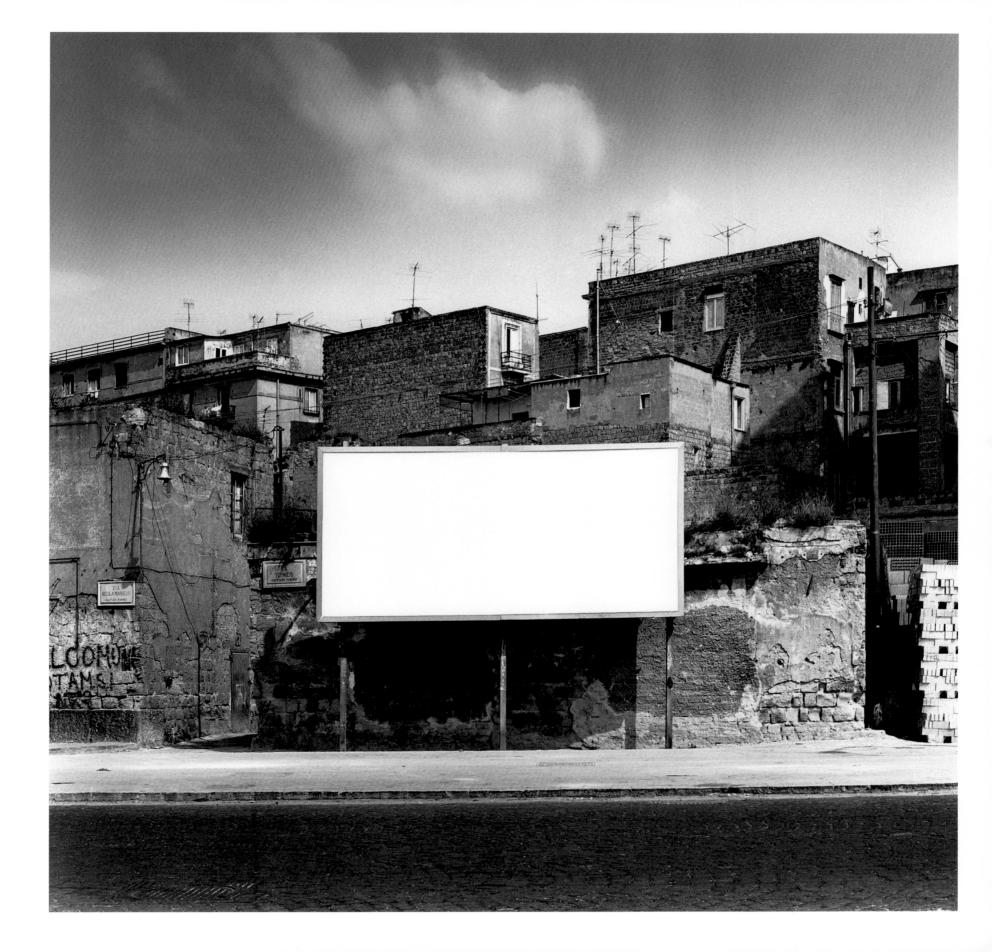

布雷西亚，1987 年，罗卡丹福要塞

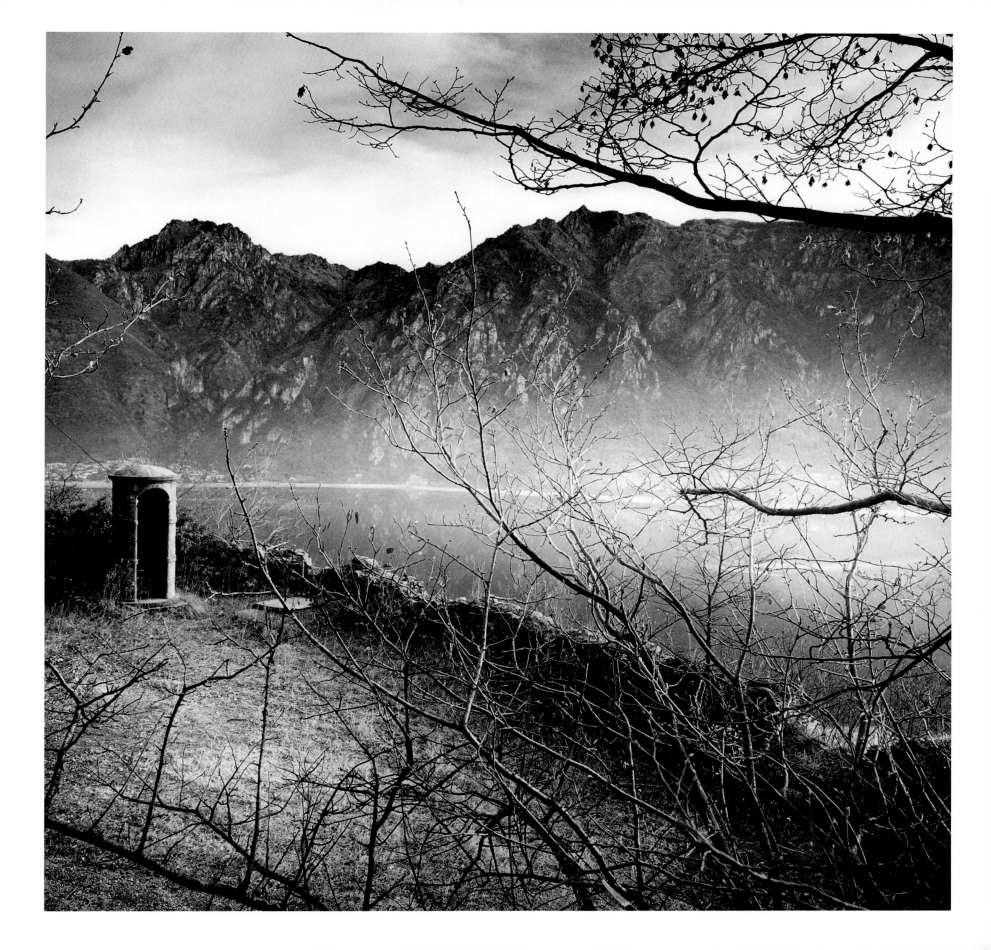

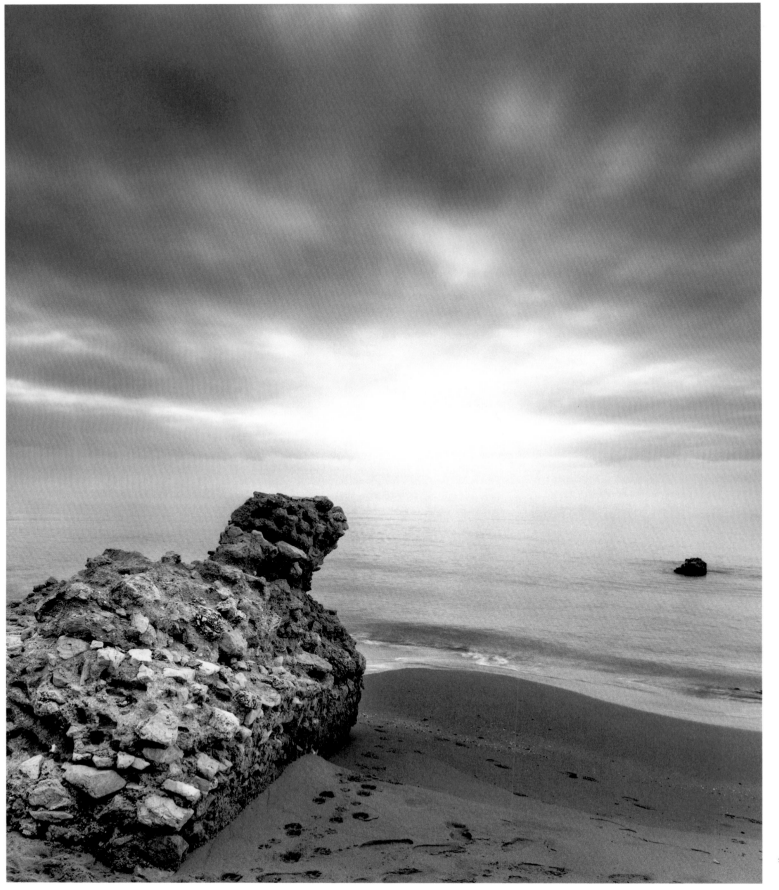

斯佩隆加，1993 年

锡拉（La Sila），1999 年，
安波利诺湖

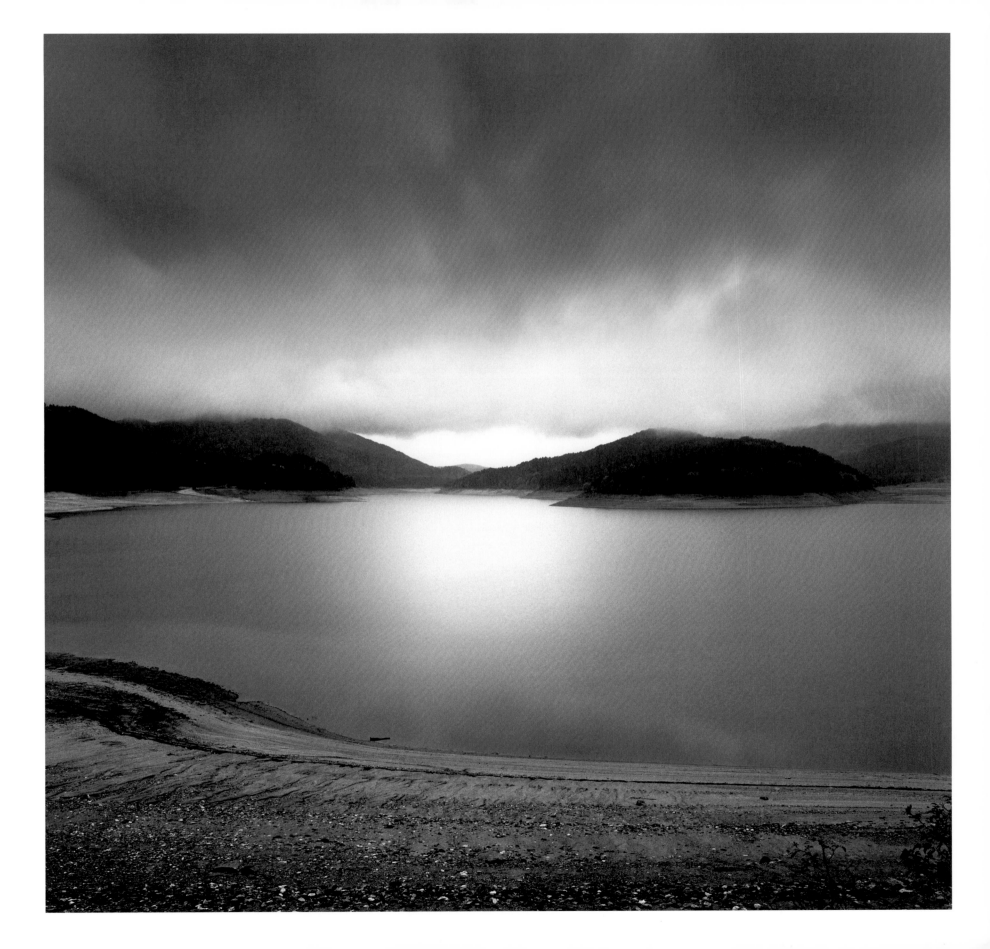

斯特龙博利岛，1999 年

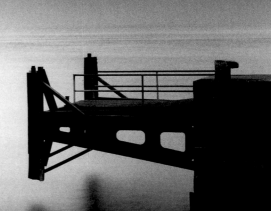

这些图像好比碎片，装点着整个故事——所有的影像都像是在完成一个对记忆的长期探索，这也正是我所有作品的基石。它们的存在是为了见证那些已经过去，或是尚未发生的。这样的方式可以打消长期存在于生活之中的疑虑和不安。

《没有界限的米兰》（*Milano senza confini*），米兰：西尔瓦娜出版社，2000 年

那不勒斯，1997 年，遗弃的皇家酒店

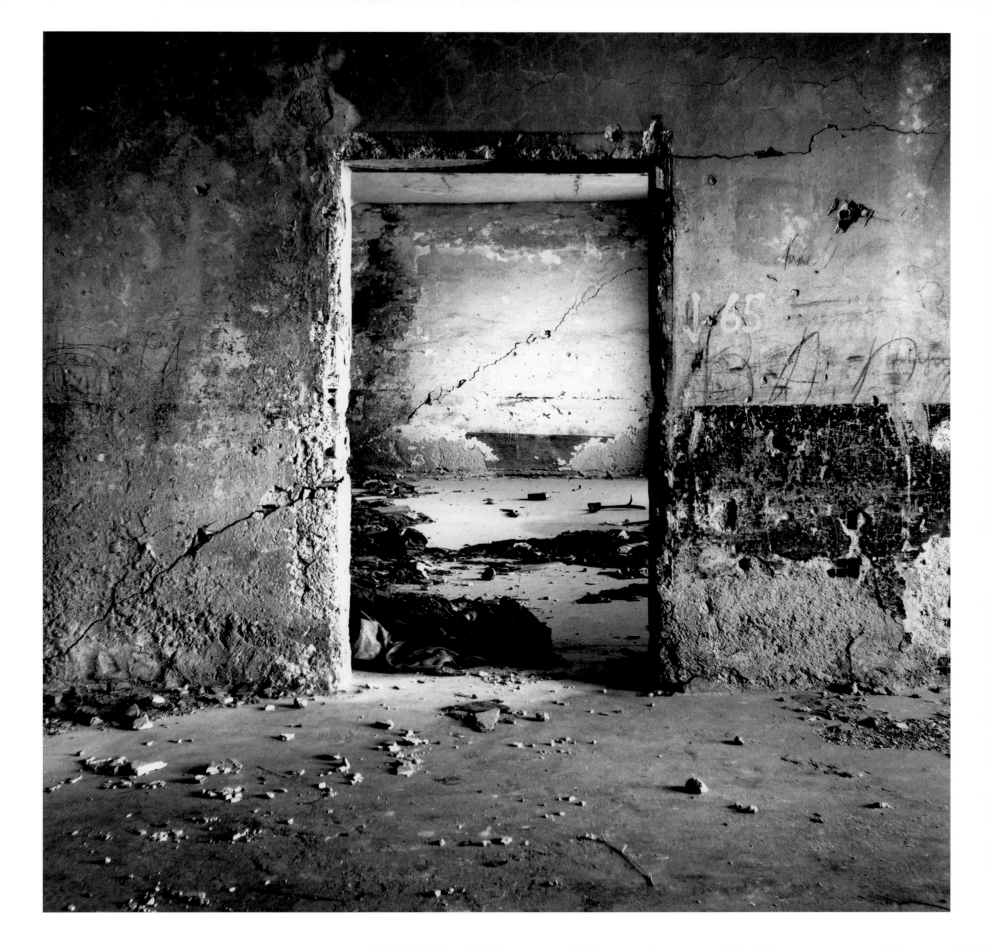

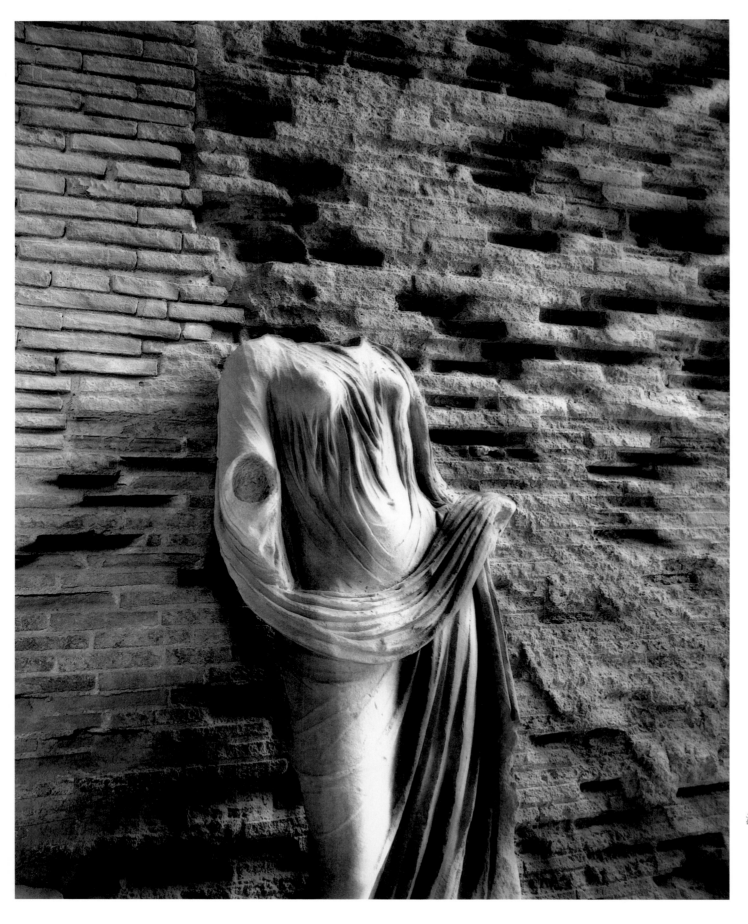

波佐利, 1993 年, 弗拉维安竞技场

波佐利, 1993 年, 罗马墓场

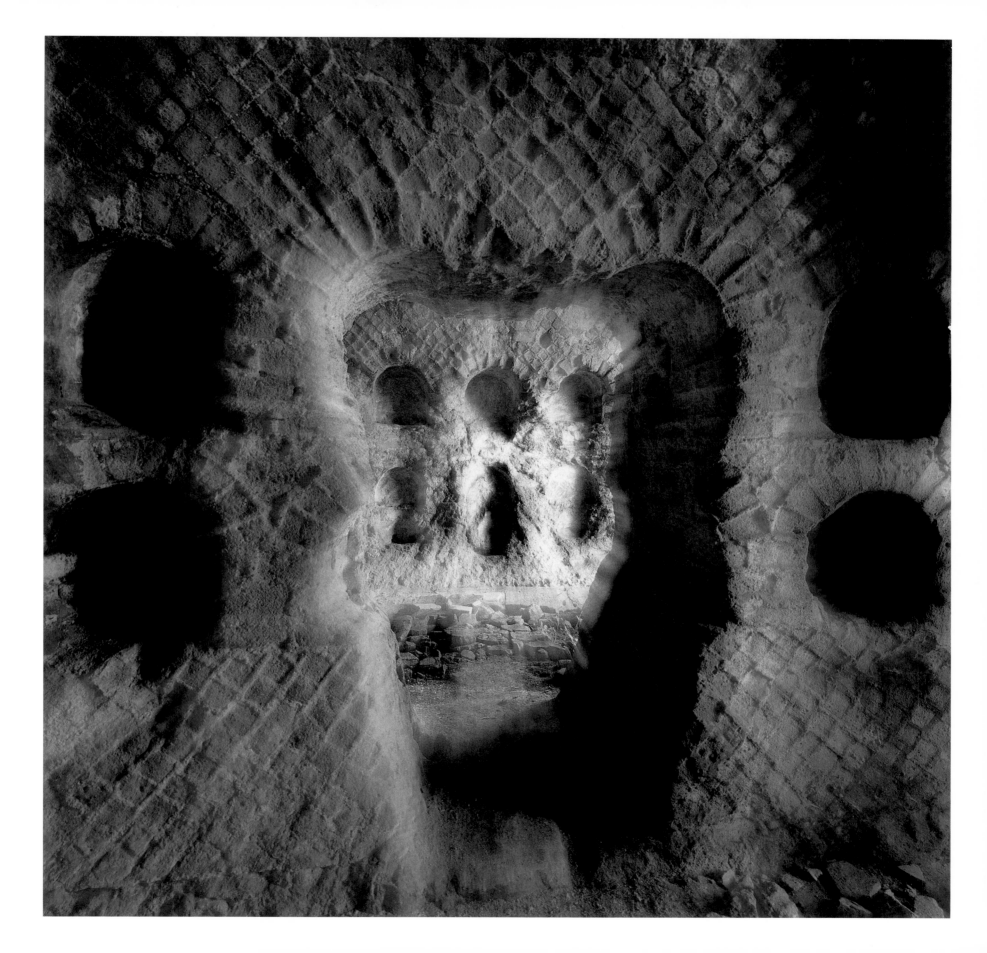

米兰，1999 年，史佛萨古堡

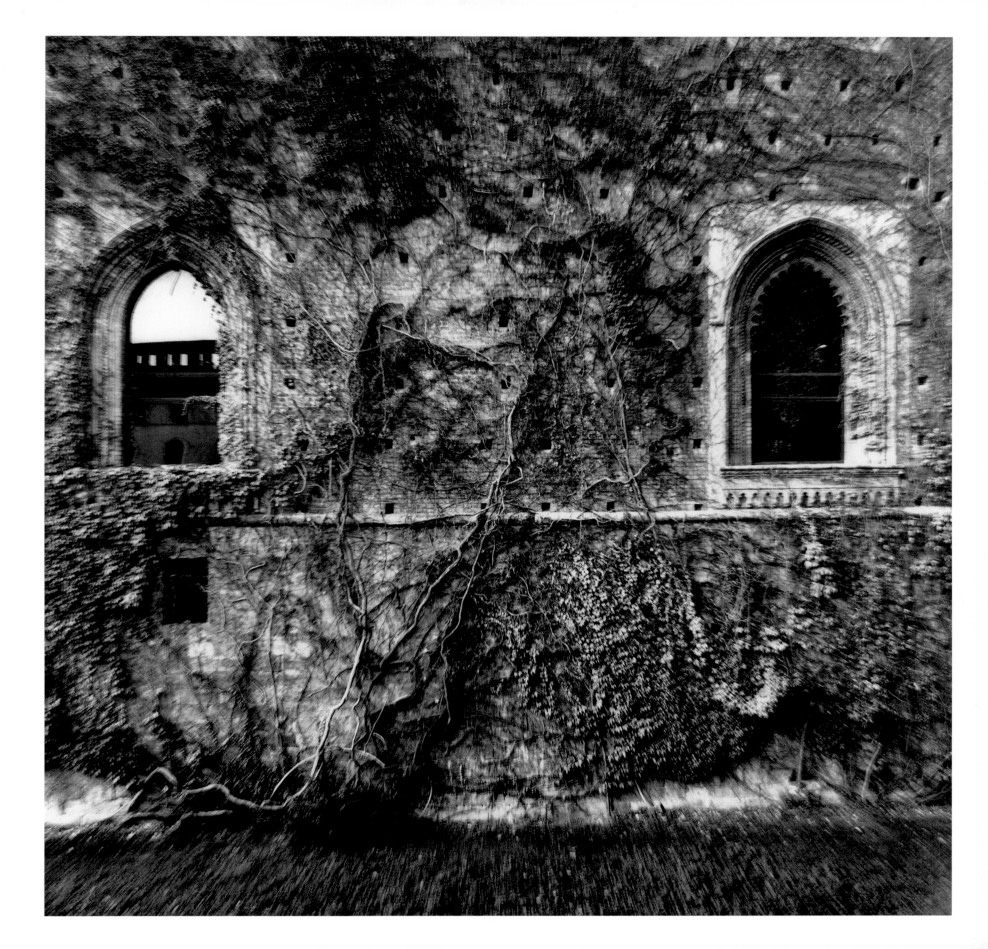

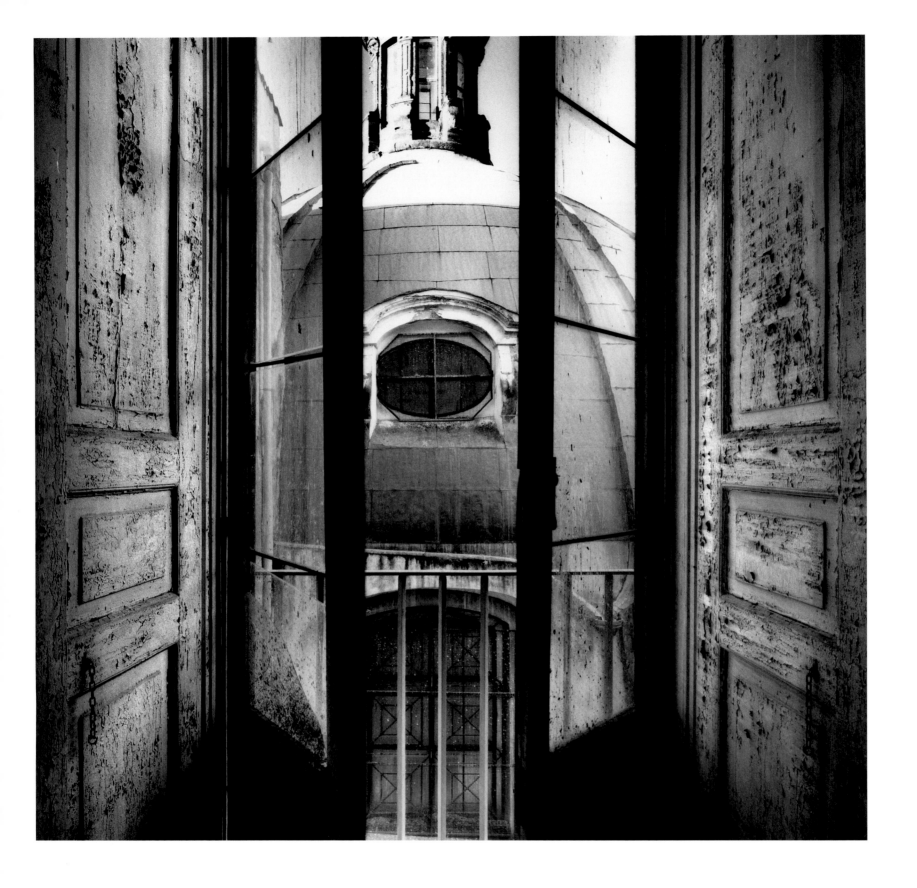

那不勒斯，2005 年，慈爱山丘教堂

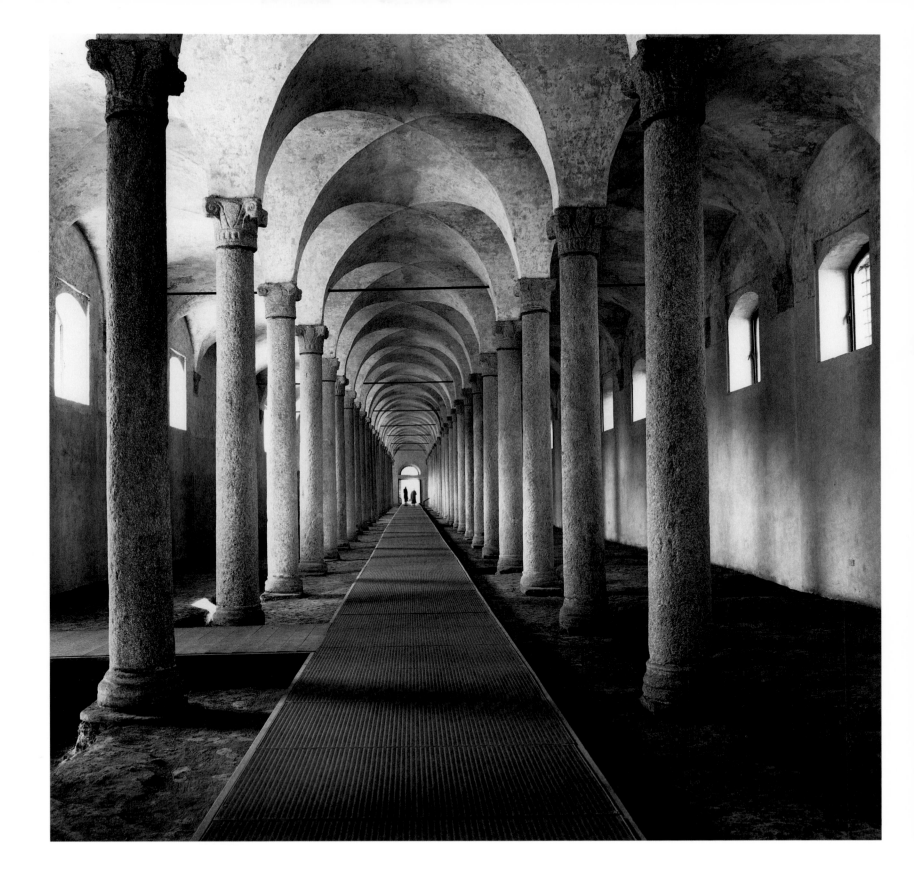

维杰瓦诺，1999 年，米兰史佛萨古堡的马厩

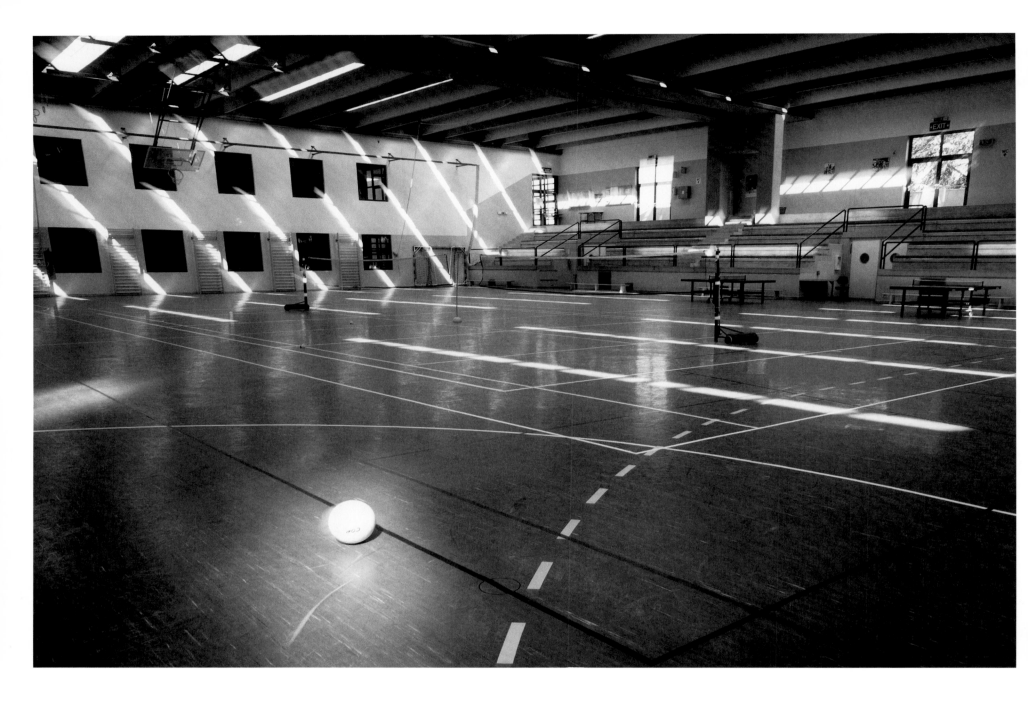

波尔查诺，1995 年，嘎斯特纳健身房

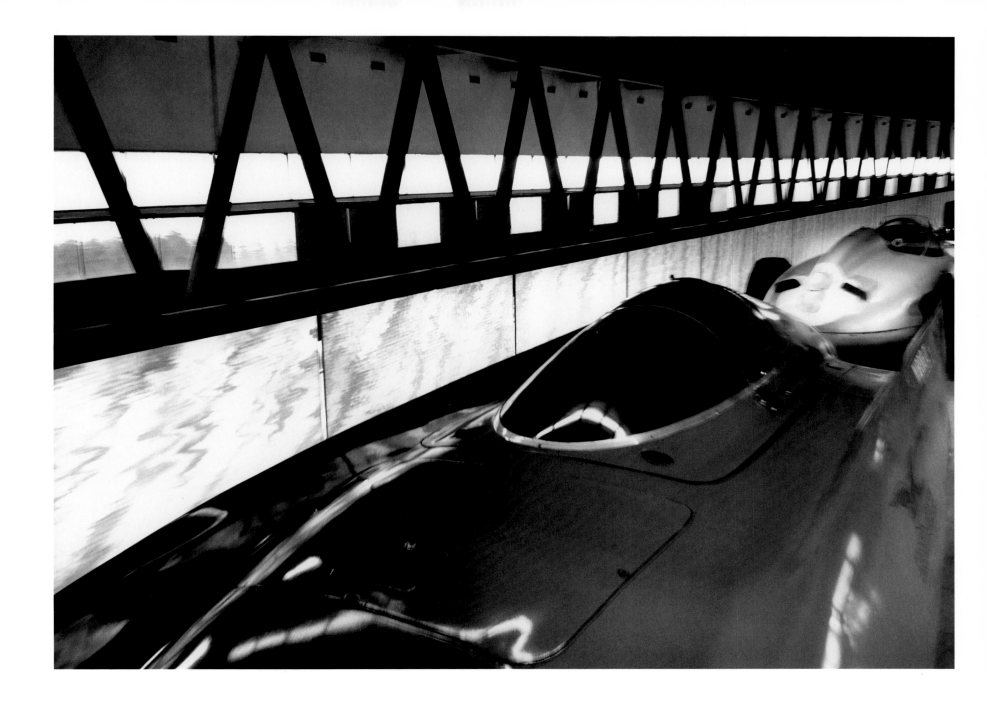

都灵，1998 年，汽车博物馆

那不勒斯，1997 年，遗弃的皇家酒店

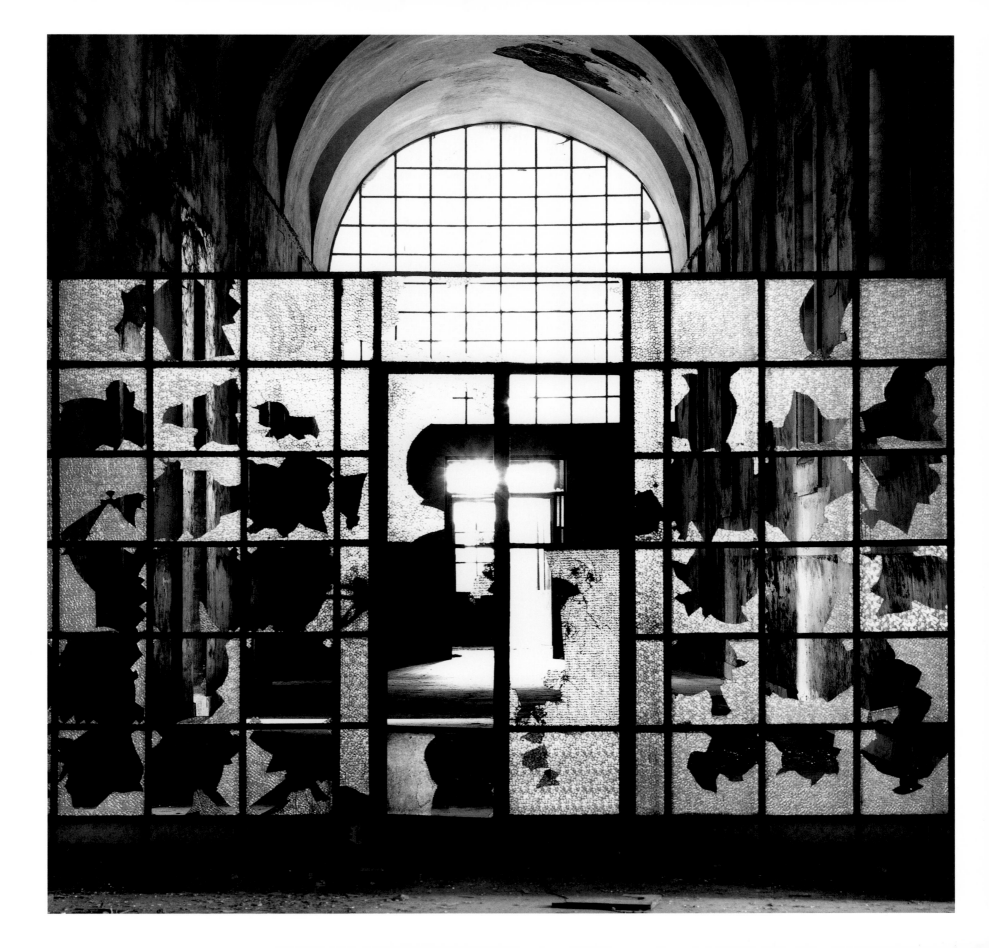

庞贝，1982 年

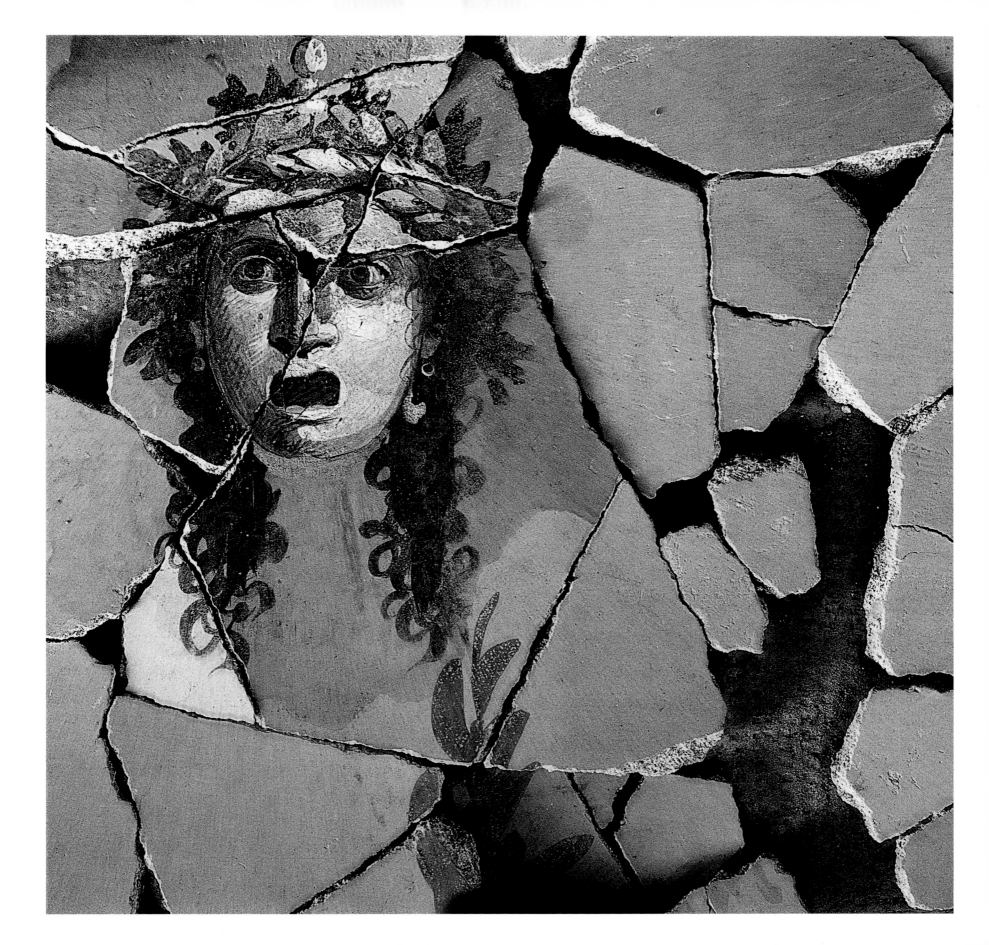

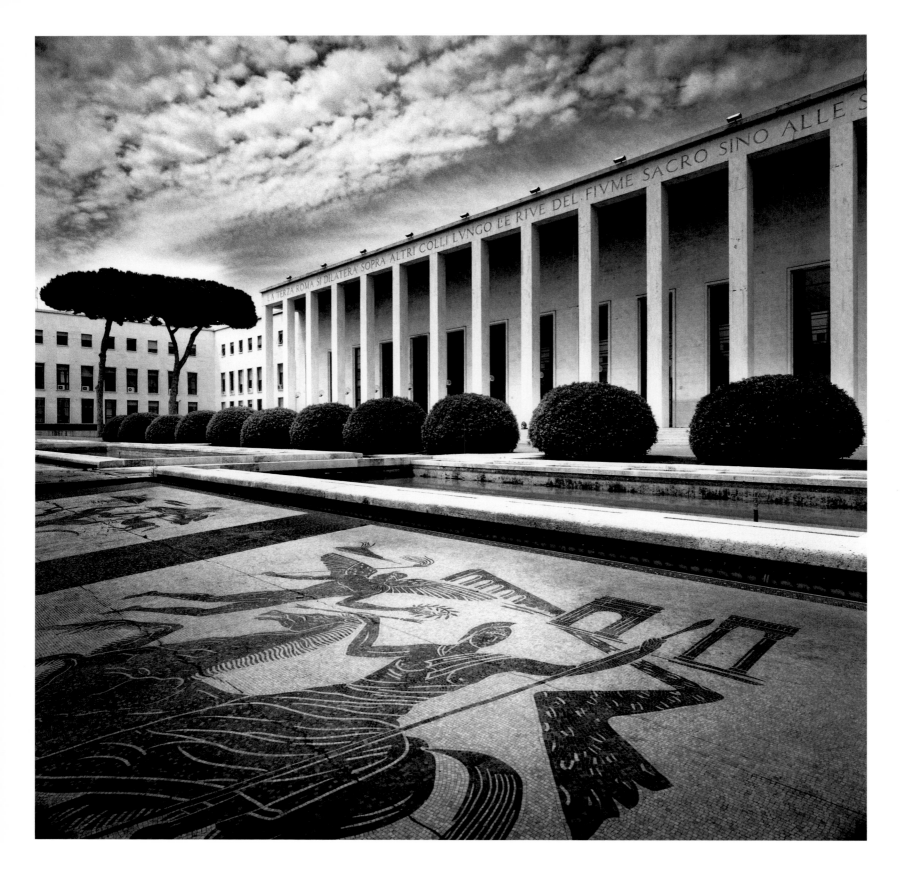

罗马，2005 年，近郊的罗马世博会园区（EUR）

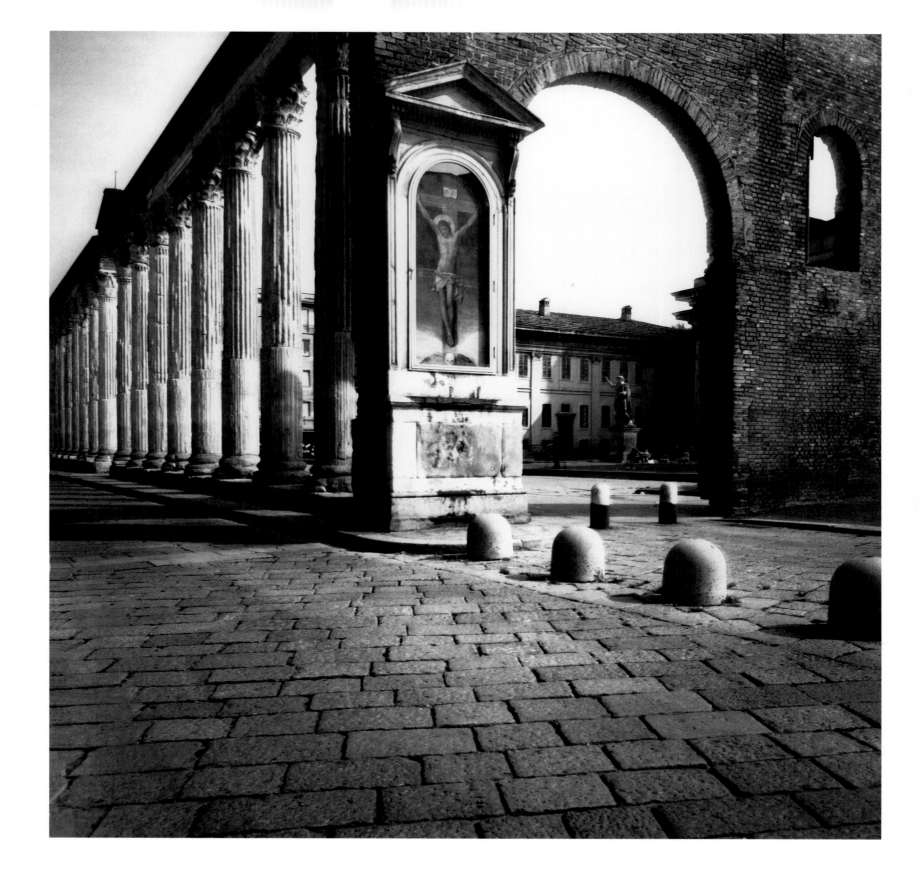

米兰，1999 年，圣洛伦索柱列

都灵，2005 年，菲亚特的米拉菲奥里工厂

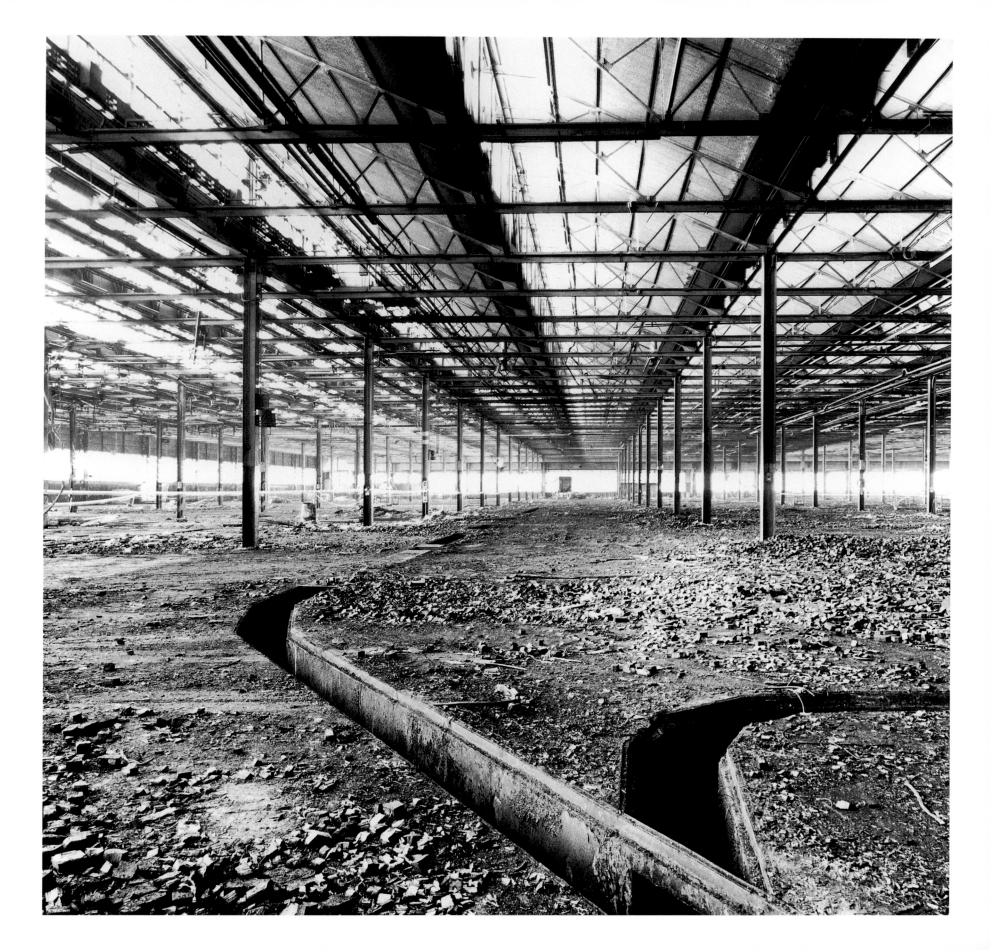

罗马，2006 年，台伯岛

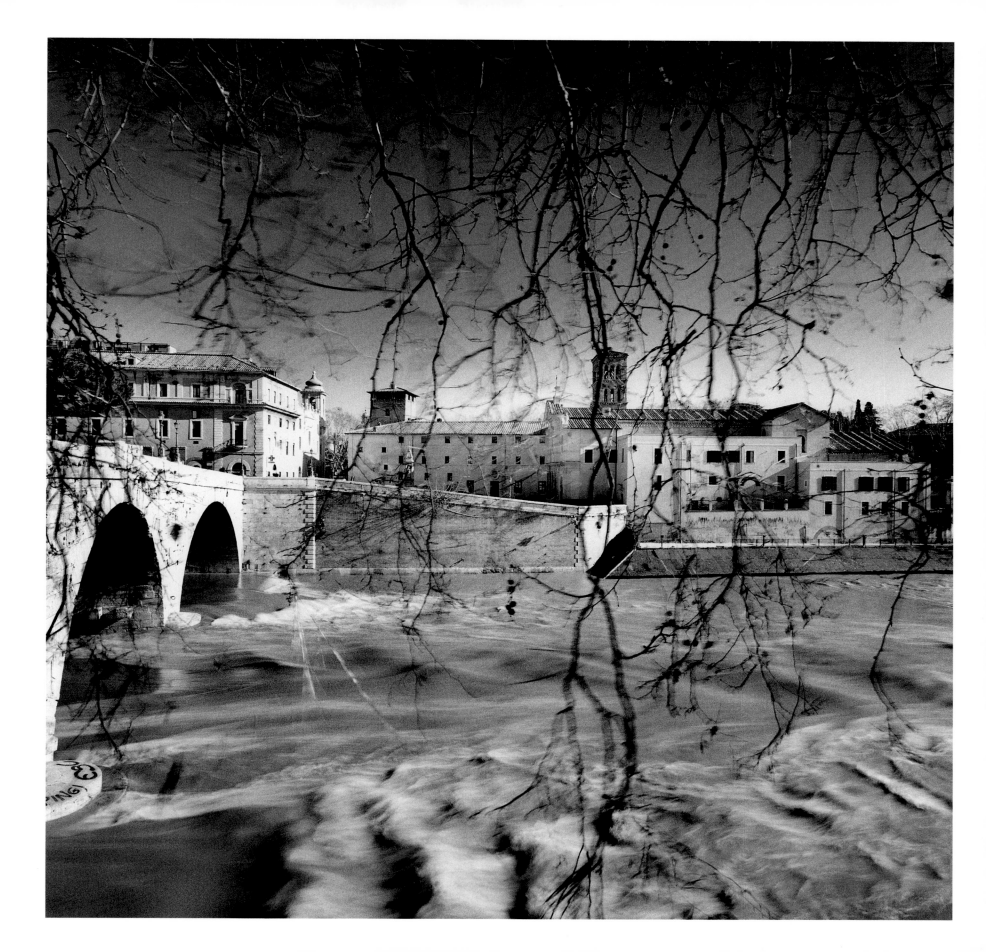

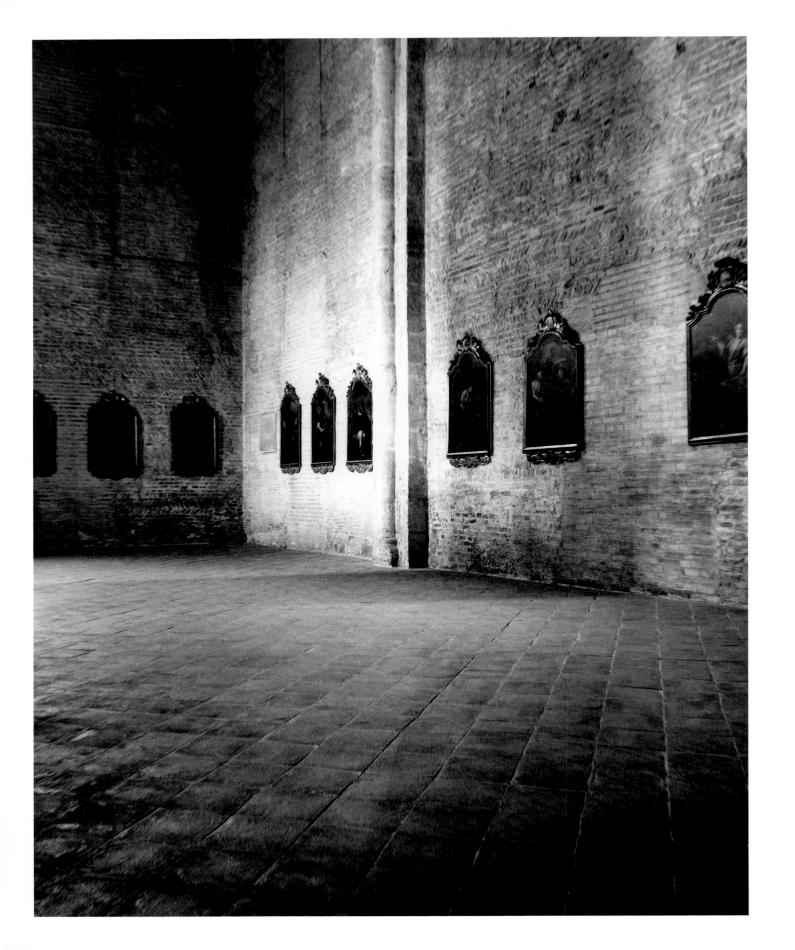

米兰，1999 年，
史佛萨古堡

都灵，2005 年，
科学院

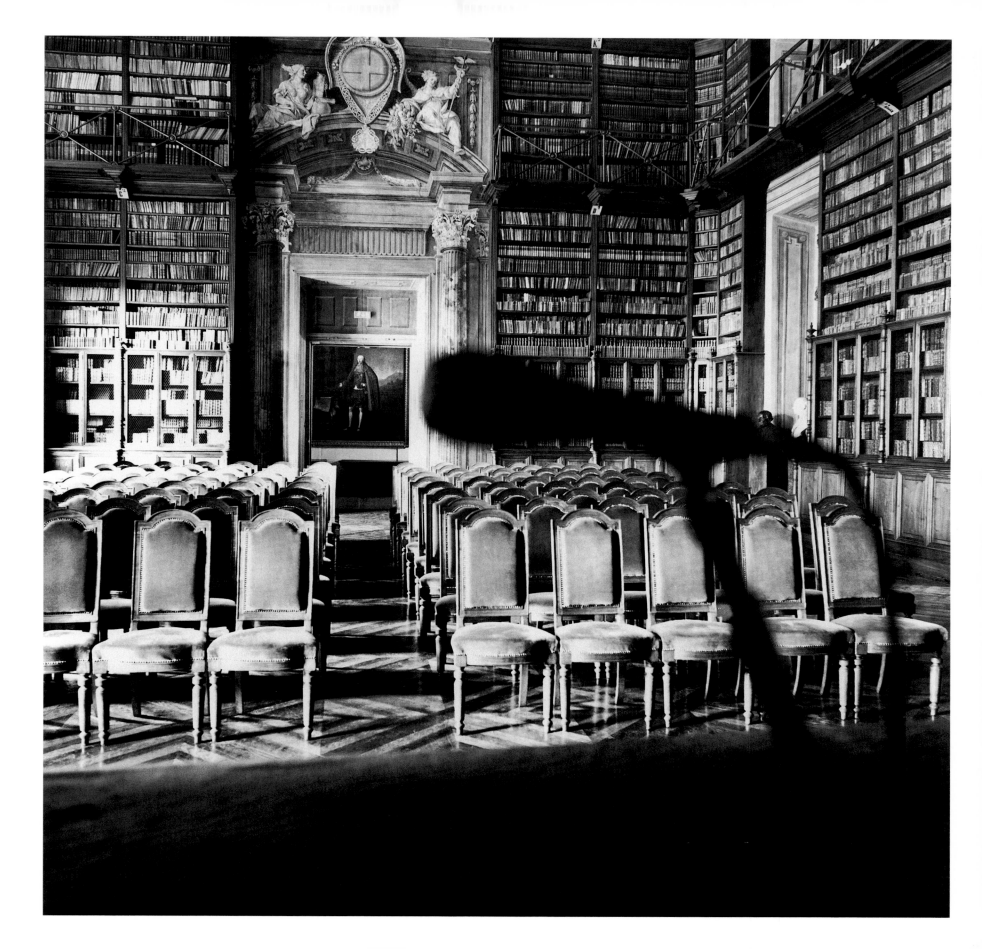

庞贝，1982 年，金色爱神邸

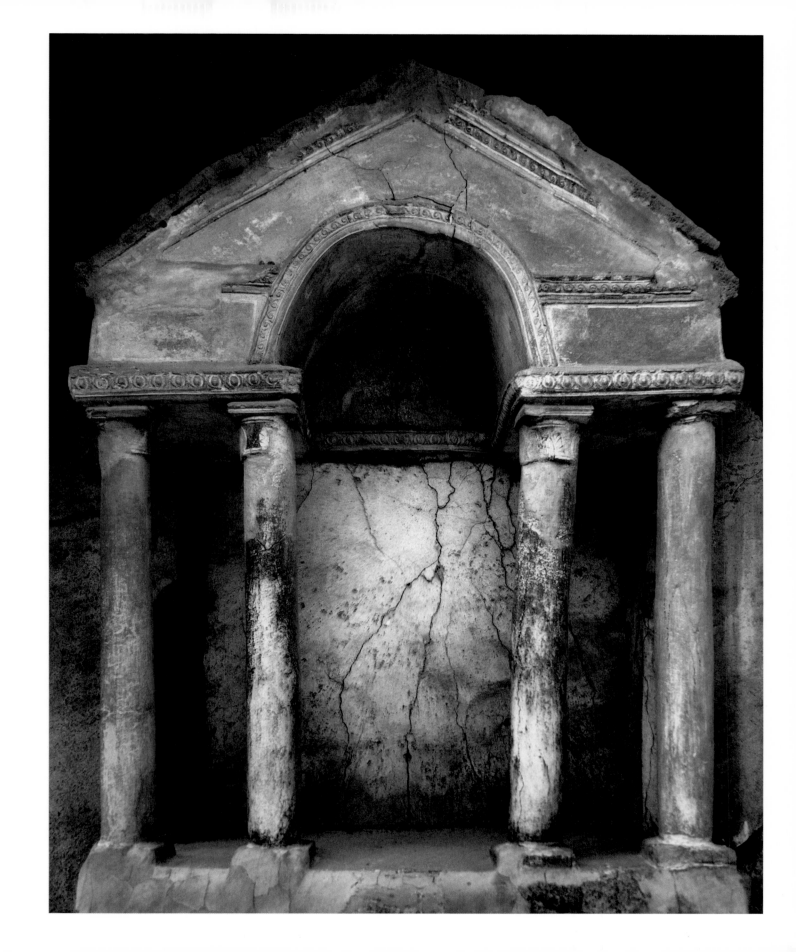

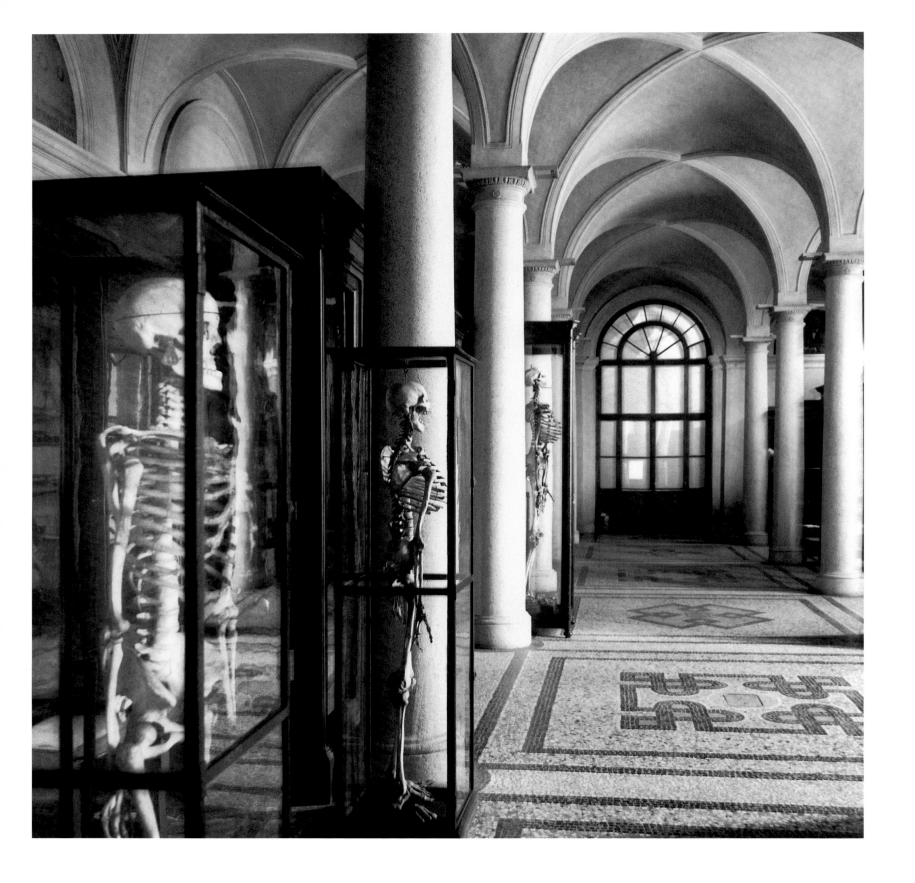

都灵，2005 年，人体解剖学博物馆

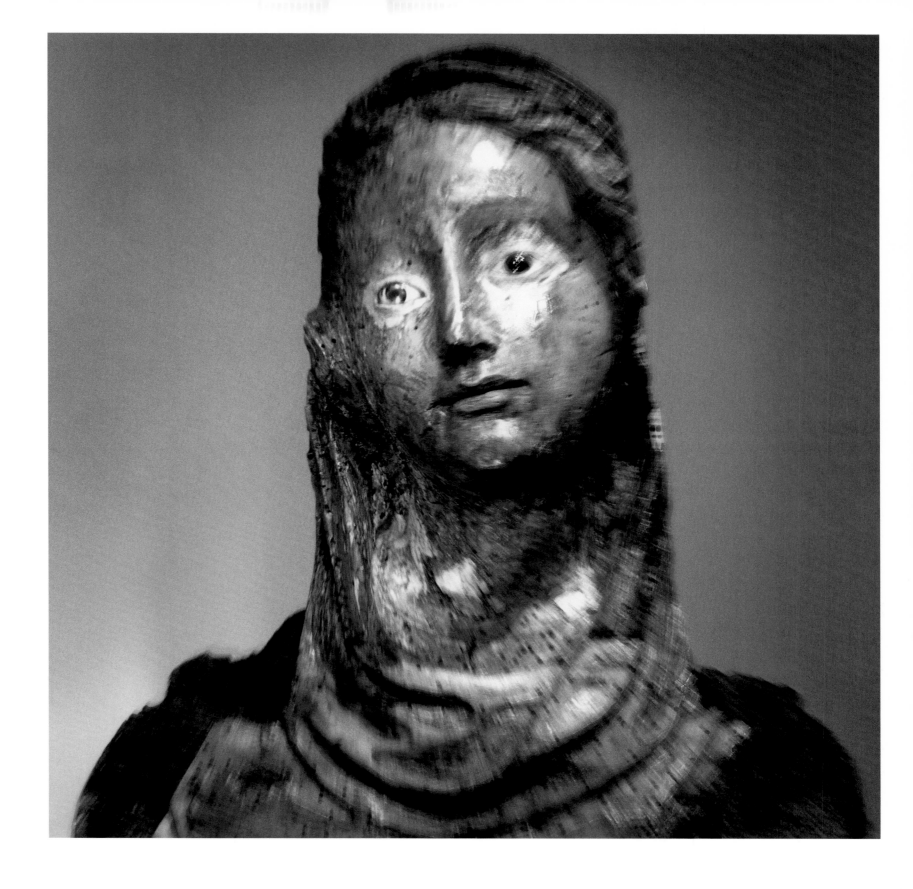

那不勒斯，1995 年，圣基亚拉博物馆

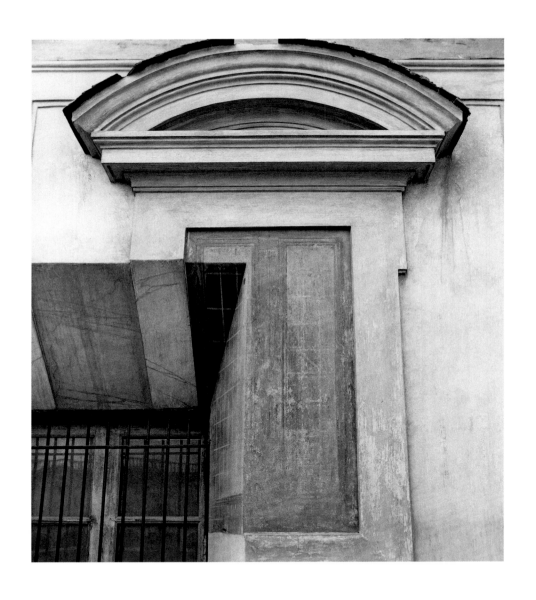

那不勒斯，1981 年，圣马蒂诺修道院　　　　　　　卡尔皮，1990 年，二战犹太人纪念馆

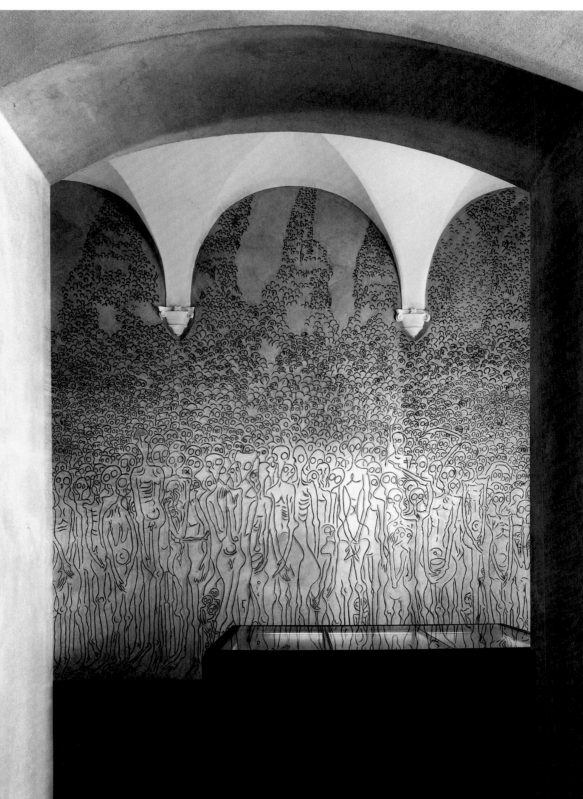

热那亚，2002 年，天桥

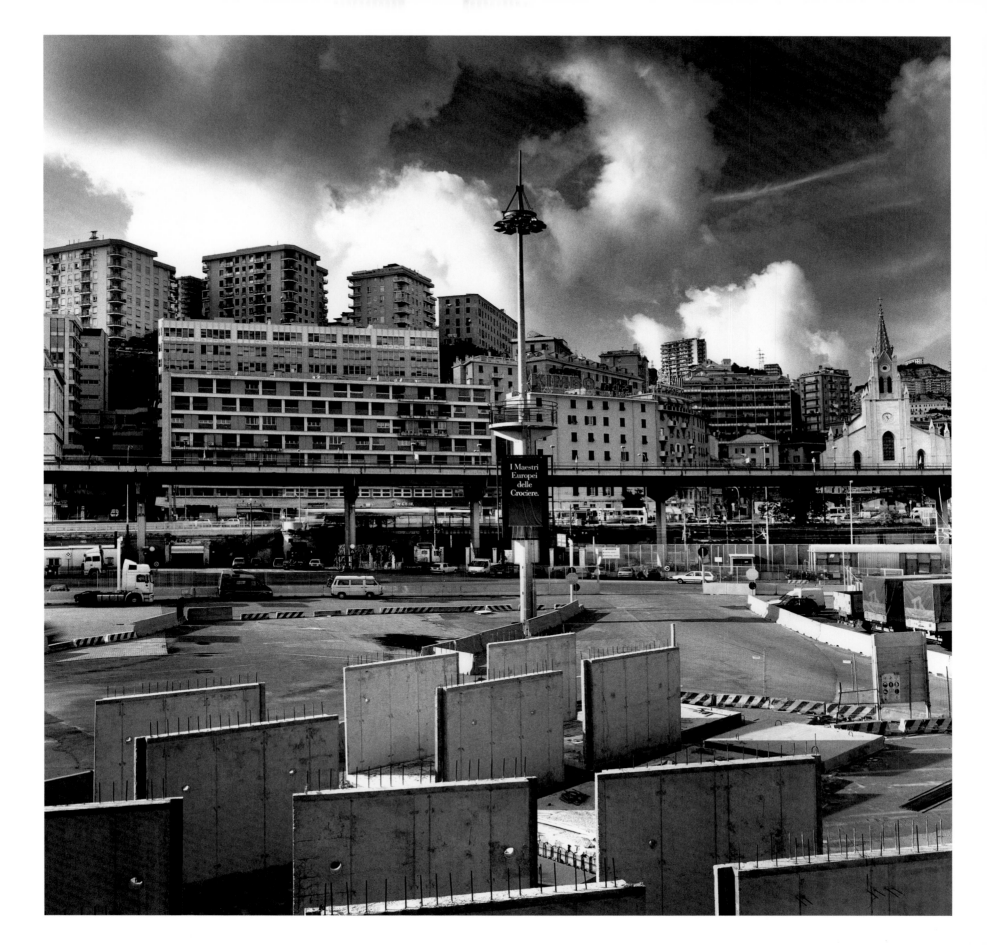

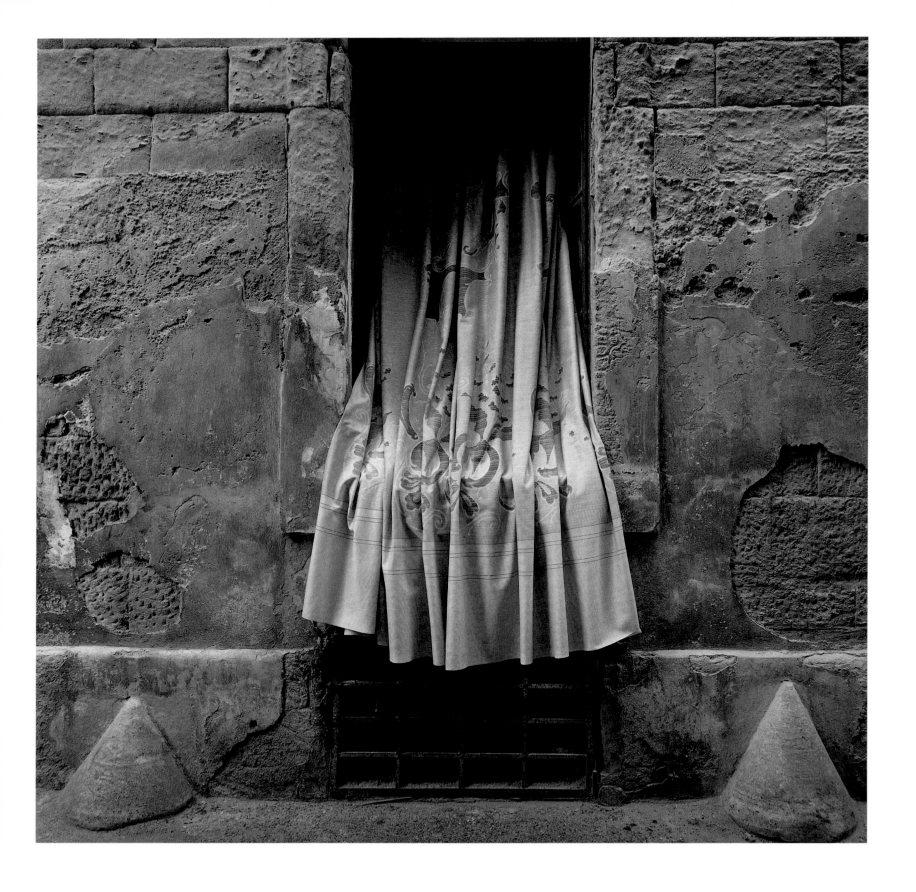

莱切，1986 年

都灵，2005 年，国家档案馆

里米尼，1987 年

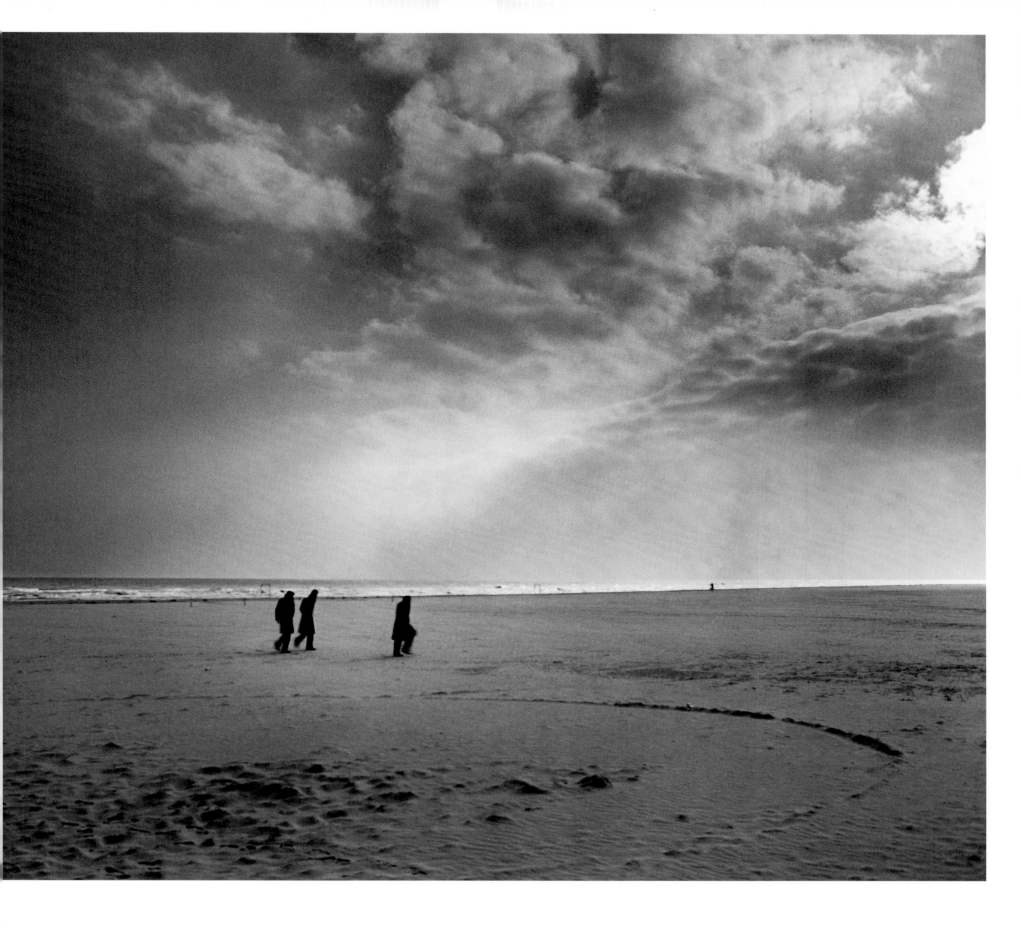

都灵，2005 年，维托里奥·韦内托广场

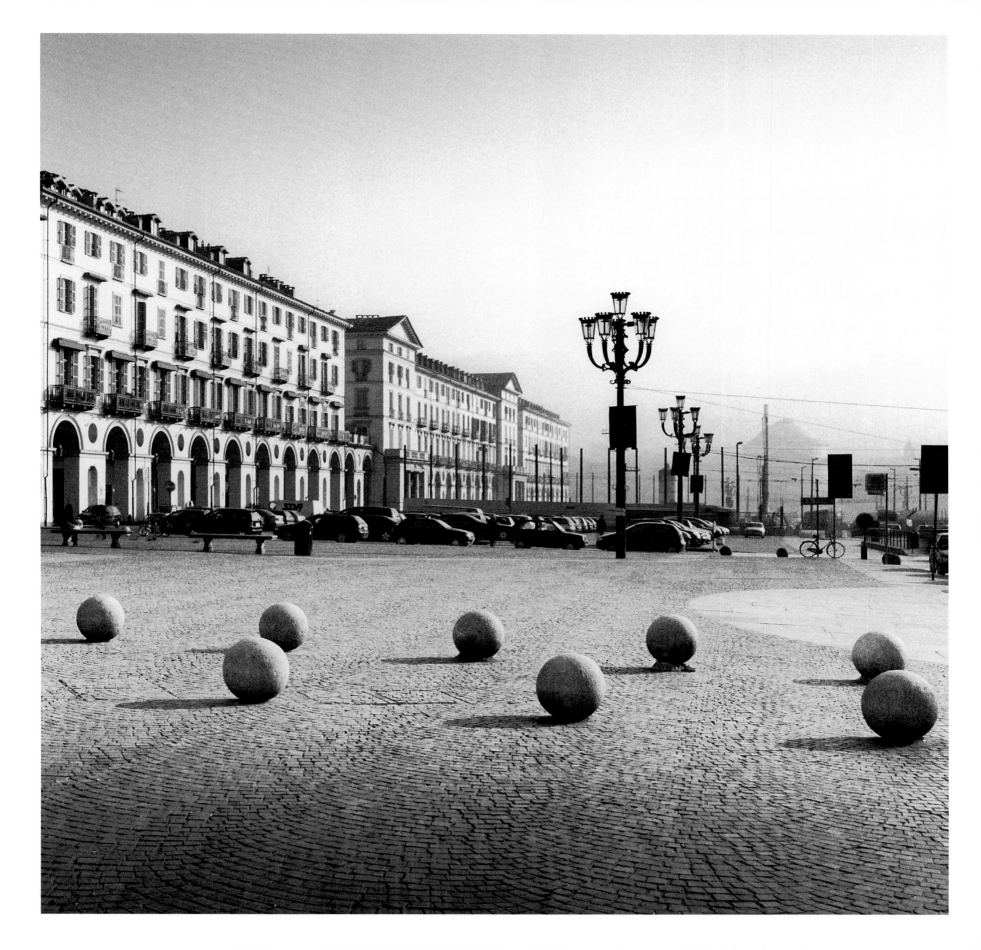

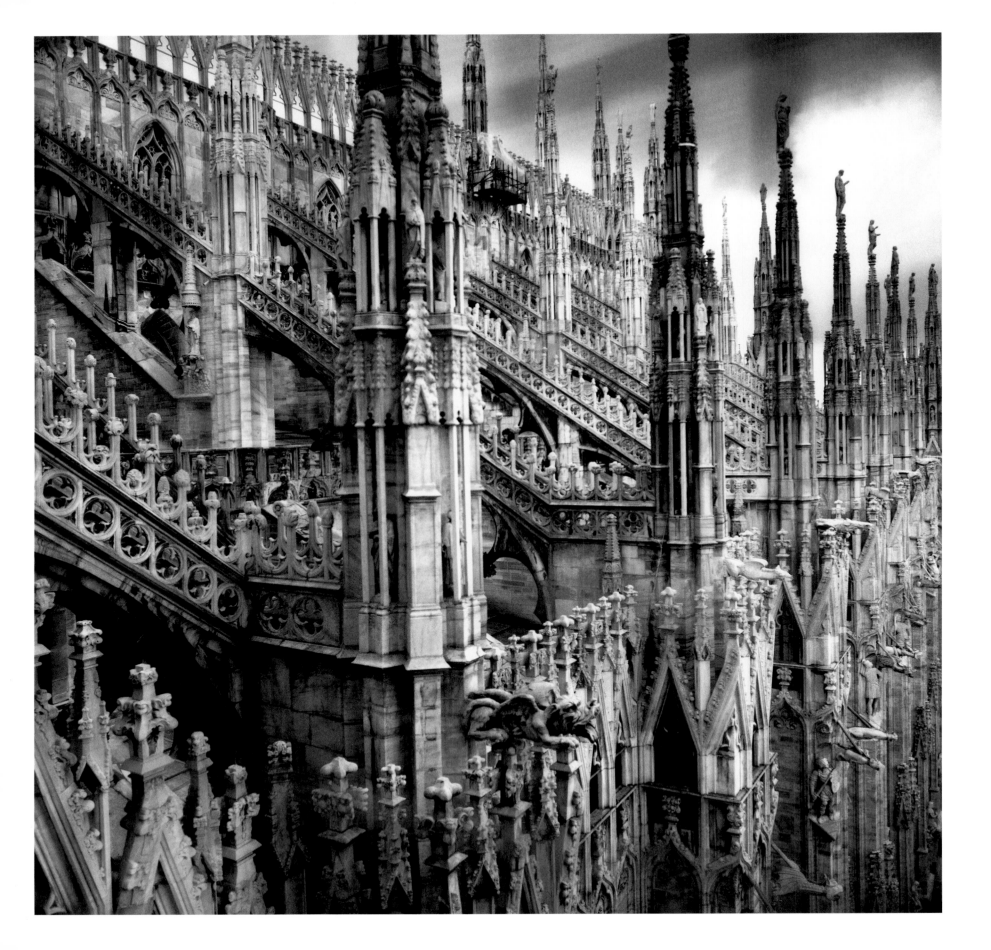

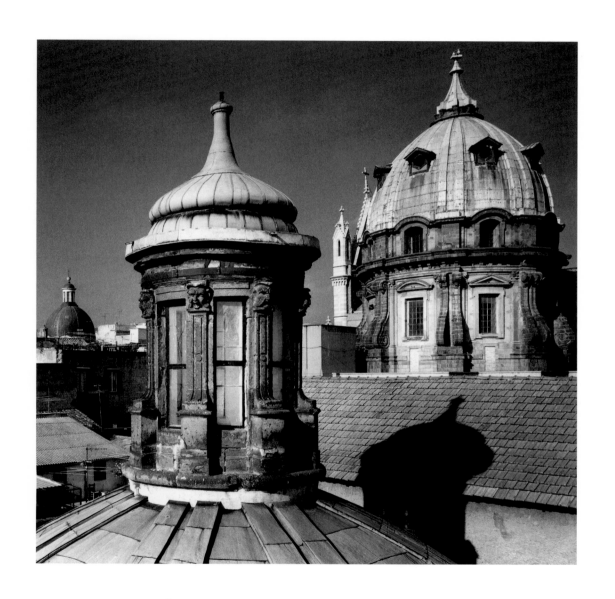

米兰，1999 年，大教堂 那不勒斯，1990 年，老城中心

托雷－德尔格雷科，1980 年

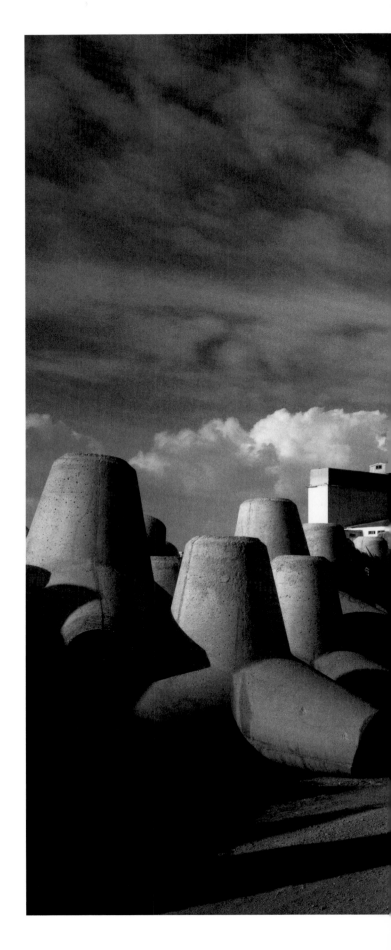

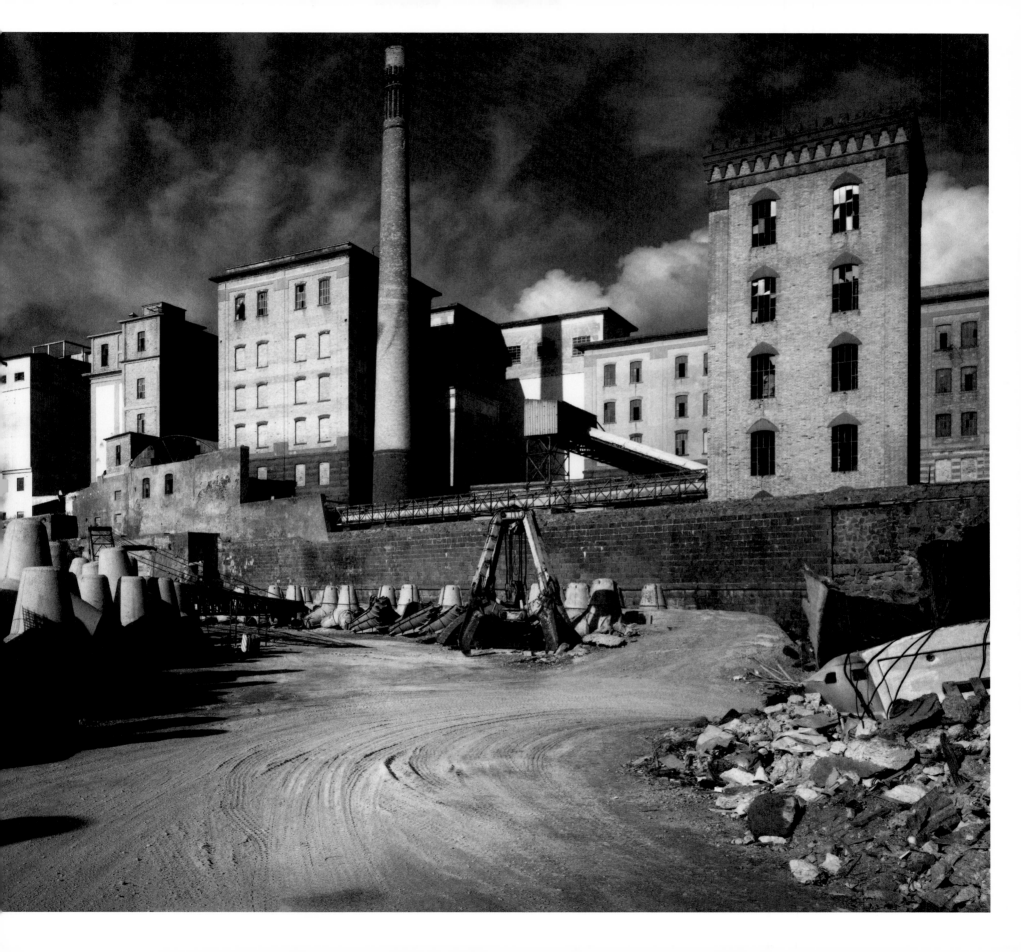

我的每一个作品都发自肺腑且饱含深情。每一张照片都是我的思想与心灵碰撞的结果。这些图像与人群无关，然而却都与景观、形式、材质和灯光息息相关——它们一直在那里静静等待着我，从未远离。

《欧洲人看日本》（*European Eyes on Japan*），东京，
日欧文化促进会（EU-Japan Fest），2003 年

那不勒斯，1997 年，遗弃的皇家酒店

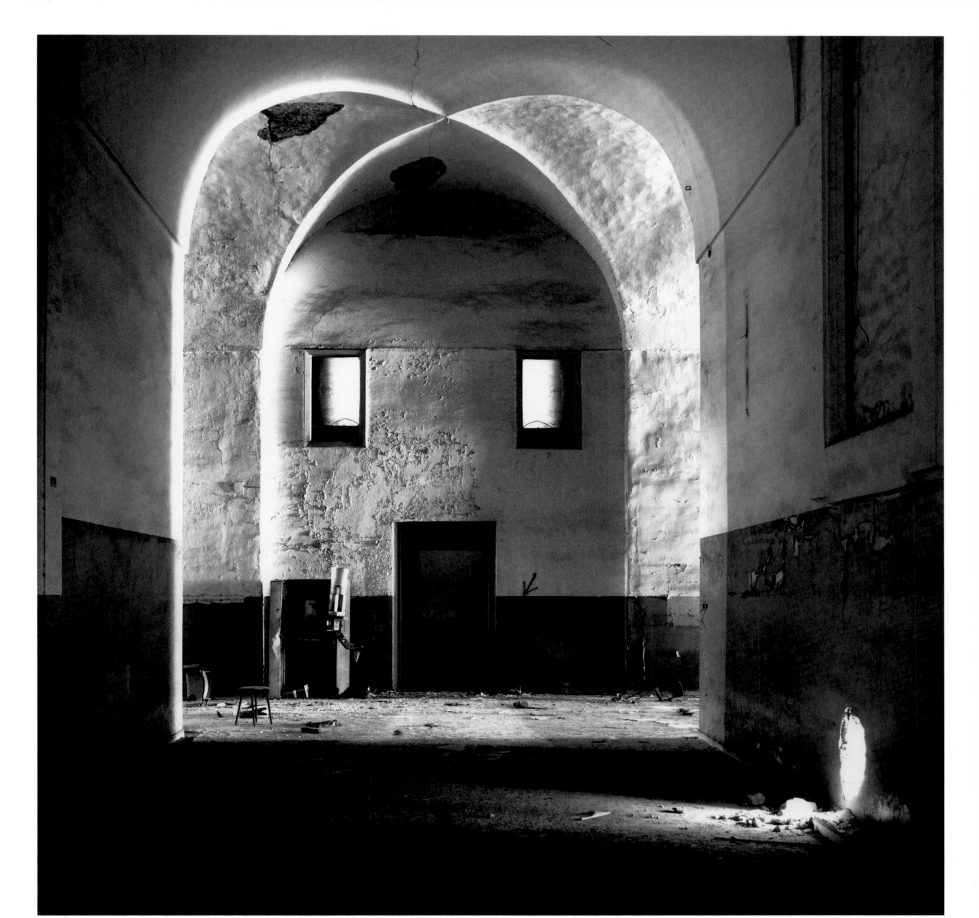

马泰拉，1988 年，雕刻在岩石上的大教堂

下页
萨莱米（特拉帕尼），1983 年，天使圣母教堂

萨比奥内塔，2000 年，圣母无染原罪教堂

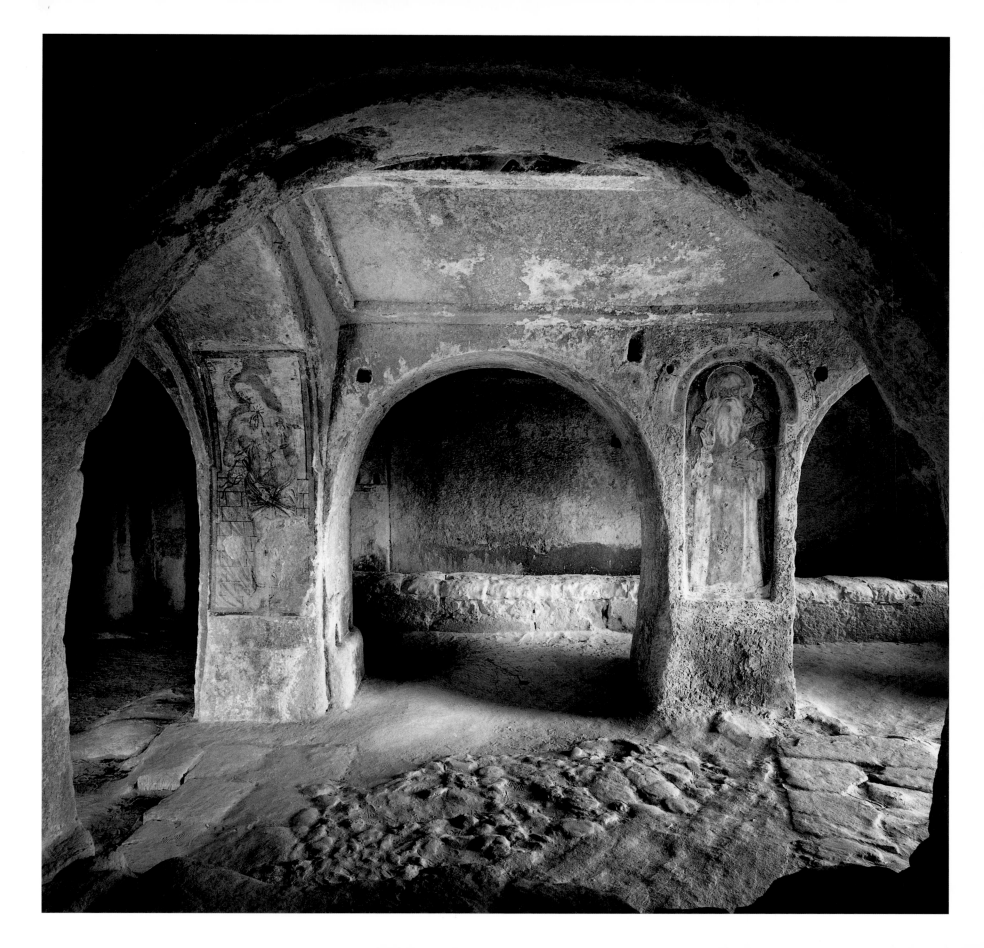

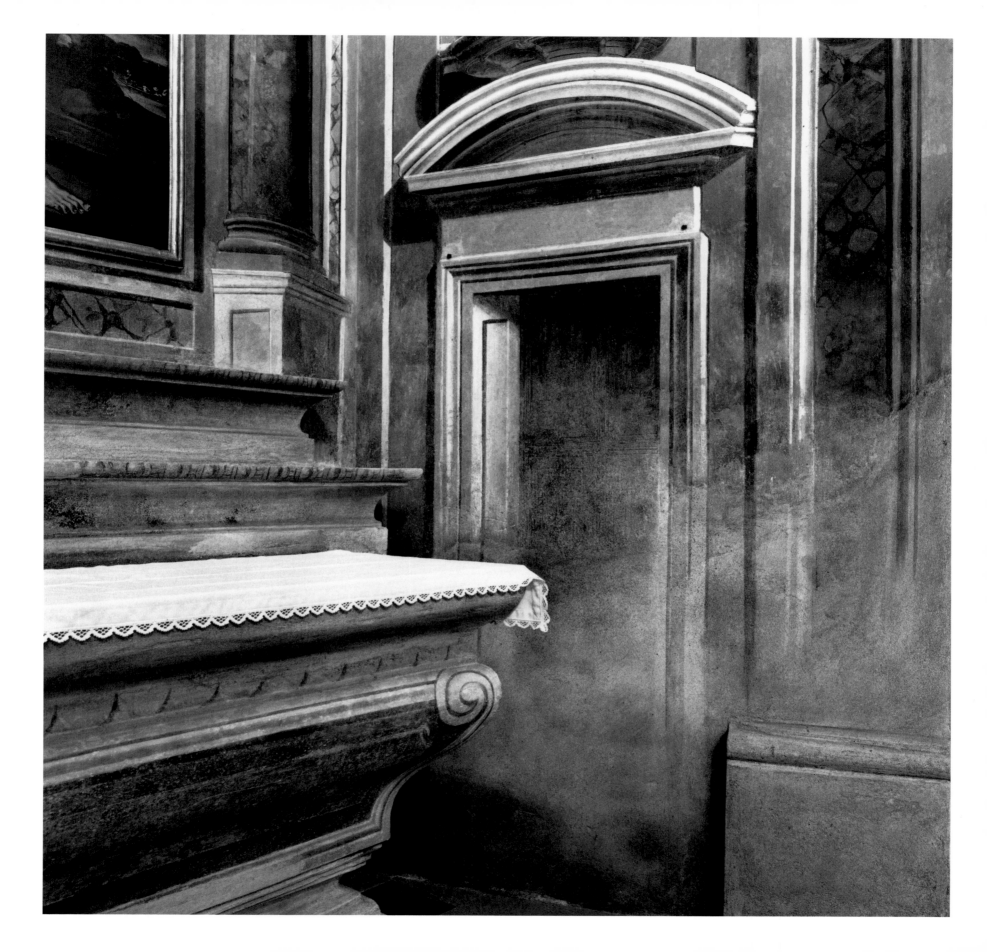

那不勒斯，1981 年，圣保罗教堂

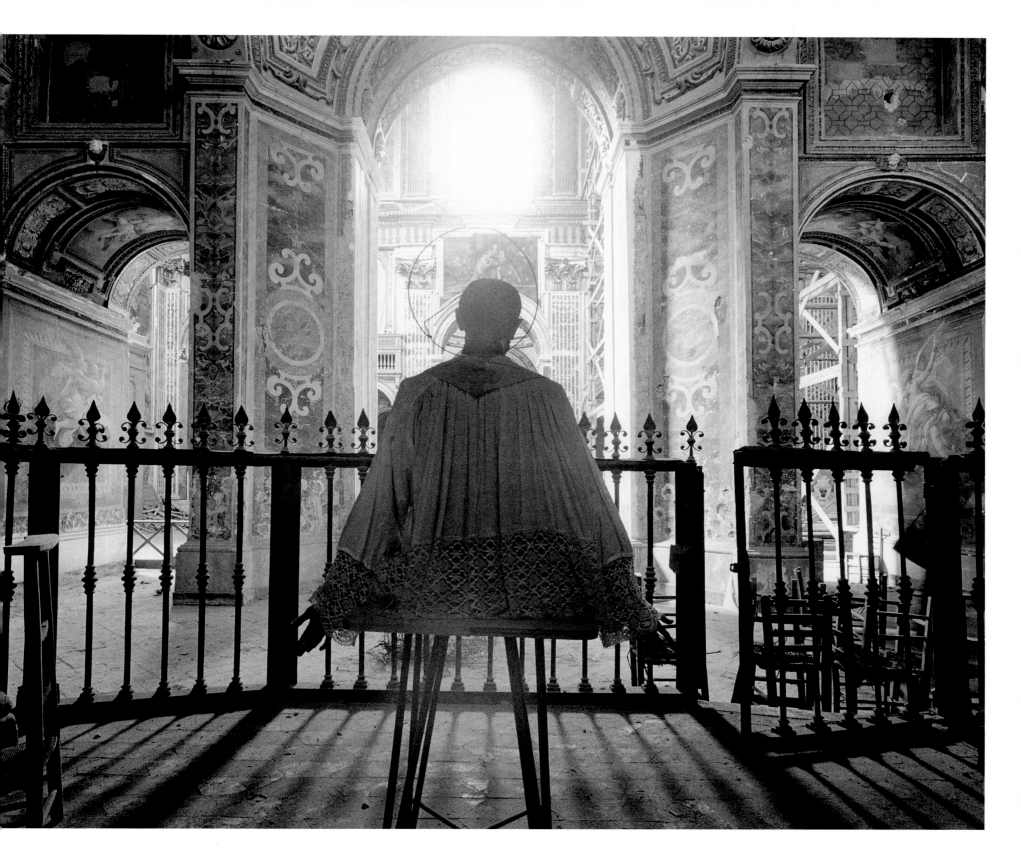

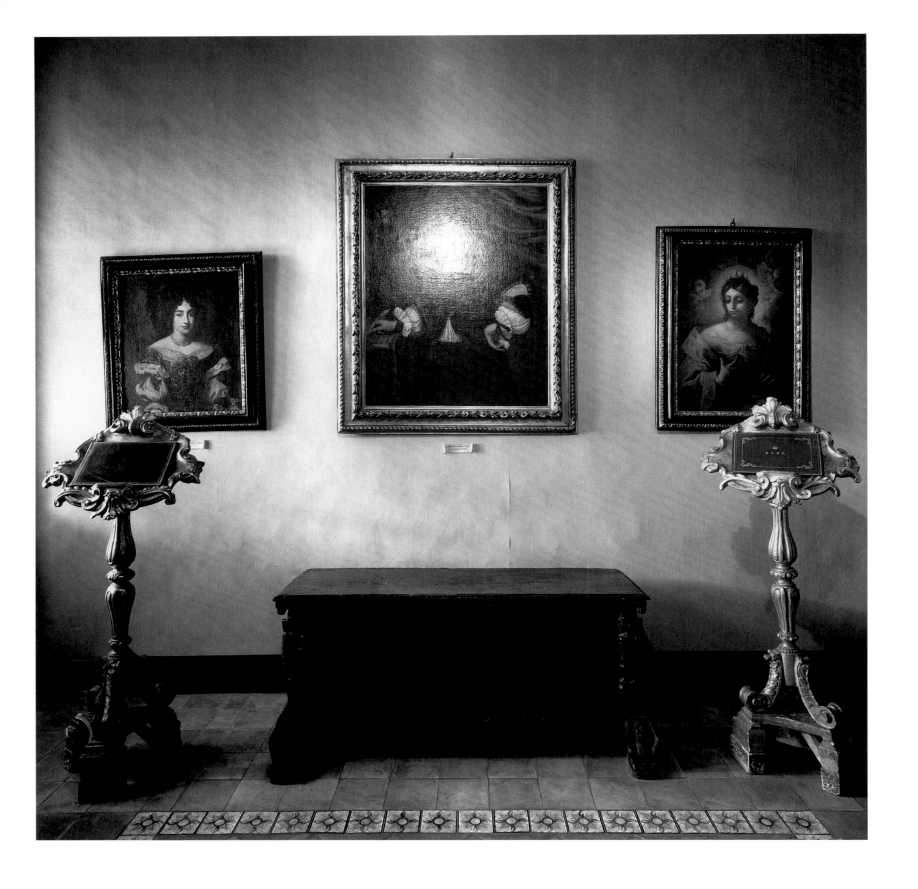

那不勒斯，1986 年，索尔·奥尔索拉

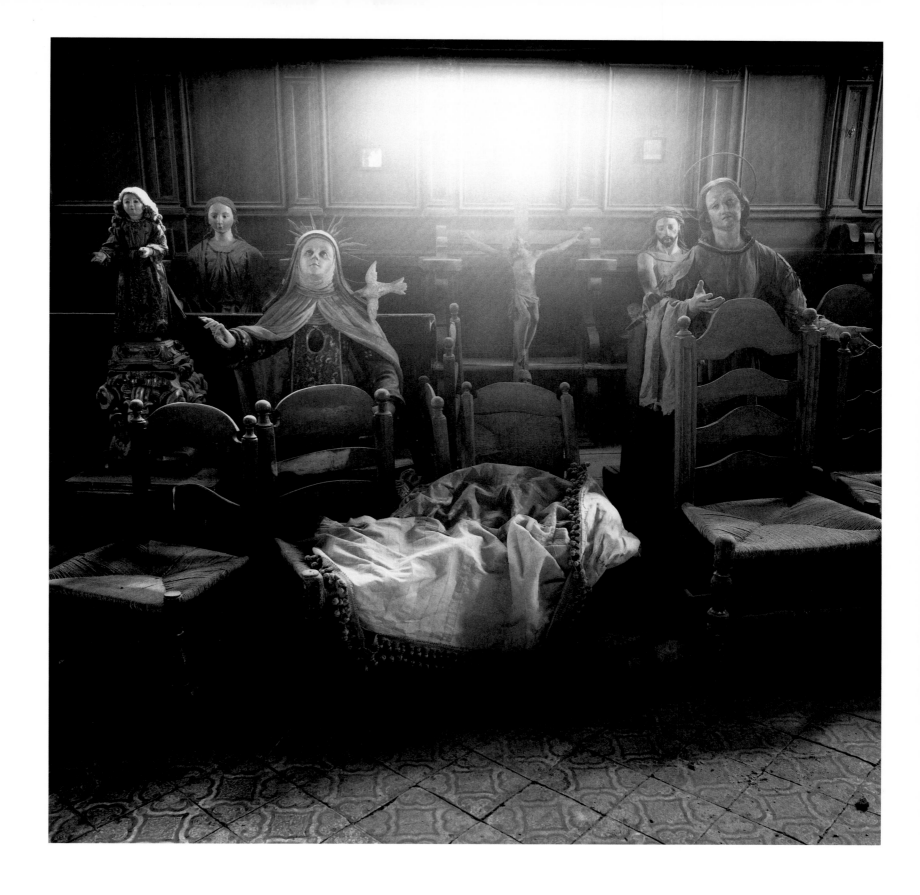

米兰，1986 年，克莱尔沃修道院

米兰，2000 年，克莱尔沃修道院

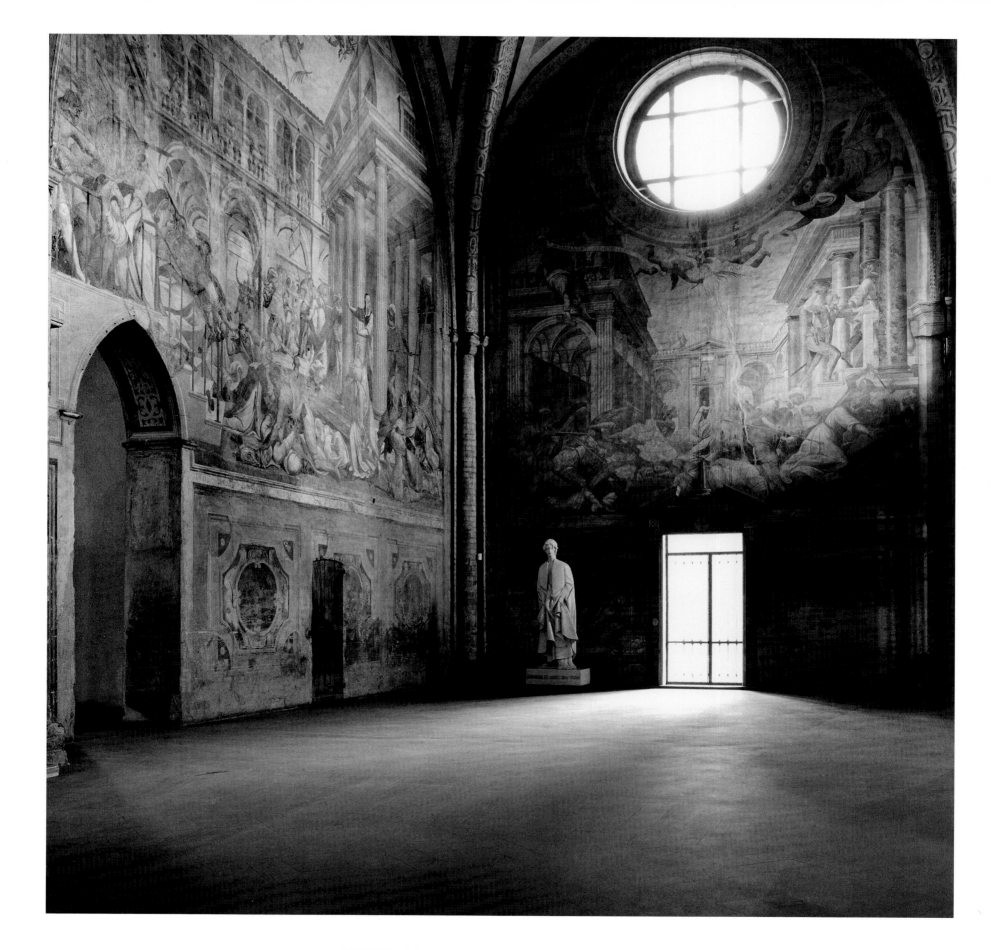

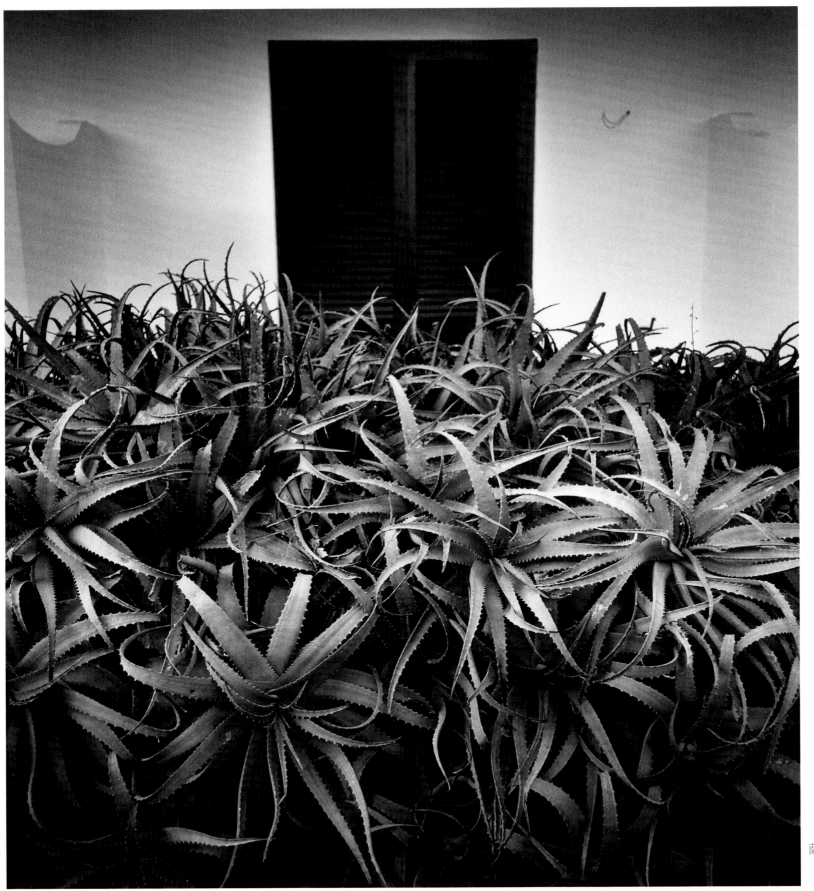

卡普里岛，1984 年，
莎拉别墅

萨莱米（特拉帕尼），
1983 年，
马耳他庄园

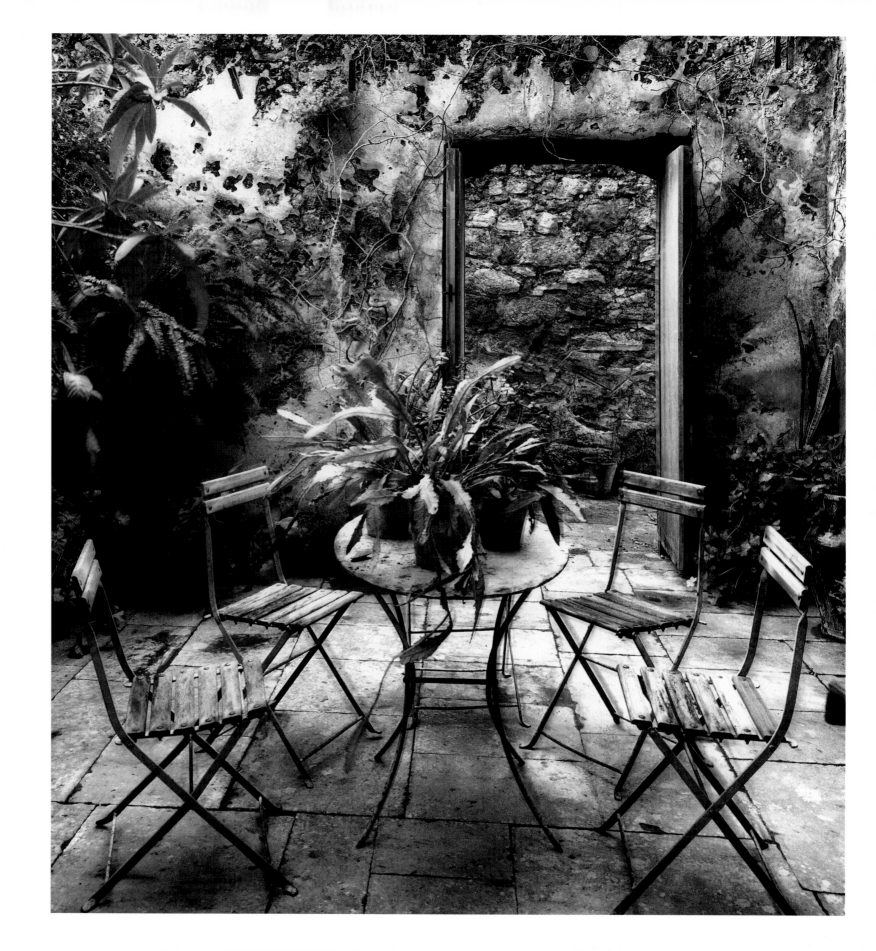

罗马，2006 年，美第奇别墅

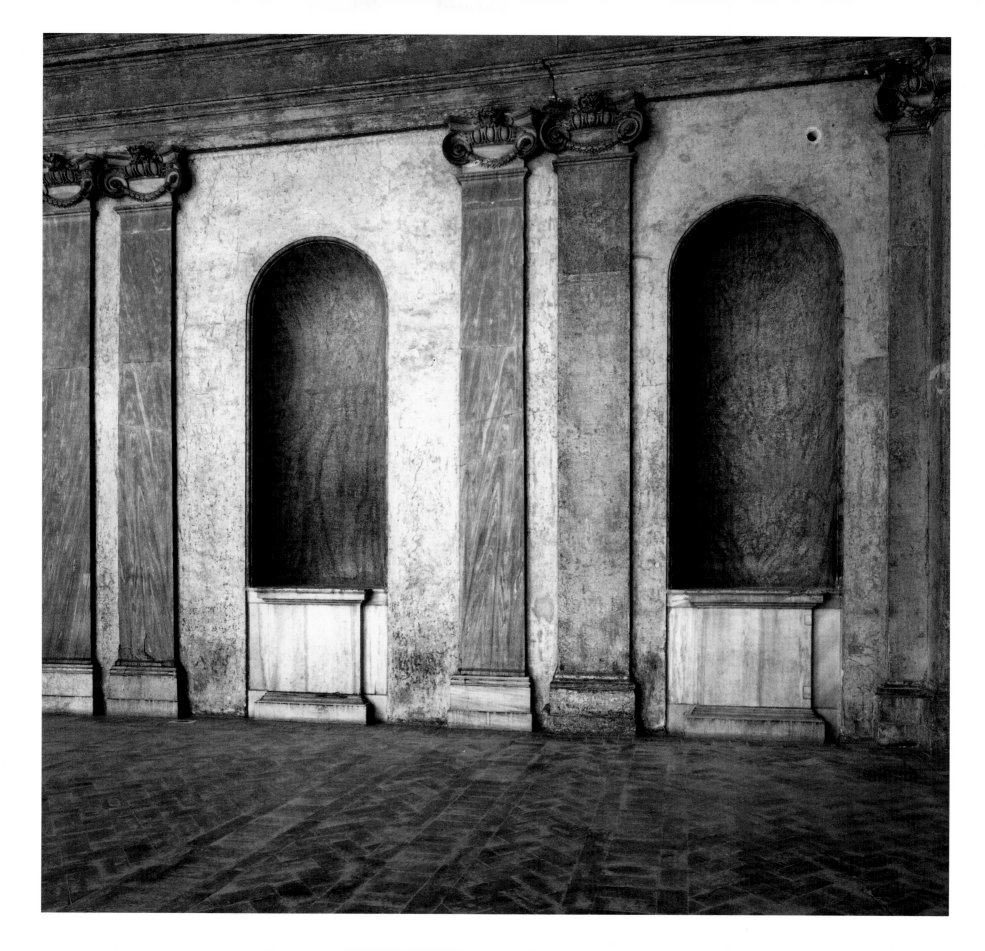

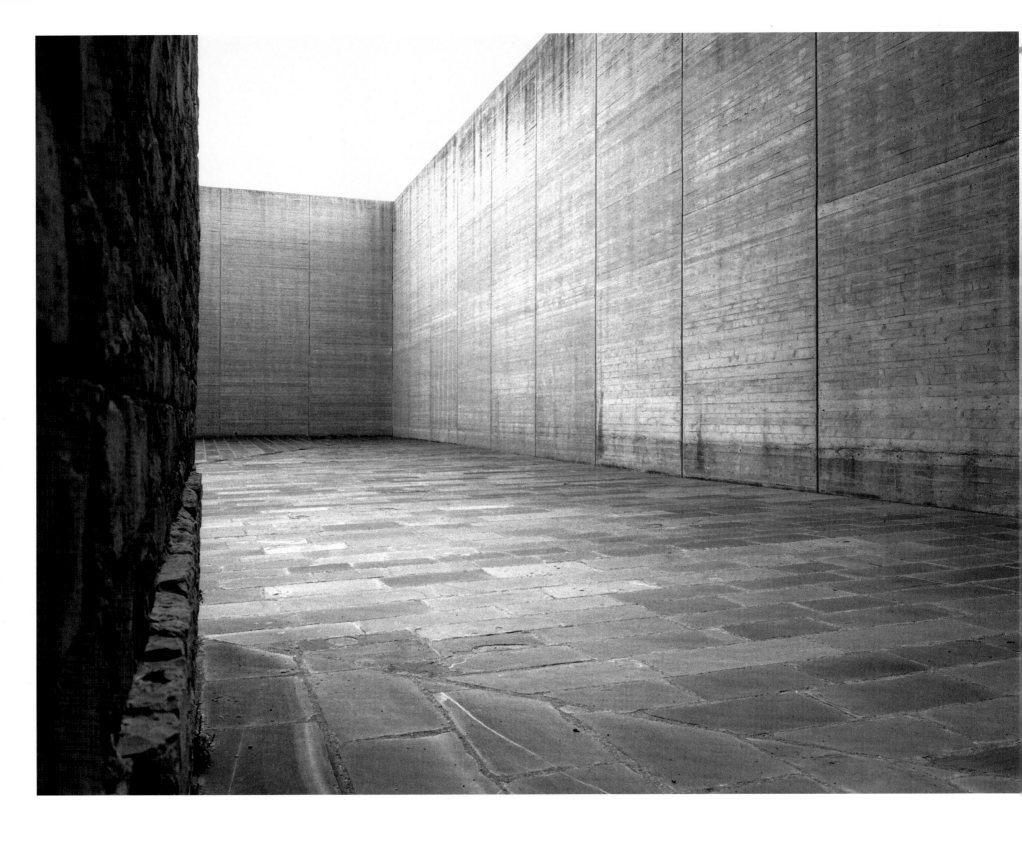

的里亚斯特，1985 年，圣安息日米厂集中营

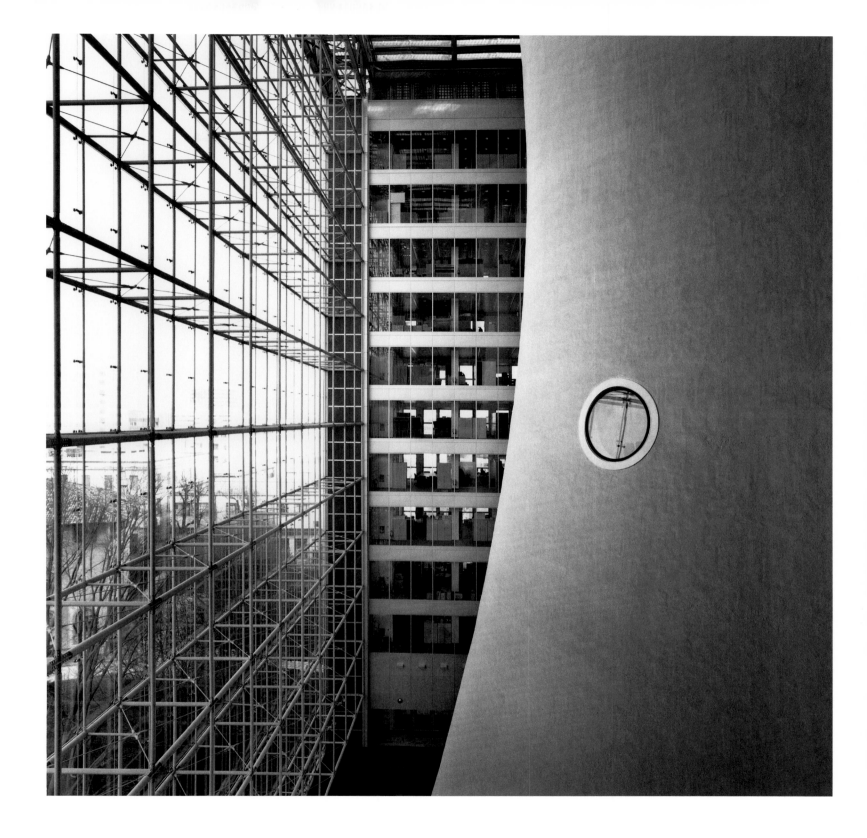

米兰，2001 年，比科卡校园

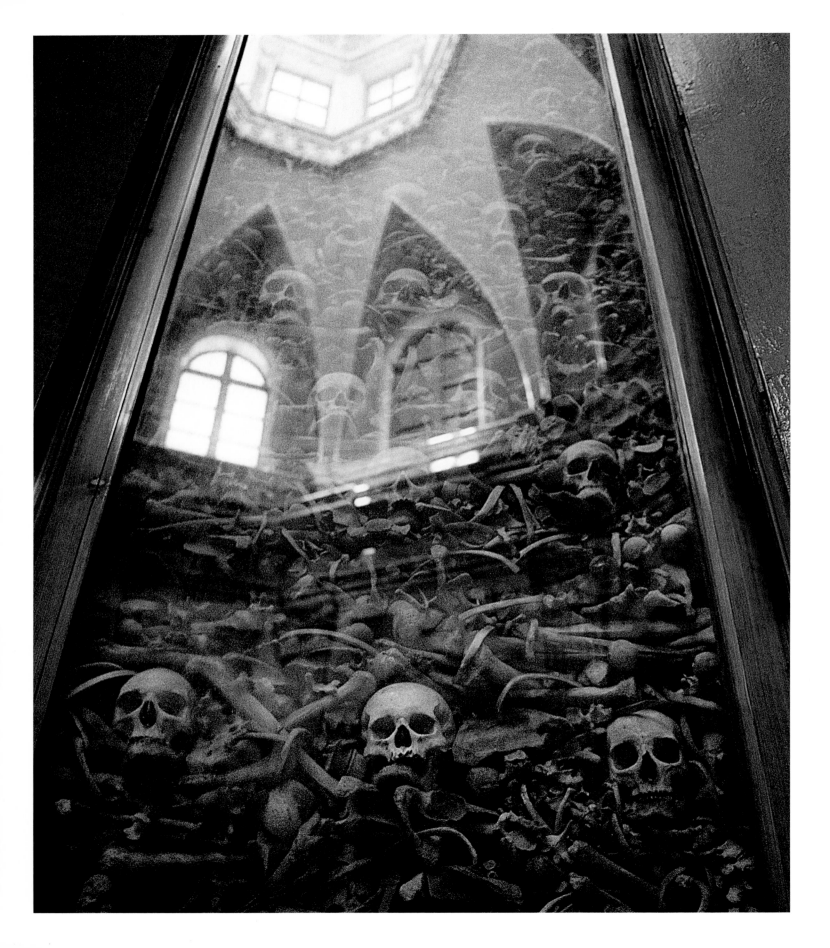

奥特朗托，1988 年，
大教堂

波尔查诺，1995 年，
卡萨德尔餐厅

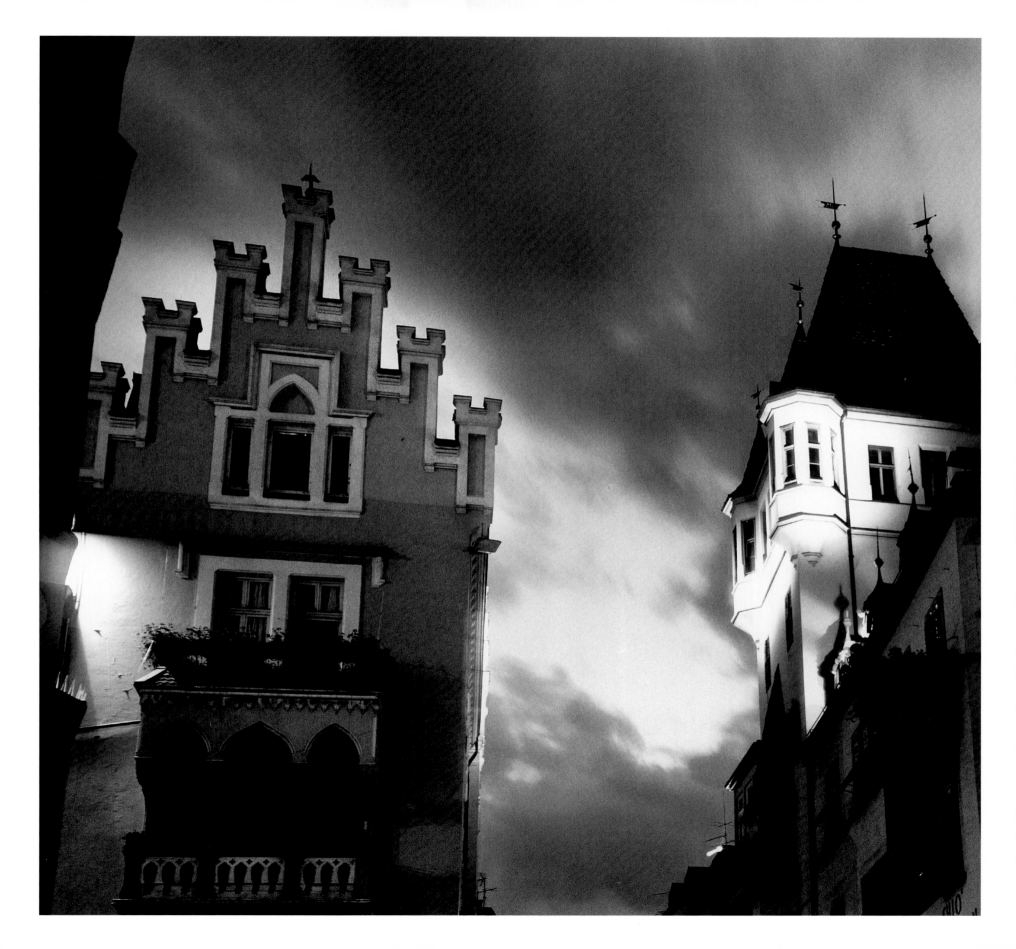

佩斯卡拉，2002 年

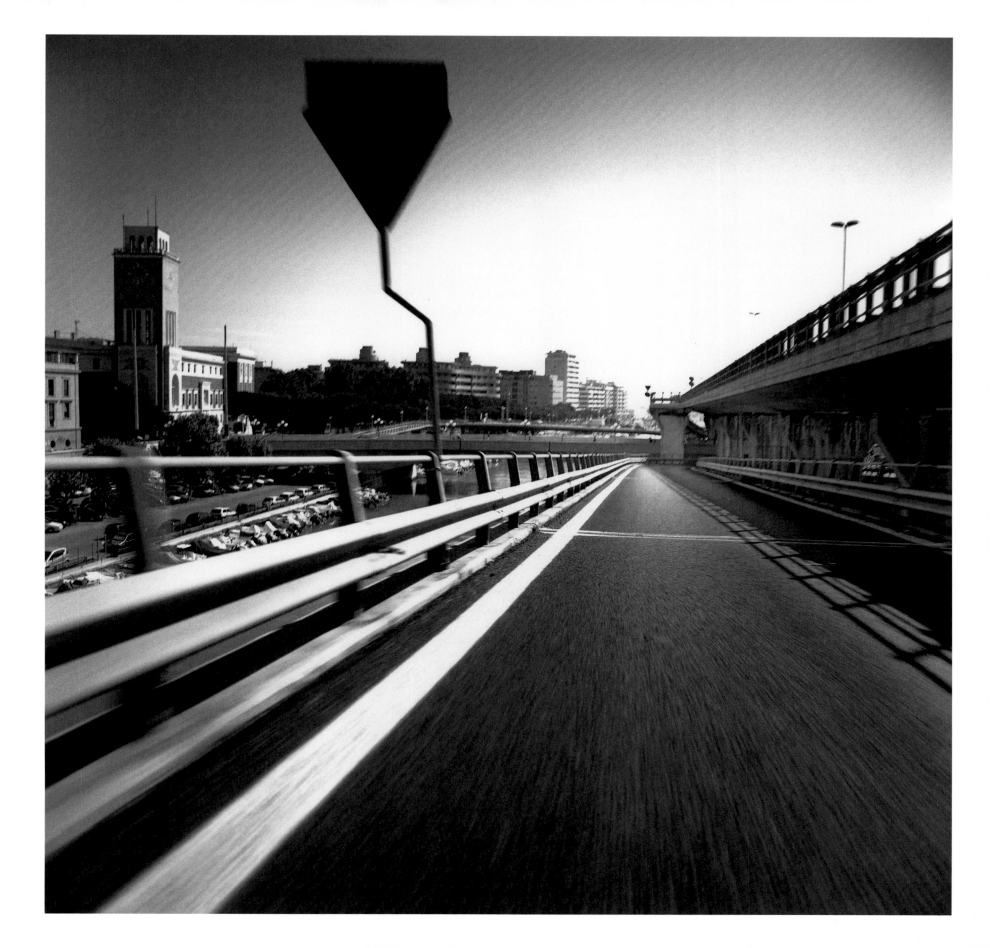

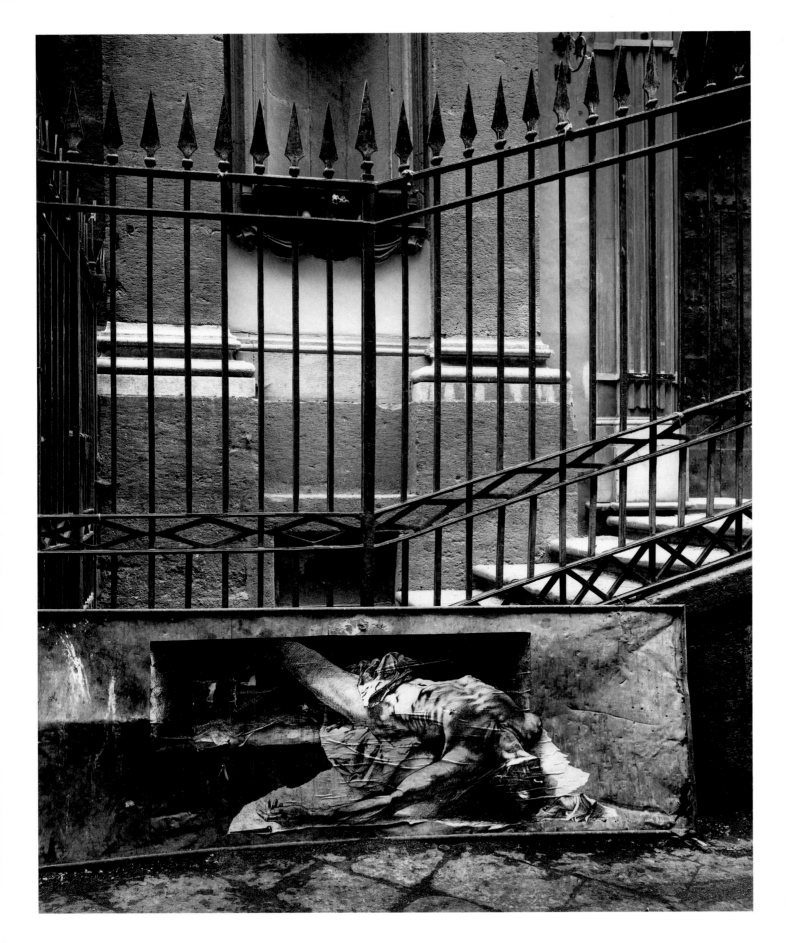

那不勒斯，1987 年，老城中心

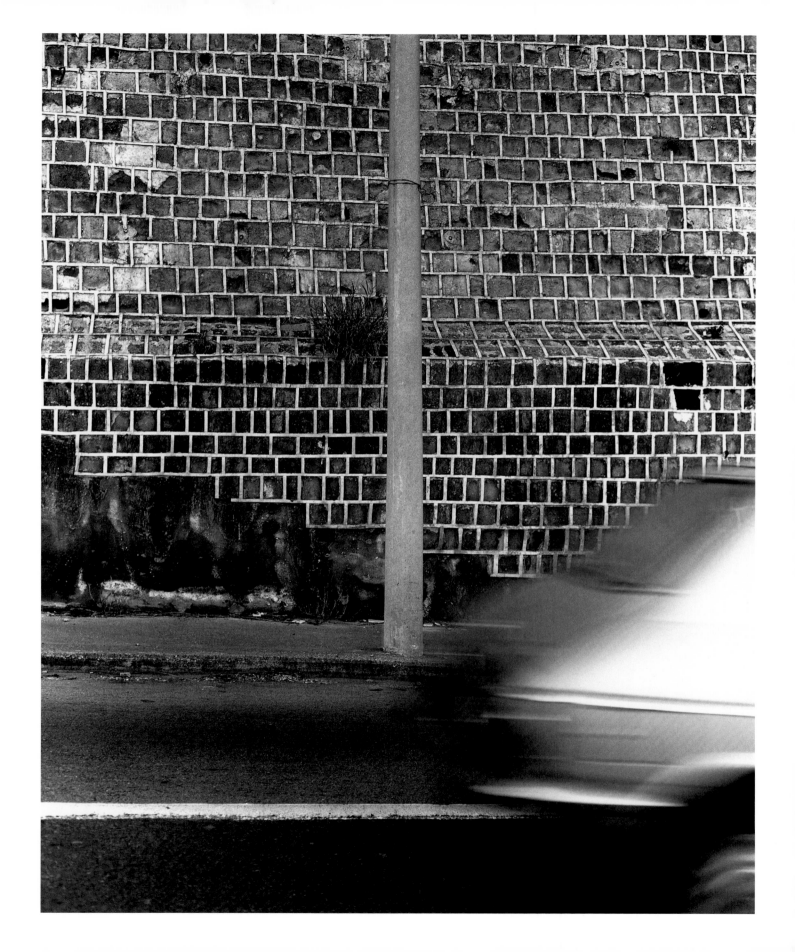

那不勒斯，1982 年，
柯罗吉里欧大道

帕埃斯图姆，1985 年

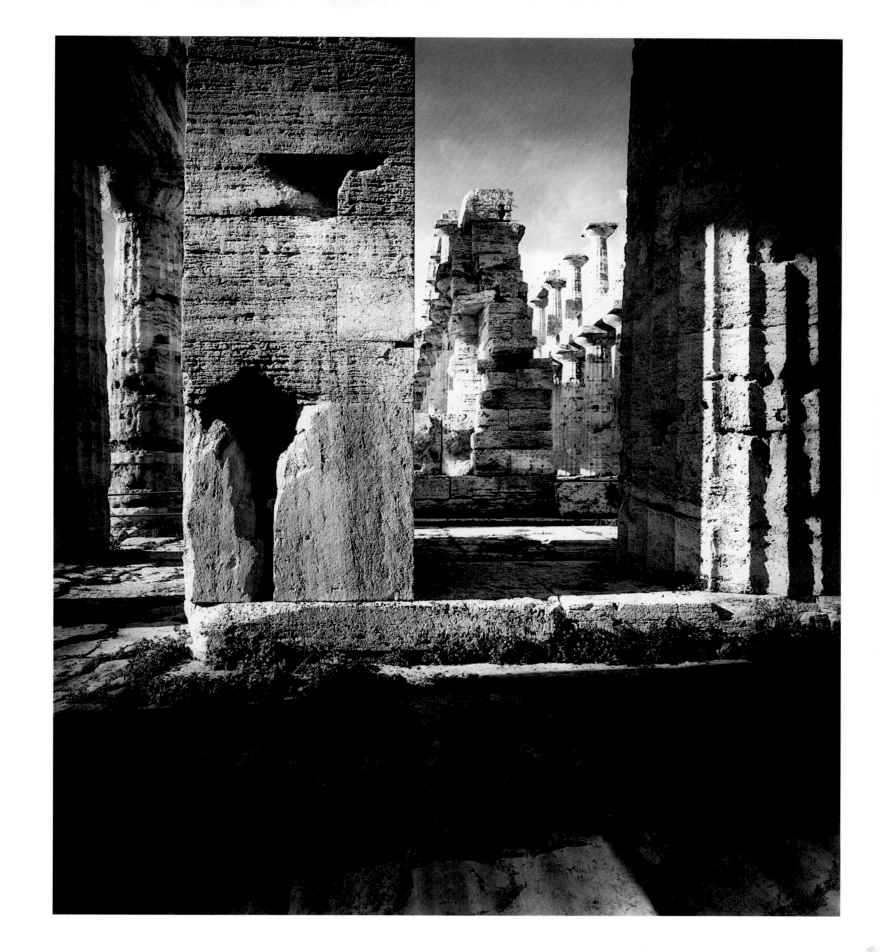

萨比奥内塔，1999 年，古老的剧院

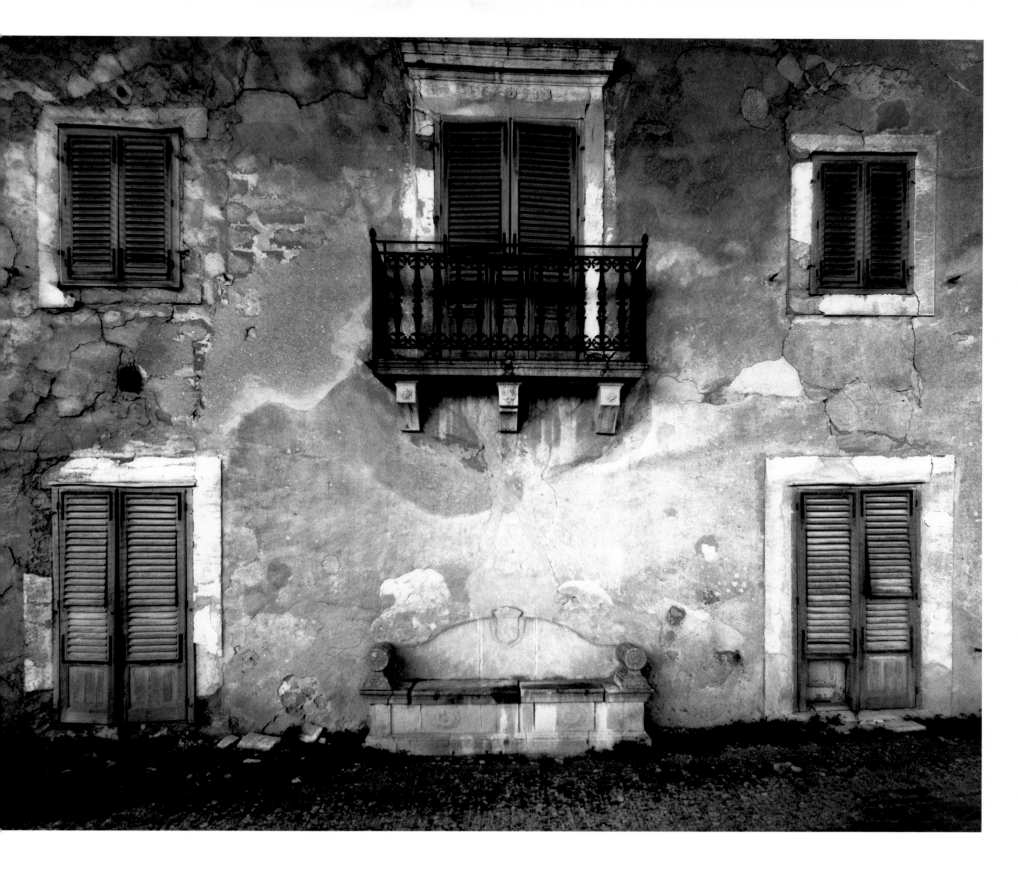

萨莱米（特拉帕尼），1983 年，斯库尔托别墅

吉贝利纳，1982 年

下页
都灵，2005 年，帕拉丁门

吉贝利纳，1981 年

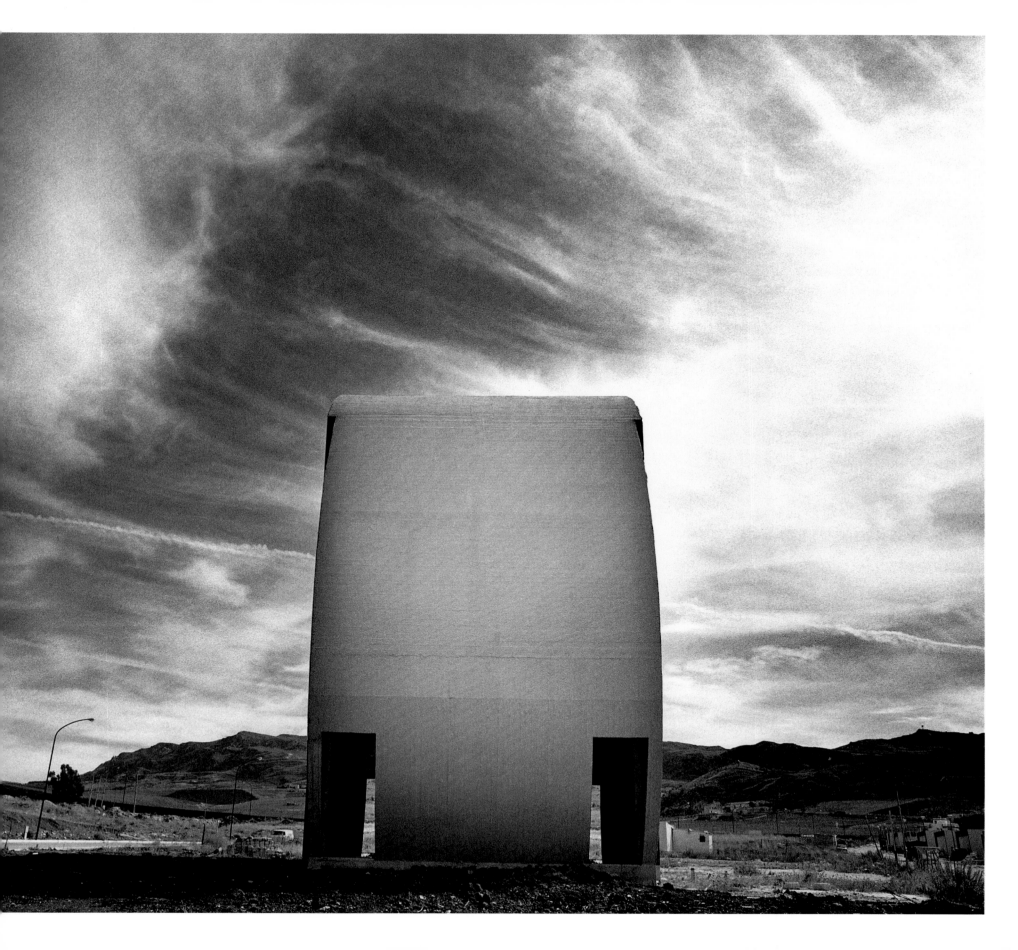

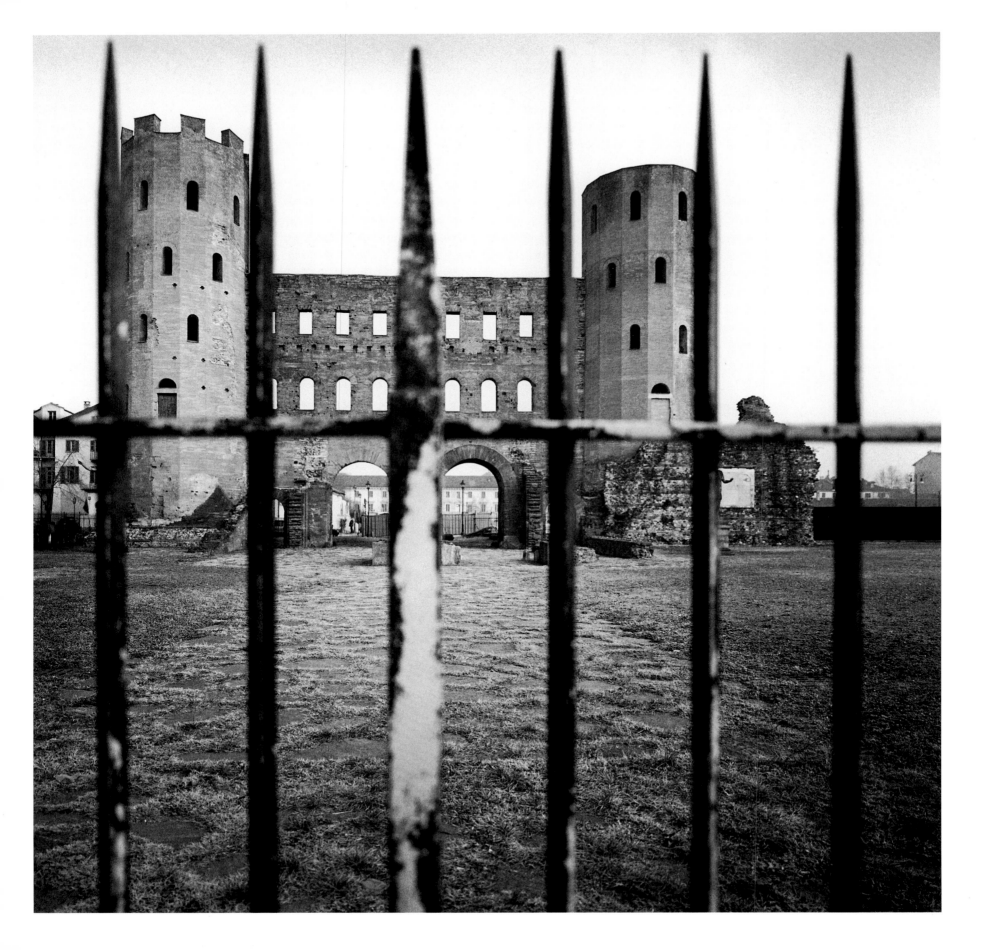

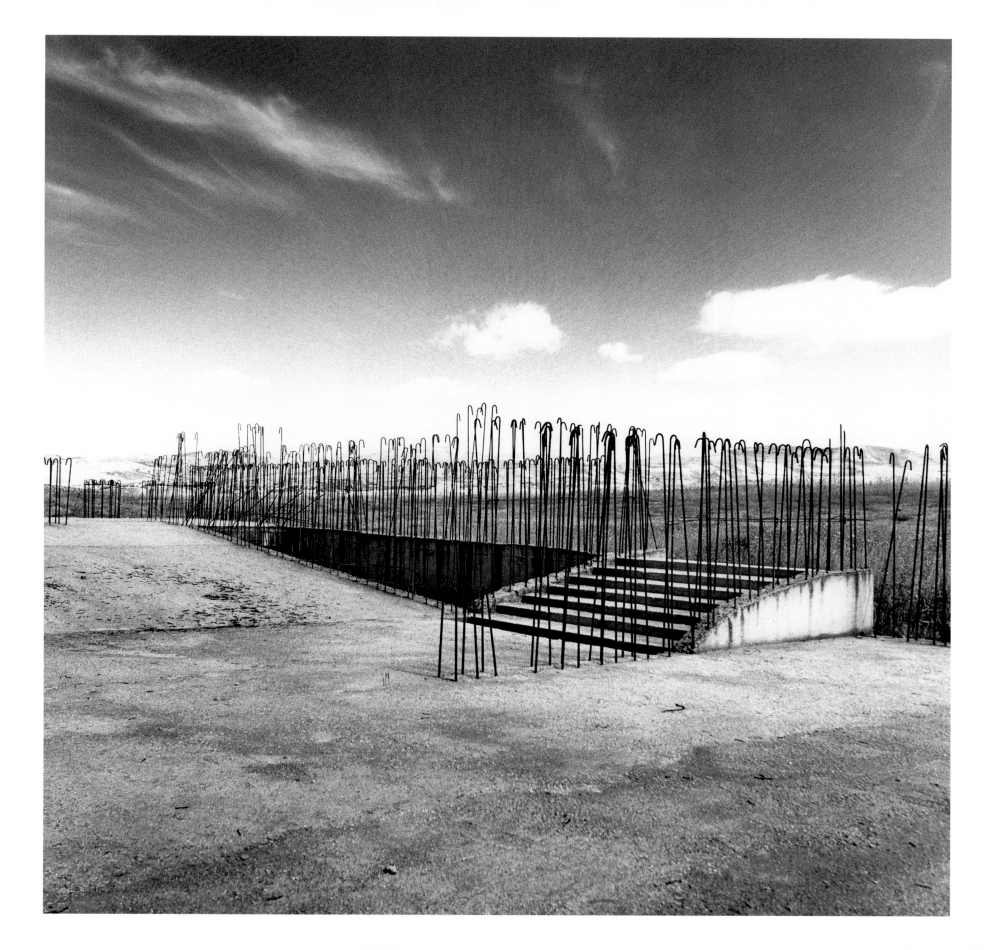

亚得里亚海海滨，2000 年

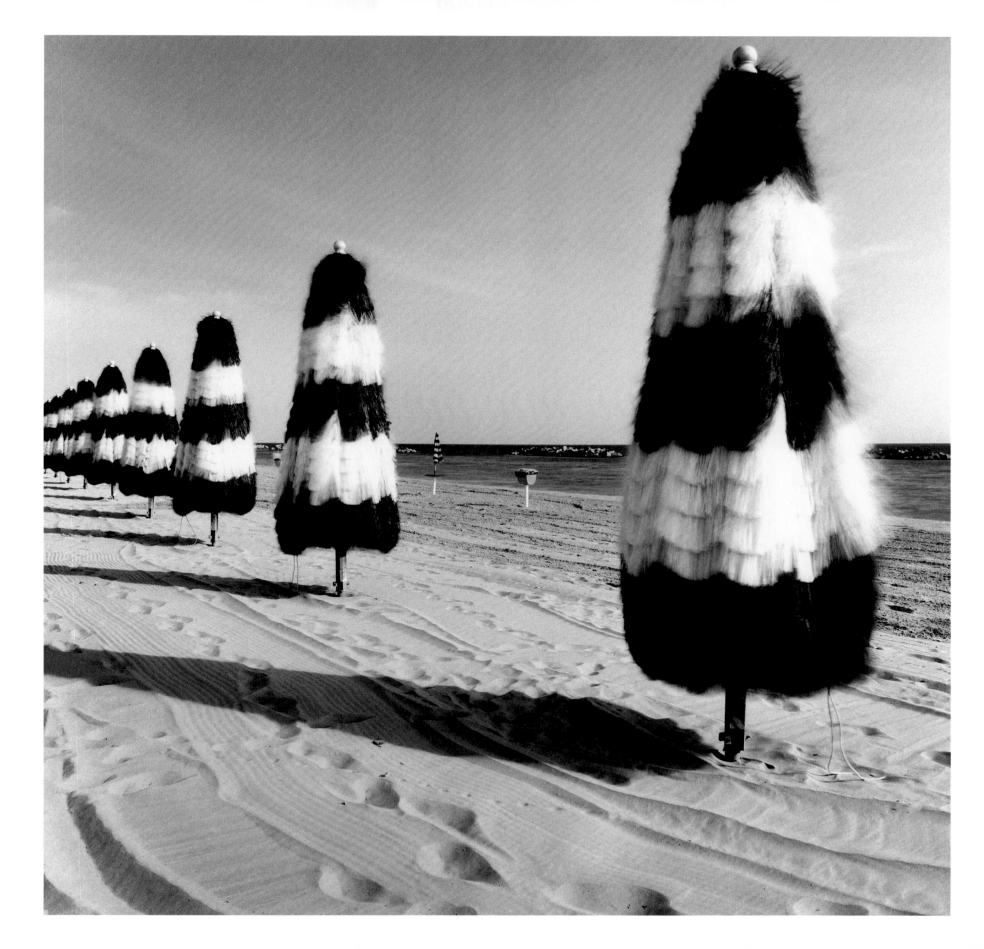

斯特龙博利岛，1999 年

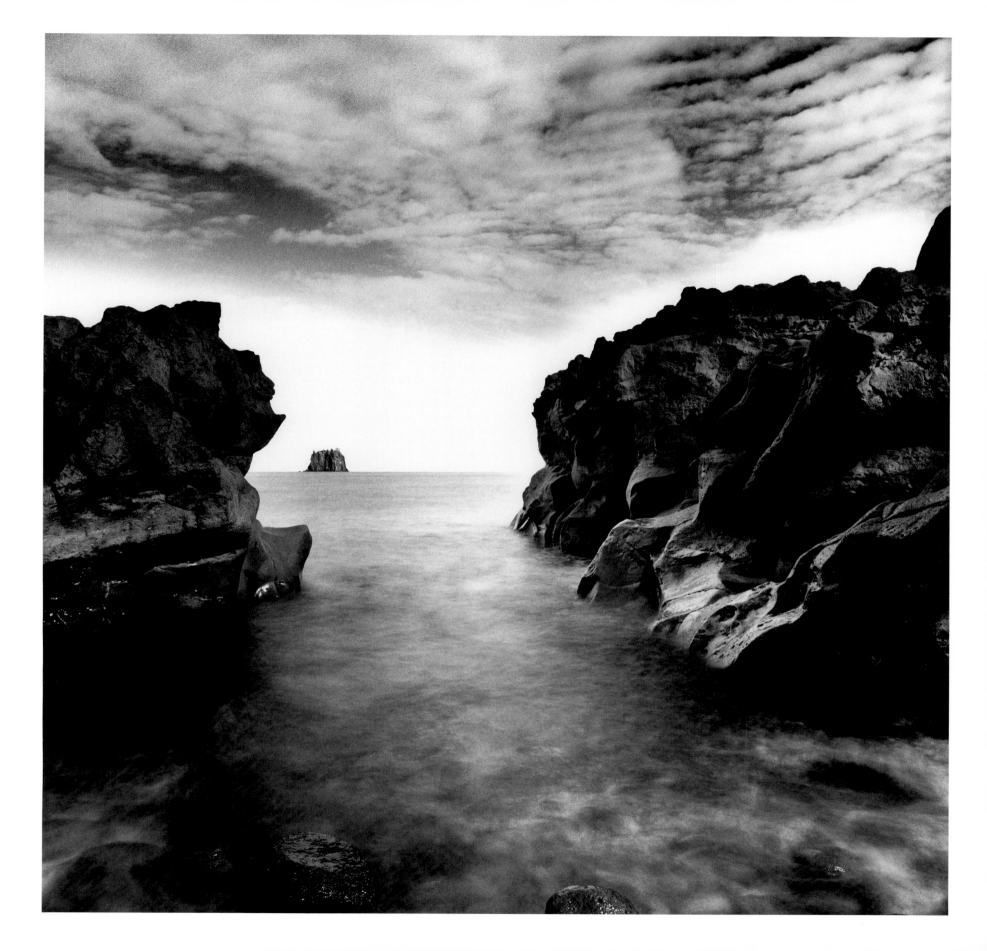

斯特龙博利岛，1999 年

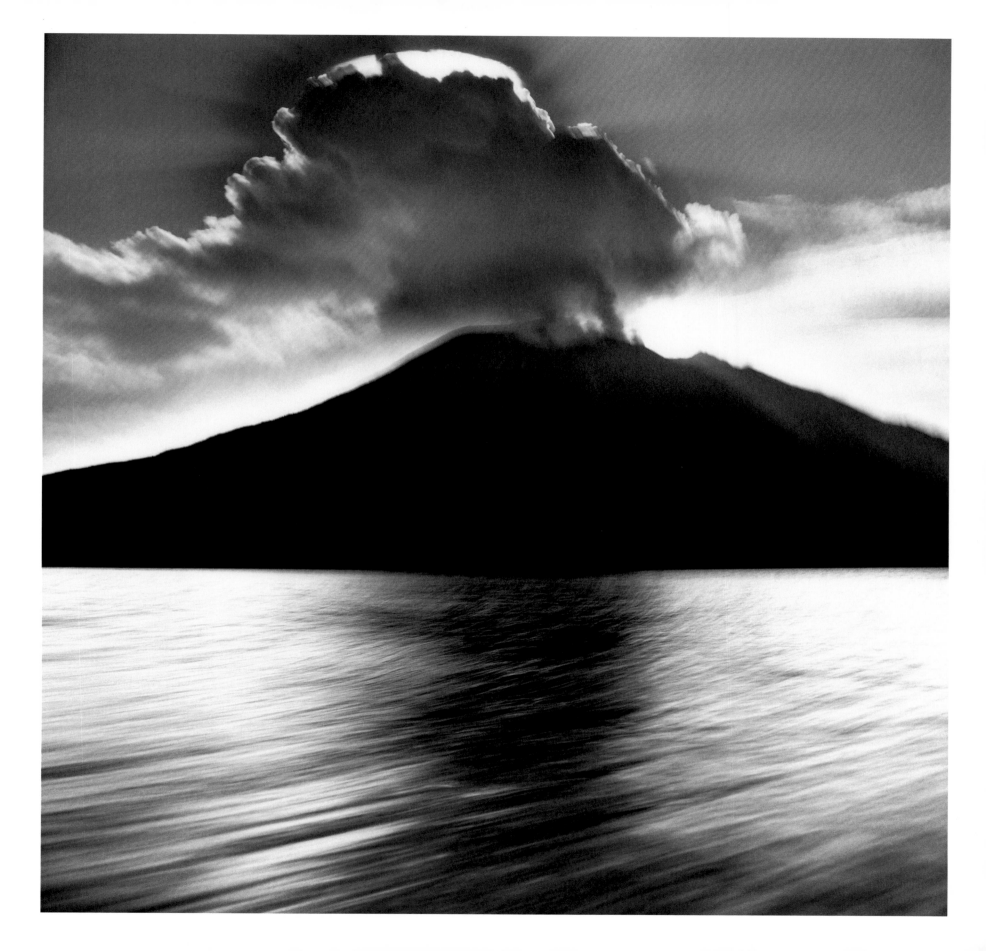

那不勒斯，2000 年

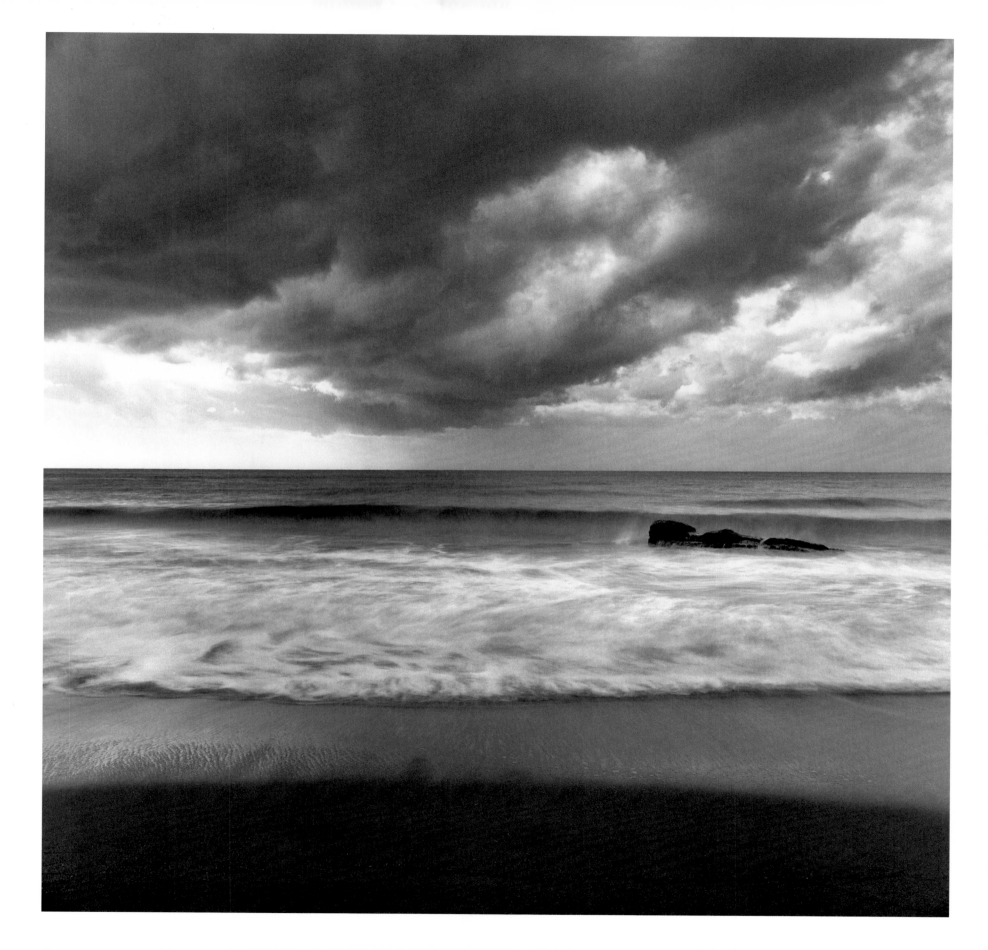

我所拍摄的相片反映了我的思想，同时见证着我对时间的迷惑和不安。
在这种困惑和迷失的诱使下，我们不禁产生逃避现实的想法和冲动。

《看得见的城市》，与汉斯·乌尔里希·奥布里斯特的对话，

米兰：宪章出版社，2006 年

萨莱米（特拉帕尼），1983 年，基耶萨马德雷

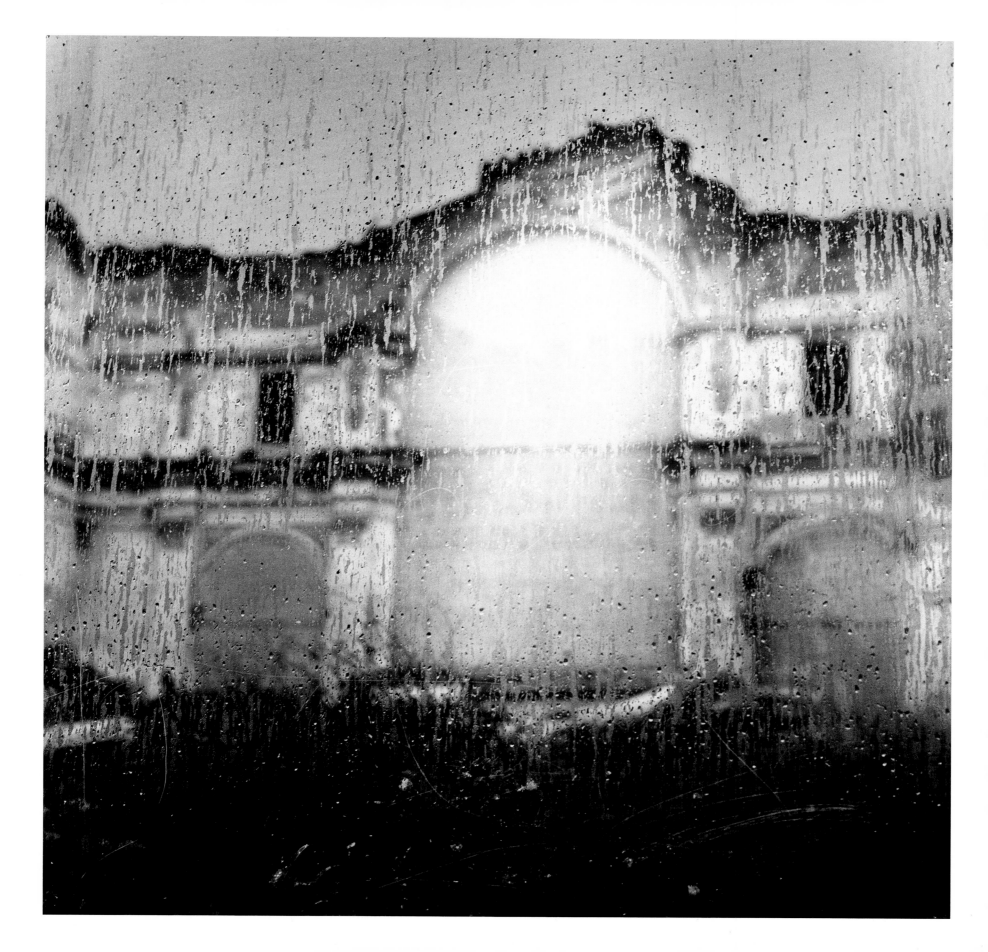

那不勒斯，1980 年，老城中心

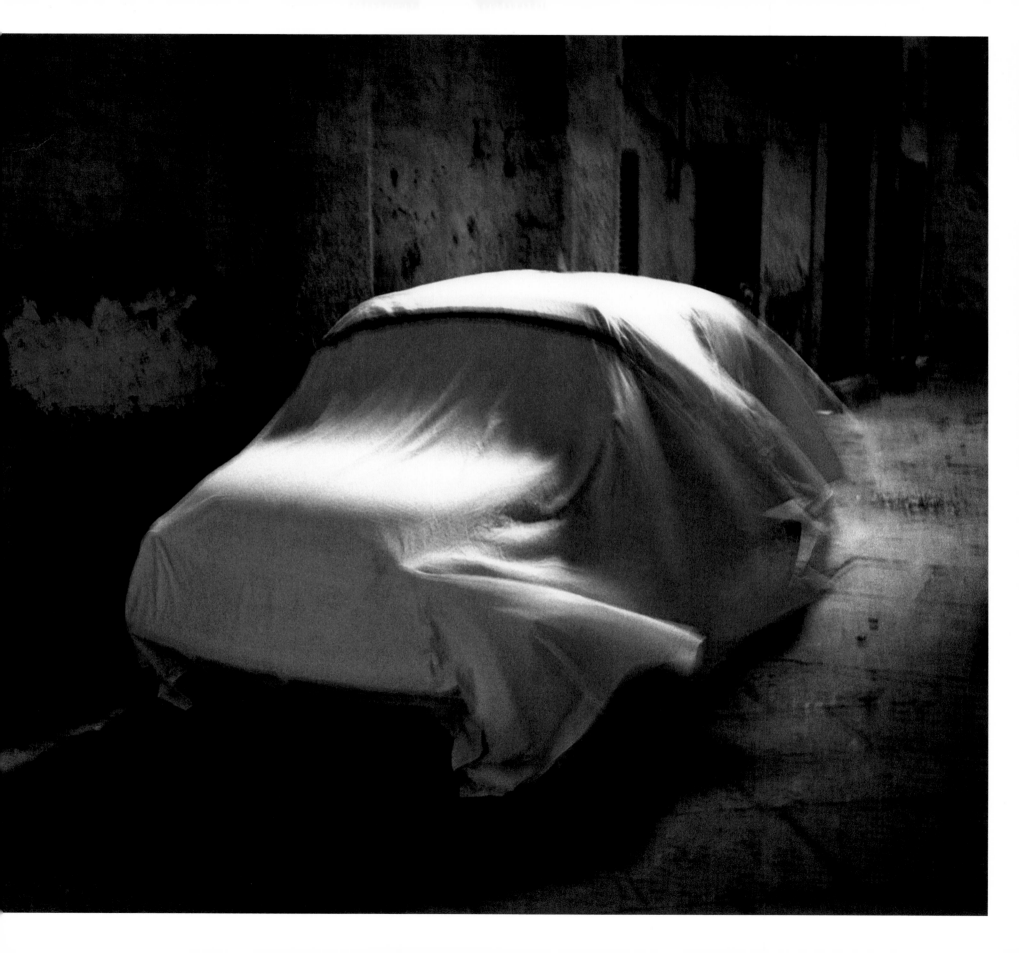

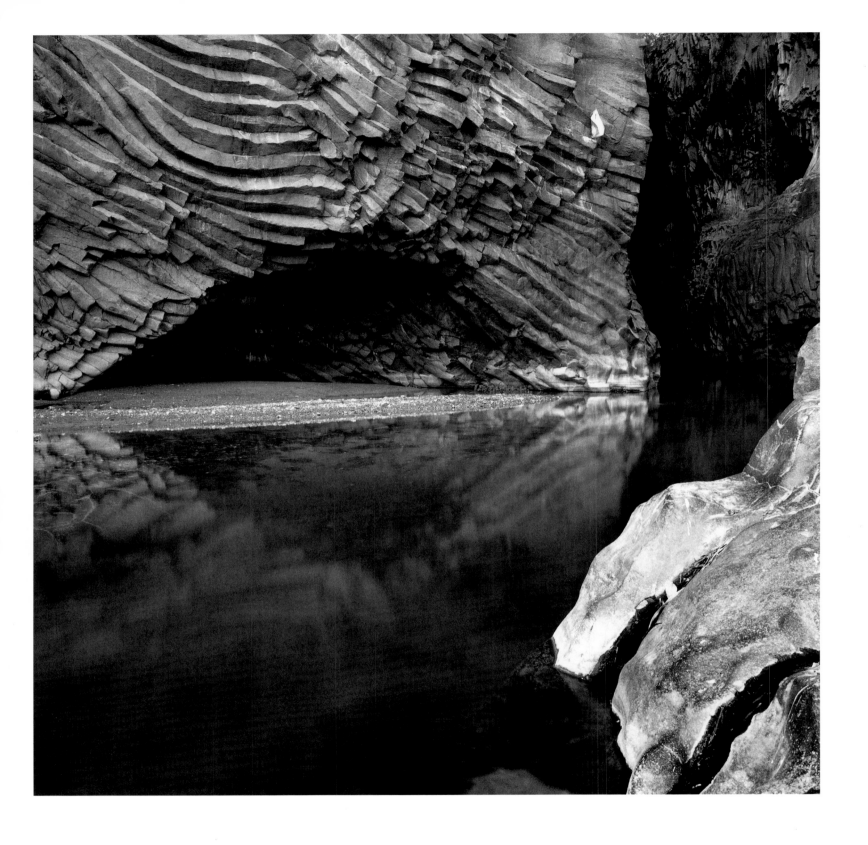

墨西拿，1992 年，阿尔坎塔拉三峡

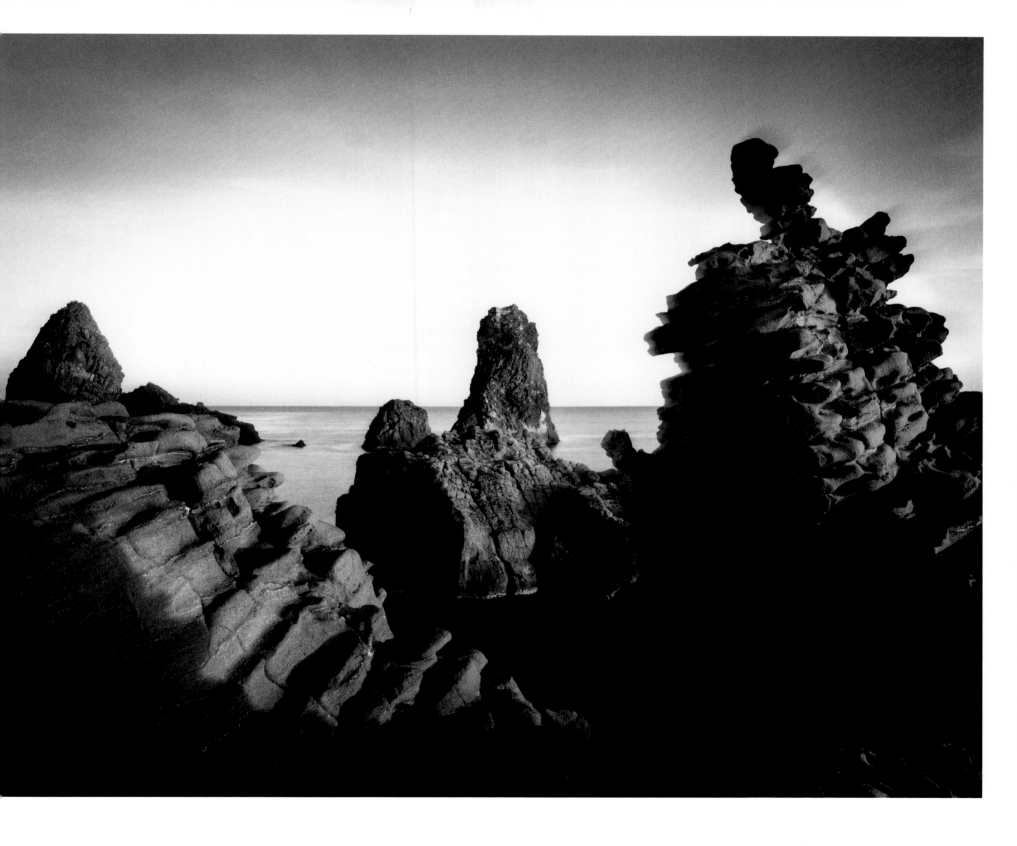

阿茨特雷扎，1992 年，堆砌的石块

圣马力诺，1990 年

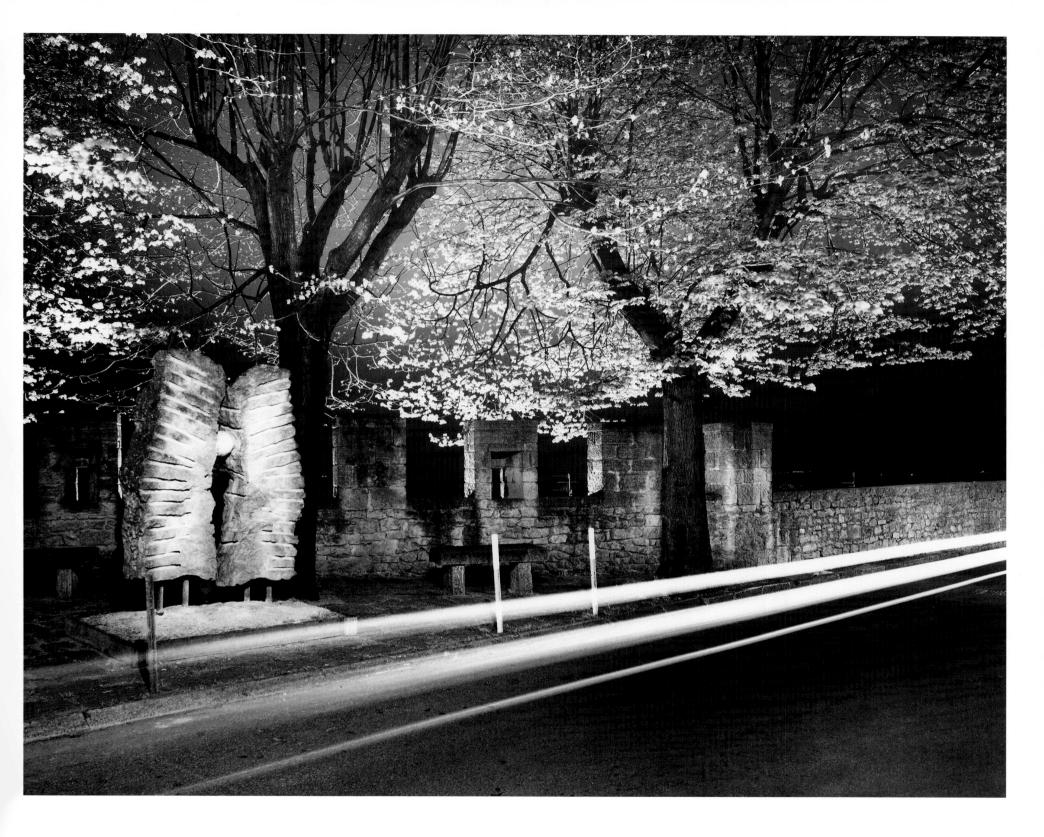

那不勒斯，1988 年，圣基亚拉修道院

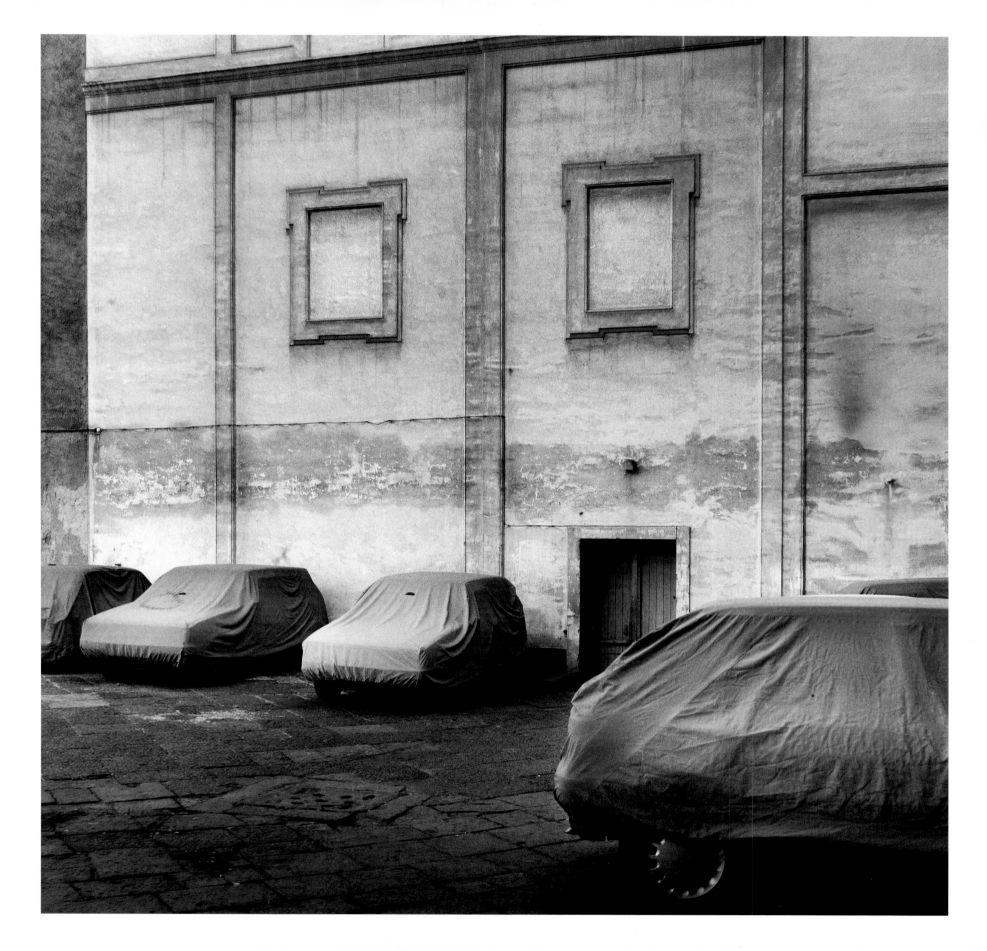

比通托，1997 年

的里亚斯特，1985 年，圣安息日米厂集中营

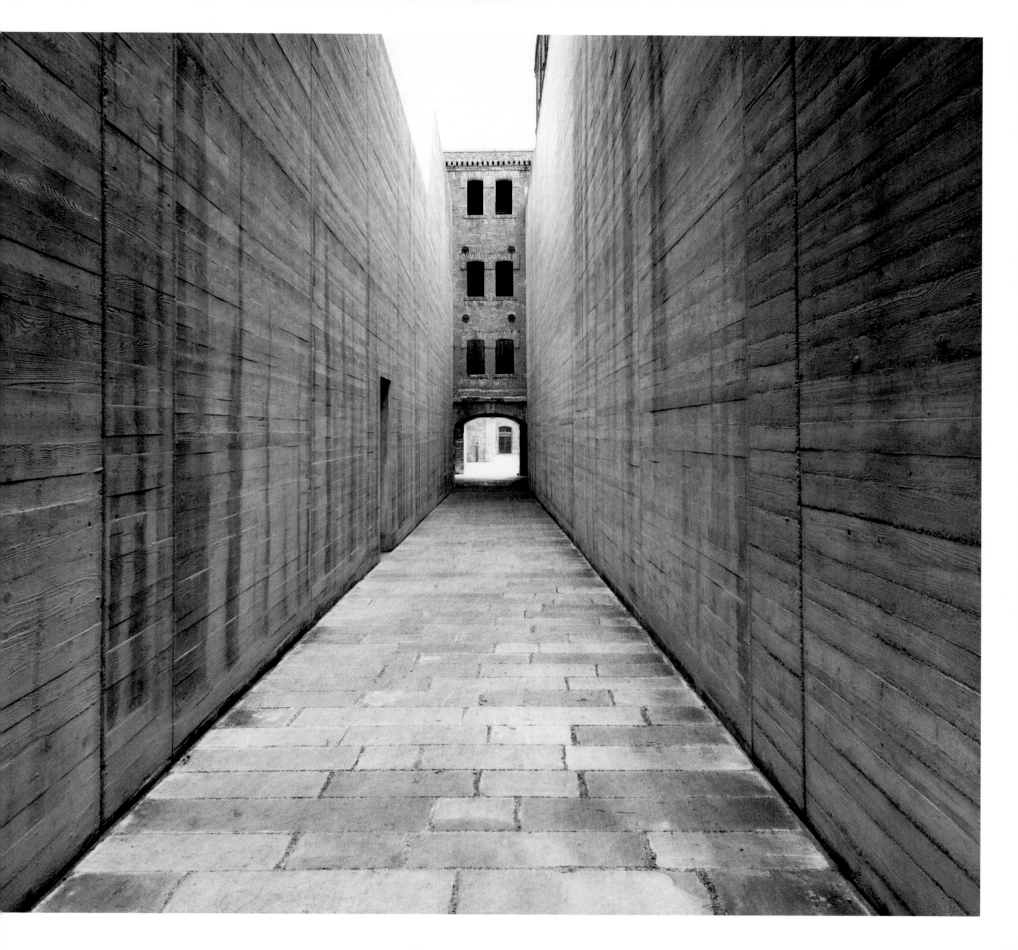

罗马，2006 年，马克森提马戏团

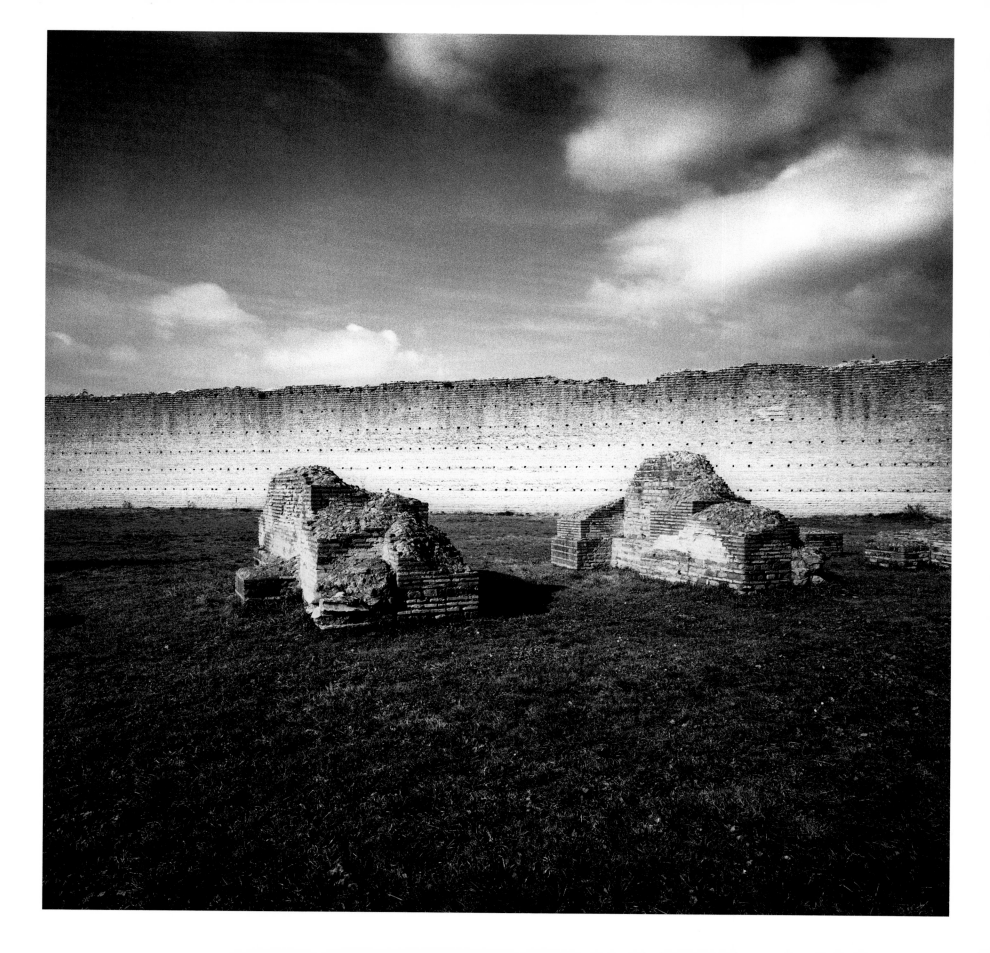

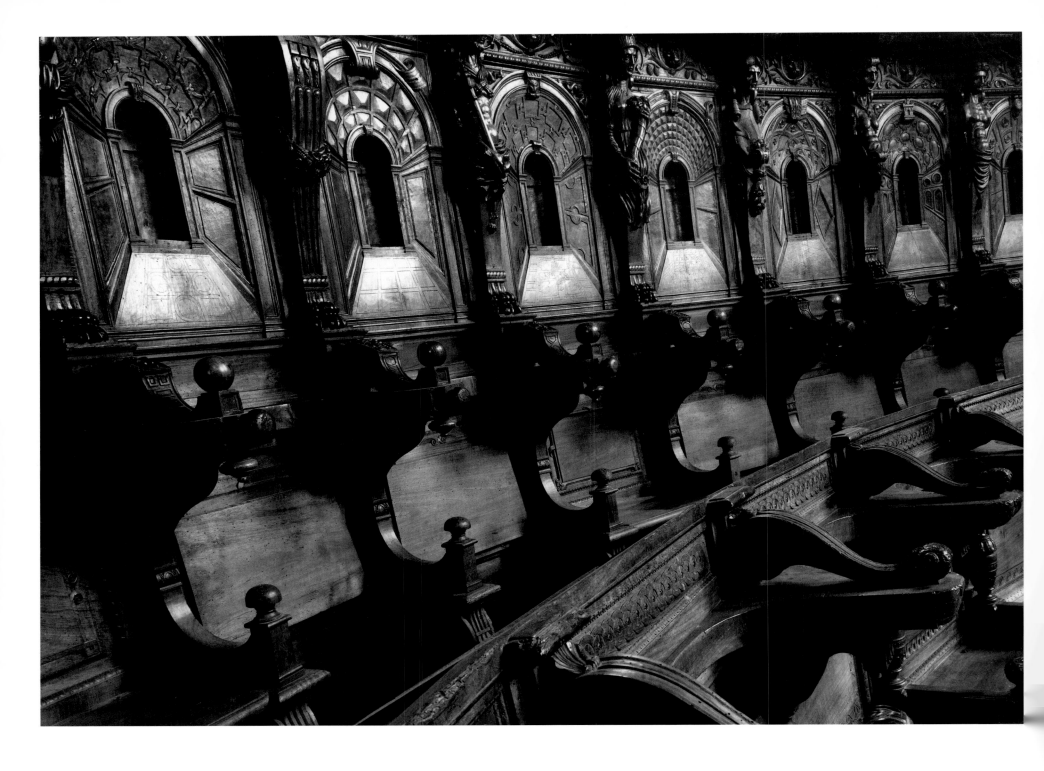

拉文纳，1989 年

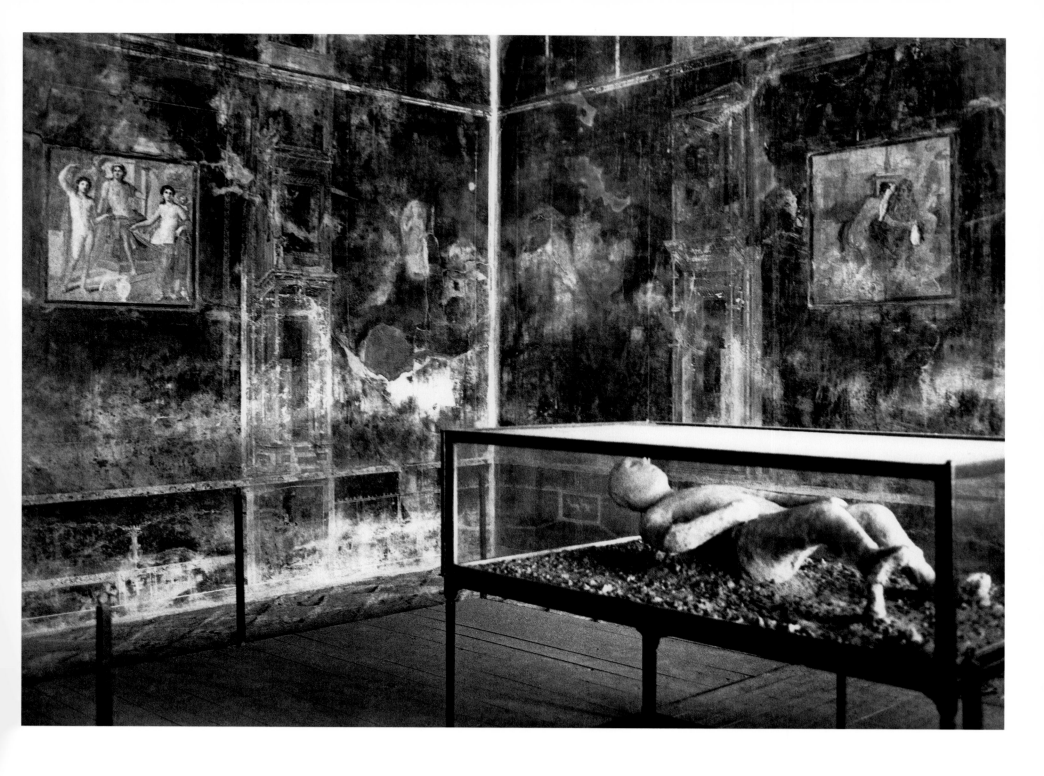

庞贝，1982 年，西岛

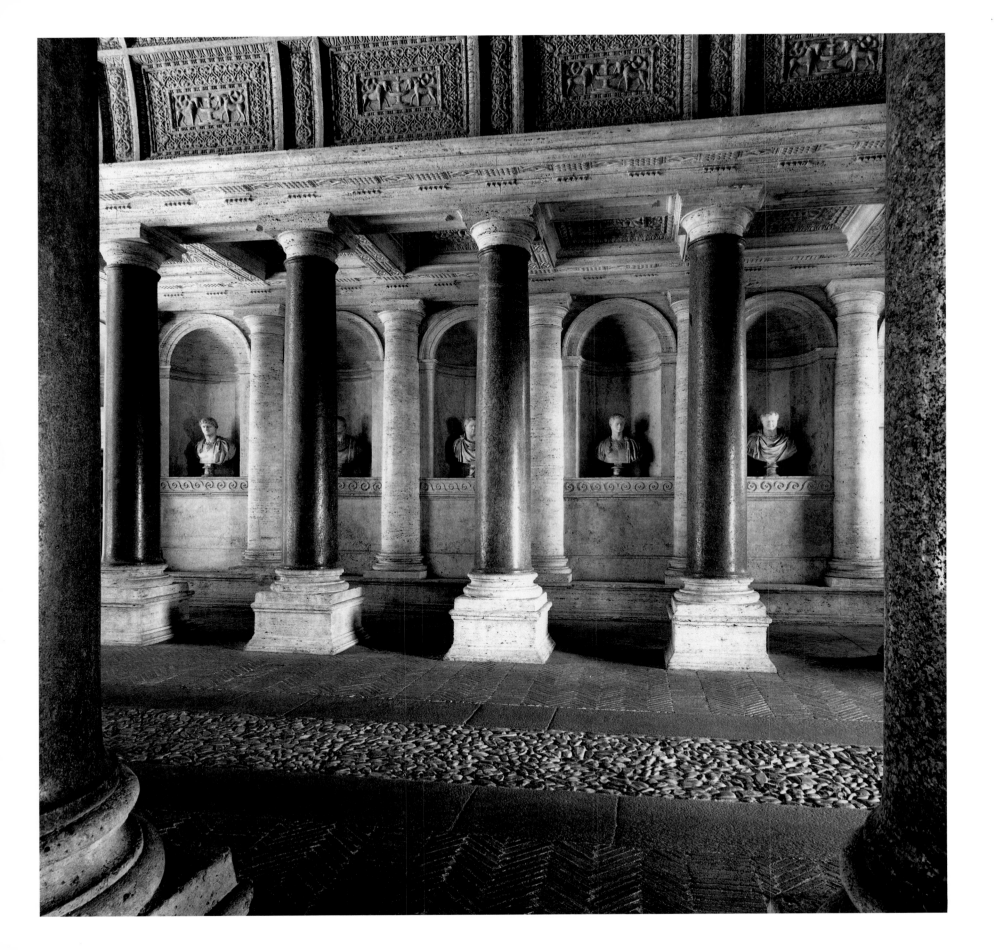

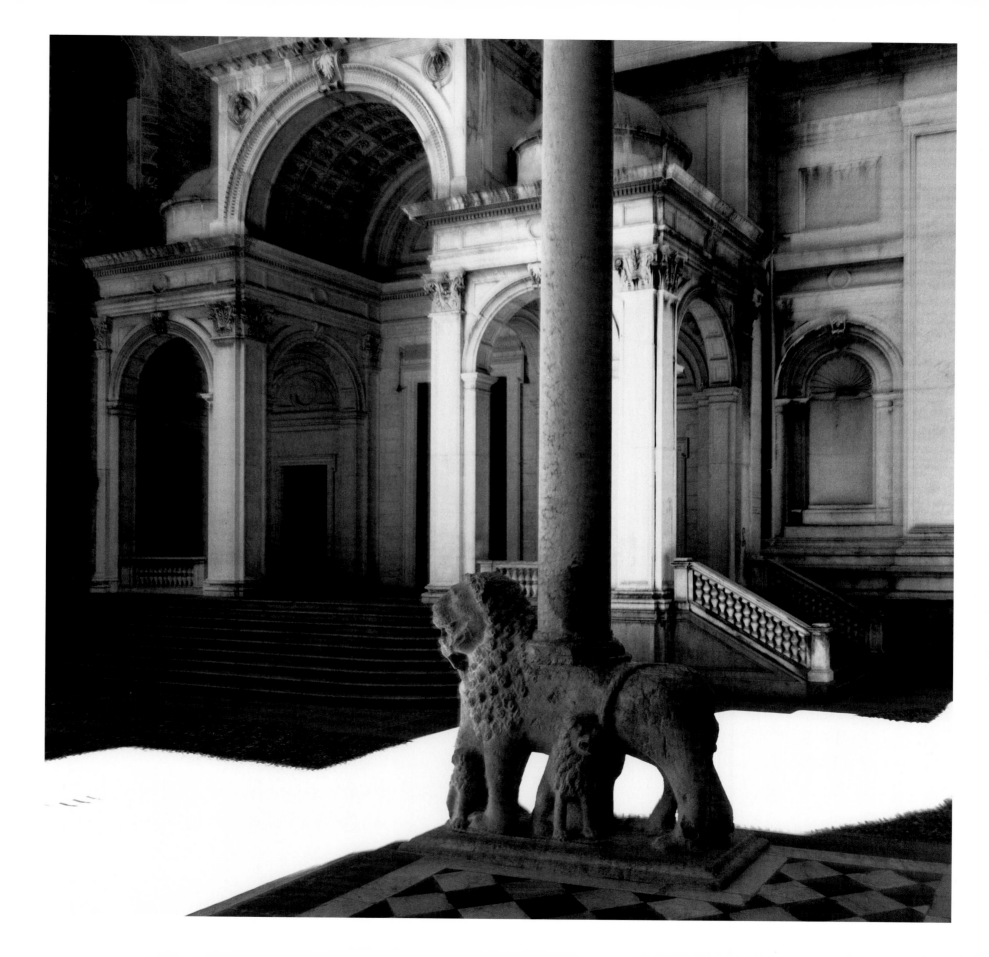

那不勒斯，1996 年，苏托索罗，城市之下的古代地下交通网

上页
罗马，2006 年，法尔内赛宫

贝加莫，1997 年

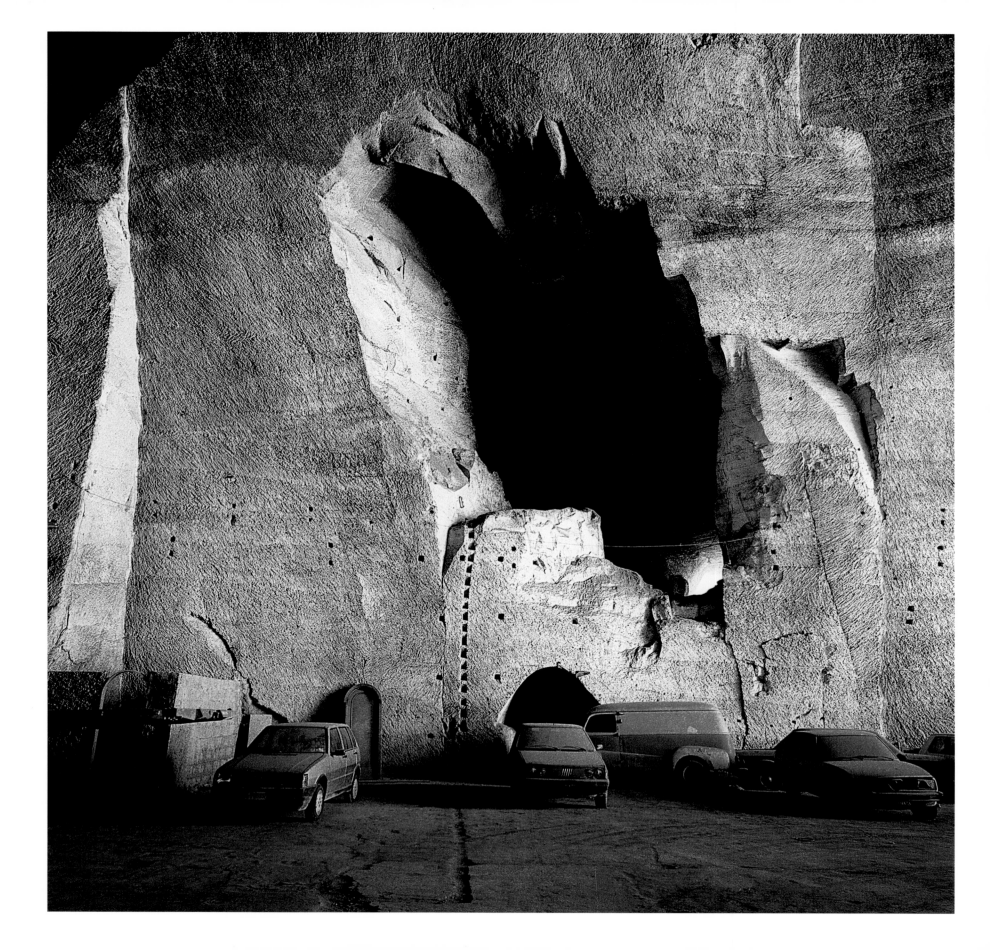

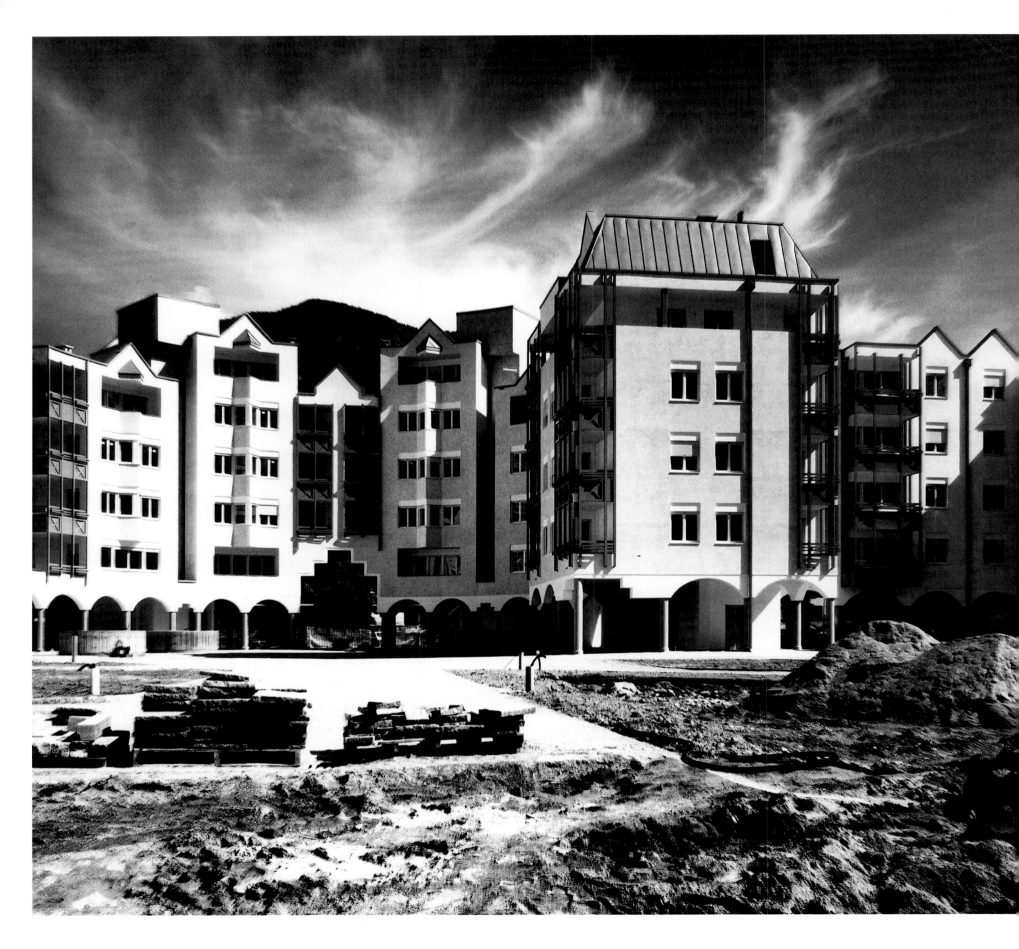

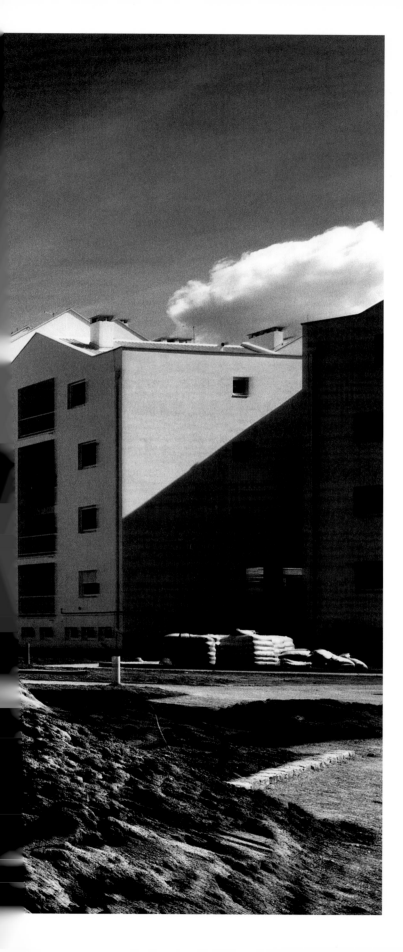

波尔查诺，1995 年，途经萨萨里

那不勒斯，1982 年，中央市集广场

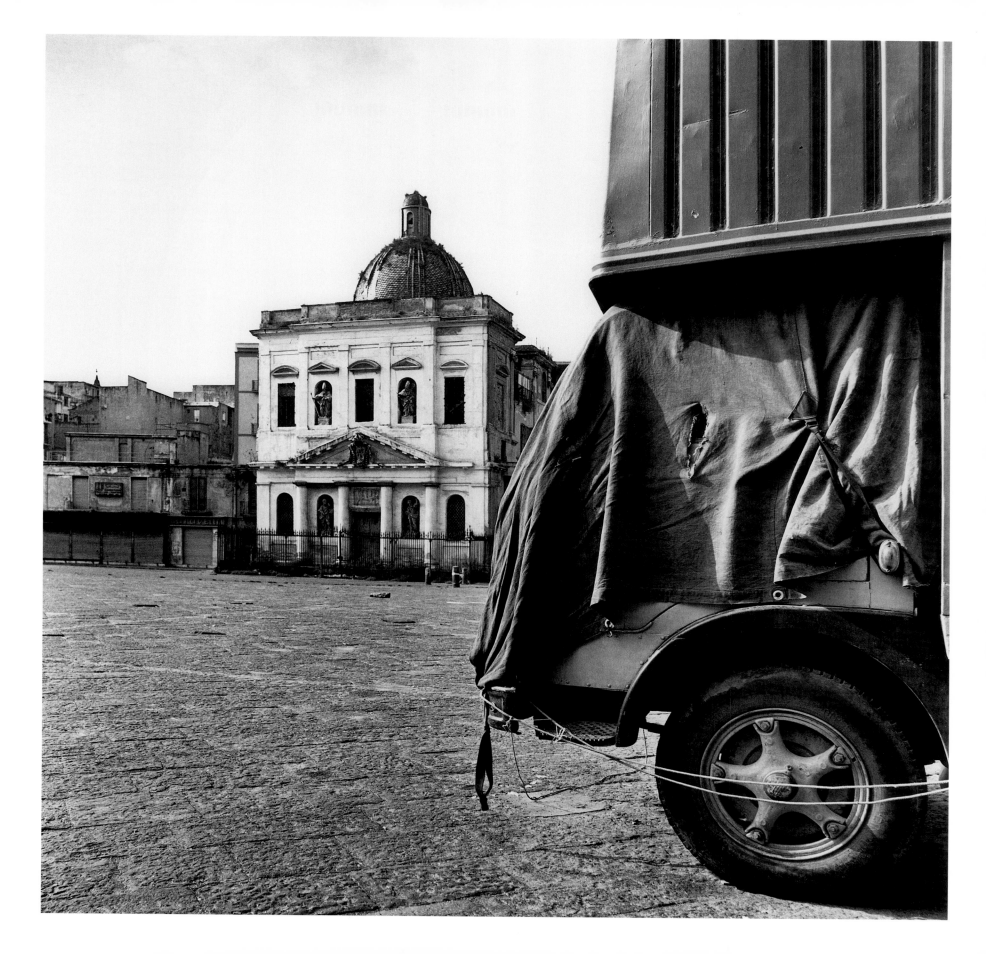

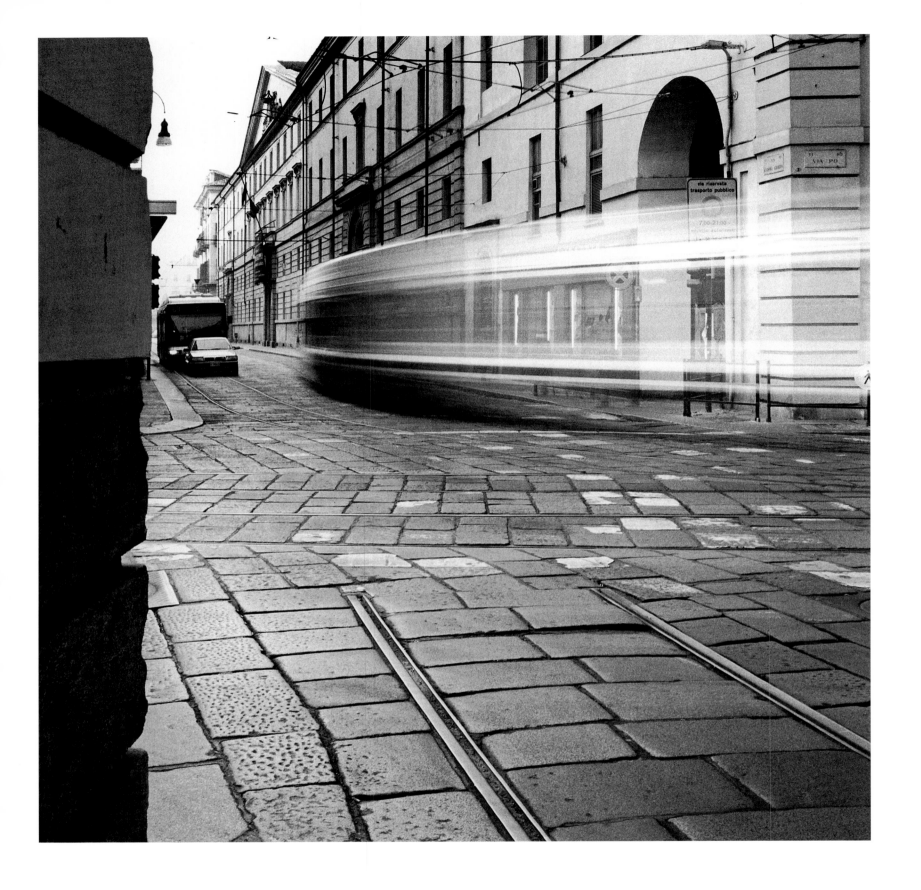

都灵，2005 年，阿尔贝蒂娜艺术学院

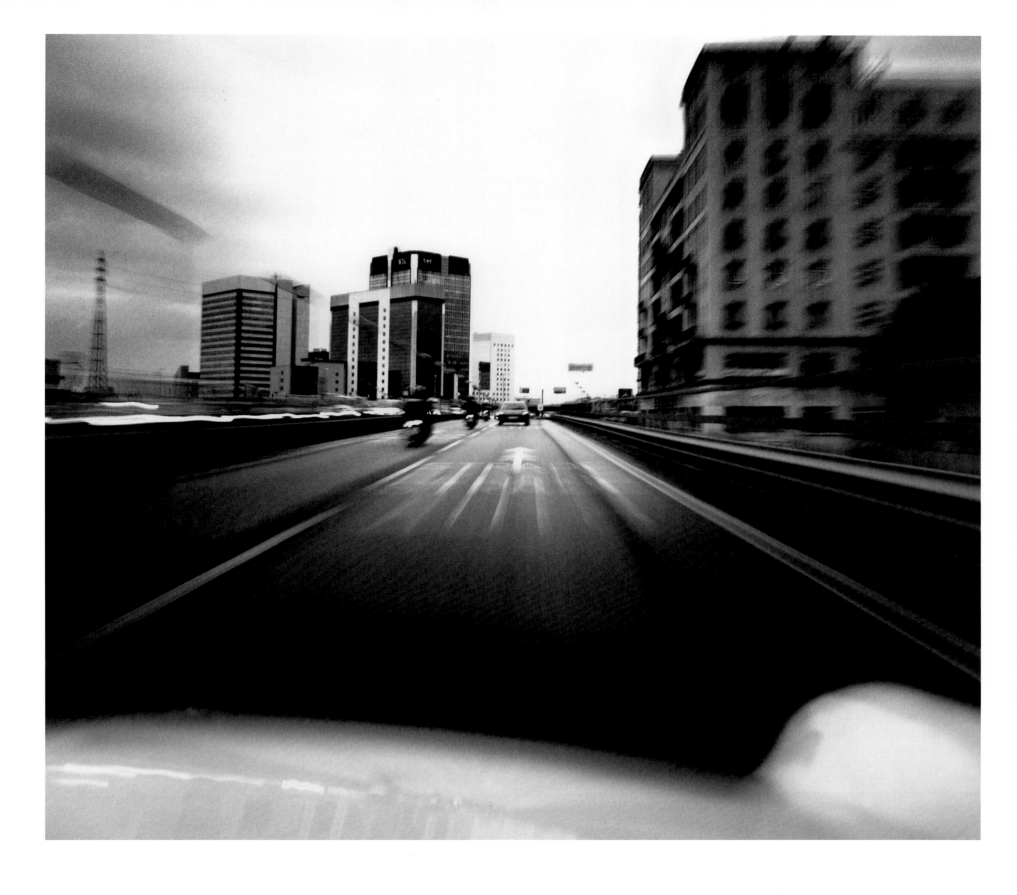

热那亚，2000 年，天桥

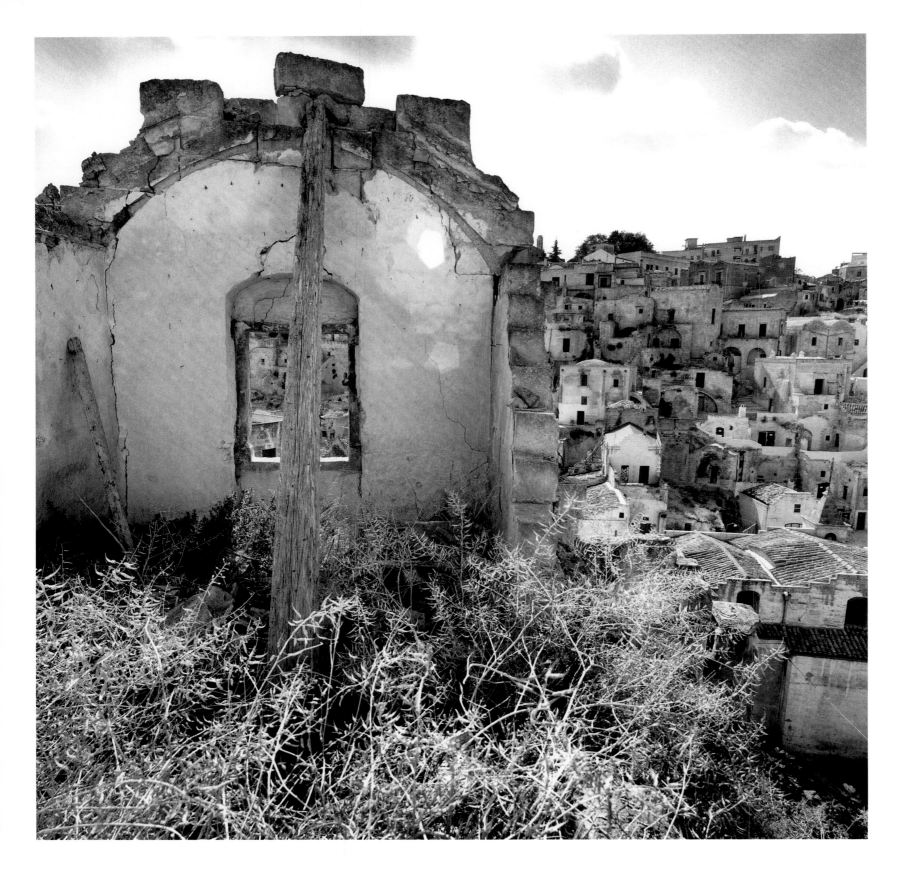

马泰拉，1984 年

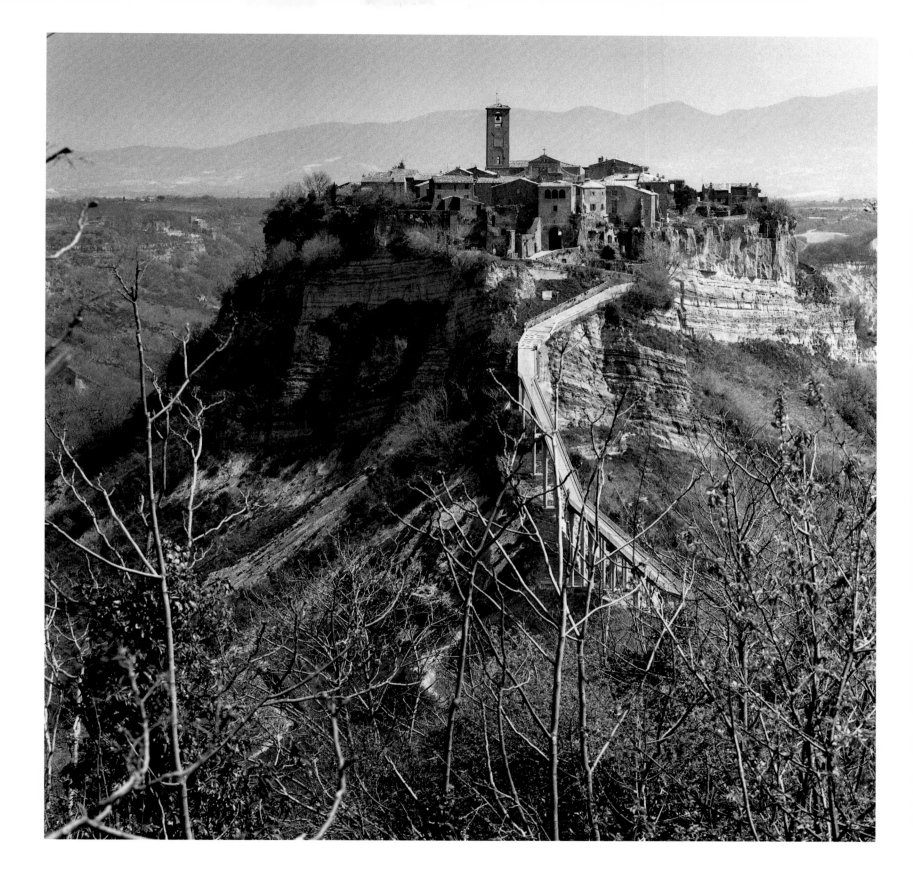

白露里治奥古城，1988 年

加贾诺，1992 年，大农庄

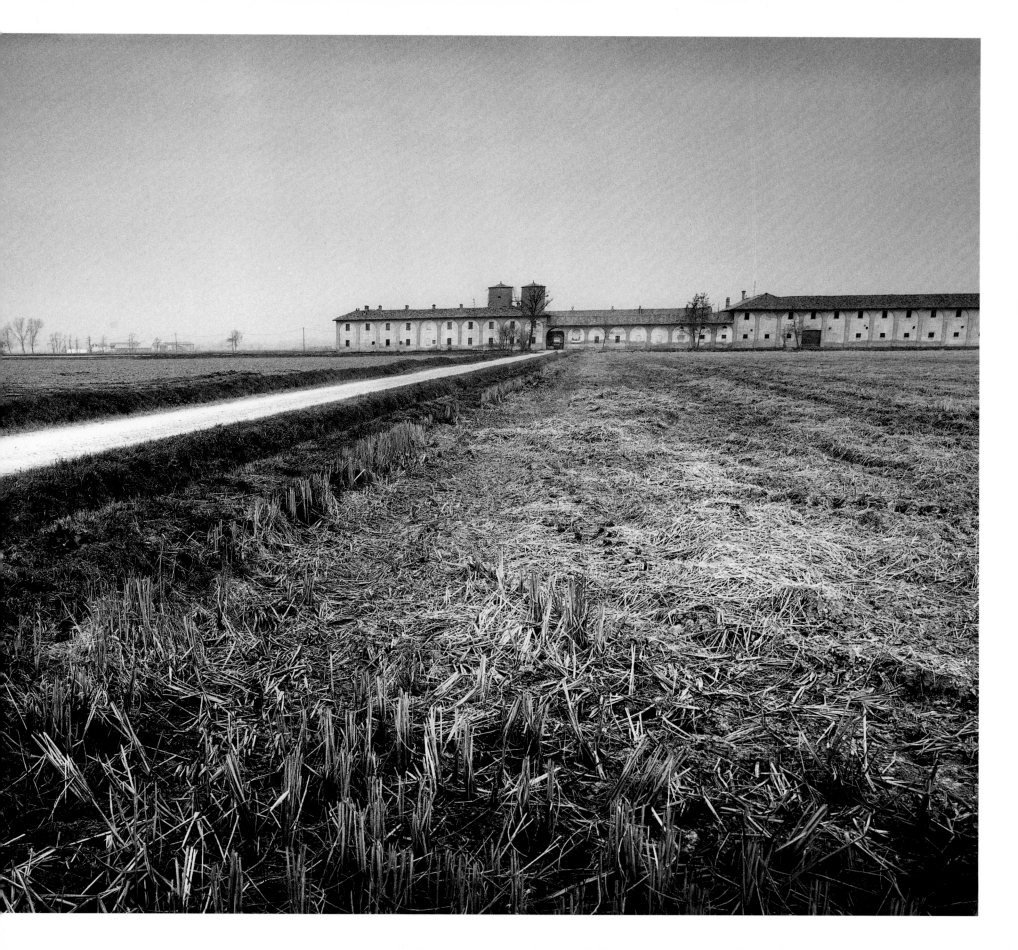

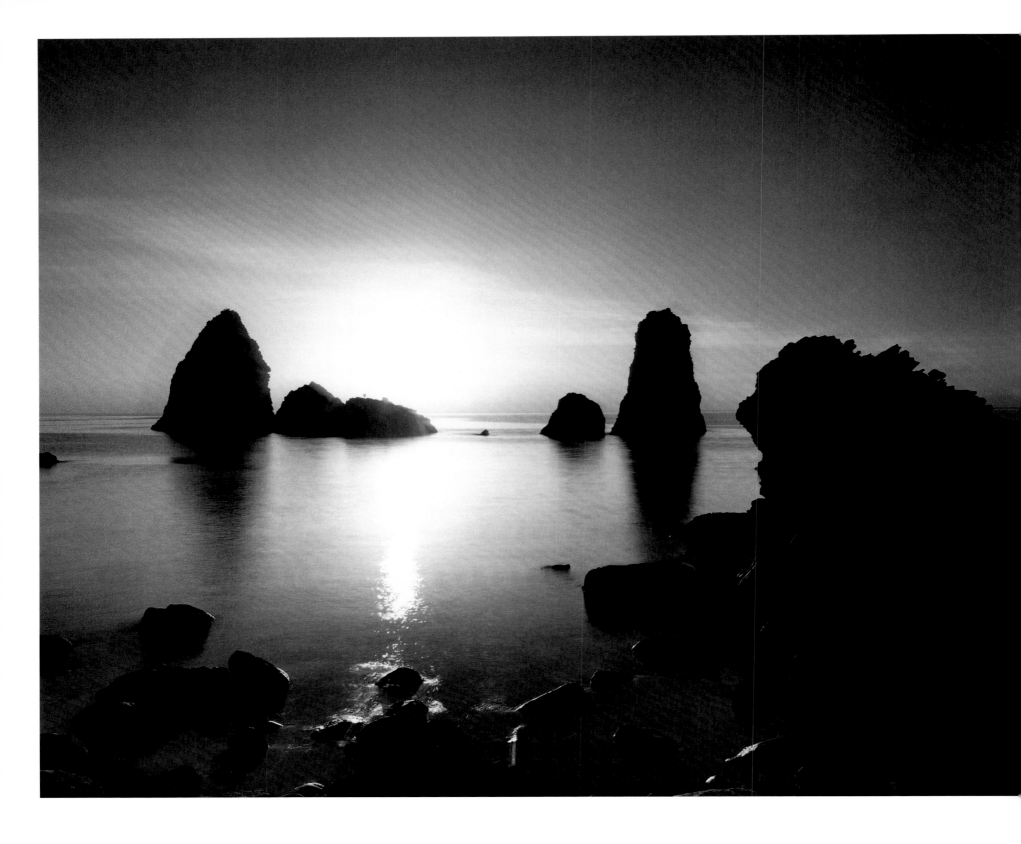

阿茨特雷扎，1992 年，堆砌的石块

利帕里，1999 年

那不勒斯，1990 年，俯瞰

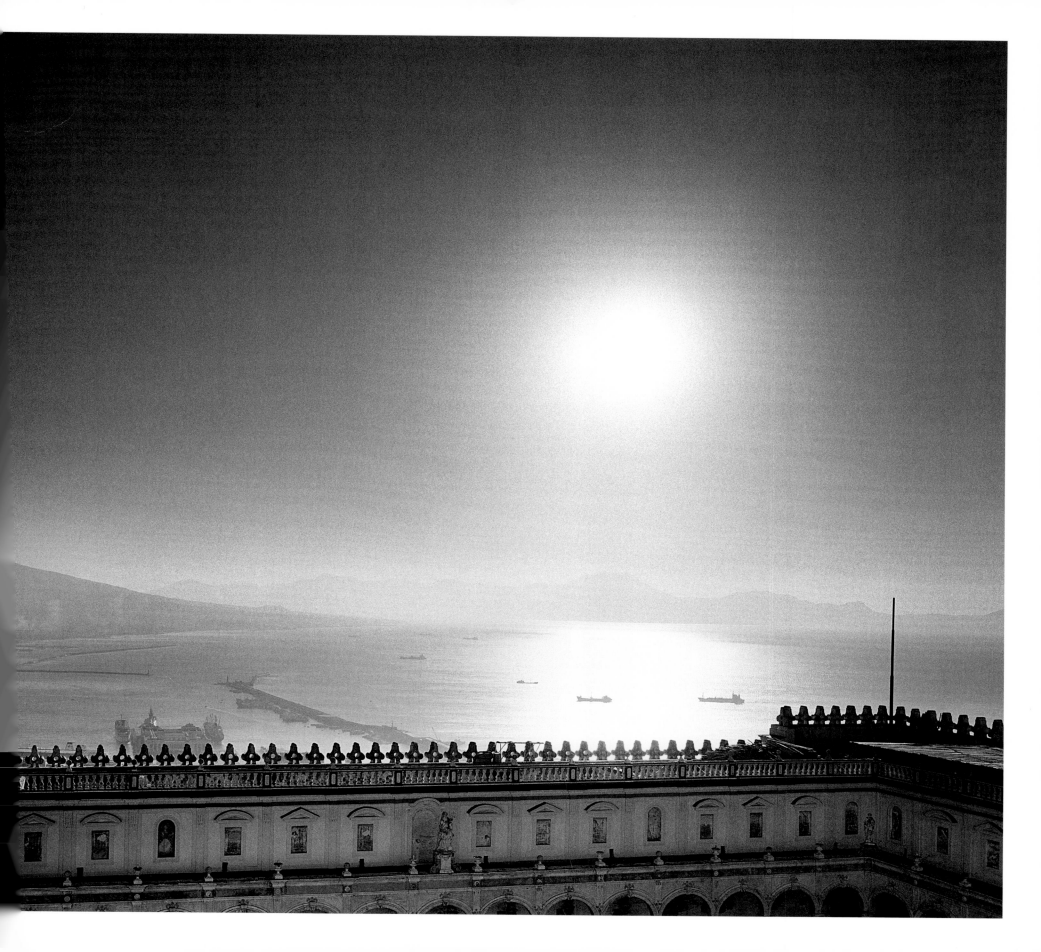

我踏上了旅途，怀揣着探索一个崭新领域的信念。镜头的初始意义本应是以反映现实为目的的"向外"探索。然而，事实却证明这渐渐演变成一个"向内"探索的工作，因为只有这样，才能以一个永恒的、跨越时空的维度，走进这个世界的内心。

《与世隔绝的地中海》（*Isolario mediterraneo*），米兰：费德里科·莫塔出版社，2000 年

库马，1985 年，库马伊女巫的洞穴

下页
波佐利，1993 年，弗拉维安竞技场

拜亚，1993，尤利西斯的同伴

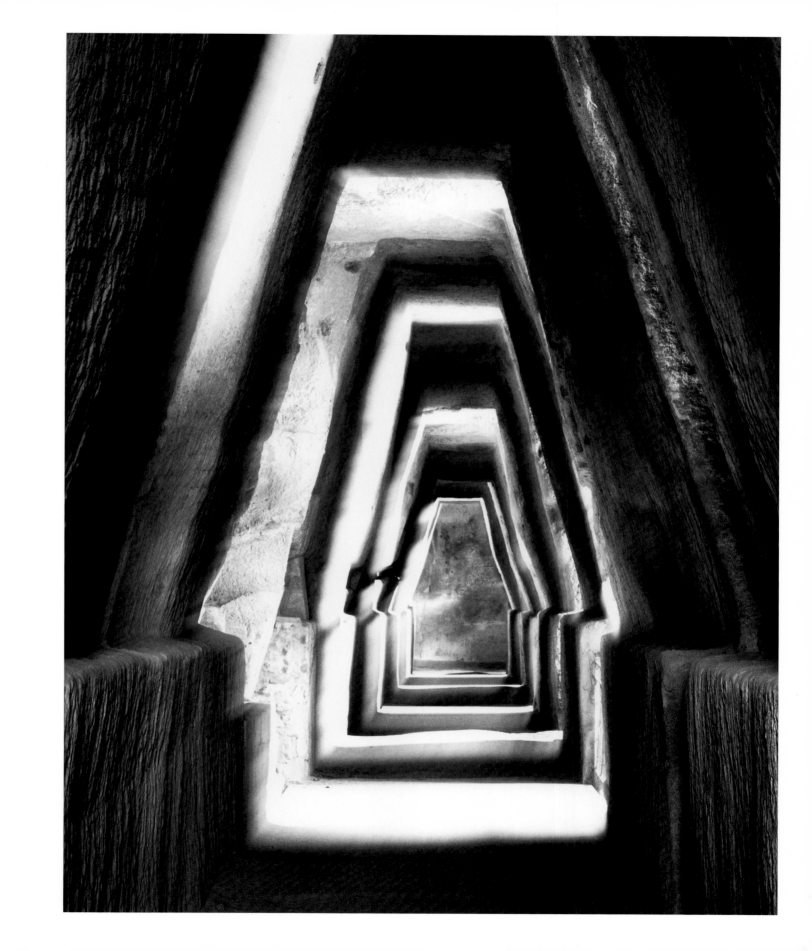

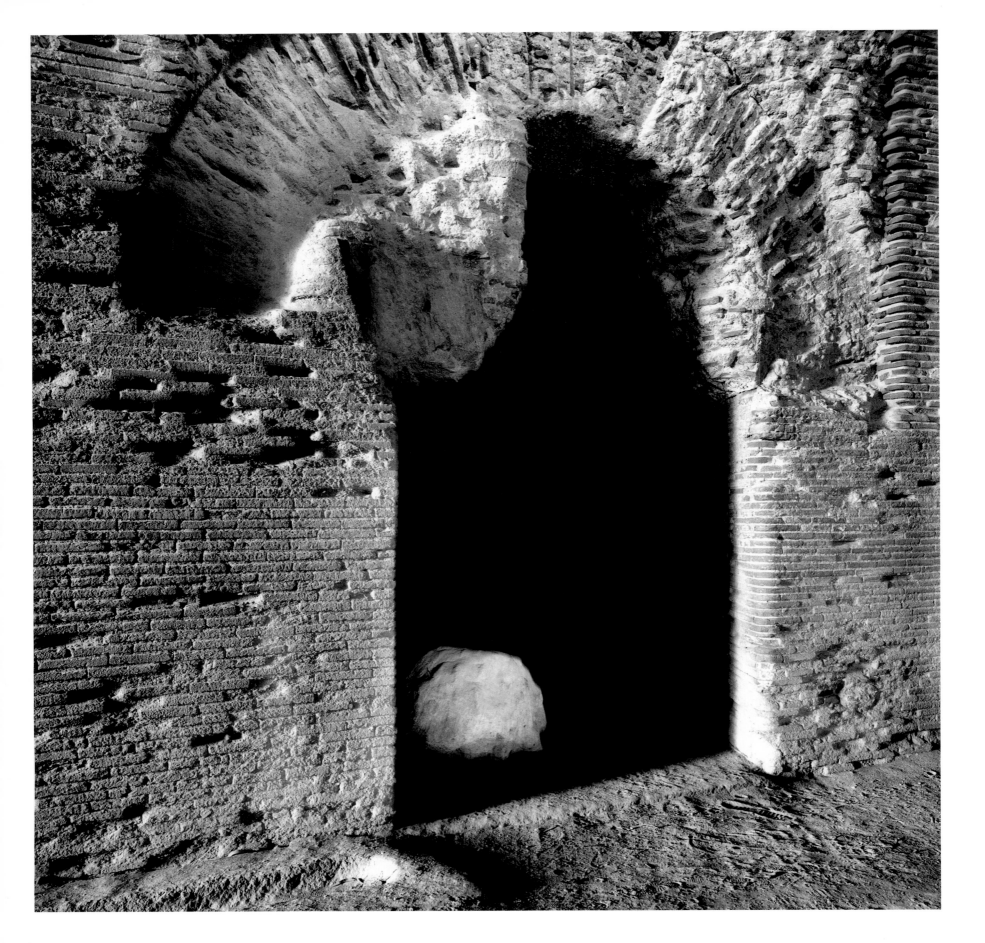

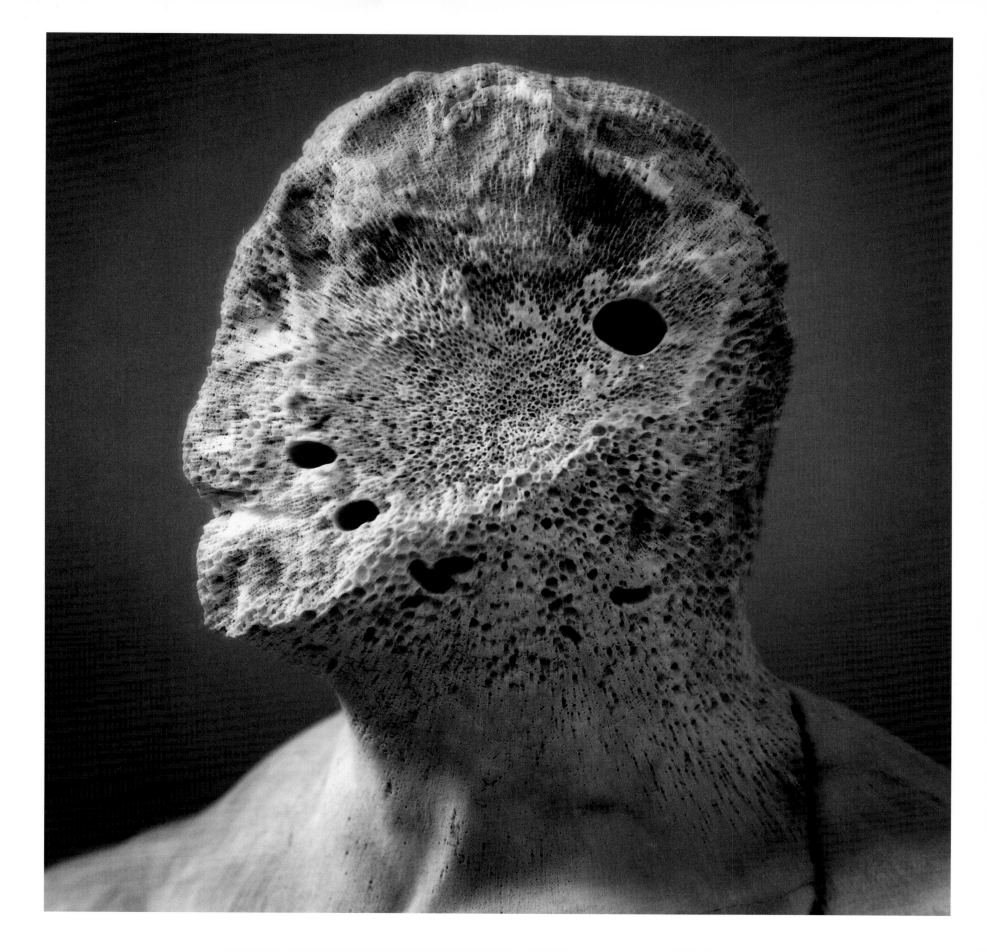

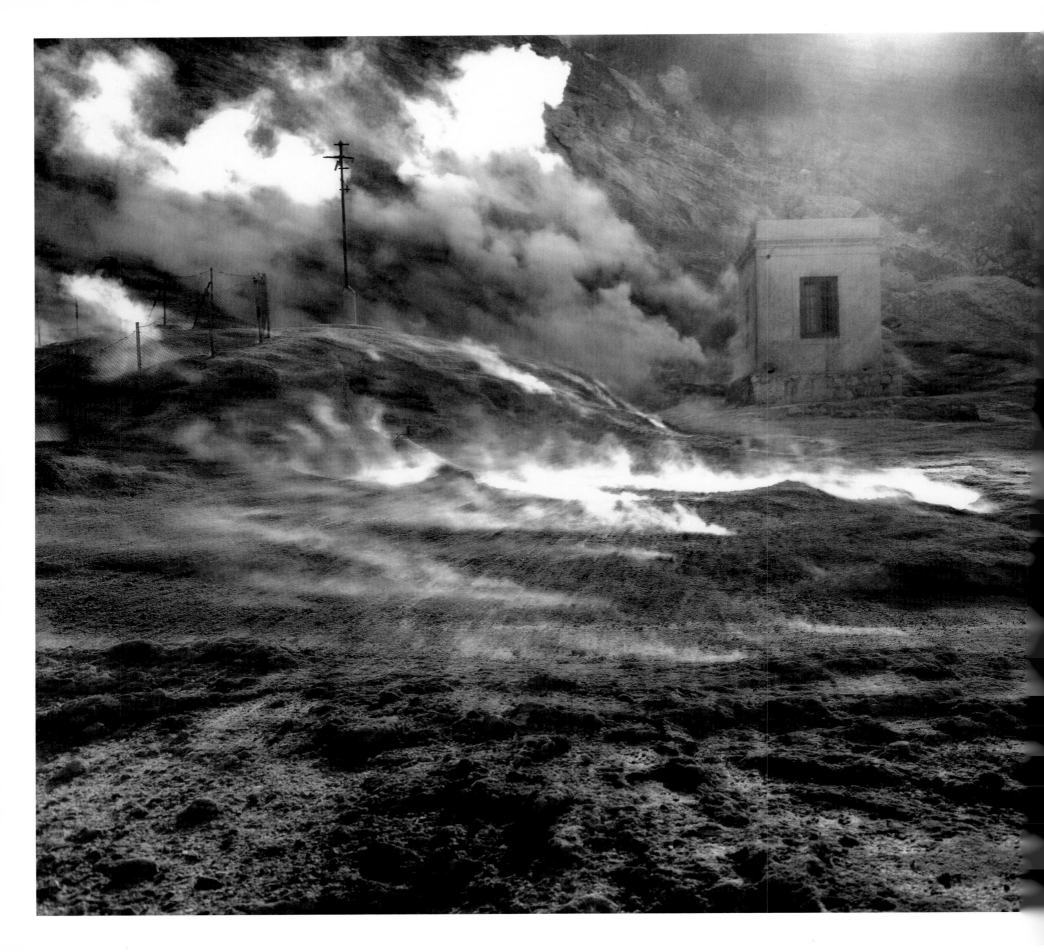

波佐利，1985 年，寿珐塔拉

罗马，2006 年，帕拉蒂尼山上的风景

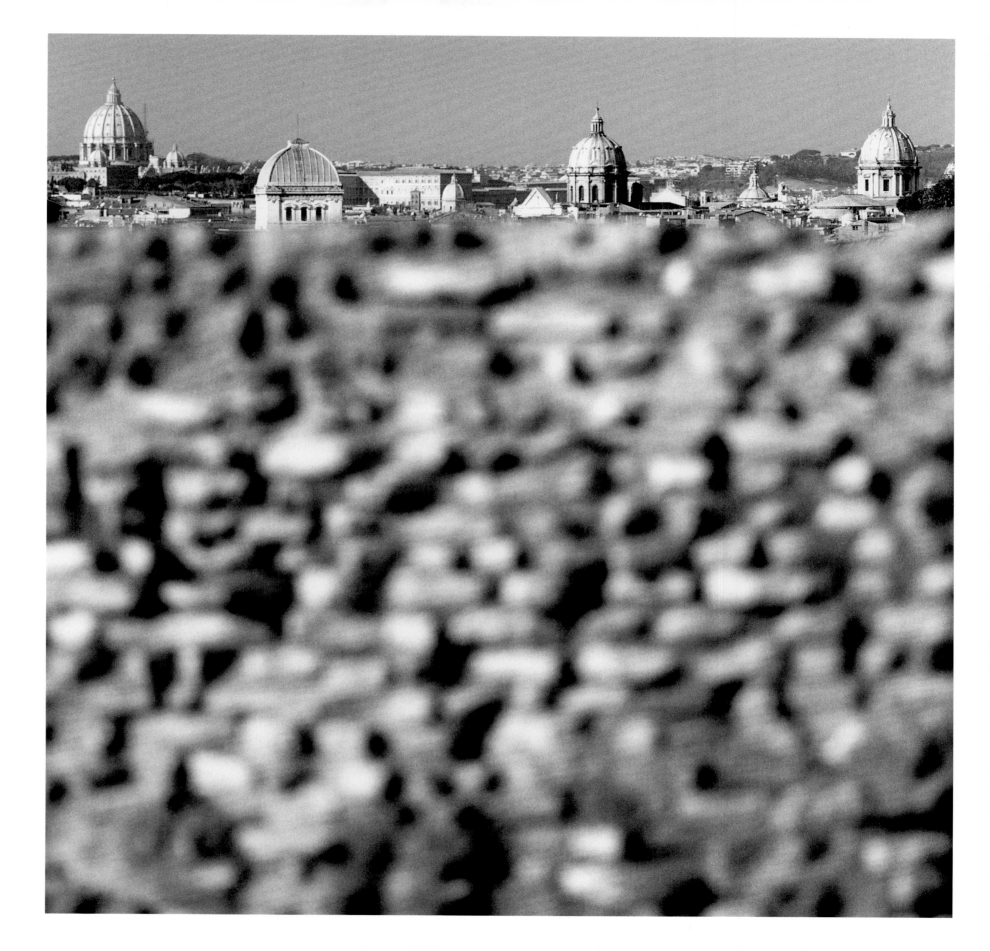

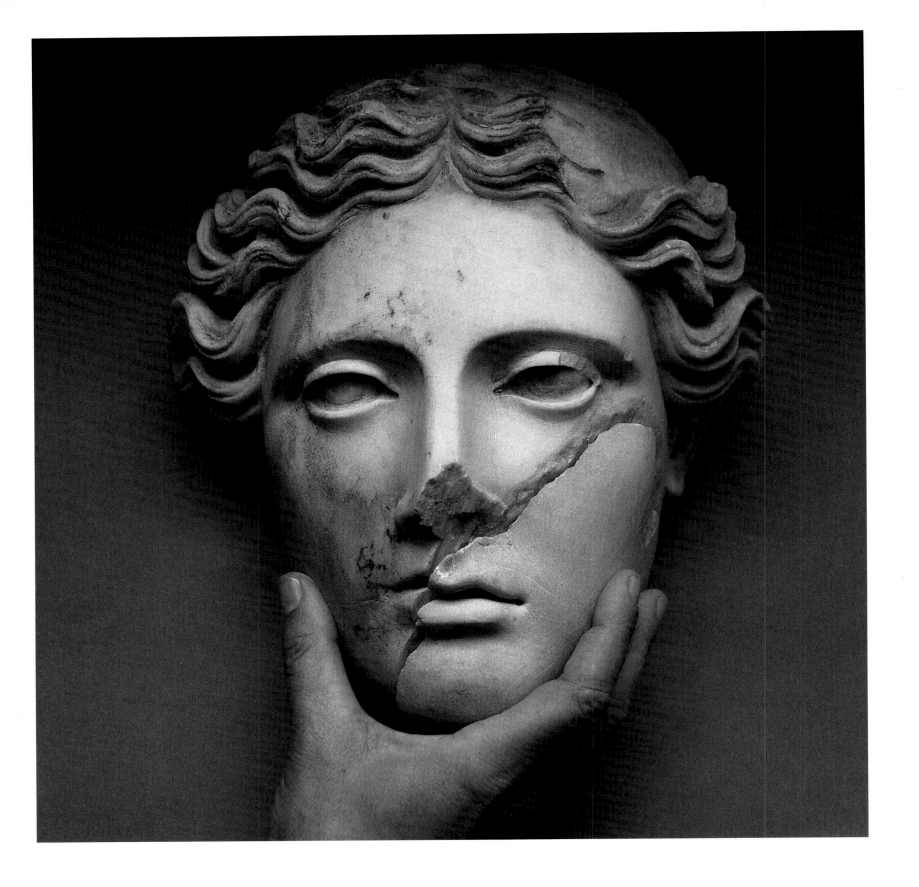

赫库兰尼姆，1999 年

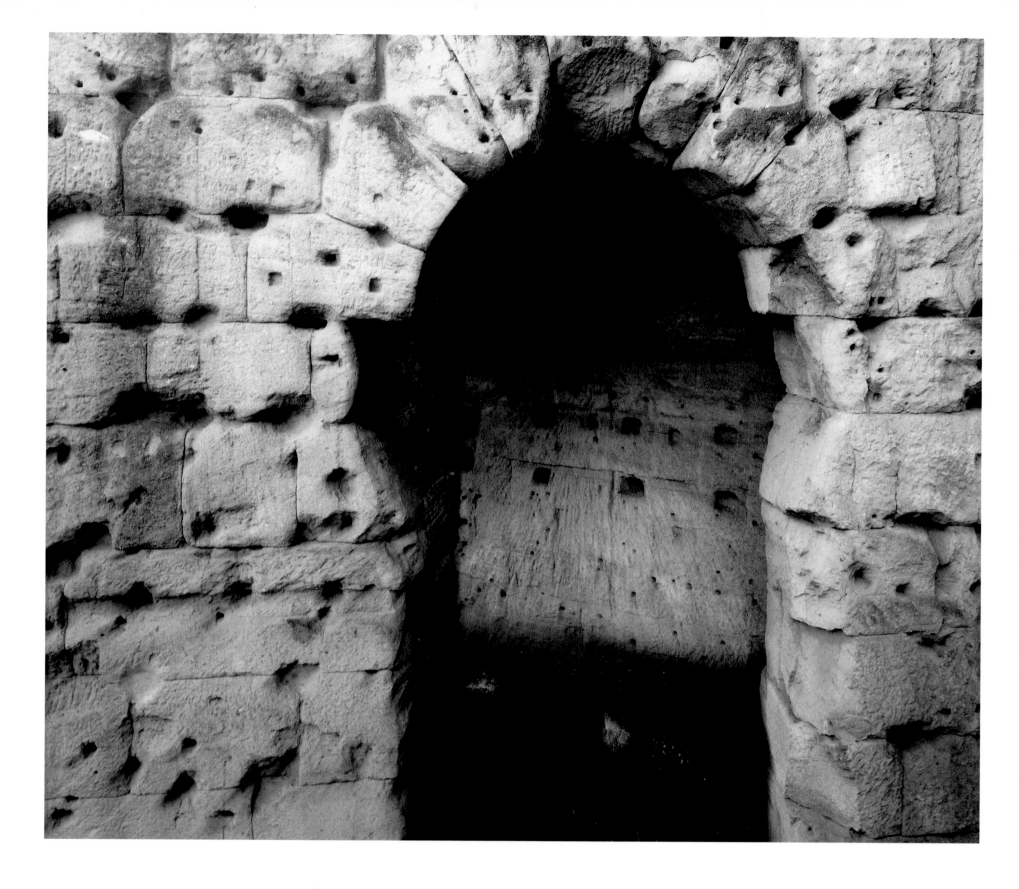

罗马，2005 年，奥古斯都广场

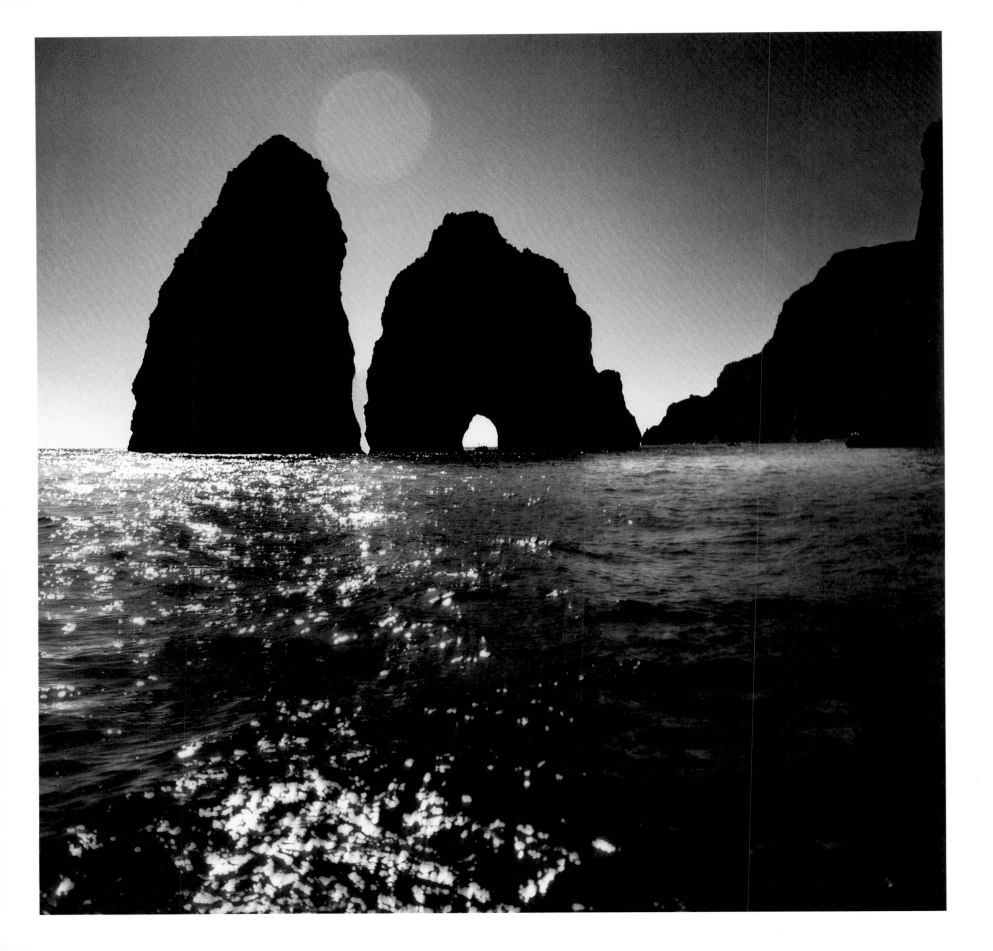

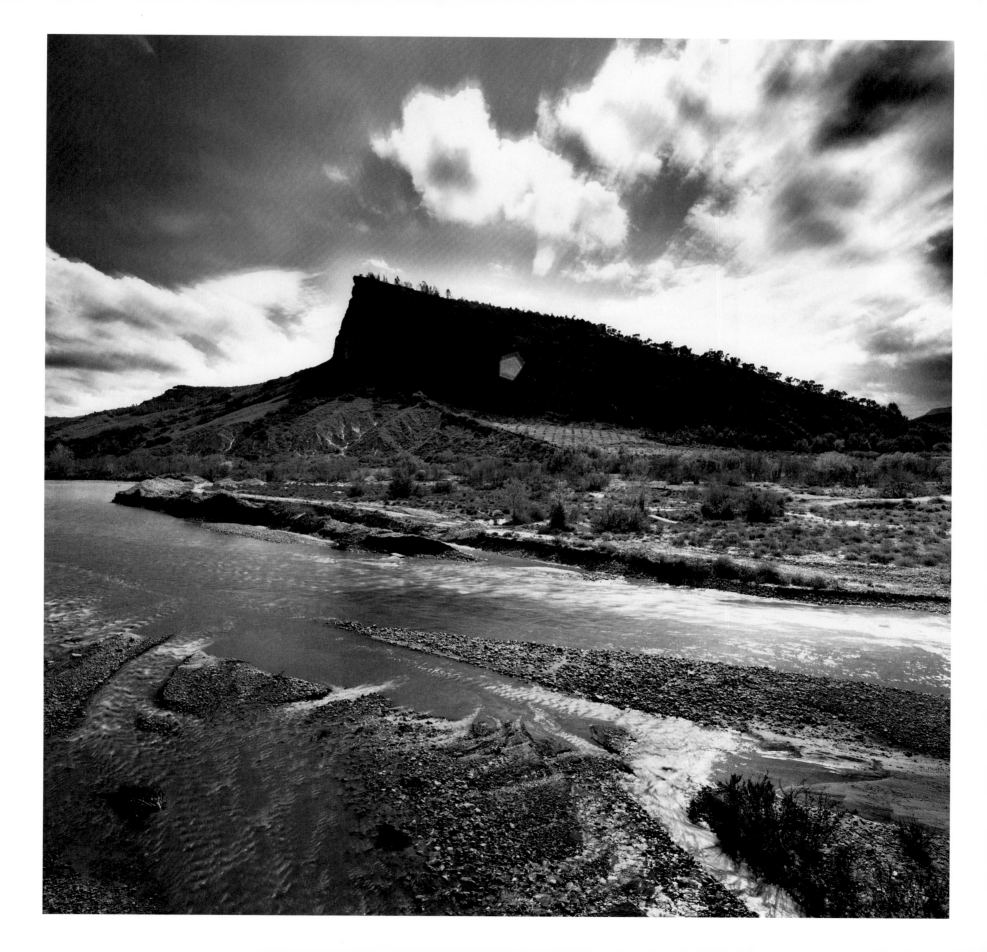

克雷莫纳，2000 年，宋西诺城堡

上页
卡普里岛，1984 年，法拉廖尼的石堆

克罗托内，1999 年，内托河上的萨尔托山

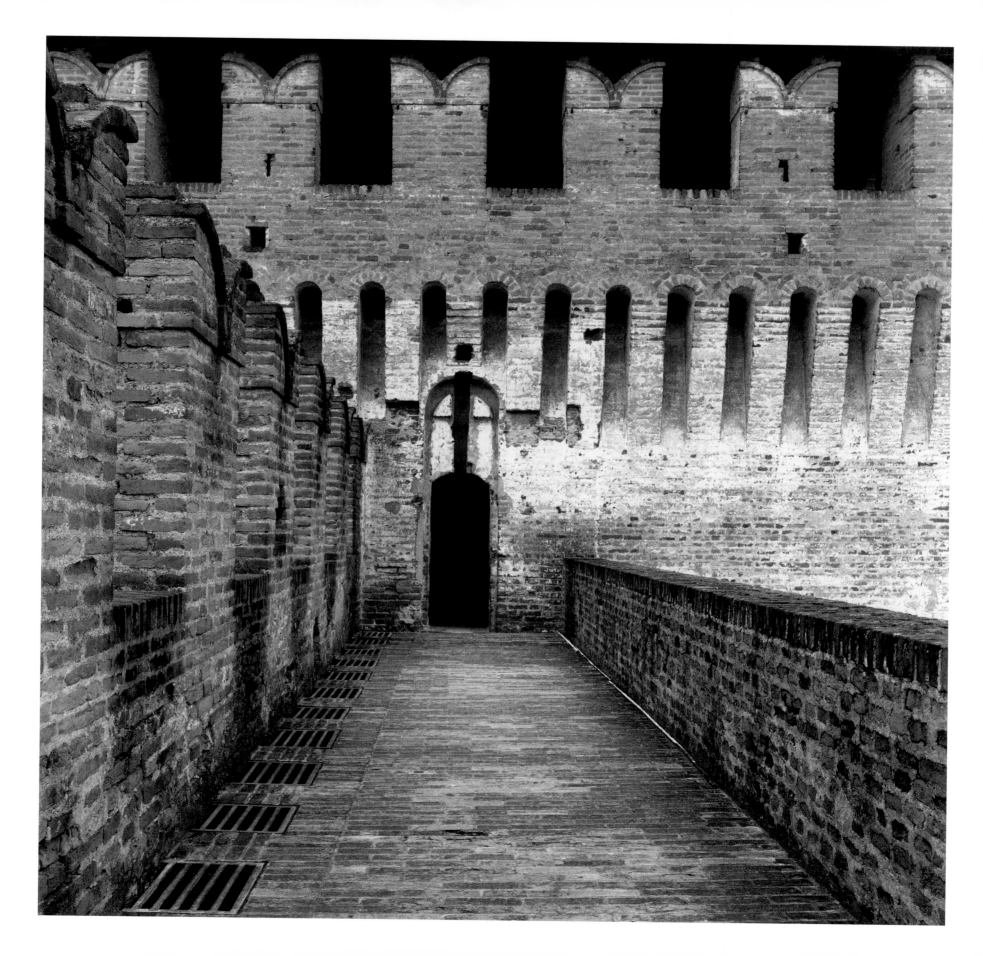

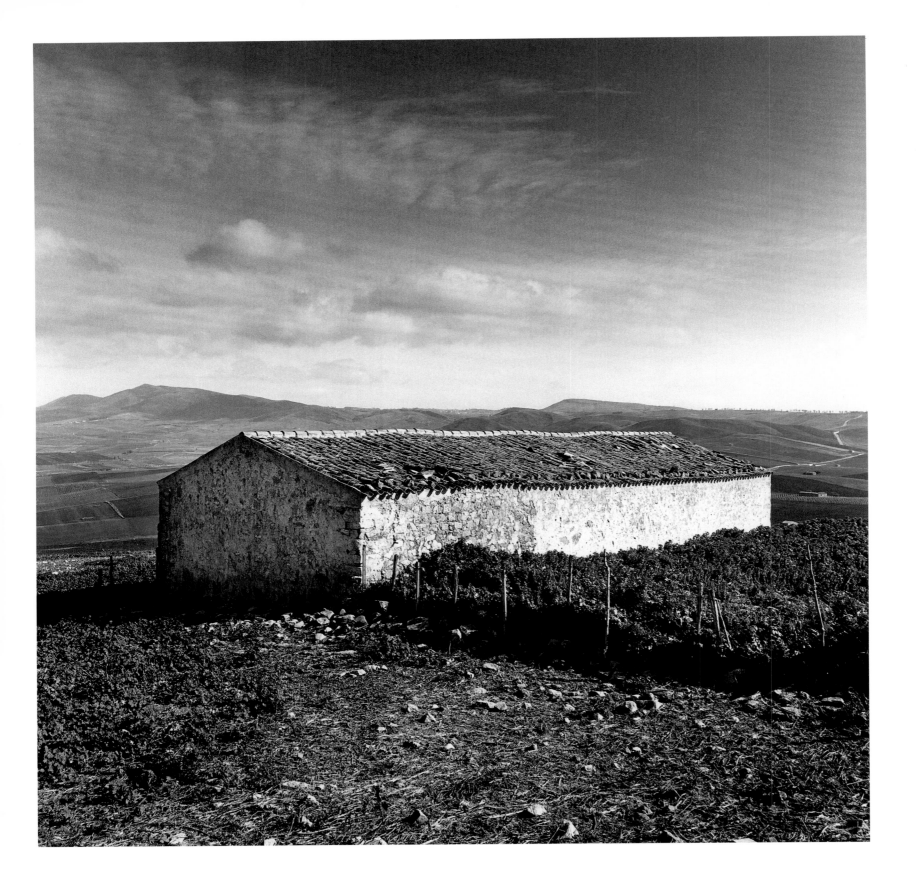

萨莱米（特拉帕尼），1983 年

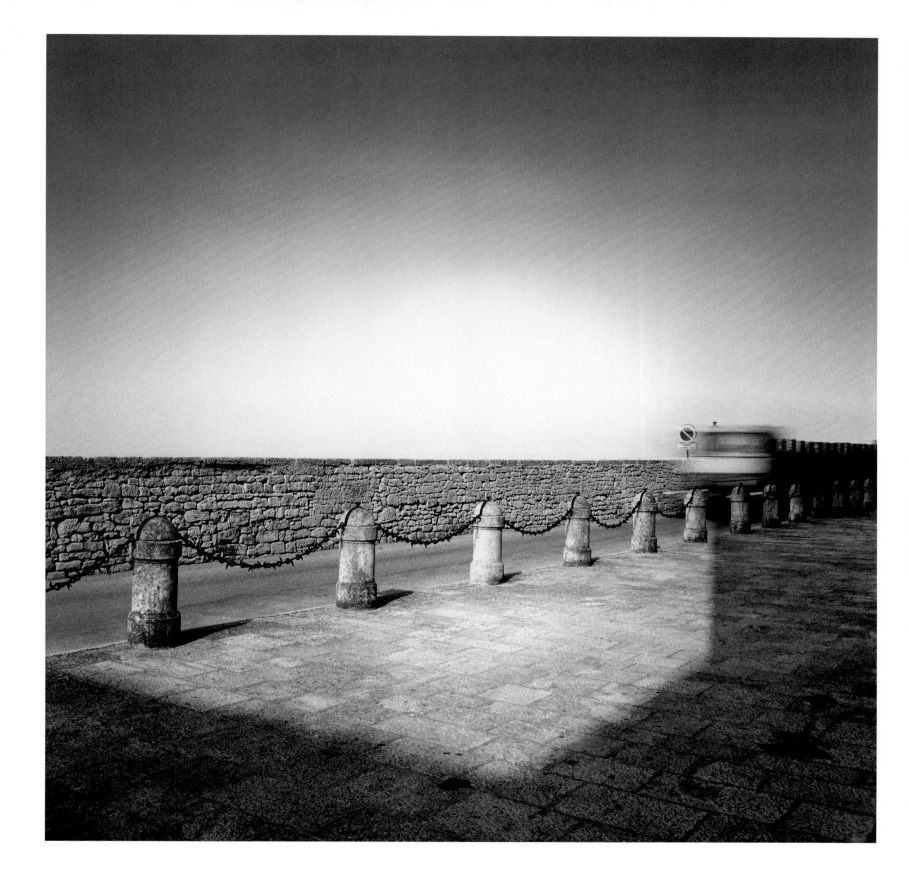

圣马力诺，1989 年

那不勒斯，1997 年，遗弃的皇家酒店

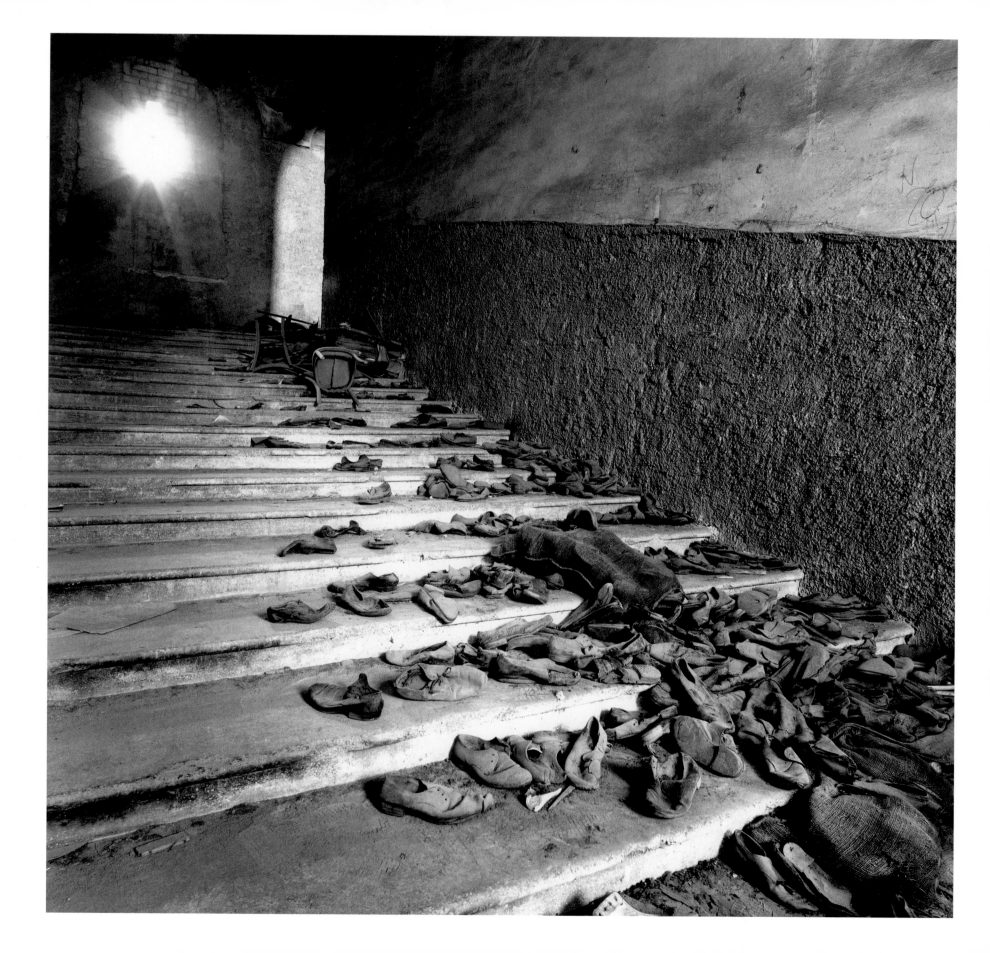

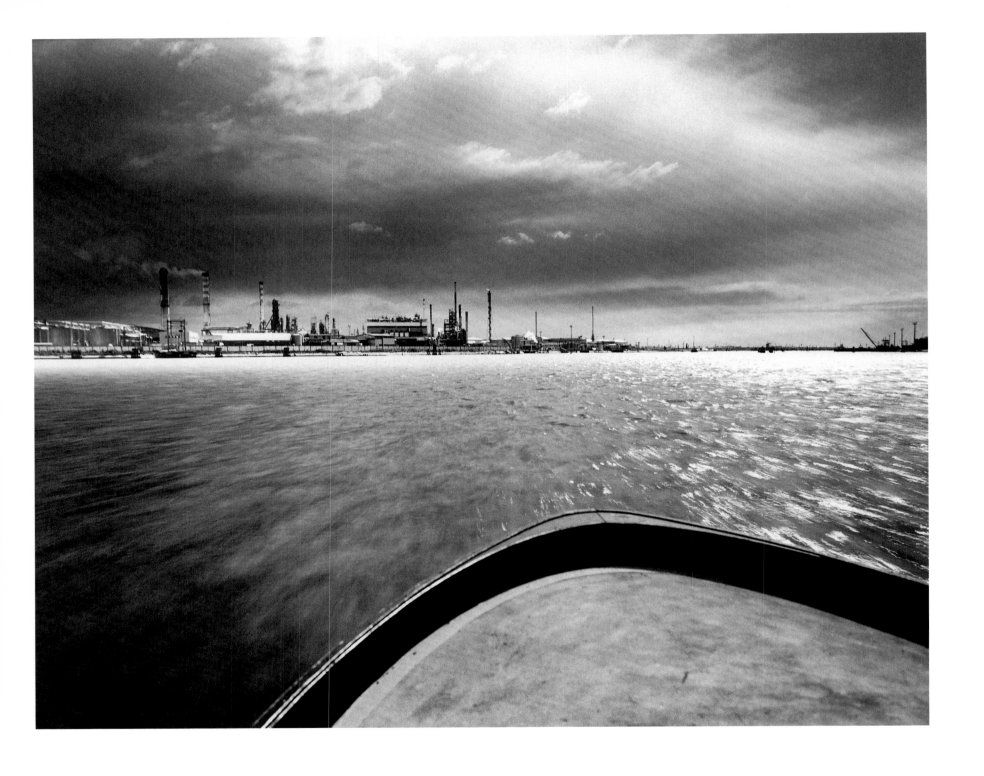

马尔盖拉港（威尼斯），1996 年，工业区

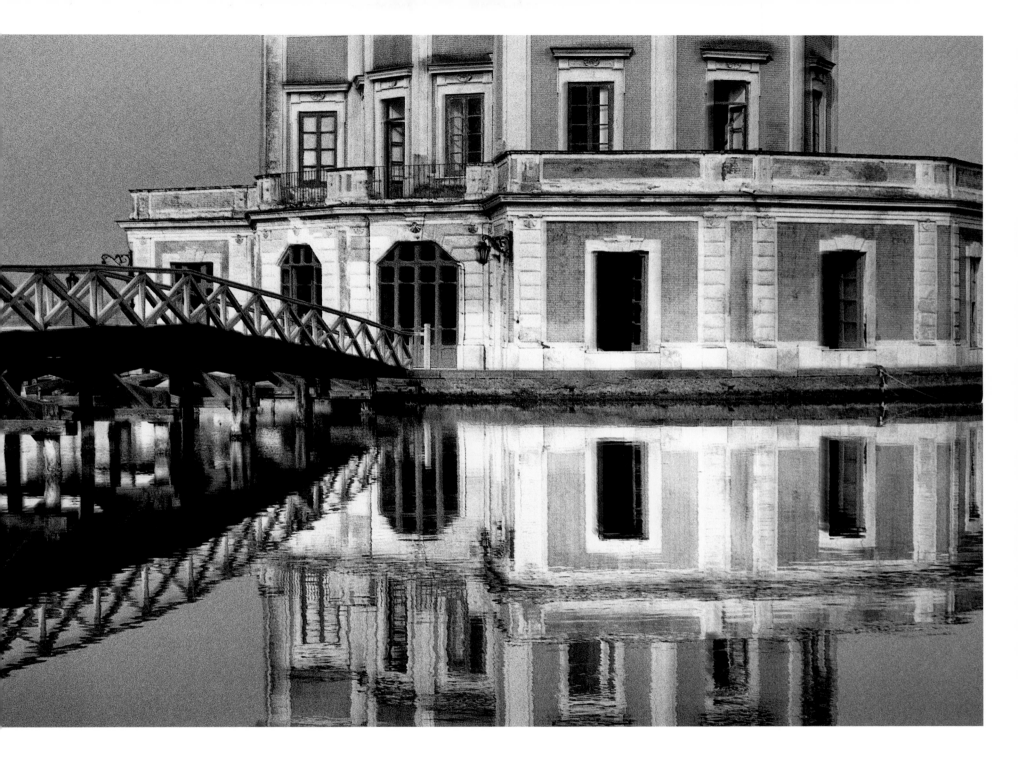

弗莱格雷营（休眠火山区），1990 年，富萨罗湖

那不勒斯，1980 年

下页
那不勒斯，1995 年，圣洛克的洞穴

拜亚，1997 年，阿波罗的头颅，考古博物馆

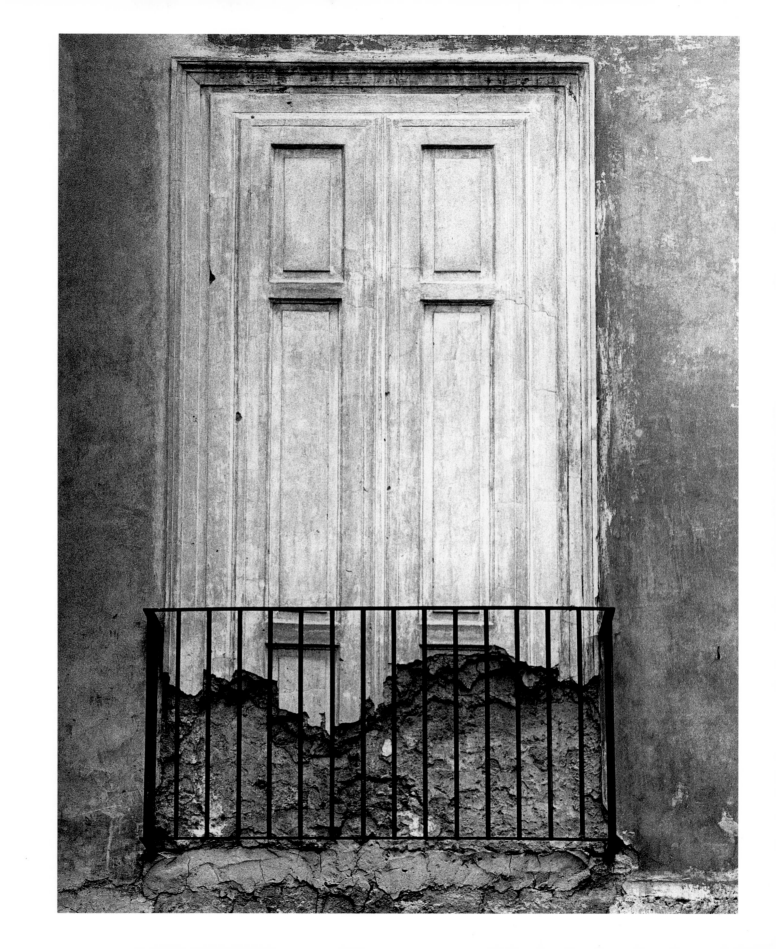

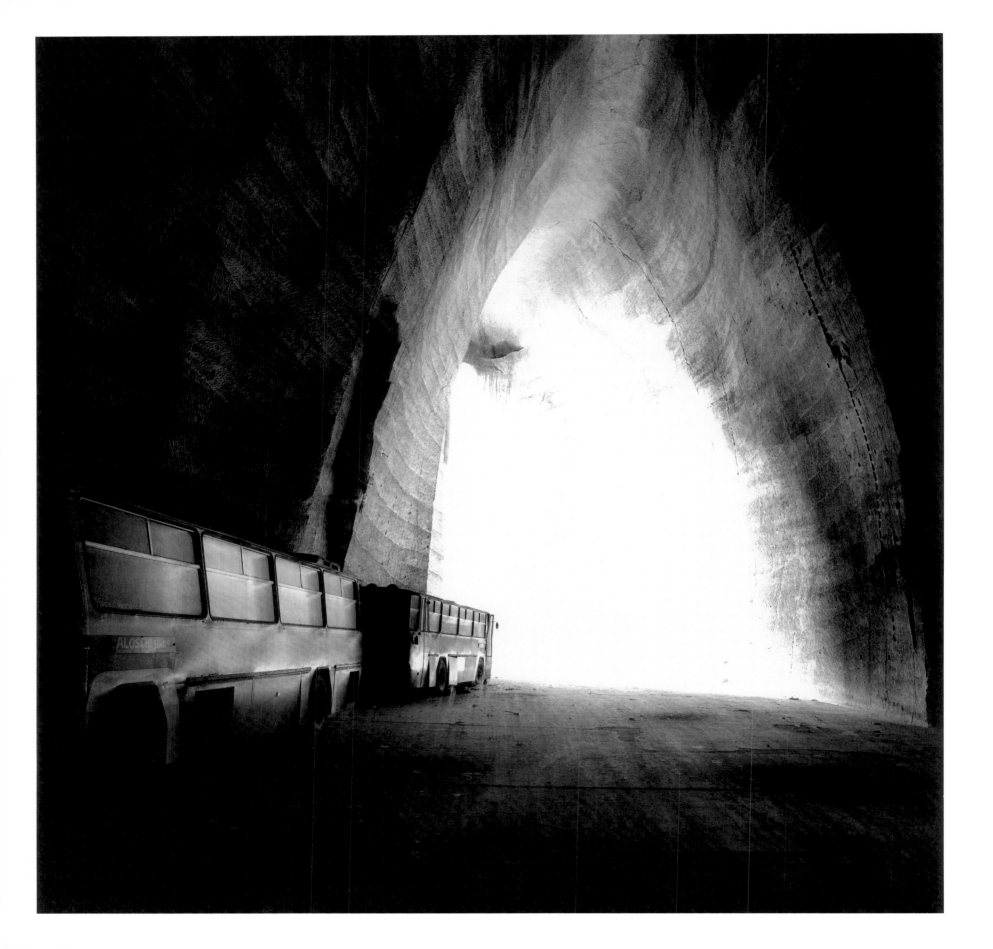

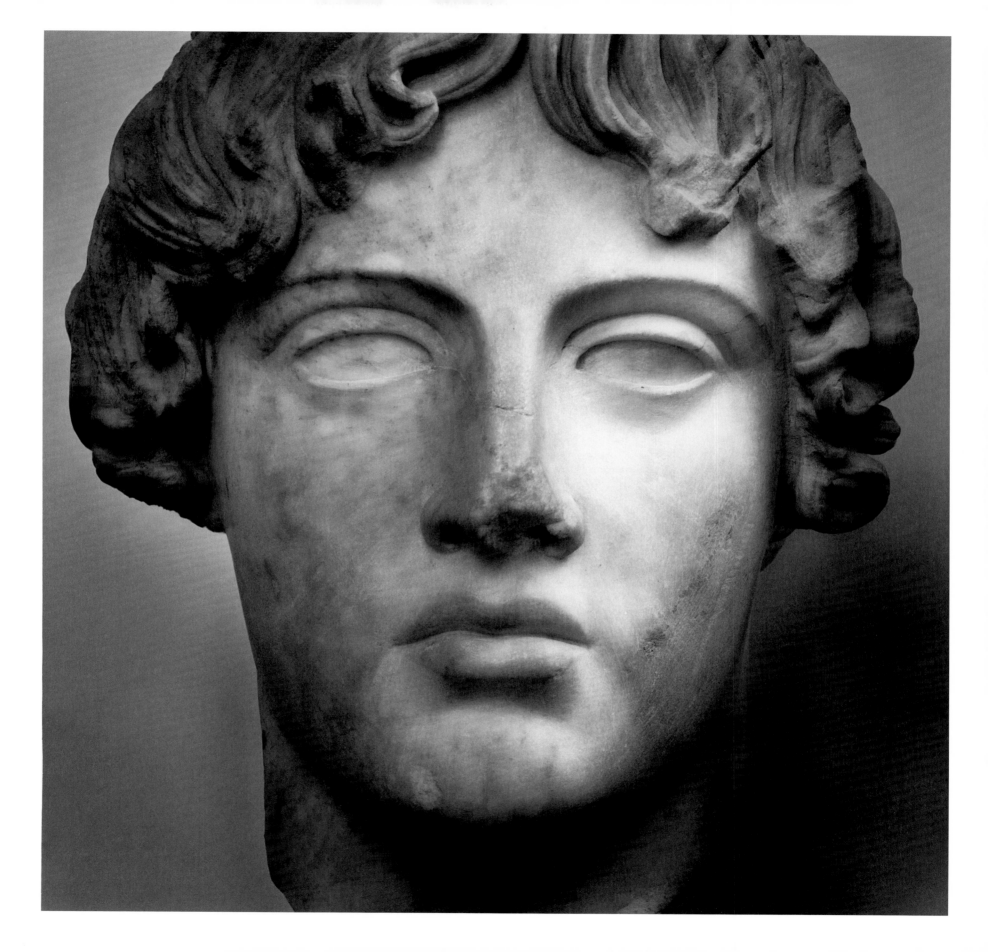

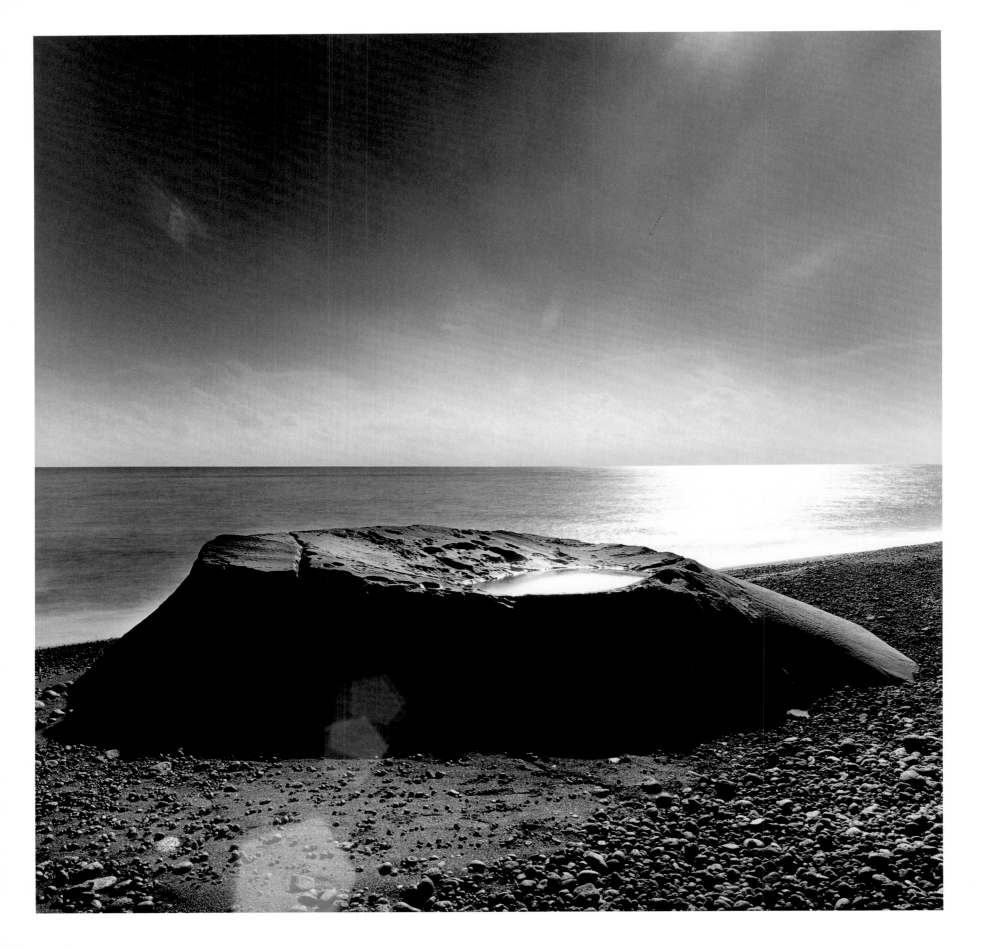

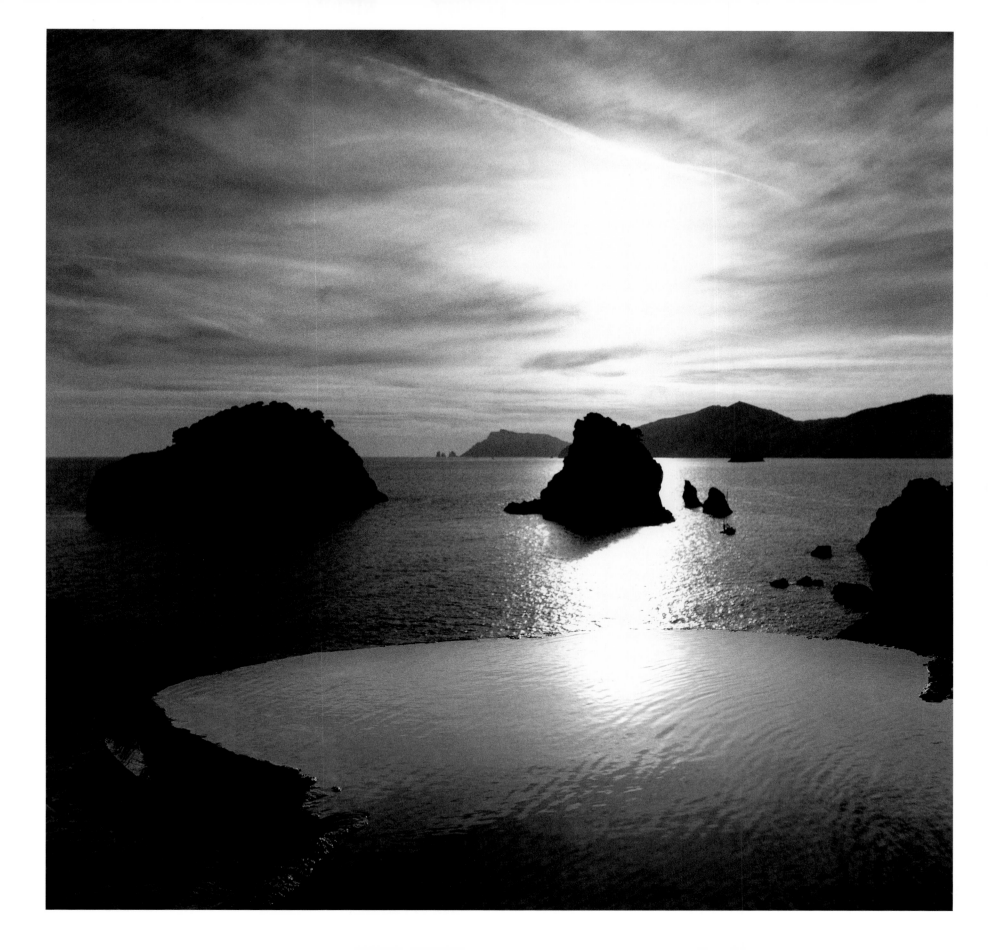

奥尔比亚，2000 年，蓬塔蓬德罗萨（位于萨丁岛）

上页
斯特龙博利岛，1999 年

阿马尔菲，2003 年，里加利群岛

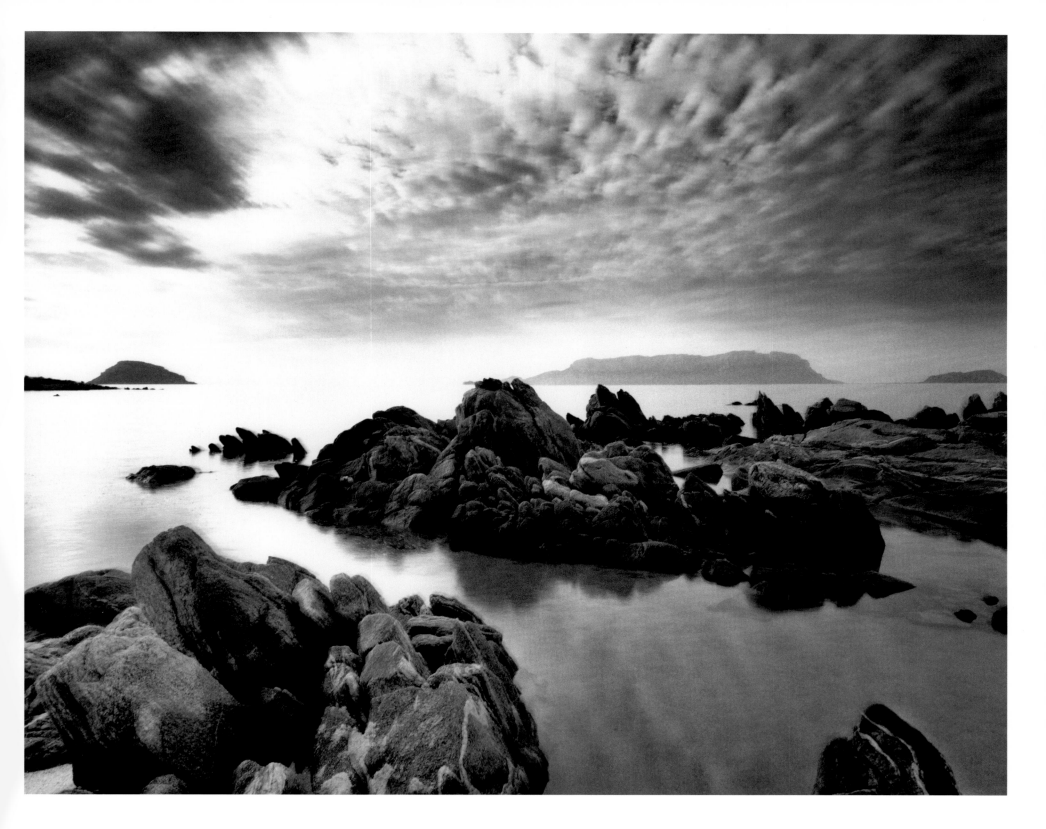

拜亚，1993 年，阿波罗

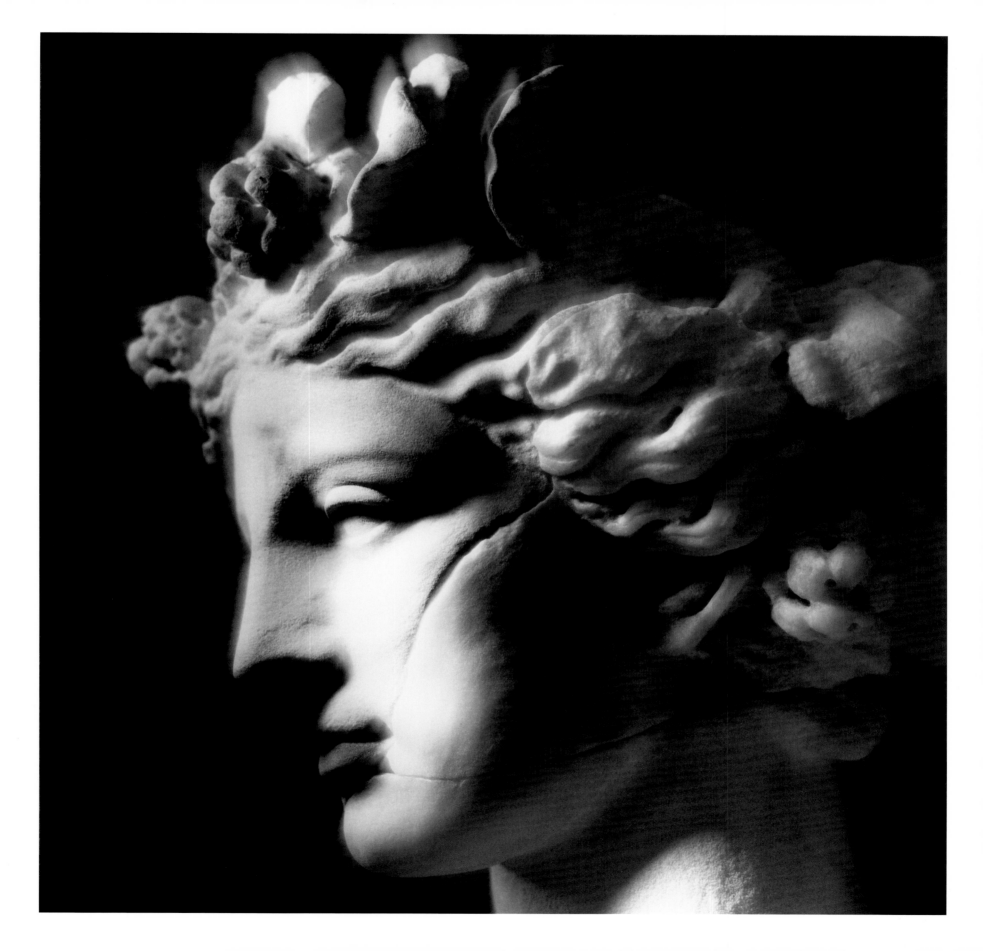

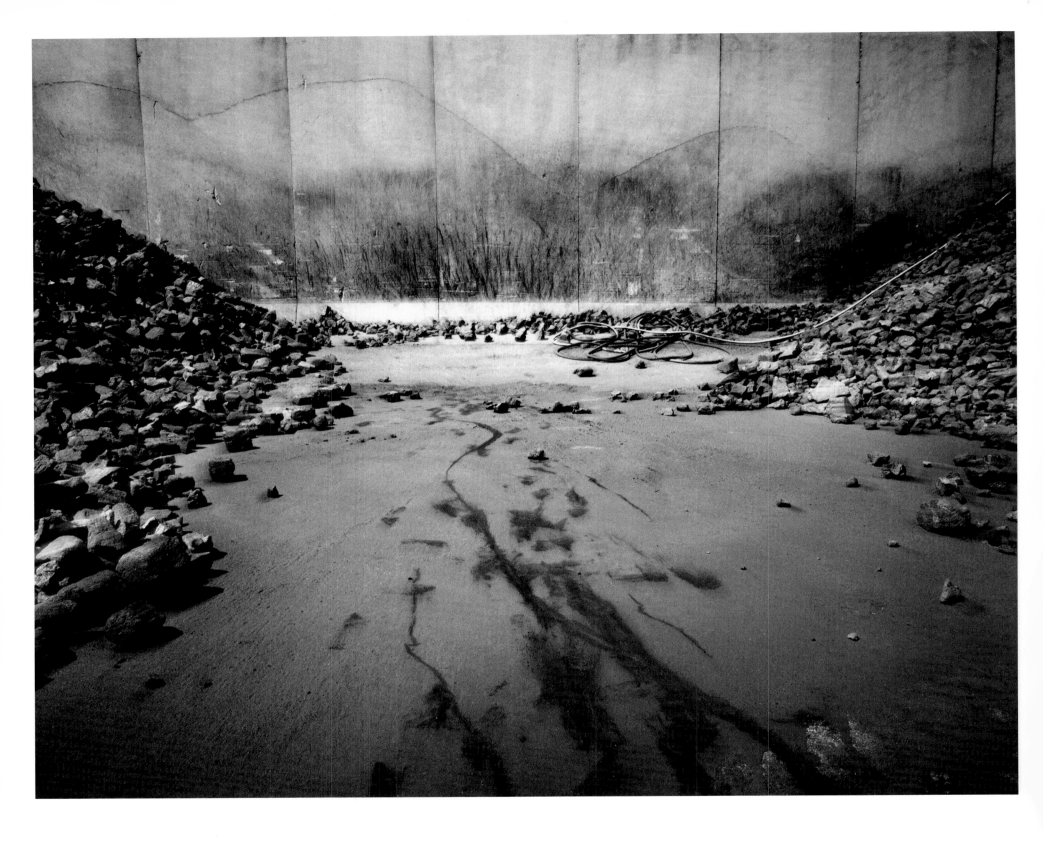

马尔盖拉港（威尼斯），1996 年，工业区

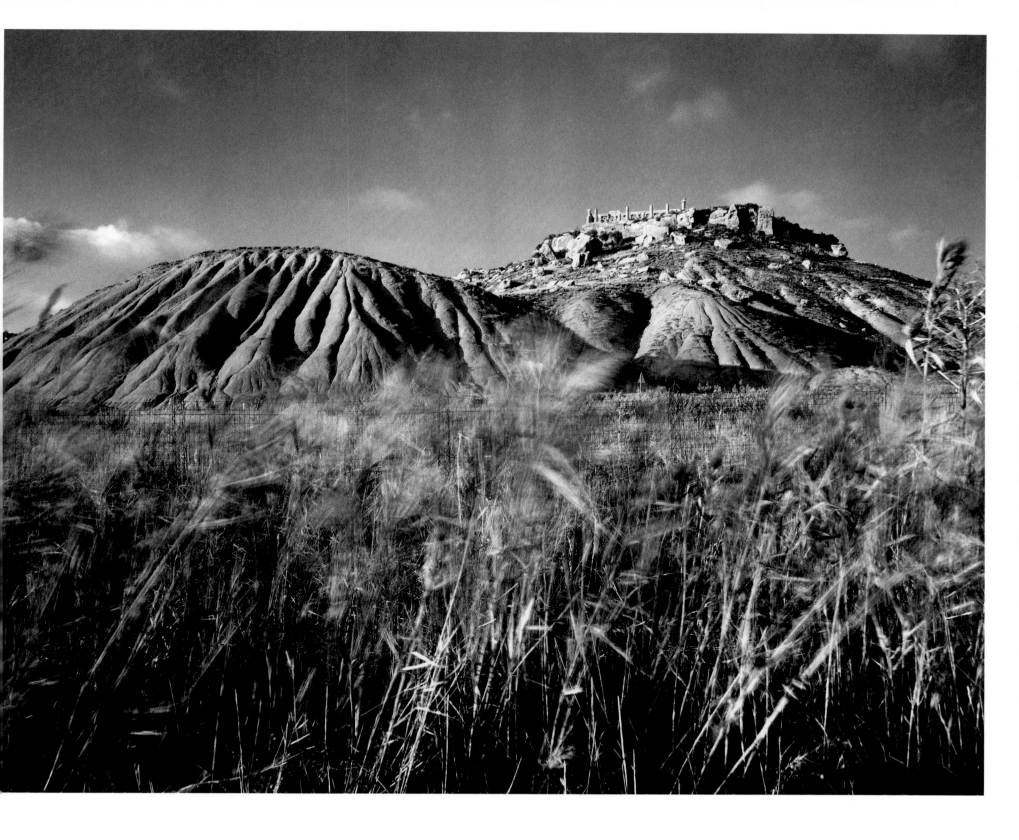

阿格里真托，1993 年

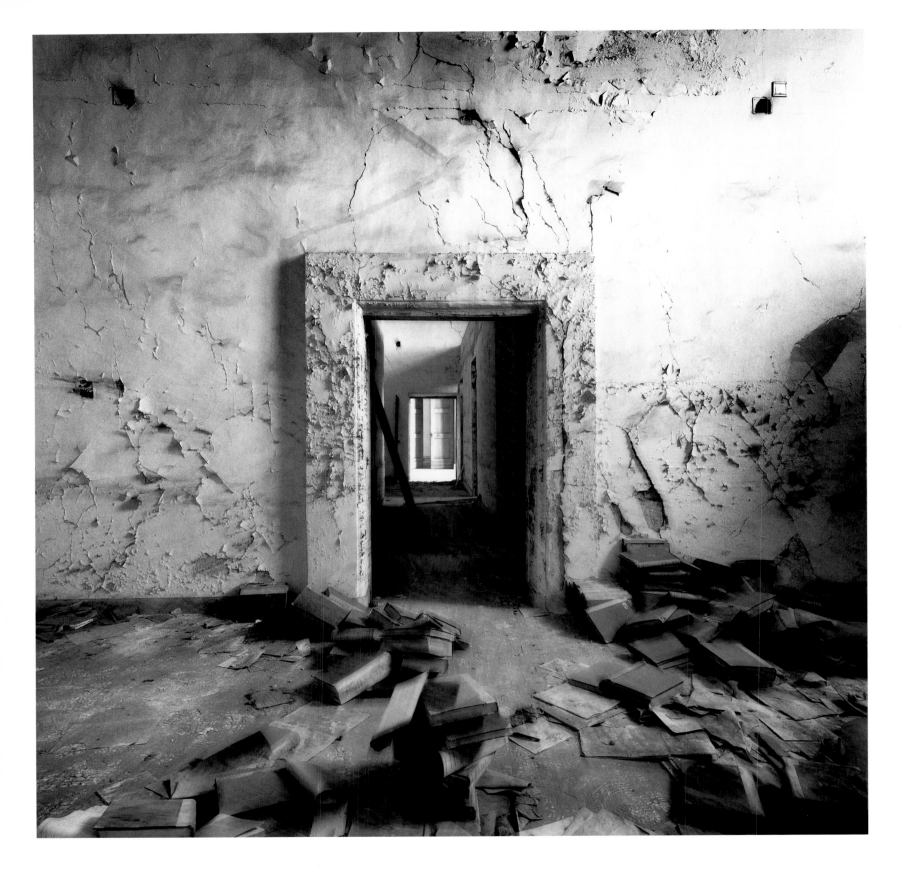

那不勒斯，1997 年，遗弃的皇家酒店

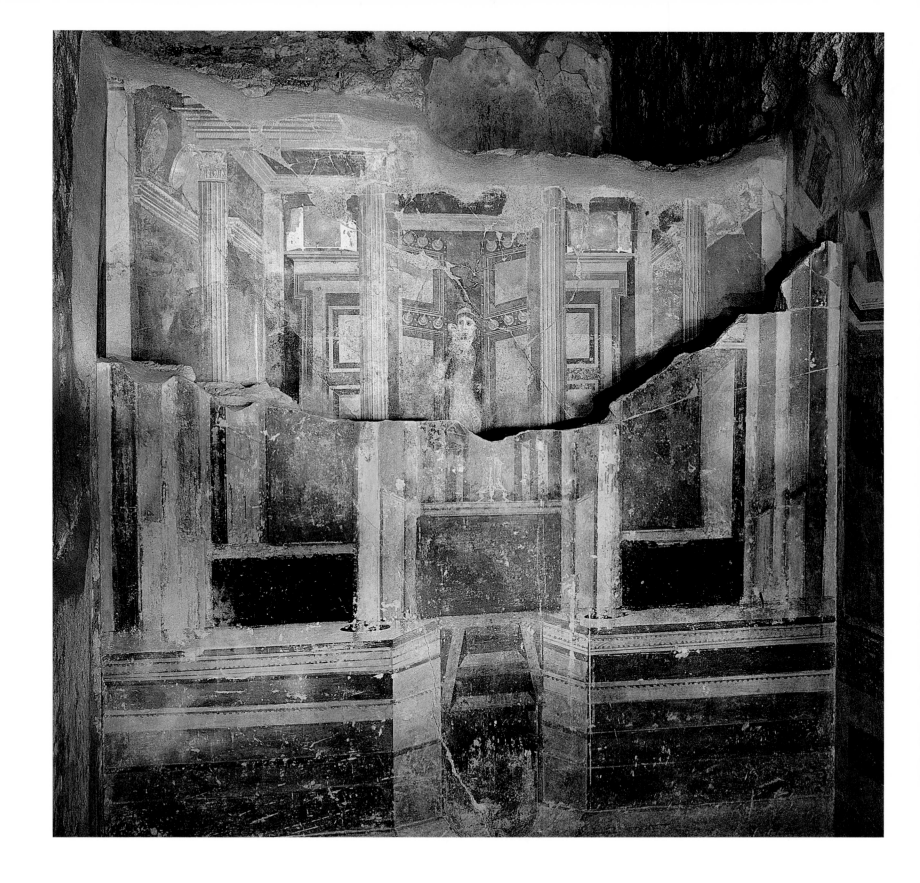

庞贝，1983 年，西岛

马雷齐亚诺（那不勒斯），1999 年

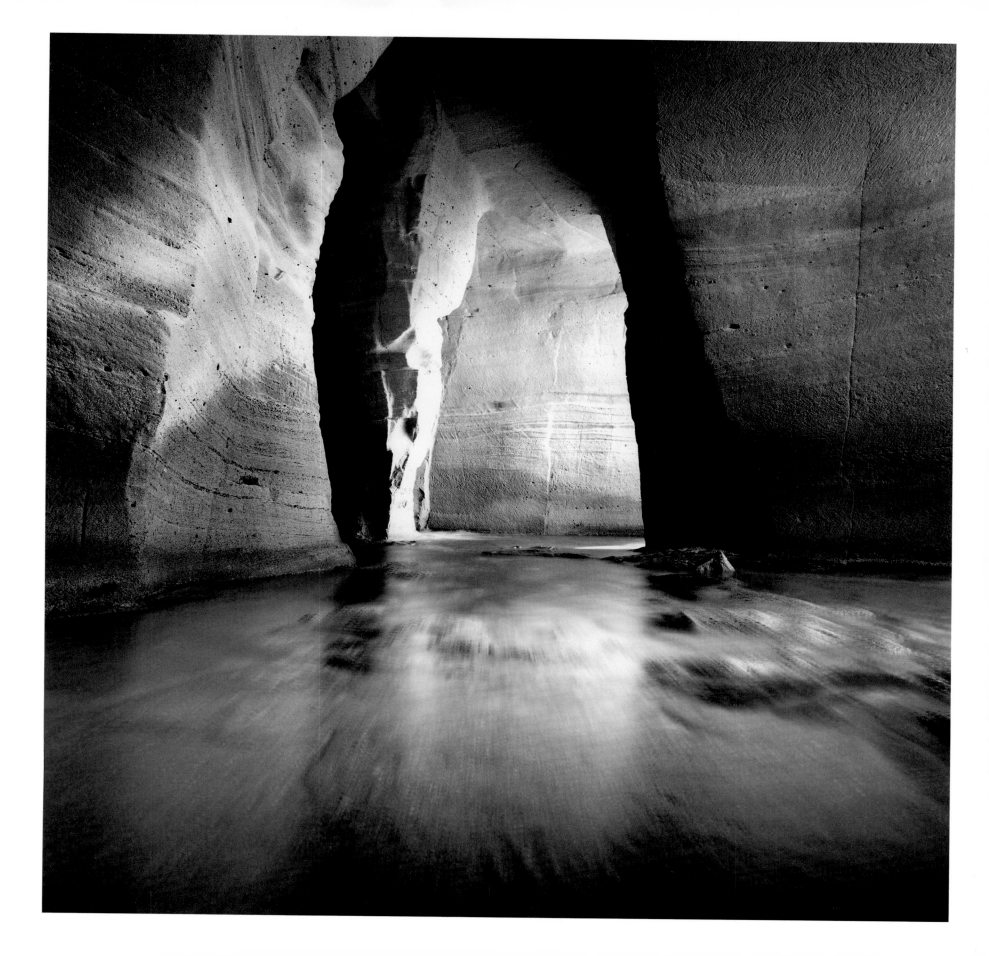

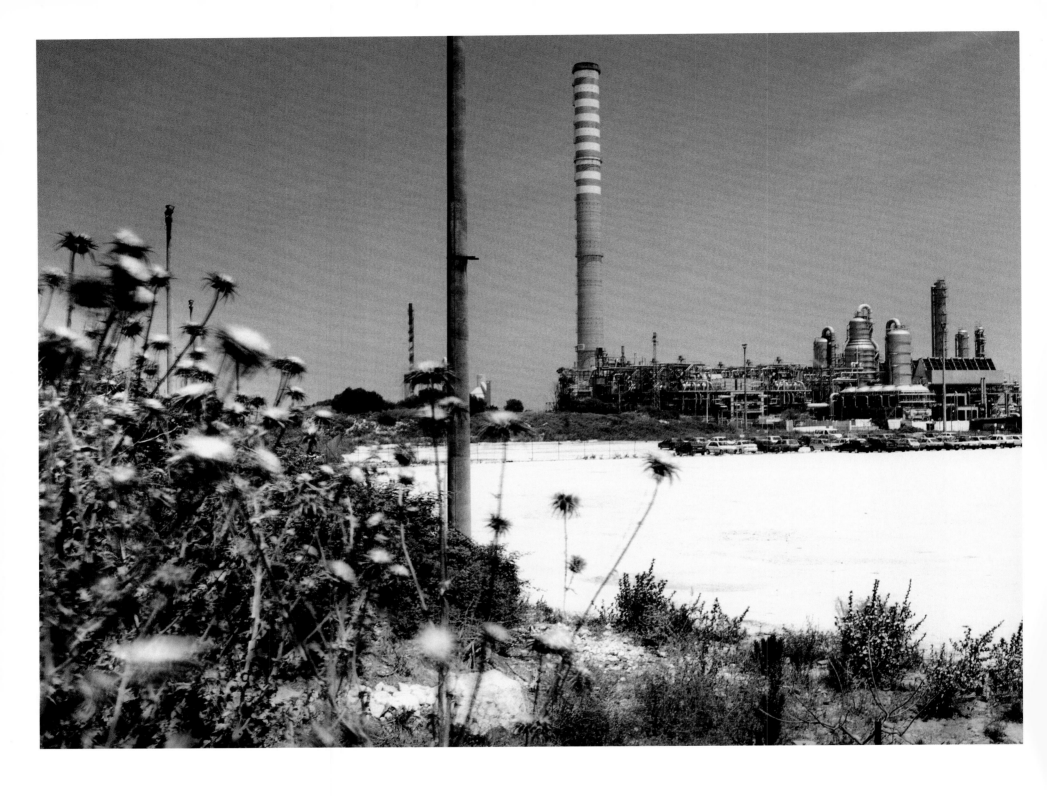

布林迪西，1994 年，埃尼（EniChem）化工厂

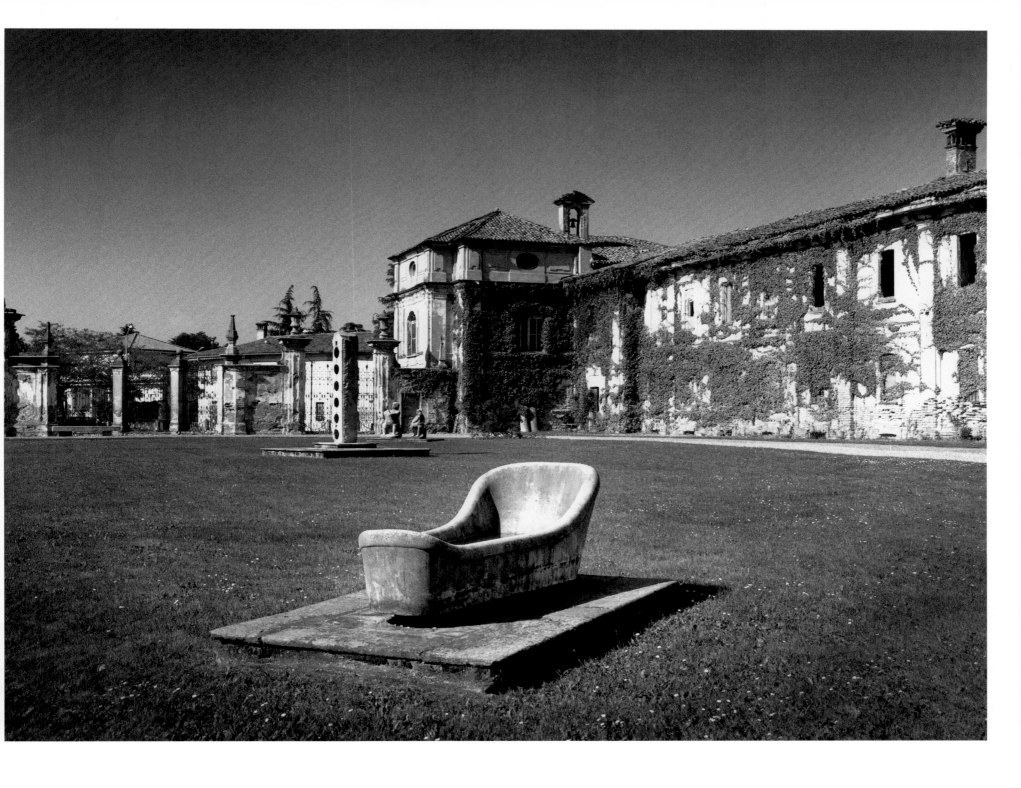

奥廖利塔，1999 年，卡瓦奇别墅

斯特龙博利岛，1999 年

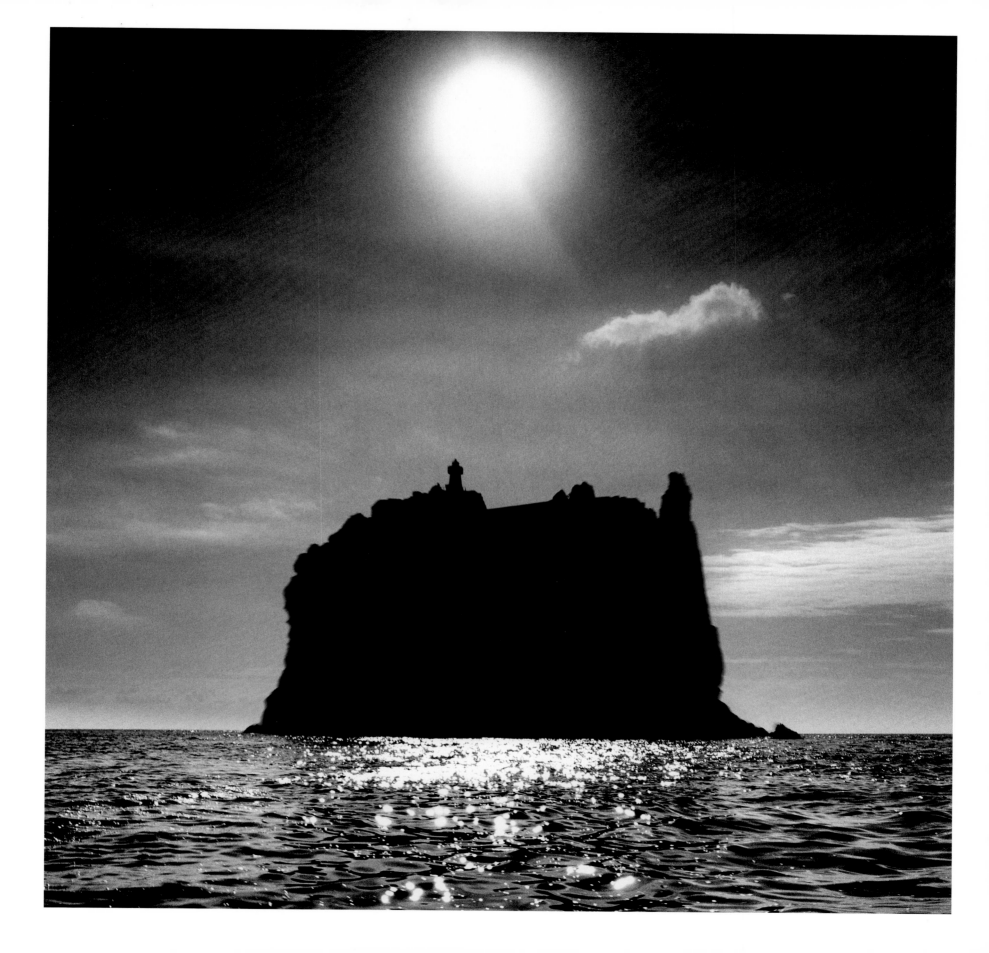

锡巴里斯（科里利亚诺湾之滨），2000 年

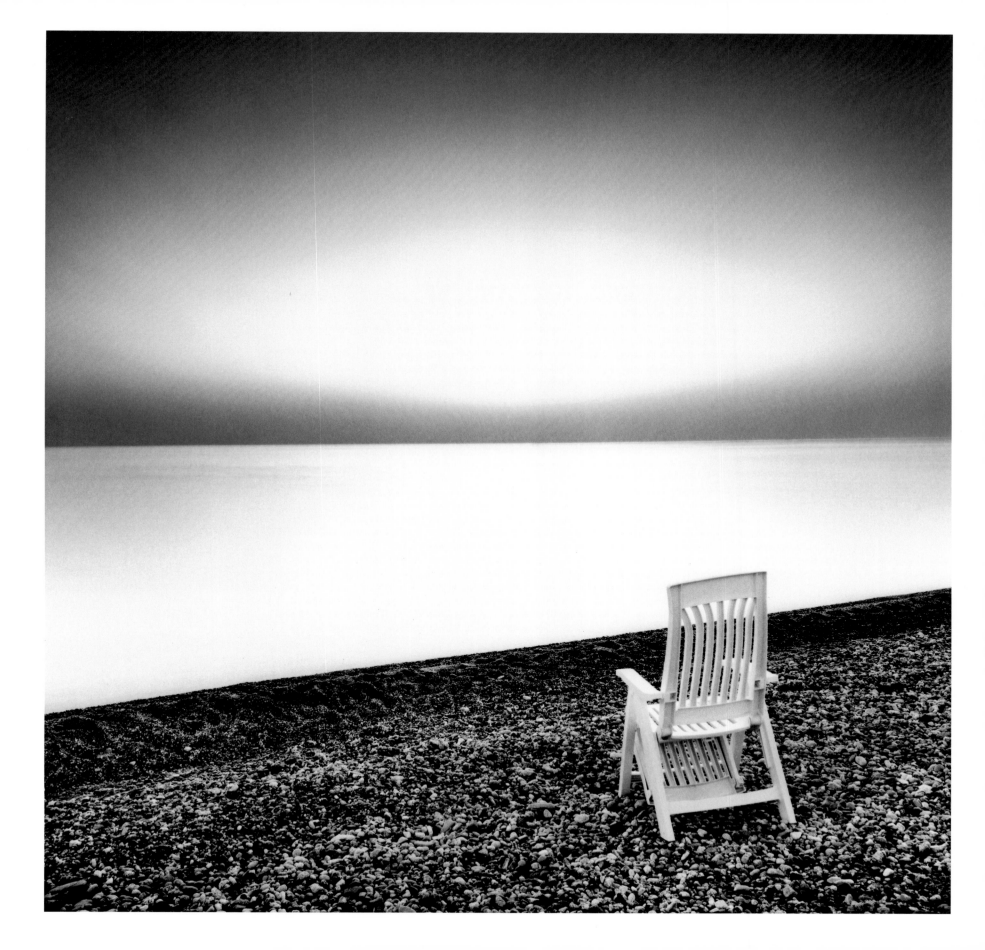

生平概述

罗伯塔・瓦尔托塔（Roberta Valtorta）

1934年3月29日，米莫・约蒂塞出生于那不勒斯Sanita区的一个普通家庭。这个家庭养育了四个孩子，约蒂塞排行第二。父亲的去世对这个家庭，尤其对当时还是个孩子的约蒂塞来说，无疑是个沉重的打击。为了尽可能地缓解家庭困难，年少的约蒂塞在小学毕业之后就直接走进了社会开始工作。尽管如此，他仍然对艺术、戏剧、古典音乐和爵士乐表现出极大的兴趣。此外，他还利用有限的休息时间自学了绘画。20世纪50年代，他开始拍摄照片。

约蒂塞在1962年迎娶了他的妻子安吉拉・萨拉蒙（Angela Salomone）。这位女子在之后的漫长岁月中，成为约蒂塞的终身伴侣，以及令人尊敬的合作者。她也是他们共同养育的三个孩子（芭芭拉，出生于1963年；弗朗西斯科，出生于1963年；塞巴斯蒂亚诺，出生于1971年）的母亲。在1964年，约蒂塞购买了他的第一台照片放大机。当时他正在那不勒斯的一所美术学院学习，恰逢一场前卫的艺术复兴思潮在此悄然兴起。这为约蒂塞的艺术学习提供了一个绝妙的机会，他开始尝试不同的素材和各种抽象的艺术表现形式，并将其运用于摄影的语言和技术层面。摄影在约蒂塞的眼中绝不仅仅是单纯且纯客观的叙述手段，而是一种结合了个人情感和思维元素的表达方式。人体和肖像是他最为偏爱的题材，但同时日常事物也吸引了他的注意。这些毫不起眼的物品经过镜头的重新诠释，被赋予了一些立体主义的色彩，散发出熠熠光辉。1967年，约蒂塞决定专注于摄影事业。其后，他在那不勒斯的曼陀罗展览馆（La Mandragola）举办了第一次摄影作品展。同年，他第一次在意大利的《大众摄影》（*Popular Photography*）杂志上发表了自己的摄影作品。在多梅尼科・雷亚（Domenico Rea，意大利著名作家和记者）的家中，约蒂塞结交了两位朋友：艾伦・金斯堡（Allen Ginsberg，美国诗人）和费尔南达・皮瓦诺（Fernanda Pivano，第一位翻译《芍药文集》的意大利人）。当时，一场涉及文化、政治和社会领域的变革正在意大利方兴未艾。这种时代气候促使约蒂塞将摄影视为一种独特的艺术形式，在不断追求新

在静闭博物馆举行摄影展时的邀请函，乌尔比诺，1968年

的深度之时，他也继续在多种新技术和素材方面努力探索和实践。

1968年，约蒂塞在意大利名城乌尔比诺（Urbino）的静闭博物馆（Teatro Spento）展出了他这一时期的摄影作品。这一年里，他与那不勒斯一家画廊的主人卢西奥·阿梅里奥（Lucio Amelio）建立起了长期而成功的合作。类似的合作还有包括利亚·鲁马（Lia Rumma）在内的其他画廊经营者，这一切可以视为约蒂塞与艺术界完全接轨的开始。这些合作伙伴把约蒂塞介绍给一些前卫艺术的先锋，包括安迪·沃霍尔（Andy Warhol）、罗伯特·劳申伯格（Robert Rauschenberg）、约瑟夫·博伊斯（Joseph Beuys）、吉诺·德·多米尼西斯（Gino De Dominicis，意大利艺术家，在倡导当代视觉艺术方面作出卓越贡献）、朱利奥·保利尼（Giulio Paolini，意大利艺术家）、约瑟夫·科苏斯（Josef Kosuth，

米莫·约蒂塞与雅尼斯·库奈里斯，那不勒斯，1969年
摄影：卢西奥·阿梅里奥

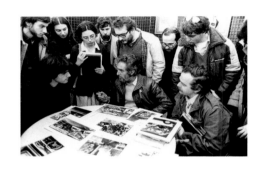

米莫·约蒂塞与一群年轻人在讨论
国际照相、电影录像、光学声像及照相修版器材展（SICOF）
米兰，1982年，摄影：乔治·洛蒂

美国概念艺术家，被公认为概念艺术和装置艺术的先驱）、维托·阿肯锡（Vito Acconci，纽约著名建筑师、景观设计师和装置艺术家）、马里奥·梅尔茨（Mario Merz，意大利著名的贫穷艺术和未来主义艺术家）、雅尼斯·库奈里斯（Jannis Kounellis，希腊著名观念艺术家）、索尔·勒维特（Sol LeWitt，美国著名的当代艺术家）和赫尔曼·尼特西（Hermann Nitsch，奥地利著名画家和行为艺术家）。

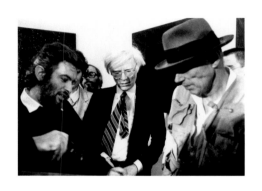

米莫·约蒂塞与安迪·沃霍尔和约瑟夫·博伊斯
那不勒斯，1976年，摄影：安东尼奥·特龙科内

在与国际艺术界日益紧密的接触中，他越发强烈地感知到当时社会思辨的压迫感——那些被"重建"和"抗争"浓墨重彩地书写着的思潮。这一认知无疑为约蒂塞带来了新的灵感，它们被运用到更多元化的摄影实践中，同时也为他带来了更多与不同艺术家接触的机会。这些新想法也体现在《米莫·约蒂塞：那不勒斯的先锋派们：复兴的思潮》（1996）一书所收录的摄影作品中。通过卢西奥·阿梅里奥的关系，约蒂塞还结识了费利伯托·门纳（Filiberto Menna，意大利当代艺评家）、阿其列·伯尼托·奥利瓦（Achille Bonito Oliva）、安杰洛·特里马尔科（Angelo Trimarco）和杰尔马诺·伽蓝特（Germano Celant）。这些人后来都为约蒂塞的摄影作品写过相关评论。

1969年，约蒂塞与一位著名的音乐学家罗伯特·德·西蒙尼（Roberto De Simone）结

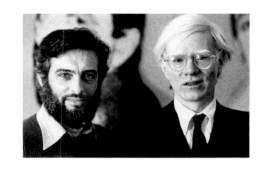

米莫·约蒂塞与安迪·沃霍尔，那不勒斯，1976年

《那不勒斯的先锋派们：复兴的思潮》（*Avanguardie a Napoli dalla contestazione al riflusso*），米兰：费德里科·莫塔，1996年

《藏于文档中的裸体》（*Nudi dentro cartelle ermetiche*），米兰：光圈画廊，1970年

交并成为挚友。在那段时期里，约蒂塞对那不勒斯和意大利南部的民间传统及宗教仪式产生了浓厚的兴趣，同时萌发了从事人类学研究的热情。共同的兴趣爱好为他和西蒙尼的友谊打下了结实的基础。1974年，他们共同出版了《坎帕尼亚传统仪式的捍卫者》一书。1970年，约蒂塞应那不勒斯美术学院的邀请，开设了他的摄影实践课程，并且逐渐成为尚处于萌芽阶段的那不勒斯摄影界、乃至整个南意大利摄影界的学术权威。在1975年至1994年这段时间里，他以摄影学教授的身份受聘于那不勒斯美术学院。作为意大利知名艺术家切萨雷·扎瓦蒂尼（Cesare Zavattini）米兰作品展的其中一个部分，约蒂塞在由兰弗兰科·科伦坡（Lanfranco Colombo）经营的光圈画廊（Galleria II Diaframma）展出了他的个人摄影作品系列：《藏于文档中的裸体》。在那些年里，约蒂塞的拍摄视角主要着眼于艺术建构与社会现实主义之间千丝万缕的联系之中。

1971年，约蒂塞结识了切萨雷·德·斯塔（Cesare De Seta，意大利那不勒斯地区著名作家和艺术史学家）。从此，两人共同使用约蒂塞在那不勒斯的工作室直到1988年。这一年，霍乱在欧洲城市中大规模爆发，引起了巨大的社会恐慌。这一事件使约蒂塞开始专注于分析各种社会因素和事件与大众心理意识之间的联系。在这种思想的驱使下，他的摄影作品开始逐渐超越单纯针对某一具体事件的记载和叙述，而是将镜头对准底层人民的苦难和挣扎。1973年，这些被命名为"霍乱的发源地"（Il ventre del colera）的摄影作品在米兰展出，著名社会学家多梅尼科·德·玛斯（Domenico De Masi）为这些图像添加了文字说明。

《坎帕尼亚传统仪式的捍卫者》（*Chi è devoto: Feste popolari in Campania*），那不勒斯：意大利科学出版社，1974年

1974年，约蒂塞前往日本采风。此后，他在光圈画廊展出了他的作品，包括拍摄的相片和由此制成的明信片。一本名为《午时：开放的问题》（*Mezzogiorno: Questioneaperta*），刻画了意大利南部风情的画册于次年出版。约蒂塞的社会摄影逐渐摆脱传统的纪实方式，取而代之，是对新的素材和拍摄手法的探索。他的注意力主要集中在不同的社会类型，以及某一特定场合和时空背景下富有代表性的人物和场景。

与此同时，约蒂塞也在为他的摄影追求更为纯净的语境。1978年，在那不勒斯由玛丽

娜·米拉利亚（Marina Miraglia）经营的特里苏里亚画廊（Studio Trisorio），约蒂塞为名为"标识"（Identificazione）的摄影作品展，将他所推崇的大师们的作品编排展出。这些摄影大师包括阿维顿（Avedon）、柯特兹（Kertész）、埃文斯（Evans）和布兰特（Brandt）。除此之外，约蒂塞还引起了意大利著名摄影杂志《摄影先锋》（*Progresso Fotografico*）的关注。该杂志就创作理念的主题对约蒂塞进行了专访，并发表了题为《那不勒斯的米莫·约蒂塞》（*La Napoli di Mimmo Jodice*）的深度报道。这篇报道由约瑟夫·阿拉里奥（Giuseppe Alario）、珀西·阿勒姆（Percy Allum）、德·玛斯、切萨雷·德·斯塔以及皮埃尔·保罗·普雷（Pier Paolo Preti）共同撰写。次年，约蒂塞将他的"撕裂和重叠的片刻"（Strappi e Momenti sovrapposti）系列作品贡献给在马萨利宫（Palazzo Massari，位于意大利东北部城市费拉拉）举行的、以"图像的象征：真实的愿景"（Iconicittà/1: Una visione sul reale）为题的摄影展。

《那不勒斯的视野》（*Vedute di Napoli*），米兰：马佐塔出版社，1980年

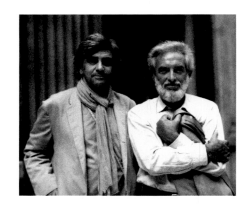

米莫·约蒂塞与伯纳德·普罗索，巴黎，1994年

1980年，《米莫·约蒂塞：那不勒斯的视野》一书出版。这本书还收录了由约瑟夫·博尼尼（Giuseppe Bonini）撰写的一篇评论文章。至此，约蒂塞的社会摄影实践接近了尾声。他开始努力探索一个新的视角——镜头中的主角不再是人像，而是那些空旷的、具有压迫感的城市空间，这一切构建出一个形而上的、充满叙述回忆的影像。20世纪80年代初期，约蒂塞与德·斯塔进一步合作，共同推出一个雄心勃勃的文化项目，并得到了那不勒斯自治政府的大力支持和推广。这个文化项目的核心课题是探讨当代那不勒斯社会生活的多面性。这一项目同时也得到了许多意大利国内乃至国际顶级摄影师们的通力协作，包括马里奥·克雷奇（Mario Cresci）、路易吉·吉里（Luigi Ghirri）、李·弗里德兰德（Lee Friedlander）、克劳德·诺里（Claude Nori）、圭多·圭迪（Guido Guidi）、加布里埃尔·巴西利科（Gabriele Basilico）、保罗·霍兰德（Paul den Hollander）、阿诺德·克拉斯（Arnaud Claass）、曼弗雷德·维尔曼（Manfred Willmann）、乔安·方库贝尔塔（Joan Fontcuberta）和文森佐·卡斯特拉（Vincenzo Castella）。关于这个

《那不勒斯：考古未来》（*Naples: une archéologie future*）巴黎：意大利文化学院，1982年

文化项目的第一个摄影作品展以"1981年的那不勒斯：七位摄影师与一个新视角"（Napoli 1981: Sette fotografi per una nuova immagine）为题。随后，他们还出版了同名画册。

约蒂塞在这段时期还与建筑界建立了更为紧密的联系。他与多位知名建筑师频繁交流与合作，其中包括维托里奥·马尼亚戈·兰普尼亚尼（Vittorio Magnago Lampugnani）、伊塔洛·路皮（Italo Lupi）、皮耶·路易吉·尼科林（Pier Luigi Nicolin）、尼古拉·迪·巴蒂斯塔（Nicola Di Battista）和阿尔瓦罗·西扎（Alvaro Siza）。不得不提的还有乔治·瓦莱特（George Vallet），他将约蒂塞的摄影作品引入

米莫·约蒂塞，《伟大的摄影师们》系列丛书，
米兰：法布里文化出版社

了考古界，这对摄影师的思想和实践产生了深远的影响。1981年，约蒂塞与其他几位摄影师——威廉·克莱因（William Klein），黛安·阿勃丝（Diane Arbus），拉里·克拉克（Larry Clark）以及利塞特·莫德尔（Lisette Model）一起，在旧金山的现代艺术博物馆共同举办了由范德仁·科克（Van Deren Coke）策展，以"收藏永恒：人类生存法则的表达式"（Facets of the Permanent Collection: Expressions of the Human Condition）为题的摄影展。

1982年，另外三个主题的摄影展也相继开幕。第一个展览题为"戏剧化的那不勒斯"（Teatralità quotidiana a Napoli）。第二个展览题为"那不勒斯：考古未来"，让·克劳德·勒马尼（Jean Claude Lemagny，法国著名摄影家、艺术评论家和策展人）为该展览撰写了专业的介绍。第三个展览题为"吉贝利纳"（Gibellina，地名，位于意大利西西里岛特拉帕尼省），在这个摄影展里，约蒂塞通过他的镜头展现了人类如何被遗留在"历史"的景观中，并解释了人类亦可被视作"未来"之迹象的原因。正是在这段时期里，他结识了让·迪涅（Jean Digne，那不勒斯法国研究所所长）。与此同时，他与伯纳德·普罗索的友谊也日渐深厚。1983年，在意大利法布里文化出版社（Gruppo Editoriale Fabbri）出版的一本书中，约蒂塞的作品被收入介绍优秀摄影师们的章节，菲利贝托·梅纳（Filiberto Menna，意大利著名艺术史学家和现代艺术研究学者）为这些作品撰写了文字说明。

1983年，德·斯塔承接了一个由意大利电视网RAI委托的关于卡布里岛的项目，与约蒂塞和他的摄影师朋友路易吉·吉里共同策办。这个项目涉及大量的、与意大利当代社会景观相

关的调查研究。该研究主题成为1984年一个以"意大利之旅"（Viaggio in Italy）为题的摄影展的核心概念。1986年，同批作品在另一个题为"始于艾米利亚的探索之路"（Esplorazioni sulla via Emilia）的摄影展中再次亮相。这两个展览都凝结着路易吉·吉里的心血。

1984年到1986年这段时期，约蒂塞与路易吉·吉里、加布里埃尔·巴西利科、乔瓦尼·基亚拉蒙泰（Giovanni Chiaramonte）、圭多·圭迪、奥里奥·芭比里（Olivo Barbieri）、马里奥·克雷奇、文森佐·卡斯特拉、维特里·福萨蒂（Vittore Fossati）以及其他参与 "意大利之旅"摄影展的摄影师们，如阿诺德·克拉斯、伯纳德·德刚（Bernard Descamps）、乔治·卢塞（Georges Rousse）和约翰·希利亚德（John Hilliard）等，共同策划了多个摄影展。这些摄影展遍布意大利的许多城市，包括的里亚斯特、卡普里和罗马。他们的足迹还留在了更远的地方：新奥尔良、巴塞罗那、巴黎和多伦多。

《索尔·奥尔索拉：十七世纪那不勒斯的寺院和城堡》（Suor Orsola: Cittadella monastica nella Napoli del Seicento），米兰：马佐塔出版社，1987 年

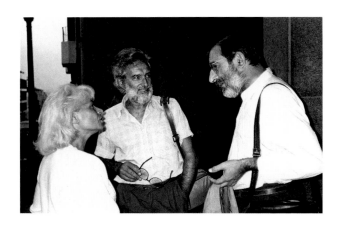

米莫·约蒂塞与安吉拉·约蒂塞和阿尔瓦罗·西扎，波尔图，葡萄牙，1990 年

1984年，约蒂塞参与了在巴黎蓬皮杜现代艺术中心举办的题为"图像与虚构的建筑"（Images et imaginaire d'architecture）的摄影展。1985年，他致力于一个在古城帕埃斯图姆（Paestum）举行的文化项目。1986年，此项目的核心思路成为在纽约的联邦国家纪念堂（Federal Hall National Memorial）举办摄影展的理念基础。安杰洛·特里马尔科（Angelo Trimarco）也为该项目作出重要的贡献。1985年，一个题为"狂热的世纪：十七世纪的那不勒斯"（Un Secolo di furore: L'espressività del Seicento a Napoli）的重要摄影展在约蒂塞的家乡举行。那不勒斯艺术与历史遗产监管局长官尼古拉·斯皮诺萨（Nicola Spinosa）为该展作序。在这次展览中，约蒂塞充满深情地重新诠释了巴洛克时期著名绘画作品——那些由卡拉瓦乔（Caravaggio）、里贝拉（Ribera）、卡拉乔洛（Caracciolo）和乔达诺（Giordano）绘制的图像碎片。

《看不见的城市》（La città invisibile），那不勒斯：雷克塔出版社，1990 年

"时间主题"摄影展，法理宫，帕多瓦，1994 年

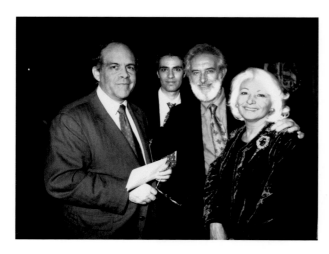

"地中海影像"摄影展（Mediterranean），费城艺术博物馆，1995 年
从左至右：迈克尔·霍夫曼（光圈执行总监），弗朗西斯科·约蒂塞、米莫和安吉拉·约蒂塞

1987年，受米兰政府的委托，约蒂塞开始了一个名为"空间存档"（Archivio dello Spazio）的浩大的工程，长达十年之久。这个工程的核心课题是探讨意大利伦巴第大区首府的建筑与工业景观之间的内在联系。同年，约蒂塞与保罗·治利奥（Paolo Gioli）、克里斯汀·米洛万诺夫（Christian Milovanoff）、约翰·史塔特托斯（John Stathatos）、阿兰·弗雷谢尔（Alain Fleischer）和哈维尔·瓦略恩拉特（Javier Vallhonrat）等摄影师共同举办了摄影展"从天地鸿蒙开始的记忆"（Mémoires de l'origine）。由让·弗朗索瓦·谢弗里耶（Jean-François Chevrier）策展，在位于

《时间主题》（Tempo interiore），米兰：费德里科·莫塔，1993 年

马赛的老救济院中心（the Centre de la Vieille Charité）举行。有三本重要的书籍在这段时期相继出版：《索尔·奥尔索拉：十七世纪那不勒斯的寺院和城堡》、《悬浮的那不勒斯》（Napoli sospesa, 1988年），以及《米莫·约蒂塞：摄影作品》（Mimmo Jodice: Fotografie, 1988年）。《摄影作品》一书中收录的照片参展了"巴黎摄影月"（Mois de la Photo）。约蒂塞在1988年出版了另一本书，其中收录了大量关于阿尔勒的城市照片。

《地中海影像》（Mediterranean），纽约：光圈出版社，1995 年

在这些年间，约蒂塞的工作重心始终围绕着两条主线：其一是超现实的、空灵的观察那不勒斯的视觉角度；其二是历史作为现在和未来之间某种隐喻的存在，以及与根深蒂固的地中海文化之间千丝万缕的联系。作为一个艺术摄影家，约蒂塞通过与一些声名显赫的建筑学家和艺术史学家的合作，在建筑学和考古学方面的研究中取得了显著的成绩。在与这些志同道合的朋友们的合作中，约蒂塞拍摄了数量相当的优秀作品，其中包括"雕塑家米开

朗基罗"（Michelangelo scultore，1989年）、"帕埃斯图姆"（1990年）、"庞贝古城"（Pompei，1991年至1992年）、"安东尼奥·卡诺瓦"（Antonio Canova，1992年）和"奈阿波利斯"（Neapolis，1994年）。在这些摄影作品中，约蒂塞既抓住了这些素材作为博物馆展品的严肃和权威性，同时又为它们注入可以超越时空限制的某种品质。1990年，在塞拉维斯博物馆（Serralves，葡萄牙的波尔图）举办的一次摄影展上，约蒂塞为这件由阿尔瓦罗·西扎·维埃拉设计的现代主义建筑杰作拍摄了一组重要照片。

《巴黎：城市之光》（Paris：City of Light），欧洲摄影之家（巴黎）展出，纽约：光圈出版社，1998 年

"伊甸园"摄影展（Eden），总督宫博物馆，曼图亚，1998 年

约蒂塞与这位葡萄牙建筑家保持了长期的、紧密的合作关系。与此同时，约蒂塞出版了另一本着眼于那不勒斯的作品集：《看不见的城市：观察那不勒斯的新视角》（La città invisibile: Nuove vedute di Napoli）。杰尔马诺·切兰特（Germano Celant）担任了这本书的编辑。约蒂塞与汤姆·德劳霍什（Tom Drahos）、克里斯汀·米洛万诺夫、让-路易加尔内尔（Jean-Louis Garnell）等摄影家一起，在位于阿维尼翁的查尔特勒修道院（Chartreuse）举办了题为"桥上的风景"（View from the Bridge）的摄影展。展览进一步激发了约蒂塞对"记忆"和"古代世界"相关主题的浓厚兴趣。1992年，受巴塞罗那市政厅的委托，约蒂塞开始了题为"穆萨博物馆"（Musa museu）

《伊甸园》（Eden），米兰：莱昂纳多艺术出版社，1998 年

的项目，类似的主题再次出现在他的摄影作品中。除约蒂塞之外，参与到这个项目中的艺术家还包括加布里埃尔·巴西利科、马内尔·埃斯克吕萨（Manel Esclusa）、保罗·霍兰德（Paul den Hollander）、温贝托·里瓦斯（Humberto Rivas）、托尼·卡塔尼（Tony Catany）、佩雷·冯古贝尔塔（Pere Formiguera）、乔安·方库贝尔塔以及哈维尔·瓦略恩拉特等。1993年，约蒂塞出版了他的又一本摄影集《时间主题》（monograph Tempo interiore）。由罗伯塔·瓦尔托塔主编，先后出版了法文和意大利文版。随后，这本摄影集所收录的作品在那不勒斯的皮尼亚泰别墅博物馆（Villa Pignatelli）举办的一场大型摄影展

《与世隔绝的地中海》，米兰：费德里科·莫塔，2000 年

266

《米莫·约蒂塞：追溯 1965 年
至 2000 年》（*Mimmo Jodice:
Retrospettiva 1965~2000*）
都灵：GAM 出版社，2001 年

中展出。紧接着，同批作品又在位于帕多瓦的法理宫（Palazzo della Ragione）展出。此外，约蒂塞还在意大利各地参加了相当数量的群展，其中包括"纸墙"（Muri di carta）主题的摄影展——作为阿图罗·卡罗·昆塔瓦莱（Arturo Carlo Quintavalle）策划的威尼斯双年展的一个部分，以及在威尼斯古根海姆美术馆举办的，由梅丽莎·哈里斯（Melissa Harris）策展的"意大利影像"（Immagini italiane）。在其他国家的摄影展中，约蒂塞的作品也频频出现，如在葡萄牙的科英布拉举办的"伊甸园"（Jardins do Paraiso），在法国茹安维尔举办的"场所精神"（Genius Loci）。

1994 年，约蒂塞应邀与巴西利科和芭比里一起，尝试寻找一个新的拍摄角度来展现摩德纳城。他们将拍摄的照片收录在摄影集《聚焦摩德纳城》（*Gli occhi sulla città*）中，并举办了该主题的作品展。与此同时，在纽约古根海姆博物馆举办的，以"意大利变形记：1943~1968"（The Italian Metamorphosis 1943~1968）为主

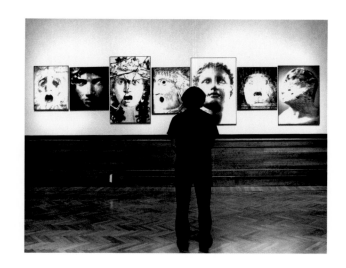

"历史"（Anamnesi）摄影展，国立现代艺术美术馆，罗马，2000 年

题的摄影展中，约蒂塞也展出了他的一些实验性作品。这些作品的拍摄时间最远可以追溯到 20 世纪 60 年代。一年后，《地中海影像》一书在美国、意大利和德国分别出版，并由乔治·赫西（George Hersy）和普雷德拉格·马特维耶维奇（Predrag Matvejevic）配以文字说明。该书的问世使约蒂塞在国际舞台上名声大噪。紧接着，这本摄影集所收录的作品在世界各地巡展，包括费城艺术博物馆、克利夫兰艺术博物馆、"米兰三年展"、巴里美术馆（the Pinacoteca Provinciale in Bari）、里沃利城堡（Castello di Rivoli）以及纽约的 Burden 画廊和阿尔勒。这标志着约蒂塞拍摄思想和风格的另一个重要转折——他日渐远离纪实摄影，取而代之的是对画面感的追求。1997 年，他参加了一个由保罗·科斯坦蒂尼（Paolo Costantini）发起的，题为"威尼斯/马尔盖拉港：摄影与当代城市的转型"（Venezia/Marghera: Fotografia e

《七十年代》（*Negli anni Settanta*），米兰：巴尔
迪尼和卡斯托尔迪出版社，2001 年

《陆地：波士顿景观》(*Inlands: Visions of Boston*)，米兰：斯基拉出版社，2001 年

trasformazione della città contemporanea）的拍摄项目。

1998 年，摄影集《巴黎：城市之光》出版发行。作品集中表现了巴黎的的双重角色：它既是一座身为法国首都的、不朽的历史名城，同时也是一个现代化的大都市。随后，以此书为主题的影展在巴黎欧洲摄影之家（the Maison Européenne de la Photographie）举行。同年，约蒂塞还出版了另一本摄影集《伊甸园》，杰尔马诺·伽蓝特为此书作序。同名影展在曼托瓦的总督宫博物馆（Museo di Palazzo Ducale）举行。这些作品反映了约蒂塞对日常生活中寻常物品产生了新的兴趣——将它们置于一个模糊而超现实的语境之中。

1999 年，摄影集《遗弃的皇家酒店》（*Reale Albergo dei Poveri*）出版。这本摄影集的创作意图是向一个特别的，建立于 18 世纪的那不勒斯皇家饭店（Albergo DEI Poveri，其前身是一家临终关怀院）致敬。随后，同名影展在那不勒斯附近的帕拉蒂那礼拜堂（Cappella Palatina di Castelnuovo）举行。此外，他还带着这些作品参加了由罗伯塔·瓦尔托塔策展的"没有界限的米兰"（Milano senza confini）。共同参加这次影展的摄影师还包括加布里埃尔·巴西利科、保罗·治利奥、圭多·圭迪、文森佐·卡斯特拉等人。

2000 年，约蒂塞的另外两本畅销摄影集相继问世。一本是《与世隔绝的地中海》（*Isolario mediterraneo*），旨在于表现孤寂而独特的海景。另一本是《古老的卡拉布里亚：这片伟大的热土》（*Old Calabria: I luoghi del Grand Tour*）。随后，约蒂塞又举办了题为"快！"（Fate presto!）的摄影展，并出版了同名画册。紧接着，约蒂塞致力于一个题为"坎帕尼亚-巴西利卡塔震后二十年"（Twenty years after the devastating Campania-Basilicata earthquake）的拍摄项目。这个项目汇集了当时该领域最顶尖的摄影师们，包括马里奥·克雷西（Mario Cresci）、卢西亚诺·达历桑德罗（Luciano D'Alessandro）、罗伯托·科赫（Roberto Koch）等

《米莫·约蒂塞》(*Mimmo Jodice*)，米兰：费德里科·莫塔，2003 年

《圣保罗》(*São Paulo*)，米兰：斯基拉出版社，2004 年

《米莫·约蒂塞作品集》（*Mimmo Jodice dalla collezione*）
科特罗内奥，米兰: 斯基拉出版社，
2004 年

人。其后，题为"历史"（Anamnesi）的约蒂塞个人摄影作品展在位于罗马的国家现代美术馆（Galleria Nazionale d'Arte Moderna）举行。与此同时，他还参加了在佛罗伦萨乌菲齐美术馆（Galleria degli Uffizi）举办了题为"空间与景观"（Luoghi come paesaggi）的摄影展。影展聚焦20世纪八九十年代，探讨公用事业对欧洲城市风貌的影响。

2001年，题为"米莫·约蒂塞: 追溯1965~2000"的影展在都灵的市立现当代美术馆（Galleria Civica d'Arte Moderna e Contemporanea di Torino）举行。皮尔·乔瓦尼·卡斯塔尼奥利（Pier Giovanni Castagnoli）将罗伯塔·瓦尔托塔和保罗·维西流（Paul Virilio）所撰写的文字说明汇集成册。受伦巴第大区政府的委托，约蒂塞拍摄了一组该地区的照片，并出版了摄影集《符号: 景观的历史与记忆》（*Gli iconemi: storia e memoria del paesaggio*），为读者们展现了一幅伦巴第平原的风光。同名影展于2002年在米兰的巴卡迪·瓦尔塞基博物馆（Palazzo Bagatti Valsecchi）举行。应波士顿的麻省理工学院邀请，约蒂塞承接了一个与哈佛大学合作的，关于米兰的城市拍摄项目。同年4月，意大利著名建筑师盖·奥伦蒂（Gae Aulenti）将约蒂塞拍摄的一些建筑照片加以延伸和扩展，作为建造那不勒斯地铁博物馆的灵感来源。10月，作为"摩德纳的图像"（Moderna per la Fotografia）摄影展的一部分，约蒂塞展出了一些从70年代开始陆续拍摄的，有关社会意识和人文关怀的摄影作品。同年的圣诞节前夕，另一本由菲利波·马加（Filippo Maggia）主编的，题为《七十年代的米莫·约蒂塞》的摄影集出版。次月，约蒂塞在利亚·鲁马画廊（Galleria Lia Rumma）的米兰分馆展出了一系列关于海洋的摄影作品。

此外，他还参与了由安东内拉·拉索（Antonella Russo）策划的在新墨西哥大学艺术博物馆举行的"城市之眼"（An Eye for the City）摄影展。2001年，约蒂塞为波士顿城拍摄的摄影作品在麻省艺术学院展出。其主题是"陆地: 波士顿景观"，并出版同名画册。

《看得见的城市》（*Città Visibili*），
米兰: 宪章出版社，2006 年

2002年，约蒂塞应邀前往纽约，参加为庆祝美国光圈成立五十周年所举办的摄影展，以及另一个为庆祝康泰纳仕媒体集团成立十五周年而举办的展览。除此之外，他还参加了在摩德纳现代艺术馆举办的题为"静物：从马奈到当下"（La natura morta: Da Manet ai giorni nostri）的展览。随后，约蒂塞又在戛纳海洋博物馆（Musée de la Mer）展出了以大海为主题的作品，题为"静默"（Silence）。在这一年，约蒂塞以艺术历史、文学和文化领域为素材所拍摄的作品被收录在由朱利奥·卡罗·阿尔冈（Giulio Carlo Argan）主编，备受尊重的艺术评论家阿其列·伯尼托·奥利瓦修订的新版《现代艺术》（Arte Moderna）一书中。此外，约蒂塞以地中海地区风景为题材的作品，还被用作鲁多维科·艾奥迪（Ludovico Einaudi）版的音乐剧《欧里庇得斯的悲剧》（The Tragedies of Euripides）的背景，成为表现这个古希腊悲剧的视觉元素。

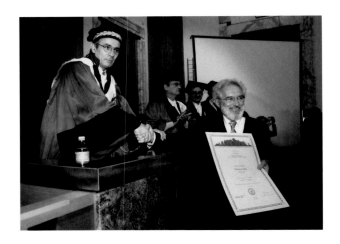

费德里克二世大学（Universit à degli Studi Federico II）授予米莫·约蒂塞建筑学荣誉学位，2006 年

2003年，约蒂塞的名字以摄影师的身份被收录进《世界艺术百科全书》（Enciclopedia Universale dell'Arte Garzanti）和《特雷卡尼百科全书》（Enciocloedia Treccani）。除此之外，他在海上所拍摄的作品在巴黎的博杜安莱·利本画廊（Galerie Baudoin Lebon）展出。同年，由罗伯塔·瓦尔托塔主编的《米莫·约蒂塞作品选》（The Anthology Mimmo Jodice）出版。为了表彰约蒂塞在摄影领域所做出的卓越成就，意大利林琴科学院为其颁发了"安东尼奥·费尔特里内利奖"，这是该奖项第一次颁发给一位摄影师。

2004年，约蒂塞与其他摄影师共同完成了《不同凡响》（Outside The Ordinary: A Tribute In Pictures），以此书来缅怀曾长期担任光圈基金会出版社执行总监的迈克尔·霍夫曼（Michael E. Hoffman）。来自世界各地的许多知名摄影师们都为该书捐赠了自己的摄影作品。这些作品现在被收藏于费城艺术博物馆。其后，为纪念圣保罗艺术博物馆（Museu de Arte de São Paulo）成立450周年，约蒂塞展出了以圣保罗为题材的个人作品。约蒂塞的摄影作品也被位于罗韦雷托的现当代艺术博物馆收藏。直到今天，这些作品仍然被归为"科特罗内奥系列"在博物馆存放。此外，约蒂塞还先后在日本和歌山的现代艺术博物馆（Museum of Modern Art）和莫斯科摄影博物馆（Moscow House of Photography）举办过影展。

米莫·约蒂塞与他的家人在学位授予仪式上
从左至右：米莫·约蒂塞的儿子弗朗西斯科，女儿芭芭拉，米莫·约蒂塞，妻子安吉拉和他的另一个儿子塞巴斯蒂亚诺

2005年，随着城市地铁工程在都灵的完成，该市的现代艺术馆邀请约蒂塞参加了题为"这就是都灵"（Sei per Torino）的摄影项目。应邀参加该项目的摄影师还包括芭比里、巴西利科、弗朗哥·丰塔纳（Franco Fontana）、阿明·林科（Armin Linke）和约蒂塞的儿子弗朗西斯科（Francesco Jodice）。此后，在那不勒斯城市建筑遗产与环境保护监督局和历史、艺术与民族人类学研究中心的委托下，约蒂塞参与了一个展现那不勒斯城市风光的摄影项目。这个项目为日后《聚焦那不勒斯：承载记忆的图像》（*Obiettivo Napoli: Luoghi memorie immagini*）一书的出版奠定了基础。除约蒂塞以外，这本书还收录其他一些知名摄影师以那不勒斯为题材的摄影作品，包括加布里埃尔·巴西利科、细江英公等。

　　2006年，约蒂塞参与了蒙特利尔艺术博物馆举办的群展，"如日中天的意大利：20世纪的意大利前卫设计作品"（Il modo italiano: Design et avant-garde en Italie au XXème siècle）。该展于2007年在罗韦雷托的现当代艺术博物馆（MART）再次举行。这段时期约蒂塞所参与的摄影展还包括：2005年在博洛尼亚现代艺术馆举办的"光"（Light），2006年在东京意大利文化研究中心举办的"地中海神话"（Mito mediterraneo）。毫无疑问，"地中海神话"是约蒂塞最重要，同时也最受青睐的作品系列之一。后来，这些作品还出现在莫斯科摄影博物馆举办的双年展上。同在2006年，约蒂塞又带着该系列作品参加了在上海当代艺术博物馆举办的"意大利制造之艺术：当代艺术和设计展"(Italy Made in Art: Contemporary Arts & Design)。年末，那不勒斯的费德里克二世大学授予约蒂塞建筑学荣誉学位，表彰他多年以来在摄影实践上的不懈努力和卓越成就，尤其是以一个全新的、富有创造性的视角，重新诠释了建筑和城市综合体。为了纪念这一日子，一场关于约蒂塞城市题材的摄影作品展在那不勒斯的王宫（Palazzo Reale）举行。这些摄影作品囊括了世界上许多大都市，包括纽约、东京、圣保罗、罗马、波士顿、巴黎、莫斯科，当然，还有那不勒斯。这次展览结束以后，出版了画册《看得见的城市》。费德里克二世大学建筑学院院长贝内代托·格拉瓦尼奥洛（Benedetto Gravagnuolo）、汉斯·乌尔里希·奥布里斯特（Hans Ulrich Obrist）和斯特凡诺·博埃里（Stefano Boeri）为画册配写了文字说明。城市摄影也成为近些年约蒂塞尤为钟爱的拍摄主题。

　　2007年，约蒂塞参与了一个关于苏瓜迪·加尔达（Sguardi gardesani）的拍摄项目，并已举办影展并刊行展录。之后，约蒂塞与他的多年好友——另一位优秀的摄影师伯纳德·普罗索（Bernard Plossu）合作完成了一个以加尔达湖附近建筑和风光为题材的摄影项目。

个人专著

Mimmo Jodice, *Nudi dentro cartelle ermetiche*, introduction by Cesare Zavattini, catalogue to the exhibition at Galleria il Diaframma, Milan, 1970

Chi è devoto: Feste popolari in Campania, text by Roberto De Simone, photographs by Mimmo Jodice, preface by Carlo Levi, Naples: Edizioni Scientifiche Italiane, 1974

La Napoli di Mimmo Jodice, monograph issue of Progresso Fotografico, no. 1, Milan, January 1978, texts by Giuseppe Alario, Percy Allum, Domenico De Masi, Cesare De Seta, Pier Paolo Preti, Mimmo Jodice

Alberto Piovani (ed.), *Mimmo Jodice: Vedute di Napoli*, text by Giuseppe Bonini, introduction by Giuseppe Galasso, Milan: Mazzotta, 1980

Mimmo Jodice, *Gibellina*, texts by Pier Luigi Nicolin and Arturo Carlo Quintavalle, Milan: Electa, 1982

Joseph Beuys: Natale a Gibellina, photographs by Mimmo Jodice, text by Claudio Abbate, Comune di Gibellina, 1982

Mimmo Jodice, *Teatralità quotidiana* a Napoli, text by Saverio Vertone, Naples: Guida, 1982

Mimmo Jodice, *Naples: une archéologie future*, introduction by Jean Claude Lemagny, text by Giuseppe Bonini, Paris: Institut Culturel Italien, 1982

Mimmo Jodice, texts by Giuseppe Alario and Filiberto Menna, "I Grandi Fotografi" series, Milan: Gruppo Editoriale Fabbri, 1983

Mimmo Jodice, *Qui come altrove: San Martino Valle Caudina*, introduction by Gianni Raviele, Rome: Edizioni della Cometa, 1985

Mimmo Jodice, *Un secolo di furore: L'espressività del Seicento a Napoli*, text by Nicola Spinosa, Rome: Edizioni Editer, 1985

Mimmo Jodice, *Suor Orsola: Cittadella monastica nella Napoli del Seicento*, texts by Antonio Vilani, Elena Croce, Luigi Firpo, Claudio Magris, Annette Malochet, Milan: Mazzotta, 1987

Mimmo Jodice, *Arles*, preface by Michèle Moutashar, Arles: Musées d'Arles, 1988

Mimmo Jodice, *Napoli sospesa*, texts by Arturo Carlo Quintavalle and Vittorio Magnago Lampugnani, Rome: Synchron, 1988

Mimmo Jodice: Fotografie, introduction by Carlo Bertelli, Naples: Electa, 1988

Mimmo Jodice, *I percorsi della memoria*, texts by Georges Vallet and Franco Lefevre, Rome: Synchron, 1990

Mimmo Jodice, *La città invisibile: Nuove vedute di Napoli*, text by Germano Celant, Naples: Electa, 1990

Mimmo Jodice, *Paesaggi*, text by Gabriele Perretta, Rome: La Nuova Pesa, 1992

Mimmo Jodice, *Confini*, Rome: Incontri Internazionali d'Arte, 1992

Roberta Valtorta (ed.), *Mimmo Jodice: Tempo interiore*, Milan: Federico Motta Editore, 1993; French edition *Passé intérieur*, Paris: Contrejour, 1993

Mimmo Jodice, *Mediterranean*, texts by George Hersey and Predrag Matvejevic, New York: Aperture, 1995; Italian edition, Udine: Art&, 1995; German edition, Munich: Knesebeck, 1995

Mimmo Jodice, *Avanguardie a Napoli dalla contestazione al riflusso*, text by Bruno Corà, Milan: Federico Motta Editore, 1996

Mimmo Jodice, *Paris: City of Light*, text by Adam Gopnik, New York: Maison Européenne de la Photographie/Aperture, 1998

Mimmo Jodice, *Eden*, text by Germano Celant, Milan: Leonardo Arte, 1998

Mimmo Jodice, *Reale Albergo dei Poveri*, introduction by Antonio Bassolino, Milan: Federico Motta Editore, 1999

Mimmo Jodice/Predrag Matvejevic, *Isolario Mediterraneo*, Milan: Federico Motta Editore, 2000

Mimmo Jodice, *Old Calabria: I luoghi del Grand Tour*, text by Giuseppe Merlino, Milan: Federico Motta Editore, 2000

Pier Giovanni Castagnoli (ed.), *Mimmo Jodice: Retrospettiva 1965-2000*, texts by Pier Giovanni Castagnoli, Paul Virilio, Roberta Valtorta, Turin: Galleria Civica d'Arte Moderna e Contemporanea, 2001

Filippo Maggia (ed.), *Mimmo Jodice: Negli anni Settanta*, Milan: Baldini & Castoldi, 2001

David D. Nolta and Ellen R. Shapiro (eds), *Inlands: Visions of Boston*, Milan: Skira, 2001

Mimmo Jodice: Silence, texts by Maria Wallet and Erri De Luca, Cannes: Musée de la Mer, 2002

Mimmo Jodice: Mer, text by Bernard Millet, Paris: Baudoin Lebon, 2003

Roberta Valtorta (ed.), *Mimmo Jodice*, Milan: Federico Motta Editore, 2003

Giorgio Verzotti (ed.), *Mimmo Jodice dalla collezione Cotroneo*, Milan: Skira, 2004

Mimmo Jodice, *São Paulo*, text by Stefano Boeri, Milan: Skira, 2004

Mimmo Jodice, *Light*, texts by Walter Guadagnini and Valerio Dehò, Bologna: Damiani Editore, 2005

Mimmo Jodice, *Città visibili/Visible Cities*, texts by Benedetto Gravagnuolo, Mimmo Jodice, Hans Ulrich Obrist, Stefano Boeri, Milan: Charta, 2006

部分合著

Alessandro Petriccione (ed.), *Mezzogiorno: Questione aperta*, coordination by Cesare De Seta, contributions from Giuseppe Galasso, Augusto Graziani, Mimmo Jodice (photographs), Antonio Palermo, Antonio Napolitano, Domenico De Masi, Cesare De Seta, Tullia Pacini, Bari: Laterza, 1975

Salemi e il suo territorio, texts by Francesco Venezia and Gabriele Petrusch, introductory essay by Edoardo Benvenuto, photographs by Mimmo Jodice, Milan: Electa, 1984

Giancarlo Cosenza/Mimmo Jodice, *Procida: Un'architettura del Mediterraneo*, with text by Toti Scialoia, Naples: Clean Edizioni, 1986

Classicismo di età romana: La collezione Farnese, texts by Raffaele Aiello, Francis Haskell, Carlo Gasparri, photographs by Mimmo Jodice, Naples: Guida Editori, 1988

Saverio Dioguardi architetto, introduction by Marcello Petrignani, Naples: Electa, 1988

Michelangelo scultore, texts by Eugenio Battisti, photographs by Mimmo Jodice, Naples: Guida Editori, 1989

AA.VV., *I beni culturali per il futuro di Napoli*, introduction by Francesco Sisinni, photographs by Mimmo Jodice, Naples: Electa, 1990

Fausto Zevi (ed.), *Paestum*, photographs by Mimmo Jodice, Naples: Guida Editori, 1990

Canova all'Ermitage: Le sculture di San Pietroburgo, texts by Sergej Androsov, Nina Kosareva, Giuliano Briganti, Elena Bassi, introduction by Giulio Carlo Argan, photographs by Mimmo Jodice, Venice: Marsilio Editori, 1991

Fausto Zevi (ed.), *Pompei*, photographs by Mimmo Jodice, two volumes, Naples: Guida Editori, 1991-92

AA.VV., *Antonio Canova*, photographs by Mimmo Jodice, Venice: Marsilio Editori, 1992

Antonio Giuliano (ed.), *La collezione Boncompagni Ludovisi: Algardi, Bernini e la fortuna dell'antico*, photographs by Mimmo Jodice, Venice: Marsilio Editori, 1992

Fausto Zevi (ed.), *Puteoli*, photographs by Mimmo Jodice, Naples: Guida Editori, 1993

Fausto Zevi (ed.), *Neapolis*, photographs by Mimmo Jodice, Naples: Guida Editori, 1994

Michael McDonough, *Malaparte: A House Like Me*, introduction by Tom Wolfe, photographs by Mimmo Jodice, New York: Verve Editions/Clarkson Potter Publisher, 1999

Gli iconemi: storia e memoria del paesaggio, texts by Giorgio Negri, Eugenio Turri, Barbara Capozzi, Walter Guadagnini, Emilio Tadini, photographs by Mimmo Jodice, Milan: Electa, 2001

Anna Beltrametti (ed.), *Euripide: Le tragedie*, translated by Filippo Maria Pontani, with an essay by Diego Lanza, photographs by Mimmo Jodice, Turin: Giulio Einaudi Editore, 2002

个人作品展

1967 曼陀罗展览馆，那不勒斯

1968 静闭博物馆，总督宫，乌尔比诺

1969 德佩罗博物馆，那不勒斯，主题："人"

1970 光圈画廊，米兰，主题："藏于文档中的裸体"

1972 市政厅，波士顿，主题："那不勒斯地区"

1973 国际照相电影录像光学声像及照相修版器材展，米兰
主题："霍乱的发源地"

1974 光圈画廊，米兰，主题："日本影像"

1975 卢西奥·阿梅里奥画廊，那不勒斯

1978 特里苏里亚画廊，那不勒斯，主题："标识"

1981 主题："那不勒斯的视野"，皮尼亚泰别墅博物馆，
那不勒斯；1981 年，隆达尼尼美术馆，罗马

1982 马尔恰那国家美术馆，威尼斯，主题："戏剧化的那不勒斯"

1982 法国国家美术馆，巴黎，主题："那不勒斯：考古未来"

1985 主题："狂热的世纪"，鲍格才别墅，罗马；1986 年，皮
尼亚泰别墅；1986 年，欧洲核子研究组织（CERN）博物馆，
日内瓦

1986 联邦国家纪念堂，纽约，主题："帕埃斯图姆"

1988 巴黎摄影月，蒙帕纳斯当代艺术基金会（FRAC）美术馆，
巴黎，主题为"地中海的匙河"

1988 索尔·奥尔索拉学院，那不勒斯，主题为"索尔·奥尔
索拉"

1988 瑞图博物馆，阿尔勒，主题为"阿尔勒"

1990 圣埃尔默城堡，那不勒斯，主题为"看不见的城市"

1991 论坛广场，塔拉戈纳

1992 主题："边界"，1992 年，布拉格；1992 年，拉加尼阿诺
尼宫，斯波莱托

1992 拉诺瓦佩萨画廊，罗马，主题为"风景"

1994 主题为"时间主题"的摄影展，1994 年，皮尼亚泰别墅那
不勒斯；1995 年，法理宫，帕多瓦

1994 云峰画苑，北京

1995 利亚·鲁马画廊，那不勒斯，主题："伊甸园"

1995 主题："地中海影像"，1995 年，费城艺术博物馆，费城；
1996 年，法理宫，米兰三年展；1997 年，省美术馆，巴
里；1999 年，克利夫兰艺术博物馆，克利夫兰；光圈协会
Burden 画廊，纽约；2000 年，里沃利城堡，里沃利

1996 卡波迪蒙特国家博物馆，那不勒斯，主题为"看得见的艺术"

1996 水城堡画廊，图卢兹

1997 米尔特里赫科斯画廊，布鲁塞尔

1997 蒙特玛汝修道院，阿尔勒，主题："通往历史的记忆"

1998 艺术博物馆，杜塞尔多夫，主题："看不见的城市"

1998 欧洲摄影之家，巴黎，主题："巴黎：城市之光"

1998 总督宫，曼托瓦，主题："伊甸园"

2000 国家现代美术馆，罗马，主题："历史"

2000 帕拉蒂那礼拜堂，那不勒斯，主题："遗弃的皇家酒店"

2001 现代美术馆，都灵，主题："追溯 1965~2000"

2001 孔德杜克现代艺术展览馆，马德里，主题："石头的皱纹"

2001 麻省艺术学院，波士顿，主题："陆地：波士顿景观"

2001 利亚·鲁马画廊，米兰，主题："海"

2002 巴加蒂瓦尔塞基博物馆，米兰，主题："符号：景观的历
史与记忆"

2002 海洋博物馆，戛纳，主题："静默"

2003 博杜安莱·利本画廊，巴黎，主题："海洋"

2004 莫斯科摄影博物馆，莫斯科，主题："巴黎"

2004 现代艺术博物馆，和歌山，主题："欧洲人看日本"

2004 圣保罗艺术博物馆，圣保罗，主题："圣保罗"

2004 罗韦雷托现当代艺术博物馆，罗韦雷托，主题："米莫·约
蒂塞作品选展"

2005 现代艺术美术馆，博洛尼亚，主题："光"

2006 意大利文化研究中心，东京，主题："地中海神话"

2006 圣埃尔默城堡，那不勒斯，主题："弗莱格雷营"

2006 德洛卡美术馆，罗马，主题："Anima Urbis"

2006 王宫，那不勒斯，主题："看得见的城市"

部分公共馆藏

新墨西哥大学艺术馆，阿尔伯克基

雷蒂博物馆，阿尔勒

摄影档案博物馆，巴塞罗那

底特律现代艺术博物馆，底特律

坎缇尼博物馆，马赛

当代摄影博物馆，米兰

市立现代美术馆，摩德纳

加拿大建筑中心，蒙特利尔

耶鲁大学美术馆，纽黑文

光圈基金会，纽约

卡波迪蒙特国家博物馆，那不勒斯

法国国家图书馆，巴黎

欧洲摄影之家，巴黎，

国家当代艺术基金会，巴黎

费城艺术博物馆，费城

档案和研究中心，帕尔马大学

国立绘画雕刻研究中心，罗马

当代艺术博物馆，里沃利城堡，里沃利

现代艺术博物馆，旧金山

桑德雷托·瑞·瑞宝迪戈基金会，都灵

市立现当代美术馆，都灵

圣保罗艺术博物馆，圣保罗

现当代艺术博物馆，罗韦雷托

麻省艺术学院，波士顿

现代艺术博物馆，和歌山